KB160406

한국 서예문화의 역사

필자소개

김미라 홍익대학교 강사

박병천 경인교육대학교 명예교수

손환일 서화문화연구소 소장

이성배 대전대학교 강사

이승연 원광대학교 교수

(가나다 순)

한국문화사 37
한국 서예문화의 역사

2011년 10월 20일 초판 인쇄 2011년 10월 30일 초판 발행

편저 **국사편찬위원회** 위원장 이태진
필자 김미라·박병천·손환일·이성배·이승연
기획책임 고성훈 기획담당 장득진·이희만
주소 경기도 과천시 중앙동 2-6

편집·제작·판매 **경인문화사**(대표 한정희)
등록번호 제10-18호(1973년 11월 8일)
주 소 서울시 마포구 마포동 324-3 경인빌딩
대표전화 02-718-4831~2 팩스 02-703-9711
홈페이지 http://www.kyunginp.co.kr
이 메 일 kyuginp@chol.com

ISBN 978-89-499-0824-3 03600
값 33,000원

한국 서예문화의 역사

국사편찬위원회

한국 문화사 간행사

국사학계에서는 일찍부터 우리의 문화사 편찬에 대한 논의가 있었습니다. 특히, 2002년에 국사편찬위원회가 『신편 한국사』(53권)를 완간하면서 『한국문화사』의 편찬에 대한 관심이 높아지게 되었습니다. 이는 '문화로 보는 역사'에 대한 새로운 인식과 수요가 확대되었기 때문입니다.

『신편 한국사』에도 문화에 대한 내용이 일부 포함되어 있지만, 그것은 우리 역사 전체를 아우르는 총서였기 때문에 문화 분야에 할당된 지면이 적었고, 심도 있는 서술도 미흡하였습니다. 이러한 연유로 우리 위원회는 학계의 요청에 부응하고 일반 독자들도 쉽게 이해할 수 있는 『한국문화사』를 기획하여 주제별로 간행하게 되었습니다. 그 첫 사업으로 2005년부터 2009년까지 총 30권을 편찬간행하였고, 이제 다시 3개년 사업으로 10책을 더 간행하고자 합니다.

국사편찬위원회는 『한국문화사』를 편찬하면서 아래와 같은 방침을 세웠습니다.

첫째, 현대의 분류사적 시각을 적용하여 역사 전개의 시간을 날줄로 하고 문화현상을 씨줄로 하여 하나의 문화사를 편찬한다. 둘째, 새로운 연구 성과와 이론들을 충분히 수용하여 서술한다. 셋째, 우리 문화의 전체 현상에 대한 구조적 인식이 가능하도록 체계화한

다. 넷째, 비교사적 방법을 원용하여 역사 일반의 흐름이나 문화 현상들 상호 간의 관계와 작용에 유의한다는 것이었습니다. 또한 편찬 과정에서 그 동안 축적된 연구를 활용하고 학제간 공동연구와 토론을 통하여 가능한 한 객관적으로 서술하고자 하였습니다.

우리 위원회는 새롭고 종합적인 한국문화사의 체계를 확립하여 우리 역사의 영역을 확대하고자 합니다. 찬란한 민족 문화의 창조와 그 역량에 대한 이해는 국민들의 자긍심과 학습 욕구를 충족시키게 될 것입니다. 우리 문화사의 종합 정리는 21세기 지식 기반 산업을 뒷받침할 문화콘텐츠 개발과 문화 정보 인프라 구축에도 기여할 것으로 생각합니다.

인문학의 중요성이 강조되는 오늘날 『한국문화사』는 국민들의 인성을 순화하고 창의력을 계발하는데 도움이 될 것입니다. 이 책이 찬란하고 자랑스러운 우리 문화를 잘 이해하고 활용하는데 이바지 할 것으로 생각합니다.

2011. 8.

국사편찬위원회 위원장

이 태 진

차 례

1 고대의 문자생활과 서체

2 고려시대의 문자생활과 서체

3 조선시대의 서예 동향과 서예가

한국 서예문화의 역사를 내면서

한국의 문자생활은 대전大篆으로 기록된 유물의 출토로 보아 기원전으로 생각된다. 고조선 시대인 기원전 4~3세기 경에 중국 전국시대 문화의 유입으로 한자가 수용되었다고 보아야 할 것이다. 이런 사실은 동북 요동지역에서 청동기 출토 유물들을 통하여 확인할 수 있다. 특히, 〈조치원 출토 비파형청동검〉의 명문은 이러한 사실을 뒷받침해 준다. 그리고 〈평양 정백동 출토 원형벼루/기원전 1세기〉·〈평양 정백동 출토 목간/기원전 1세기〉·〈명문와당〉·〈봉니〉·〈인장〉·〈명문벽돌〉·〈전한시대 동종前漢時代銅鐘/기원전 1세기〉 등도 당시 한반도에서의 문자생활을 말해 주는 유물이다.

4세기 고구려 소수림왕 때 불교의 공인과 태학의 설립은 문자생활을 대중화하는 계기가 되었다. 불교의 유행은 사경의 대중화를 촉진하였고, 태학의 설립은 유학의 수용을 통한 인성과 덕목의 중요성이 일반화되었다고 볼 수 있다. 〈평양 정백동 출토 목간/기원전 1세기〉을 통하여 이미 기원전 1세기에 『논어』를 읽었으며, 〈인천 계양산성 출토 논어목간/400년〉과 〈김해 봉황동 출토 논어 목간/5세기〉을 통하여 5세기에 들어서는 이미 한반도 전역에 『논어』가 수용되었음을 알 수 있다.

문자생활이 대중화되면서 서체가 발달하고 인접국과의 교류에 의하여 여러 형태의 자체가 수용되었다. 이런 서체의 발달은 이른

바 서예라는 예술적 장르로 발전하였는데, 문자향文字香과 서권기書卷氣가 바로 서예적으로 표현된 것이다. 그러므로 한반도에선 서예書藝, 대륙에서는 서법書法, 일본 열도에서는 서도書道로 호칭되었다. 그런데 서법과 서도는 모두 '글씨 쓰는 법'이라는 뜻으로 서로 같지만, 서예는 '글씨의 예술'이라는 뜻으로 개념이 서로 다르다.

이 때부터 글씨는 단순히 의미를 전달하는 도구뿐 아니라 심미審美의 대상이 되었다. 다만 그 대상은 한자가 대부분이었고, 한글은 15세기 창제된 이후에 여러 종류의 글자체가 생성·발전하였다. 글씨의 예술인 서예는 표현하는 도구가 동양과 서양이 서로 다르다. 동양의 경우 글씨와 그림을 같은 붓으로 표현하기 때문에 서화는 원류가 같아서 '서화동원書畵同原'이라고 하여 필자의 정신과 인격을 대변하였다. 그러나 서양의 경우는 그림을 그리는 붓과 글씨를 쓰는 펜이 서로 다른 데서 근본적으로 차이가 있다.

한국의 서예는 대륙의 영향을 직접적으로 받아 시대에 따라 대륙 명가의 서법을 많이 수용하고 있다. 예를 들면 진의 왕희지王羲之, 당의 구양순歐陽詢, 우세남虞世南, 안진경顔眞卿, 저수량褚遂良은 물론, 송·원宋元 이후 소식蘇軾, 조맹부趙孟頫, 동기창董其昌 등이 가장 많은 영향을 준 사람들이다. 이러한 명필들의 문자예술은 신라, 고려, 조선으로 이어져 이들이 또 다른 세계의 일가를 이루었다.

삼국시대에는 대륙에서도 서체의 변화가 많고 안정되지 못한 시기였다. 예서와 팔분, 초서, 그리고 행서와 해서가 병용되던 시기에 해당한다. 이러한 기록에는 기념기록과 생활기록, 사경기록으로 구분된다. 기념기록은 금석문에 주로 사용되었고, 자체는 전서, 예서, 팔분, 해서 등과 같이 필획이 분명한 자체를 사용하였다. 생활기록에는 행서나 초서 등과 같이 일상 생활에 사용이 간편한 자체를 사용하였고 목간이 많이 남아 전한다. 사경은 종교적인 입장에서 서사된 종교 개념으로 서사에 사용된 서체로 여러 종류가 전한다.

고구려는 〈광개토왕릉비〉·〈경주 호우총 호우명 청동그릇〉·〈평양성 각석〉의 경우처럼 기념기록에는 예서나 해서를 사용하였고, 생활기록에는 〈덕흥리고분〉·〈안악3호분〉 등의 경우는 해서나 행서를 사용하였다. 고구려 〈모두루묘지牟頭婁墓誌〉는 사경체를 사용하여 서체의 다양성을 보였으며, 〈광개토왕릉비/414〉는 예서로 쓰여졌지만 전서법, 초서법, 해서법 등이 함께 사용된 점이 특징이다.

백제는 〈무령왕묘지〉·〈부여 왕흥사지 출토 청동사리함〉·〈익산 미륵사지석탑 진신사리 봉영기〉·〈익산 왕궁리 석탑 발견 금제금강경〉·〈사택지적비〉·〈백제 목간〉 등의 유물이 전한다. 대체로 남조와 북조의 필법으로 나뉘고, 기념기록과 생활기록, 사경기록 등으로 구분된다. 백제의 서법은 고구려 서법의 영향이 지배적이다. 그리고 〈익산 왕궁리 석탑 발견 금제금강경〉은 서체와 제작법이 매우 특별한 것이다. 특히, 목간 중에서 〈지약아식미기〉는 식미를 지급한 기록이고, 〈좌관대식기〉는 국가에서 구휼정책을 시행한 문서목간으로 중앙 행정문서이다. 또, 〈부여 왕흥사지 출토 청동사리함〉·〈익산 미륵사지 석탑 진신사리봉영기〉 등을 통하여 당시의 도자刀子를 사용한 각법刻法을 확인할 수 있다. 이들의 각법은 마치

붓으로 쓰듯이 새긴 것이다.

　신라는 고구려·백제와 매우 관계가 깊었고, 고대 신라의 서사문화는 고구려와 관계가 깊다. 곧 석비의 양식이나 기법, 서법이 같은데, 이러한 서사문화는 불교문화를 통하여 서로 전래 수용된 것이다. 신라의 〈울진 봉평신라비〉를 쓴 모진사리공은 고신라의 서법을 사용하였고, 〈경주 태종무열왕릉비/660〉를 쓴 김인문金仁問(629~694)은 당에서 배운 구양순의 필법으로 글씨를 썼다. 그러나 제액은 당에서도 보기 드문 대전인 유엽전柳葉篆을 사용한 점이 특징이다. 신라의 서법은 삼국 통일을 기점으로 혁신적인 양식으로 발전하였다. 곧 통일 전에는 고구려의 서법이 지배적이지만, 통일 후에는 당에서 유행한 서법이 수용되었다.

　남북국 시대는 남국의 통일신라와 북국의 발해로 나눈다. 이 시대에는 해서 문화를 꽃피운 당의 문화를 수용하여 많은 변화가 있었다. 불교문화의 대중화는 사경문화와 함께 서사문화의 발달을 가져왔으며 발달된 서사문화는 금석문의 발달과 함께 문자생활의 질을 높여주었다. 서사문화와 관련해서는 사경문화가 눈에 띈다. 사경은 삼보의 하나로 숭배의 대상이었으므로 모두 단정한 해서로 썼다. 사경문화의 대표적인 작품은 〈신라백지묵서 대방광불화엄경(754/국보 제196호)〉이 있다. 이는 금석문에도 많은 영향을 주었는데 〈화엄사 화엄석경〉이 대표적이다.

　판본으로는 석가탑에서 발견된 〈무구정광대다라니경〉은 현존하는 세계에서 가장 오래된 인쇄물로 알려져 있다. 통일신라의 명필은 한눌유韓訥儒, 김생金生(711~?), 김육진金陸珍, 영업靈業, 김원金蓮, 김언경金彦卿, 혜강慧江, 요극일姚克一, 김임보金林甫, 김일金一, 최치원崔致遠 등이 있다. 이들은 당에서 유행하던 왕희지나 구양순의 필법을 수용하여 유행시켰다.

　발해는 알려진 바가 적지만 〈광개토왕릉비〉의 예서로 쓰여진 압

인와押印瓦가 많이 남아있고, 〈정혜공주묘비〉와 〈정효공주묘비〉는 구양순체로 서사하였으며, 〈함화4년명 불상咸和4年銘佛像〉은 고구려에서 유행한 북조의 필법이다. 대간지大簡之는 송석松石을 잘 그렸다 하는데, 이러한 절지법은 글씨에도 응용되었을 것이다. 이는 신라가 통합 이후 당의 문화를 여과없이 수용한 반면, 발해는 문화 수용의 속도도 느릴 뿐만 아니라 무조건 수용하지 않았다는 데에서 차이가 있다.

남·북조시대부터 당唐 회인懷仁이 왕희지(307~365)의 글자를 집자하여 672년에 〈대당삼장성교서大唐三藏聖敎序/672〉를 만든 것이 집자의 처음이다. 이를 모방하여 통일신라시대부터 집자비를 만들었다. 특히, 역사적으로 유명한 명필의 글씨를 자본으로 집자하였는데 시대별·개인별로 그 취향이 다르다. 남국 신라시대부터 왕희지의 글씨를 집자한 것으로는 〈무장사 아미타불조상사적비鍪藏寺阿彌陀佛造像事蹟碑/801〉·〈사림사 홍각선사비沙林寺弘覺禪師碑/886〉 등이 있다.

고려시대에는 남북국시대에 수용된 선진 불교문화를 바탕으로 사경의 발달과 함께 다양한 서체가 유행하였다. 이 시대를 대표하는 명필로는 이환추李桓樞, 구족달具足達, 장단열張端說 등을 위시하여, 채충순蔡忠順, 손몽주孫夢周, 안민후安民厚, 탄연坦然, 이암李嵒(1297~1364), 권중화權仲和(1322~1408), 한수韓脩(1333~1384) 등을 들 수 있다. 그 중에서도 이환추, 구족달, 장단열, 손몽주, 안민후 등은 해서에 능했고, 탄연과 이암은 행서의 명필이며, 권중화와 한수는 팔분의 명가였다.

고려시대에는 사경이 발달하여 명품의 사경이 많이 전한다. 고려시대 집자비로는 〈흥법사 진공대사비興法寺眞空大師碑/940〉·〈태자사 낭공대사백월서운탑비太子寺朗空大師白月栖雲塔碑/954〉·〈직지사 대장당기비直指寺大藏堂記碑/1185망실〉·〈인각사 보각국사비麟角寺

普覺國師碑/1295〉 등의 집자비가 있었다.

고려시대에는 불교가 성행하여 불교문화와 관련된 문자자료가 대부분이다. 그 중에서도 묵본으로 전하는 사경과 금석문으로 전하는 석비와 묘지가 대표적이다. 묵본으로 전하는 사경은 백지묵사경, 감지금사경, 감지은사경, 그리고 각종 판본이 있다. 사경에는 조성기가 있어서 사경의 제작과정과 서사자, 시주자, 제작연유 등을 상세하게 살필 수 있다. 다만 미술사적인 측면에서 본다면 서체의 다양성이 결여된 것이 단점이다.

각종 판본은 활자본과 목판본으로 나누어 살펴 볼 수 있는데, 활자와 목판은 제작과정이 다르기 때문에 서체에 있어서도 많은 차이가 있다. 그러나 활자와 목판은 사경을 기본으로 제작되었기 때문에 방정한 해서가 대부분이다. 이런 예는 금석문의 석비에 있어서 서법이 엄격한 해서가 많이 사용되었다. 그래서 고려초기와 중기에는 구양순의 해서가 유행하였고, 중기부터는 왕족들의 사치에 따라 왕희지의 아름답고 유려한 글씨를 선호하게 되었다. 그렇기 때문에 왕희지나 당 태종의 글씨나, 김생의 글씨를 집자하는 집자비가 만들어지기도 하였다.

그 중에서도 일상 생활의 단면을 그대로 볼 수 있는 서체의 보고는 묘지墓誌이다. 묘지는 대부분 돌에 새겨 땅 속에 시신과 함께 매장하였다. 그래서 거의 온전하게 남아있는 경우가 많으며 320여 개의 고려 묘지가 전한다. 비록 도자로 돌에 새긴 글씨이지만 묘지에는 많은 부분 당시의 서사문화를 살펴볼 수 있으며 각종의 각법도 함께 살필 수 있다.

고려시대에는 구양순과 왕희지가 유행하였고, 가끔은 유공권과 저수량의 글씨를 수용하였다. 그 중에서도 고려 말 원나라 조맹부체와 이부광의 설암체는 조선시대 서사문화의 새로운 영역의 길을 열었다고 할 수 있다. 왕희지를 배운 조맹부체는 고려 말 이암을 필두

로 조선의 귀족들 사이에 유행하여 조선 초 명필인 안평대군 이용을 낳았다. 조선시대 초기부터 왕족들을 중심으로 유행한 조맹부체는 사대부들 사이에서도 유행하여 각종 판본, 공문서는 물론 사회 전반에 걸쳐 유행하였다.

특히, 고려말 이제현李齊賢(1287~1367)·이암李嵒(1297~1364) 등은 조맹부체를 바탕으로 일가를 이루었다. 한편, 공민왕은 설암체를 본받아 많은 편액을 썼고 이에 이른바 액체額體라는 용어가 생겨났다. 그래서 편액이나 주련에는 모두 액체를 사용하였으며 이는 그 후 600년 동안 지속되었다. 고려 말기와 조선 초기 인물로 태조의 건원릉비健元陵碑를 쓴 성석린成石璘은 소식의 서체를 써 대가를 이루었고, 여러 가지 불경의 판본을 쓴 성달생成達生은 소해小楷의 명가였다.

조선 왕조는 건국 당시 불교를 배척하고 주자학파의 유학을 통치의 기본원칙으로 삼았다. 성리학의 유행과 함께 많은 예술 활동이 위축되었고 이는 서화에 있어서도 같은 영향을 끼쳤다.

조선초기 서예는 고려 말의 경향이 그대로 계승되어 조맹부체가 유행하였다. 송설체로 된 증도가證道歌·천자문千字文·적벽부赤壁賦 등이 왕의 명령으로 간행되어 일반에게 전습되었다. 1435년(세종 17)에는 승문원·사자관寫字官의 글씨 쓰는 법이 정확하고 바르지 못하다 하여, 왕희지체로 궤범軌範을 삼게 하였다. 이로인하여 양 체가 같이 유행하였으나 주류는 역시 조맹부체였다. 선조 이전에 서예가로 이름이 높은 사람으로는 강희안姜希顔·김종직金宗直·정난종鄭蘭宗·소세양蘇世讓·김구金絿·성수침成守琛·이황李滉·양사언楊士彦·성혼成渾 등이 있다. 대체로 조선 초기에는 조맹부·왕희지 등의 서법이 혼용되어 유행하였다.

조선초기에는 문종(1414~1452)·박팽년朴彭年(1417~1456)·안평대군 이용李瑢(1418~1453)·성삼문成三問(1418~1456)·서거정徐居

正(1420~1488)·성임成任(1421~1484)·안침安琛(1445~1515)·정난종(1433~1489)·임사홍任士洪(1445~1506)·박용朴墉(1468~1534)·신공제申公濟(1469~1536)·임희재任熙載(1472~1504)·소세양(1486~1562) 등이 조맹부체(송설체)를 따랐다. 이 가운데 안평대군은 조맹부체(송설체)를 배워 입신의 경지에 이른 조선초기의 대가였다.

16세기에 들어서 위·진魏晉으로 돌아가야 한다는 복고주의 경향과 함께 왕희지체가 새로이 대두되었으나, 성세창成世昌(1481~1548)·소세양(1486~1562)·정유길鄭惟吉(1515~1590)·송인宋寅(1517~1584)·이산해李山海(1539~1509)·김현성金玄成(1542~1621) 등에 의하여 조맹부체의 명맥이 여전히 이어졌다. 왕희지체와 한호의 석봉체가 유행하는 중에도 조맹부체는 조희일趙希逸(1575~1638)·신익성申翊聖(1588~1668)·조문수曹文秀(1590~1645)·윤순지尹順之(1591~1666)·김좌명金佐明(1616~1671)·류혁연柳赫然(1616~1680)·심익현沈益顯(1641~1683)·숙종(1660~1723)·이건명李健命(1663~1722)·오태주吳泰周(1668~1716) 등에 의해 면면히 이어져 왔다.

17세기 중엽부터 존명사상에 의하여 글씨에서도 당시 소론小論들이 명明 문화의 실질적인 계승자임을 자처하면서 왕희지나 미불(1051~1107)을 바탕으로 문징명文徵明(1470~1559)을 수용해 갔다. 이서李漵(1662~1723)와 그의 제자인 윤두서尹斗緖(1668~1715), 윤순尹淳(1680~1741), 그의 제자 이광사李匡師(1701~1777)가 당시를 대표하는 행서의 명필들이다.

조맹부체의 유행은 인쇄활자의 서체에도 많은 영향을 끼쳤고, 조맹부체를 대중화하는데 절대적인 역할을 하였다. 왕명으로 조맹부의 진필을 여러 차례 수집하여 간행하였는데, 태종은 대소 신료들에게 왕명으로 각도에 소재한 사사寺社의 비명을 탁본하여 서법으로 삼고자 모인하여 바치게 하였다. 세종은 조맹부의 글씨로 새겨 인쇄한 〈귀거래사歸去來辭〉를 종친과 여러 신하에게 하사하였고, 문종

4년에는 안평대군이 〈역대제왕 명현집歷代帝王 名賢集〉이란 고첩과 〈왕희지행초王羲之行草〉·〈조자앙 진초천자문趙子昻眞草千字文〉 등의 서법판본을 바치니, 교서관에 명하여 사람들이 모인模印하는 것을 허락하였다. 세조는 주자소·교서관·승정원·예조 등에 명하여 성균관의 학생들과 일반인에 이르기까지 조맹부의 글씨를 자본으로 삼아 학습하게 하였다.

조선시대 역대 왕들은 조맹부 글씨를 선호하였고 수집·인출하여 서체의 보급에도 앞장섰다. 세조는 어느 왕보다도 조맹부체의 대중화에 절대적인 영향을 주었다. 이처럼 궁중의 내외가 모두 이런 시류에 합류하여 사회 전반에 걸친 서사문화에 조맹부체의 유행을 가져왔다. 인쇄의 활자서체에 있어서도 1434년 갑인자甲寅字를 시작으로 1684년 운각자芸閣字가 출현하기 전까지 조맹부 서법이 지배적이었다.

갑인자는 '위부인자衛夫人字'라고도 하는데 경자자庚子字가 너무 작고 조밀하므로 보기 어렵다 하여 대군들의 요청으로 활자를 새로 주조하였다. 명나라 초기의 판본인 『효순사실孝順事實』·『위선음즐爲善陰騭』·『논어』 등의 서적을 자범字範으로 하고 부족한 글자는 수양대군으로 하여금 쓰게 하여 김돈金墩·이천李蕆·김빈金鑌·장영실蔣英實·이세형李世衡·정척鄭陟·이순지李純之 등에게 명하여 두 달 동안 활자 20여 만 자를 주조하였다. 이 활자가 조선 활자사상 중추라 할 수 있는 갑인자이다. 특히, 갑인자는 왕희지와 조맹부의 서체로 아름답고 인쇄가 깨끗하여 8번이나 개주하여 사용된 글자인데, 을해자와 함께 조맹부체의 유행에 큰 역할을 하였다.

문서는 역사서적·문집·의궤 등의 서적류와 추안推案·국안鞫案 등의 재판 관계 서류, 기부記簿·장부 등의 상업 관계 문서 등을 비롯하여 관청 및 국가 간에 오가던 관문서·공문서·사대문서·교린문서, 개인 간의 토지·노비·가옥매매·재산상속과 전곡차용錢穀借用 때 사용

된 문권文券·문기文記 등의 모든 문서이다. 문서는 원본·초본·사본 등의 3가지가 있다. 원본은 하나만 작성되는 단문서單文書일 경우가 많다. 그러나 왕의 교서·윤음과 그리고 관청의 방榜이나 재산분배를 위한 화회문기和會文記 등은 2통 이상 작성된다.

고려말 조선초의 문서로는 이성계 호적李成桂戶籍 원본을 비롯하여 교지敎旨·교서敎書·녹권錄券 등이 전하는데, 〈예천 용문사교지醴泉龍門寺敎旨/1457〉·〈오대산 상원사 중창권선문五臺山上院寺重創勸善文/1464〉, 1464년 세조가 연원군 이숭원李崇元에게 내려준 교지와, 1472년 세조가 연원군 이숭원을 좌리공신佐理功臣에 책봉하면서 작성한 교서 등이 있다. 〈예천 용문사교지〉는 세조가 친히 어압御押하여 내린 교지이다. 이 무렵부터 공문서에도 조맹부체의 영향이 나타나기 시작한다.

조맹부체의 유행은 문예부흥기인 1410년대부터 1580년대에 걸쳐 집중되어 있는 것으로 보아 이때가 조맹부체(송설체)의 융성기라 할 수 있다. 그러나 이러한 융성기는 세조·성종 등의 노력에도 불구하고 안평대군 사후에는 크게 위축되었다. 조선중기 왕족들 사이에서 조맹부체가 유행할 때 사림들 사이에서는 서체도 위·진 고법으로 돌아가야 한다는 취지 아래 왕희지체가 유행하였다. 사장학파詞章學派는 고립되었고, 이황李滉은 조맹부체의 연미하고 아름다움만을 추구하던 필법에 반기를 들었다. 이황의 출현으로 성리학적 견지에서 조맹부체는 이미 깊이를 잃고 가볍게 보이며 저속하고 혐오감이 만연하여 회피하게 되었다. 그리하여 천고의 성서인 왕희지의 필법으로 돌아가야 한다고 부르짖게 되었다. 그 영향으로 왕희지체가 유행하였을 뿐만 아니라 한호에 의해 탄생한 석봉체石峯體가 풍미하게 되었다. 왕희지의 소자해서로 『필진도筆陣圖』·『동방삭화찬東方朔畵贊』·『효녀조아비孝女曹娥碑』·『황정경黃庭經』·『유교경遺敎經』·『악의론樂毅論』 등이 있는데, 이것은 모두 위작이거나 몇

번의 복각을 거쳐서 진적과는 거리가 먼 것이었다.

이어 왕희지체를 바탕으로 한 한호, 이서, 윤순, 이광사 등의 명필이 대두하였다. 특히 윤순尹淳·이광사·강세황 등은 3대가로 불린다. 이광사는 강세황과 함께 왕희지체를 이은 명필가이다. 조윤형曹允亨과 정약용丁若鏞도 윤순의 서법을 이은 명필가였다. 선조 때에 한호가 나온 후로는 조선시대의 서법이 크게 변모하였다. 즉 한호는 왕희지체를 공부하여 해·행·초서에 능하였으나 속기俗氣가 많았다.

조선중기의 초서는 당 회소懷素(725~?)나 장욱張旭, 명의 장필張弼(1425~1487)의 영향을 받았다. 초서의 대가로 최흥효崔興孝, 김구金絿(1488~1534), 김인후金麟厚(1510~1560), 양사언(1517~1584), 황기로黃耆老(1521~?), 이우李瑀(1542~1609), 이지정李志定(1588~?) 등이 유명하다. 허목許穆은 "문장과 서체는 선진고문으로 돌아가야 한다"고 주장하여 대전을 중심으로 전서에 일가를 이루었는데, 이를 '미수전眉叟篆'이라고 한다. 그는 행서와 초서에도 전서의 결구를 사용하여 특유의 '미수체眉叟體'를 형성하였다.

조선후기의 서예는 김정희와 함께 새로운 변화를 가져왔다. 18세기 후반부터 신진학자들은 청국으로 가는 사절을 따라가서 서법에 관한 새로운 사조를 수용하여 폭 넓은 서예문화를 형성하였다. 특히, 청대의 고증학과 금석학의 수용으로 금석문이 서체예술의 폭을 넓혔다. 이때 서법에서 첩학을 내쫓고 비학을 제창했던 대표 인물은 완원(1764~1849)이다. 그는 『남북서파론』과 『북비남첩론』을 저술하여 글씨도 북비의 금석문으로 돌아가야 한다고 주장하였다.

우리나라의 선진학자들은 청대의 대학자인 옹방강翁方綱·기균紀昀·완원阮元·손성연係星衍 등으로부터 경학과 금석학에 대한 지식을 수용하였고, 시문서화의 대가인 장문도張問陶·나빙羅聘·이병수伊秉綬·이병원·철보·오숭양·주달·섭지선 등도 조선의 학자들과 깊은 학문

의 인연을 맺었다. 그들의 영향을 직접 받은 사람으로는 박제가朴齊家·이덕무李德懋·유득공柳得恭·이서구李書九·신위申緯·김정희·권돈인權敦仁·이상적李尙迪 등이 있다. 이들 가운데 글씨에서 가장 큰 혁신을 일으킨 사람은 바로 김정희였다.

김정희는 처음 안진경과 동기창의 서체를 모방하였거나, 한동안 구양순체를 썼으나 차차 독창적인 서법을 개발하였다. 그는 서법의 근원을 전한의 예隷에 두고 이 법을 해서와 행서에 응용하여, 전통적인 서법을 깨뜨리고 새로운 형태의 서법을 시도하여 서예사에 큰 획을 그었다. 그의 글씨는 근대적 미의식의 표현을 충분히 발휘하여 당시 사람들의 놀라움을 받았고, 시간이 지날수록 그에 대한 예술적 평가는 더욱 높아졌다. 그의 영향을 받은 권돈인의 행서, 조광진曹匡振의 예서가 모두 경지에 이르렀다. 그의 제자로는 허유許維·조희룡趙熙龍 등이 있으나, 그의 정신을 체득하는 데는 이르지 못하였다. 그 후 김정희의 추사체는 신위(1769~1845), 조광진(1772~1840), 권돈인(1783~1859), 김명희(1788~1857), 이하응(1820~1898), 조희룡(1797~1859), 이상적(1804~1865), 오경석(1831~1879) 등을 중심으로 새로운 서파를 형성하였다.

인장印章의 전각篆刻은 조선초기 강희안을 비롯하여, 홍석구(1621~1679), 이인상(1710~1760) 등과 허목(1595~1682)과 그를 이은 이가환(1742~1801), 이철환 등을 중심으로 한 남인들이 주축을 이루었다. 그후 추사체가 확립되어 감에 따라 독특한 추사각풍秋史刻風을 이룩하였다. 그는 문자

김정희 〈해서 오언고시〉
일본 오쿠라컬렉션

향文字香, 서권기書卷氣를 높게 평가하고, 조희룡(1789~1866), 허유(1809~1892), 오규일吳圭一, 김석경, 이하응, 전기(1825~1854) 등에게 큰 영향을 주었다. 이들을 추사파라 한다.

조선시대의 집자비는 18~19세기에 유행하였으며 서체가 다양해졌다. 김생·최치원·한호 등과 왕희지·안진경·회소·소식 등의 글씨를 집자하였다. 이를 18세기와 19세기로 나누어 살펴보면, 18세기 집자비로는 한호 대자해서 39건, 안진경 소자해서 22건, 소식 대자해서 15건, 유공권 소자해서 14건, 이양빙 전서 7건, 김수증 팔분 4건, 안진경 대자해서 4건, 한호 소자해서 3건, 김생 소자해서 3건, 조맹부 소자해서 2건, 저수량 소자해서 2건, 당팔분唐八分 1건, 박태유朴泰維 소자해서 1건, 유공권 대자해서 1건, 김수항 전서 1건, 송준길 소자해서 1건, 오태주 소자해서 1건, 허목 미수전 1건, 정기윤鄭岐胤 해서 1건, 왕희지 행서 1건 모두 115건으로 가장 성황을 이루었다. 이는 청과의 교류를 통하여 선본의 법서를 소장하게 되는 이유에서 연유한다.

19세기 집자비로는 한호 대자해서 9건, 한호 소자해서 2건, 소식 대자해서 2건, 안진경 소자해서 2건, 이양빙 전서玉箸篆 2건, 허목 미수전 1건, 유공권 소자해서 1건, 안진경 대자해서 1건, 저수량 소자해서 1건, 김생 소자해서 1건, 엄한붕 해서 1건, 정조 해서 1건, 최치원 소자해서 1건, 김정희 해서 1건 모두 26건으로 파악된다. 18세기에 비하면 집자비의 수가 현저하게 줄었다. 이를 종합하면 통일신라시대와 고려시대에는 왕희지 행서가 선호되었고, 조선시대의 집자비는 18~19세기에 집중되어 유행하였다. 시대별로 구분해 보면 통일신라시대 2건, 고려시대 4건, 조선시대 151건으로 모두 157건이다.

자체별로 구분하여 보면 역시 해서가 가장 많은 109건이고, 행서는 7건, 전서는 12건, 팔분은 5건 등으로 분류된다. 초서가 사용되

한국 서예문화의 역사

지 않은 것은 글씨를 새기는 어려움 때문으로 생각된다. 서체별로
구분하면 한호의 대자해서가 48건으로 가장 많고, 안진경의 소자해
서가 24건을 차지한다. 다음으로는 소식 대자해서 17건, 유공권 소
자해서 15건, 이양빙 전서 9건, 안진경 대자해서 5건, 한호 소자해
서 5건, 김생 소자해서 4건, 김수증 팔분 4건, 저수량 소자해서 3
건, 허목 미수전 2건, 조맹부소자해서 2건, 당팔분唐八分 1건, 박태
유朴泰維 소자해서 1건, 유공권 대자해서 1건, 김수항 전서 1건, 송
준길 소자해서 1건, 오태주 소자해서 1건, 정기윤 해서 1건, 왕희지
행서 1건, 유공권 소자해서 1건, 엄한붕 소자해서 1건, 정조 소자해
서 1건, 최치원 소자해서 1건, 김정희 해서 1건 등으로 모두 25종
류, 151건의 서체로 파악된다.

　서론으로는 한호와 이서의『필결筆訣』, 윤순의『서결書訣』, 이광
사의『원교서결圓嶠書訣』이 있다. 한국에서 간행된 서첩은 많지 않
지만『비해당집고첩匪懈堂集古帖』,『해동명적海東名蹟』,『관란정첩觀
瀾亭帖』,『대동서법大東書法』,『고금역대법첩古今歷代法帖』,『해동명
가필보海東名家筆譜』,『열성어필첩列聖御筆帖』등의 서첩이 탁본을
엮어 만들어졌다.

　세종은 재위 25년(1443)에 우리말의 표기에 적합한 문자 체계인
한글 즉『훈민정음』을 창제하였고, 이를 세종 28년에 반포하였다.
한글의 서체는 한글 창제 직후에 나온 여러 본의 판본이 있다. 이들
판본에 사용된 판본의 서체는 두 종류로 구분하는데, 하나는 예서
법으로 서사된 한글 예서는 훈민정음체라 하고, 해서법과 행서법의
한글은 궁체라고 한다. 해서법 한글은 궁체정자이고, 행서법 한글
은 궁체흘림이다.

　훈민정음체의 예는『훈민정음(1446)』·『용비어천가(1447)』·『월인
천강지곡(1447)』·『석보상절(1447)』·『동국정운(1448)』등의 예서법
한글이 있다. 그리고『홍무정운역훈(1455)』·『월인석보(1459)』·『세종

어제 훈민정음(1459)』·『상원사 중창권선문(1464)』·『몽산화상 법어 약록(1472)』·『구급간이방(1489)』·『진언권공(연산군)』 등은 해서법과 행서법을 본받아 서사한 한글 궁체이다. 이들은 처음부터 궁중을 중심으로 사용되었기 때문에 궁체라고 하는데, 해서법 한글을 궁체 정자라 하고, 행서법 한글을 궁체흘림이라고 한다. 궁체정자와 궁체흘림은 궁중에서 왕과 왕후 등 왕족들과 궁인들, 한양을 중심으로 살았던 사대부들이 한글을 필사하는 과정에서 자연발생적으로 만들어진 서체이다. 궁체정자의 효시는 『홍무정운역훈』이고, 궁체 흘림은 궁중에서 소설을 필사하면서부터 많은 발전적인 변모를 가져왔다.

한글 서체는 훈민정음 반포 후 지역과 계층적이라는 두 부류로 발전하였다. 궁중과 사대부들을 중심으로 한 서울 지역에서는 필획과 결구가 정리된 궁체가 유행하였다.

반면, 각 지방에서는 향민들을 중심으로 한 양반들 사이에 필획이 거칠고 결구가 자유로운 향체鄕體가 사용되었다. 왕과 사대부들을 중심으로 궁중과 서울에서 필획과 결구가 정리된 궁체가 유행하였다면, 지방에서는 민간인들 사이에 소설을 베끼고, 각종 일상생

활문서에 향체를 사용하게 되었다. 한글 서체의 발달은 정음 시기 (1443~1499), 언문 전기(1500~1600), 언문 후기(1700~1800), 한글 시기(1900~1945)로 구분할 수 있다.

정음 시기는 조선 초기에 해당하는 시기로 훈민정음 시기이다. 이 시기는 1443년 훈민정음이 창제되어 『훈민정음해례본』·『동국 정운』·『월인천강지곡』이 출간된 1400년대 전기와 언해본인 『세종 어제 훈민정음(1459)』(월인석보 부분)·『두시언해(1481)』 등이 나온 1400년대 말까지로 한글 판본체류의 문헌이 등장하였다.

언문 전기(1500~1600)는 한글판본체로 『훈몽자회(1527)』·『훈민 정음언해본(1556)』 등이 나온 1500년대와 『가례언해(1632)』·『천자 문(1691)』 등이 나온 1600년대를 말한다. 한편, 한글필사체로 〈선 조어필 언간(1597)〉이 나온 1500년대와 〈효종비인선왕후 언간 (1641)〉·〈숙종언간(1685)〉 등이 나온 1600년대가 언문 전기이다.

언문 후기(1700~1800)는 한글 판본체로 『경세훈민정음(1701)』· 『오륜행실도(1797)』가 나온 1700년대와 『언문지(1824)』·『구운몽 (1862)』 등이 나온 1800년대이다. 한글필사체로 『정미 가례일기 (1727)』가 나온 1700년대와, 〈추사 김정희 서간문(1828)〉이 나온 1800년대가 언문후기이며, 이는 주시경의 『국어문법(1898)』이 나 오기 전까지에 해당된다.

한편, 한글시기(1900~1945)는 『국어문법』이 나온 시기부터 1945 년까지를 말한다. 이 시기는 한글판본체로 『유충렬전(1902)』이 나 온 1900년대 초와, 『춘향전(1916)』·『한글맞춤법통일안(1933)』·『한 글첫걸음(1945)』 등이 나온 1900년대 중기까지이다. 한글필사체로 『묘법연화경(1903)』과 〈윤백영궁체(1921)〉 등이 나온 1945년 이전 시기가 한글시기이다.

19세기 말엽에 이르게 되면 전국적으로 서양식 제도의 학교 교 육이 시작되었다. 붓글씨 전용이 점차 사라지고, 일상적 필기생활

에 있어서 연필과 펜이 보편적으로 사용되면서 서예는 전문적·직업적인 성격으로 바뀌어 서예가를 만들었다. 그러나 이 시기의 대표적 서예가들의 글씨가 어떤 뚜렷한 근대적 서풍을 보인 것은 아니었다. 자주적인 표현은 김정희로부터 시작되었다. '추사체'는 근대 서예의 뚜렷한 기점으로 볼 수 있으며, 임창순任昌淳은 김정희의 내면을 '근대적 서풍의 발생'이라고 분석하고 있고, 김기승金基昇은 김정희를 '근대 서예의 종장宗匠'으로 칭하였다.

김정희 이후로는 이종우李鍾愚·전기田琦·권동수權東壽 등이 있고, 정대유·현채·서병오·오세창·김규진·김돈희 등은 한국 근대서예사의 실질적 개창자로서 1910년대 이후 다채로운 활약을 보였다. 이들은 김정희가 이룩한 바와 같은 근대적 표현방법이나 서법의 독자성을 뚜렷이 드러내지는 못하였으나, 나름의 전통서체로 한 시대를 대표하며 근대 서예계를 대표하였다.

근·현대의 서예는 쇠퇴기였다. 조선미술전람회(약칭 선전)가 설치되어 일본인과 친일파를 중심으로 활동하였다. 서법에 있어서도 일본의 영향이 있었으나 독특한 양식이 출현하지는 못하였다. 일제강점기 서화계는 전문적 서예가로서 사회적 존중을 받는 변화를 맞이하게 되었다.

1910년대 이후 1930년대까지의 대표적인 명필들은 크게 다섯 부류로 나눌 수 있다.

① 고관 역임자(외부대신 김윤식金允植, 탁지부대신 김성근金聲根, 농상공부대신 김가진金嘉鎭, 궁내부대신 윤용구尹用求, 궁내부대신서리 박기양朴箕陽, 여러 부의 대신 민병석閔丙奭, 궁내부대신 박영효朴泳孝, 총리대신 및 정부 전권위원 이완용李完用 등)

② 순수한 문인·학자(『동국사략東國史略』 등의 저서를 남기며 안진경체에 능하였던 현채, 한학자로 초서의 대가 유창환兪昌煥, 황정견체

黃庭堅體에 뛰어났던 최영년崔永年·정만조鄭萬朝·오세창·김돈희 등)
③ 직업적 전문서예가(김석준金奭準·정학교丁學敎·강진희姜進熙·지운
영池雲永·정대유·민영익閔泳翊·나수연羅壽淵·오세창·김규진·노원상盧
元相·김돈희·안종원安鍾元·김태석金台錫·민형식閔衡植·김용진金容鎭
등)
④ 서화가(안중식安中植·김응원金應元·이도영李道榮·이한복李漢福 등)
⑤ 독립운동가(안중근安重根·김구金九·이시영李始榮·신익희申翼熙 등)

김규진은 서화연구회나 서화미술회 등 연구소나 학원을 설립하
여 신진 서예가를 양성하려 하였다. 1918년 6월 근대적 미술가 단
체로 서화협회가 결성되었다. 서예가는 정대유·강진희·현채·오세창·
김규진, 화가는 조석진趙錫晉·안중식·김응원·강필주姜弼周·정학수鄭
學秀·이도영·고희동이었고, 나수연·지운영·안종원·서병오·심인섭沈寅
燮 등이 협회 정회원으로 참여하였다. 그후 서화협회는 발족과 함
께 사회적 활동으로서 휘호회揮毫會·전람회·의촉제작依囑製作·도서
인행圖書印行 및 강습소 운영 등을 기획하여 1921년부터 1936년의
제15회전으로 중단된 서화협회전람회(약칭 協展)가 있었다. 이 전람
회는 서부·동양화부·서양화부로 운영되었고, 1회전이 열린 1921년
10월 25일자로 발행된 『서화협회회보』 제1호는 최초의 미술잡지
이다. 이 회보에 김돈희의 「서법강론」은 잡지를 통한 서예 진흥 노
력의 일면이었다.
1920년대 이후의 전문적·직업적 서예계 형성의 직접적 배경은
서화협회전과 조선미술전의 서부書部였다. 여기로부터 신진이 배출
되었다. 1923년에 서화협회가 중요 사업의 하나로 미술학교 체제
의 3년제 서화학원을 설립, 동양화부·서양화부·서부(주임교사 서화협
회 회원 김돈희)로 나누어 모집하였다. 평양과 대구의 서화연구회도
같은 성격의 신진 양성과 교양 목적의 연구소였다.

조선미술전 서부는 1931년의 제10회전까지만 존속되었다. 1932년부터 조선미술전의 서부를 제외시킨 것은 조선인이 심사를 하던 부분을 폐지함으로써 모든 부문에서 일본인들이 심사권을 행사하기 위해서였다. 일제는 조선미술전에서 서부를 없애고 조선서도전람회朝鮮書道展覽會를 개최하였던 것이다. 조선서도전에는 1932년 11월의 제1회전 이후 조선미술전 서부에서 신진으로 부각되었던 인물로는 손재형孫在馨·송치헌宋致憲·강신문姜信文·김윤중金允重 등이 있다. 궁체로 처음부터 주목을 받은 이철경李喆卿이 서예계에 진출한 것도 이 조선서도전 입선을 통해서였다. 그러나 한글 글씨가 서예로서의 시도는 제2회 조선미술전에 출품된 〈조선문朝鮮文/김돈희〉과 제10회 조선미술전에 입선한 〈조선언문朝鮮諺文/윤백영尹伯榮〉 등에서 비롯되었다.

일제강점기 한국서예는 오세창·김규진·안종원·김태석·김돈희·민형식 등에 의하여 근대적 양상을 띠게 되었고, 1920~1930년대에는 여러 전람회를 통하여 부상한 신세대인 손재형·송치헌·김윤중·이철경 등이 전문적 직업서예가로 등장하였다.

1945년 광복 이후 새로운 현대 서예문화가 형성되기 시작하였다. 시기별로 구분하면 다음과 같이 나눌 수 있다.

① 1945~1950년 : 혼란과 정체 시기
② 1950~1960년 : 성장과 다양화 시기
③ 1970~1980년 : 발전과 대중화 시기

1945년에서 1950년은 정치적인 혼란과 6·25전쟁으로 정체기에 해당한다. 그러나 이런 와중에도 새로운 탈출구를 찾으려고 노력하여 '서도書道'라는 말 대신 글씨의 예술이라는 뜻의 '서예書藝'라는 용어가 손재형을 중심으로 사용되기 시작하였다. 1946년과 1947

년 두 차례의 '해방전람회'에서는 '글씨가 그림이요 그림이 글씨書則畵 畵則書'라는 전통적인 동양의 예술관에 따라 서화가 모두 동참하였다. 이 전람회에는 원로서예가인 오세창·안종원·김용진·손재형이, 화가로는 이상범李象範·노수현盧壽鉉·이용우李用雨·변관식卞寬植·최석우崔錫禹·박승무朴勝武·배렴裵濂 등이, 신진으로는 송치헌·김기승·이기우李基雨·원충희元忠喜 등 중진·신진서예가들이 출품하였고, 김태석은 대동한묵회大東翰墨會를 조직하여 전시회를 가졌다.

1949년 11월에 열린 제1회 대한민국미술전람회(약칭 '국전國展')의 개최로 서예활동이 활성화되기 시작하여 1950년대 말까지의 서예계는 이를 중심으로 활성화되었다. 자체에 있어서도 전서와 예서, 팔분과 해서, 행서와 초서 등 다양해졌다. 1950년대 중반부터 국전 중심의 서예활동과 더불어 개인전 활동이 시작되어 1954년의 김충현金忠顯, 1955년의 이기우, 1959년의 유희강 등의 개인전이 열렸다. 1950년대 후반이 되면 개인전 활동과 동시에, 서예교육 보급에 뜻을 둔 개인 및 민간활동도 대두되었다.

초·중·고등학교나 대학의 특별활동과는 달리, 서예가 개인 또는 모임을 중심으로 한 서예교육활동이 대두되었는데, 1956년에 발족한 동방연서회東方研書會와 원곡서숙原谷書塾·대성서예원大成書藝院 등이 있다. 1958년 한글 궁체를 지도하는 이철경의 갈물서회, 1960년 유희강의 검여서원劍如書院, 공정서예원(空亭書藝院/김윤중 지도), 철농서회(鐵農書會/이기우 지도) 등의 서예원과 최중길·정환섭·박세림이 지도하는 서숙형태의 서원·서회가 만들어져 운영되었다. 이어 1960년 난정회蘭亭會, 1964년 동연회同研會, 1965년 한국서예가협회, 대한서예교육회, 국제서예인연합회 등이 결성되었고 1960년대부터 개인전이 더욱 많아졌다.

1970년대에서 1980년대에 걸친 발전과 대중화의 시기이다. 1979년도『한국 미술연감』은 1970년대의 서예활동의 유형을 다음

과 같이 7가지로 정리하였다.

① 그 동안의 활동실적 등으로 일가를 이룬 서예가의 개인전 또는 단체전.
② 오래 전에 한때 서예활동을 하다가 중단한 이후 갑자기 개최된 개인전.
③ 독학으로 수십 년간 글씨를 써 오다가 처음으로 개인전을 갖는 이른바 숨은 서예가의 등장.
④ 승려·정치인·취미인 등의 개인서예전.
⑤ 각종 서회·서숙·묵연墨緣 등의 동호회전.
⑥ 직장·주부·단체 등의 서예전.
⑦ 국제교류전.

전문적인 서예가가 아니면서도 한학과 교양으로 글씨를 쓰며, 단체전·개인전 등을 통하여 격조 높은 작품을 발표한 인사들로는 임창순·이가원·윤석오 등이 있다. 1970년대에도 국민서예협회(1971)·열상서단洌上書壇(1974)·한국전각협회韓國篆刻協會(1974)·한국기영서도회韓國耆英書道會(1975)·소완재묵연蘇阮齋墨緣(1976)·묵림회墨林會(1977)·한국전각학회韓國篆刻學會(1981)·국제서도연맹國際書道聯盟 등의 새로운 단체가 결성되었다.

한글 글씨는 일제강점에 조선미술전람회에 김돈희·윤백영 등 몇 사람의 작품이 〈조선문/김돈희〉·〈조선 언문/윤백영〉이라는 표제로 출품되었다. 한글서예는 궁체가 현대적으로 정리되고, 학교 교육을 통하여 보급되기 시작하면서 널리 관심의 대상이 되었다. 1910년대에는 남궁억南宮檍의 『신편언문체법新編諺文體法』이 있었고, 1946년에 간행된 이철경의 『초등글씨본』·『중등글씨본』과 김충현의 『중등글씨본』이 있었다.

이 가운데 이철경의 궁체는 남궁억의 한글 서법과 운현궁·안동安洞별궁에 있던 나인들의 글씨 등을 바탕으로 체계를 세운 것이다. 특히, 손재형의 한글전서와 한글예서, 김충현의 '훈민정음체'를 응용한 고체古體도 있었다. 손재형의 한글예서는 〈이충무공 동상 명문/1951〉, 한글전서는 1953년 제2회 국전에서 발표되었다. 〈이충무공 벽파진 전첩비李忠武公碧波津戰捷碑/1956〉에는 예서와 전서의 필획이 절충된 한글 글씨가 사용되었다. 한글전서는 한글인장에 많은 영향을 주어 현재까지도 사용되고 있다. 손재형의 한글예서를 새롭게 해석하여 금석기있는 서체로 잉태시킨 작가는 서희환이다.

서예는 지필묵연의 도구를 가지고 만들어진 점과 선의 율동미, 점철과 곡직, 흑과 백의 조형미, 실로 우리의 희로애락을 표현하는 데 충분하고, 생산의욕을 고취시키고, 사기를 고무하여 진작시키는 어떤 창작도 가능하다. 게다가 서예는 옛 문화의 향수가 있다. 이런 목적과 연유로 서예는 자연스럽게 현대로 이어졌다.

문자생활에는 여러 종류의 문방구가 있다. 문방구는 문자생활에 필요한 도구이며, 서사書寫문화와 관계된 용구들이다. 이런 문구들도 문자생활과 관련하여 시대적, 지역적, 목적에 따라 약간의 차이가 있다. 행정 기록을 담당한 기관과, 유교나 불교의 종교적인 사경, 개인적인 문한의 기록 등으로 대별된다. 그리고 이들을 좁게는 사랑방 문화와 규방 문화로 나뉜다.

사랑방의 문방구로는 서안書案·경상經床·고비·책장·사방탁자·문갑文匣 등과 함께, 붓筆·벼루·먹墨·종이紙·문진文鎭·연적硯滴·연갑硯匣·연상硯床·필가筆架·필세筆洗·붓걸이·필격筆格·필상筆床·묵상墨床·필통·서견대書見臺·시전지판詩箋紙板·지통·향꽂이·다구茶具·인장印章 등을 들 수 있다. 그 중에서도 붓筆·벼루硯·먹墨·종이紙 등을 흔히 문방사우文房四友 혹은, 문방사보文房四寶라고 한다.

그 중에서도 벼루가 가장 중요하게 다루어졌다. 벼루는 연갑에

넣거나 종이·붓·먹·연적 등과 함께 서랍을 가진 연상硯箱에 넣어 보관하였다. 이들을 통틀어 연구硯具라고 하였다. 벼루는 문방사보 중에서도 가장 중요시되어 온 문방구의 하나였기에 선물로 많이 주고 받았으며, 사제 간에도 벼루를 전수할 정도로 서사문화와 절대적인 인연을 갖고 있다. "우리 문단에는 내 벼루를 전할 만한 사람이 없다."고 한 기사도 여기서 연유한다.

〈손환일〉

한국문화사 37

한국 서예문화의 역사

1

고대의
문자생활과 서체

01.

문자생활과 서체

문자생활은 필기도구에서 시작된다. 고대의 필기도구는 세가지로 살펴 볼 수 있다. 하나는 먹으로 쓰는 붓이 있고, 다른 하나는 파서 새기거나, 그어 쓰는 도자刀子, 종이 위에 자국을 내는 각필角筆 등이 있다. 붓은 지류와 목간, 도자는 목간과 금석에 사용하였고, 각필은 지류에 해당하는 사경이나 불경에 사용하였다. 그래서 문서의 기록이나 일선 행정을 담당하는 관리를 '도필리刀筆吏'라고 하였다. 도필리는 목간에 잘못 기록된 글자를 칼로 긁어 고치는 일을 한 까닭에 하급관리, 혹은 아전을 얕잡아 일컫던 말로 통칭되었다.

서체書體는 자체字體와 서체書體로 분류된다. 자체는 전서篆書, 예서隷書, 팔분八分, 초서草書, 해서楷書, 행서行書 등으로 자형의 특징에 따라 나눈다. 한편, 좁은 의미의 서체는 김생체, 석봉체, 추사체, 왕희지체, 구양순체, 안진경체 등으로 개인의 특징적인 표현에 따라 분류한다.

전서는 대전大篆과 소전小篆으로 나누는데, 진秦에서 중앙 집권체제의 행정을 위하여 6국의 문자를 통일한 데서 비롯되었다. 대전은

문자통일 전의 전서를 말하며 갑골문, 종정문, 주문, 6국문자 등을
포함한다. 소전은 문자통일 후 필획과 결구가 정리된 자체로 이로
부터 필획과 결구가 정형화되었다. 소전은 필획의 시작인 기필起筆
과 필획의 끝인 수필收筆이 원필圓筆이다. 기필과 수필, 행필行筆은
모두 필획의 굵기가 같다. 필획의 방향이 바뀔 때에는 전필轉筆하는
것이 소전의 기본 필법이다. 대전은 일획을 두 번 또는 세 번에 쓰
기도 하지만, 소전은 반드시 일필을 일획으로 서사하는 점이 서로
다르다. 그래서 소전 이후부터 필획을 두 번에 쓰는 것은 용납되지
않았다. 우리나라에서 소전은 석비의 제액과 두전頭篆, 인장印章에
많이 사용되어 전한다. 특히, 제액과 두전에는 여러 서체로 전하는
데 역시 소전이 지배적이고, 인장에는 무전繆篆이 많이 사용되었다.

　대전으로는 신라시대의 김인문(629~694)이 썼다고 전하는 〈태종
무열왕릉비太宗武烈王陵碑(661~681)〉와 최치원이 쓴 〈쌍계사 진감
선사비雙溪寺眞鑑禪師碑/887〉가 특별하다. 두 점이 모두 유엽전柳葉
篆이다. 당시 당에서도 이런 전서를 구사한 예가 없고, 더욱이 북송
곽충서의 『한간』이 나오기 2세기 전이라서 더욱 중요성과 가치가
크다. 조선중기 허목은 곽충서의 『한간』을 응용하여 미수전을 창안

환도산성 궁전지 출토 기와명문
(1세기)

하여 유행시켰는데, 이 역시 대전이다.

소전으로는 당나라 사람에 의하여 대륙에서 서사된 〈이식진 묘지禰寔進墓誌/7세기〉가 있고, 다른 하나는 당나라 사람에 의하여 백제에서 서사된 〈부여 정림사지 오층석탑 각자扶餘定林寺址五層石塔刻字/權懷素 書/660〉·〈부여 유인원기공비〉가 있다. 그리고 신라의 〈쌍봉사 철감선사탑비雙峯寺澈鑑禪師塔碑/868〉·〈보림사 보조선사부도비(884)〉·〈사림사 홍각선사비沙林寺弘覺禪師碑/崔賀 篆額/886〉·〈실상사(심원사) 수철화상탑비實相寺(深源寺)秀澈和尚塔碑(893)〉 등이 있다. 서체는 일반적으로 소전이 서사되었으며, 이들 대부분은 당전唐篆의 필획과 결구를 수용한 서법에 해당한다. 이때는 이미 유학생·유학승·숙위 등의 많은 인원이 당 유학을 마치고 귀국하여 당의 문화에 대하여 익숙해진 시기에 해당한다.

고려시대 초기(10세기)에도 통일신라의 전통을 이어받아 주로 소전이 가장 많이 사용되었다. 필획과 결구가 소전의 범주를 벗어나지 못한 필법이었다. 그러나 그 중에서도 이환추는 〈보리사 대경대사탑비菩提寺大鏡大師塔碑/939〉와 〈비로사 진공대사보법탑비毘盧寺

한국 서예문화의 역사

眞空大師普法塔碑/939〉를 유엽전으로 써서 양각하였다. 구양순체에 익숙하였던 이환추의 유엽전은 소전이지만 필획에 방필方筆과 노봉露鋒을 사용하였다. 역시 일반적인 전서의 필법에서 볼 수 없는 이환추만의 이런 서법은 김인문이 서사한 것으로 생각되는 〈태종무열왕릉비〉가 참고되었을 것이다.

예서는 소전을 이어 유행한 서체이다. 소전의 둥글게 굽은 전필轉筆을 모난 절필折筆로 사용하는 과정에서 발생하였다. 예서는 서한의 예서가 대표적이며 한예漢隷라 하고, 동한東漢의 팔분은 한분漢分이라고 하여 서로 구별한다. 예서는 팔분과 달리 글자의 필획에 파세波勢가 없으며 굵기가 일정하다. 그리고 결구도 모두 정사각형결구이다. 이런 자체를 고예古隷라고 하기도 하며, 한나라 때에는 금문今文이라고 하였다. 고예라는 명칭은 팔분을 예서라고 부르면서 예서와 해서를 구별하기 위하여 호칭된 것이다. 〈점제현신사비〉·〈광개토왕릉비〉·〈태왕릉 출토 명문벽돌〉·〈경주 호우총 호우명 청동그릇〉 등이 대표적 예서이다.

팔분은 분예分隷·분서分書라고도 하는데 위·진魏晉시대에 호칭된 해서와 구별하기 위하여 붙여진 이름이다. 대부분 모든 글자에 파세가 있으며 필획의 굵기도 매우 변화가 심하고 다양하다. 후에 팔분의 필획법에서 해서의 필획인 팔법八法이 발생하였다. 팔분은 한나라 때에 매우 유행하여 한예라고도 하는데, 전하는 명품은 대부분 이때 제작된 것들이 많다. 진나라 때는 진예晉隷, 위나라 때는 위예魏隷, 당나라 때 유행한 결구가 일률적인 팔분을 당팔분唐八分·당예唐隷라고 하기도 한다. 고려의 권중화가 쓴 〈양주 회암사 선각왕사비〉를 비롯하여, 조선의 김수증金壽增, 조광진曺匡振, 유한지兪漢芝, 강세황, 김정희 등이 대표적인 팔분의 명필들이다.

초서는 결구가 생략되고, 필획이 이어져 있어서 기록하기에 쉽고 빠르나 알아보기 어렵다. 글자마다 특징적인 결구가 있고, 이 점

이 다른 자체와 구별된다. 글자를 서로 이어서 서사하는 광초狂草·금초今草, 그리고 필획이 한 글자에서만 이어지며 파세가 있는 장초章草, 굵기가 가늘게 같은 굵기로 쓰는 유사초游絲草가 있다. 김인후(1510~1560)·양사언(1517~1584)·황기로(1525~1575)·백광훈(1537~1582) 등은 광초의 명필로 회자되는 인물이며, 허목은 전서의 결구와 초서의 필획을 혼용하여 특별한 초서를 만들어 냈다. 대원군 이하응은 결구와 필획의 생략이 많은 초서를 구사한 인물로 유명하다.

해서는 진서眞書·정서正書·금예今隷·금체今體라고도 한다. 해서의 요건은 필획이 '영자팔법永字八法'을 갖추고 있어야 한다. 영자팔법은 점법側法, 가로획법勒法, 세로획법努法, 왼쪽갈고리법趯法, 오른위짧은삐침법策法, 왼아래긴삐침법掠法, 왼아래짧은삐침법啄法, 오른쪽삐침법磔法 등이다. 그 중에서도 왼쪽갈고리법趯法과 오른쪽삐침법磔法 등이 가장 늦게 완성되었다. 해서는 필획과 결구가 고르고 절조가 있어야 하기 때문에 다른 자체에 비하여 가장 어렵다.

해서의 명품은 〈화엄사 각황전석경〉이다. 여러 사경승에 의하여 쓰여진 석경으로 사경체가 주를 이루지만 다양한 서체가 구사되었다. 고려에서도 구족달은 구양순체를 공부하여 필법을 터득하였고, 장단열은 저수량으로 득도한 명필이다. 조선시대 해서의 명필은 불교의 모든 각본을 쓴 성달생이 소해의 명가였고, 한호는 〈천자문〉을 통하여 석봉체를 전하였다.

행서는 필획과 필획이 이어지는 과정에서 허획과 실획이 같이 사용되어야 한다. 그리고 결구의 생략과 감획이 많이 사용되며, 필획을 이어 쓰는 연사법連寫法이 사용된다. 이들 중에서 전서·예서·팔분·해서 등은 금석문과 같은 기념 기록에 많이 사용되었으며, 행서나 초서는 생활기록을 위한 목적에 주로 사용하였다.

행서의 명필은 김생이다. 김생의 행서는 결구의 변화가 무쌍하여

신필神筆의 경지이다. 김생의 필적으로 〈전유암산가서〉를 비롯하여
몇 본의 집자비가 전한다. 그 밖에 행서의 명필로는 영업, 탄연, 이
암, 안평대군 이용, 한호, 윤순, 김정희 등이 대표적이다.

02.

삼국시대의
문자생활과 서체

삼국시대는 해서가 정착되어가는 시기이다. 예서법과 해서법이 혼합되어 사용되었으며 때로는 전서법과 초서법이 나타나기도 한다. 그만큼 자체인 전서, 예서, 팔분, 초서, 해서, 행서 등의 자체가 안정되지 못하고 혼용되던 시대이다. 당시는 문자를 사용하는 계층이 승려와 관리 등에 한정되었던 시대였으므로 승려들에 의하여 사경체가 유행하였고, 관리들이 북조체를 많이 사용하였다. 관리들에 의한 북조체의 수용은 인접 국가와의 교류 결과로 보인다. 구별되는 점은 기념기록, 생활기록, 사경기록 등의 서사에 있어서이다. 기념기록은 예서나 해서를 주로 사용하였고, 생활기록은 해서나 행서, 혹은 초서를 사용하였다. 사경기록의 사경체는 변화가 별로 없고 필획과 결구가 규칙적인 서체를 사용하였다.

대륙의 중원과 인접한 고구려는 많은 문화를 수용하여 백제와 신라, 일본에 영향을 주었다. 〈광개토왕릉비〉의 예서체와 북조체의 유행은 고구려의 역할이 얼마나 컸는지 알 수 있게 해준다. 이러한 서사문화의 영향은 발해까지에도 이어졌다. 삼국시대의 서사문화를 통하여 당시의 문자생활의 일면과 일본에 미친 영향 및 그 결과에

대하여 살펴보기로 한다.

고구려

고구려의 전성기인 4~5세기는 삼국을 통일했던 서진西晉이 남흉노의 침입으로 멸망하고, 대륙 중원이 남조와 북조로 분열되는 혼란기였다. 반면 고구려는 313~314년 한반도 서북부에 남아 있던 낙랑과 대방군을 몰아내고, 소수림왕(371~384) 때 율령을 제정하여 국가체제를 정비하였다. 그리고 상류층 자제를 교육하는 관학으로 중앙 교육기관인 태학太學을 설립하였으며, 평양 천도 이후 지방에는 평민층의 자제에게 경전과 궁술을 교육시키기 위하여 전국 각처에 경당扃堂을 설립하여 문무를 겸비시켰다. 그 후 광개토대왕(391~413)과 장수왕(413~491)은 이런 안정과 국력을 바탕으로 대대적인 정복 활동을 감행하여 고구려의 전성기를 열었다.

광개토태왕릉 호태왕명 청동방울
(391)

고구려에서 유행한 서법은 한漢의 교류와 관계가 깊다. 이러한 교류는 전한(기원전 206~서기 24년)으로부터 살펴 볼 수 있는데, 한 무제(기원전 142~서기 87년)가 위만조선을 정복하고, 그 자리에 낙랑·진번·임둔·현도 4군을 설치하였던 시기이다. 그러나 한이 군현을 설치했다고 하더라도 그 지역이 이민족의 공간일 경우에는 원주민에게 토착적 국읍의 존속을 허용하였다.

고구려는 무제 때 동명성왕의 뒤를 이은 유리왕에 의해 본격적인 발전이 이루어진다. 당시 한인들은 물자의 교역을 위하여 고구려와 교류했다. 전국시대 연과 한에서 사용하던 화폐인 명도전明刀錢, 오수전五銖錢, 화천貨泉 등이 고구려의 수도였던 집안지역에서 출토되는 것으로 보아 당시 고구려와 한과의 교역을 짐작 할 수 있다. 심지어 오수전 등이 남해의 늑도에까지 출토되는 점으로 미루어 보

태령4년명 와당(326)

아 한과의 교역은 고구려만은 아니었다. 이렇듯 전한시대에는 한반도와 교역을 통한 물물교환이 대단히 활발했던 것으로 보인다. 이런 물물교환은 각종 문화의 전래와 수용을 수반하게 되며 서사문화도 예외는 아니었을 것이다.

한의 멸망 후 위魏·오吳·촉蜀 삼국이 분립되었다가 진晉이 통일하였다. 그 후 한족으로 구성된 진은 북방의 이민족의 침입을 받아 강남으로 밀려나는데 이를 동진東晉이라 한다. 동진은 송宋·제齊·양梁·진陳으로 교체되고, 북방은 북위가 통일, 동서 양위의 분열로 북제·북주의 정권이 이양된다. 반면 고구려는 변방 주변국의 중심에 있었기 때문에 교역을 중계하는 역할을 하면서 동방교역의 상권을 장악하여 초기에 급격한 성장이 가능하였다. 고구려는 대륙 중원으로부터 비단·모직 등의 섬유류와 각종 공예품과 금·진주·문방구류·서적 등을 수입하여 동방 여러 나라들과 교역하였다.

고구려와 관계가 깊던 북조北朝는 선비족 탁발부鮮卑族 拓跋剖가 건립한 북위北魏정권과 그 분열로 형성된 동위東魏와 서위西魏를 포함할 뿐 아니라 동·서 위의 기초 위에서 건립된 북제北齊와 북주北周정권을 말한다. 북조가 있던 같은 시기에 한반도에서 가장 밀접한 왕래가 있었던 것은 고구려였다. 북위 정권에 있어 고구려인은 그 수가 많았기 때문에 우호적인 교류를 할 수 있는 기초가 되었

한국 서예문화의 역사

다. 다만 고구려는 화룡에 도읍을 세운 북연 정권의 방해로 인해 북위의 제3대 황제 태무제太武帝(423~452)시기에 와서야 비로소 정부 차원의 교류를 시작할 수 있었다. 북연이 멸망하기 전인 태연 원년(435) 고구려는 북위에 처음으로 사신을 파견하였다. 다시 말하면 고구려와 북위의 정부 차원의 교류는 태연 원년부터 시작되었던 것이다. 그러나 실제 양국이 최초로 정부간 교류를 시작한 것은 위·연 전쟁을 둘러싸고 전개된 교섭 때부터였다고 할 수 있다.

고구려와 북위 사이에 우호적 외교는 문성제文成帝(452~465)시기 이후에 전개되었다. 이후 양국 사이의 평화적 외교관계는 북조가 끝날 때까지 유지되었다. 5호16국시기 고구려와 후연 및 북연의 관계는 양국 간에 빈번한 접촉을 통해 자연스럽게 이루어진 문화적 영향이다. 북위가 분열된 이후에도 고구려는 동위東魏 및 북제北齊와 정상적인 외교관계를 유지하였다. 남조와 고구려의 관계는 송宋이 성립된 420년 무제가 장수왕을 책봉한 데서부터 시작된다.

고구려는 국초부터 문자를 사용하여 『국사國史』100권을 기술하여 『유기留記』를 만들었을 정도로 문자생활에 익숙하였다. 소수림왕 2년(372)에 불교 수용, 태학 설립, 이듬해 율령을 반포하였다. 불교가 국가의 정신적 통일에 이바지한 것이라면, 태학은 새로운 관료체계를 위하여 필요하였고, 율령의 반포는 국가조직의 정비였다. 이는 중앙집권적 귀족국가의 체제가 완성되었음을 말한다.

문화의 전래와 수용은 여러 가지 방법의 교류에 있다. 무역이나 일반적인 왕래도 있지만 전란이나 왕조 멸망 등 큰 혼란이 일어나면 안전하고 살기 좋은 곳을 찾아 많은 지식인과 상류층이 우리나라를 찾아왔다. 특히, 이런 혼란기에 세력 다툼에서 패배한 한인 출신관료·군인·학자 등이 다수 고구려로 망명해 왔다.

5호16국 시기 고구려와 후연 및 북연의 관계에서 간과해선 안될 것이 바로 양국 간에 빈번한 접촉을 통해 자연스럽게 이루어진 문

화적 영향이다. 양 집단의 교류는 문화적으로 고구려에 적지 않은 영향을 끼쳤다. 또한 후연 시대 벽화묘인 조양원태자朝陽袁台子벽화묘와 집안 통구지역의 벽화묘, 북한에 있는 동수묘(안악 3호분), 그리고 유주 자사 묘(덕흥리 고분)의 그림 소재가 유사한 것은 장기간의 전란과 분열 상태에서도 문화상으로 밀접한 관계였다는 것을 보여준다. 게다가 불교 수용을 통한 사경의 전래는 서사문화의 수용을 의미하며, 태학의 설립과 경당이 보급되면서 경전의 서사書寫와 학습방법에 지대한 영향을 미쳤을 것이다.

고구려 고분 벽화의 표제방식과 묘지의 명문 양식은 한대漢代의 하북河北 〈망도 고분벽화望都古墳壁畵〉에서 그 원류를 확인할 수 있다. 〈망도 고분벽화〉의 서체는 완전한 팔분이다. 변방의 경우 대부분 팔분과 예서와 해서가 혼합된 서체가 일반적이다. 당시 서법은 위·진의 서체를 중심으로 형성된 남조의 서체와, 북위를 중심으로 형성된 북조의 서체로 나뉘어 서로 다른 독특한 서법으로 발전하였다. 중원의 서사문화를 대표하는 소위 남조체는 유송劉宋·제齊·양梁·진陳 등에서 강남江南 서파書派의 조종祖宗인 종요鍾繇와 왕희지王羲之·왕헌지王獻之·왕승건王僧虔 등의 글씨를 중심으로 형성된 묵필 위주의 해서·행서·초서 등의 가는 필획과 유려한 결구와 장법이 유행하였다. 그러나 북조체는 조상기造像記와 묘지명 등 금석문을 중심으로 굵은 필획의 강렬하고 웅강한 서법의 해서를 주로 사용하여 그 특징을 달리하였다. 중원의 서사문화는 왕희지와 왕헌지 부자의 필법이 대표하는데 이체자가 적고, 결구도 방정하며, 글자의 생성 과정도 육서법六書法을 잘 따르고 있다. 반면, 변방의 서법인 소위 북조체는 조상기·묘지명墓誌銘 등 금석문을 대표하는 이체자가 많은 변방 서법의 서사문화이다.

한반도의 삼국시대에는 대륙 중원에서도 서체의 변화가 많고 안정되지 못한 시기이다. 예서와 팔분, 초서, 그리고 행서와 해서가

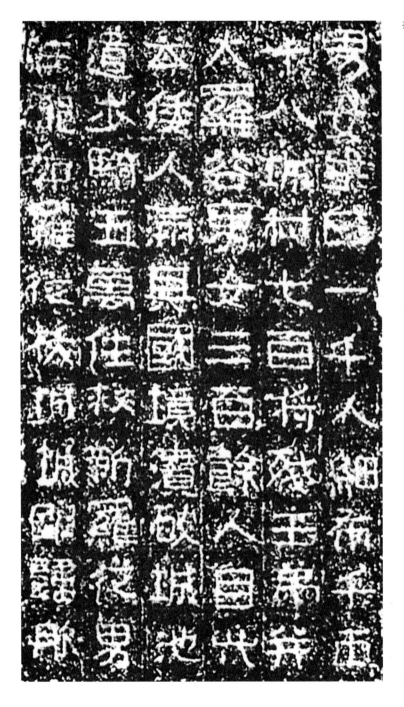

광개토대왕비(414)

병용되던 시기에 해당한다. 그렇기 때문에 글 자체로 구분하기보다는 기록의 양식에 따라서 기념기록과 생활기록, 그리고 사경기록으로 나누어 살펴 볼 수 있다.

기념기록은 영구적인 기록으로 오래 전할 만한 내용을 금석에 기록하는 것이다. 이런 기념기록에는 예서나 해서가 주로 사용되었다. 예서는 서양에서 사용하던 고딕체와 같은 서체로 알아보기 쉽게 표제에 많이 사용하는 서체이다. 해서는 명석서銘石書라고도 하는데 석비와 같은 기념기록에 사용하여서 붙여진 이름이다. 기념기록으로 〈광개토왕릉비〉는 그 석비의 규모가 동양 최대이다. 이렇게 웅장하여 압도적인 석비는 그 유례를 찾아볼 수 없을 만큼 규모가 대단하다. 자체가 예서로 12~13cm 정도의 큰 글자이다.

예서는 서양의 고딕과 같은 자체로 표제에 많이 사용되어온 자체인데 〈광개토왕릉비〉에서는 전서법, 초서법, 해서법 등이 함께 사용된 점이 특징이다. 예서체로 쓰여 진 〈경주 호우총 호우명 청동솥〉은 고구려에서 만들어 신라로 보내진 것으로, 역시 기념기록의 개념으로 만들어진 것이다. 같은 기념기록이라도 〈충주 고구려비/5세기 중반〉·〈평양성 각석(589)〉은 해서로 썼다. 기념기록에 사용한 예서는 낙랑의 〈점제현신사비〉와 낙랑 〈벽돌 명문〉에서 원류를 찾을 수 있다. 이 기록들은 낙랑과 고구려에서 어떤 사건을 기념하여 제작된 것으로 예서나 해서로 쓰여 졌다.

생활기록에 해당하는 〈안악3호분 묵서(357)〉·〈덕흥리고분 묵서

호우총 출토 청당솥(위)
바닥 글씨(아래)

국강상광개토경평안호태왕
國岡上廣開土境平安好太王

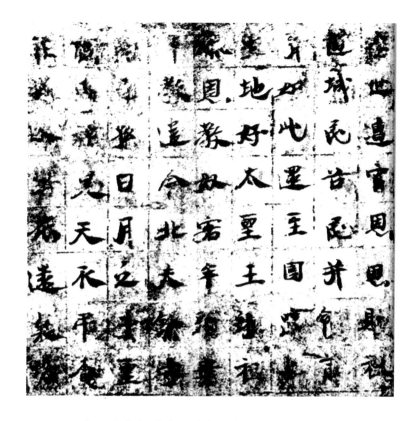

(408)〉 등에는 해서나 행서를 사용하였다. 이들은 생활기록의 예로 볼 수 있으며 일상생활에 사용하는 서체로 행서나 초서가 사용되었다. 행서와 초서는 쓰기에 편리하지만 초서는 읽기에 불편하여 제한적으로 사용되었다. 고구려 전성기에 조성된 이들 묵서는 당시의 서사문화를 파악하고 인접국과의 교류를 유추해 볼 수 있는 중요한 자료이다.

대륙 중원의 위·진남북조 시기는 예서·팔분·초서에서 해서·행서로 전이되는 과도기였다. 당시에는 초서와 예서를 일상생활에 상용하면서 해서·행서라는 필법이 정연하게 갖추어지는 시기이기도 하다. 바로 이런 시기에 고구려에서 필사된 묵필본인 〈안악3호분 묵서〉·〈덕흥리 고분 묵서〉·〈모두루묘지(5세기 전반)〉 등 3벽화의 예가 있다.

이 시기는 예서·팔분·초서·행서·해서를 구분없이 혼합하여 상용하던 시기이다. 고구려의 해서는 필획에 있어서 왼쪽삐침이 오른쪽삐침보다 굵게 강조되어 있다. 그래서 결구가 왼쪽으로 기울어 있는 특이한 결구다. 해서와 행서법을 사용한 〈안악3호분 묵서〉·〈덕흥리 고분 묵서〉 등은 생활기록에 일반적으로 사용한 서법이다. 특히, 해서의 서법은 북조법이 많이 사용되었다. 북조의 해서법과 유사한 예로는 필획보다는 결구에 있어서 북조의 필법을 많이 발견할 수 있는데 북위가 지배적이다. 팔분법과 혼용한 점은 고구려의 특징적인 결구법으로 북조의 결구법에서 많이 발견할 수 있다. 대체로 이런 특징은 5세기 말에서 6세기 초 대륙 중원 동북지방의 금석에서 많이 확인된다.

〈모두루묘지〉의 서법은 해서이며 사경체에 해당한다. 4~5세기 대륙에서는 동진(317~420)과 남북조(420~589) 중기에 이르는 시기로 전서와 예서가 쇠퇴하고 초서·행서·해서는 기본적인 완성을 이루는 시기다. 당시 고구려에서도 이와 비슷한 서체의 변천이 진행되고 있었다. 당시 대륙에서는 해서가 상용되고 예서는 일반적으로 쓰이지 않았던 시기이다. 고구려에서도 같은 시기에 쓰여 진 〈모두루묘지〉가 해서로 된 점에서 보면 역시 해서를 상용했다고 보는 것이 타당하다. 당시 고구려에서 사용된 해서체는 루난樓蘭의 유지에서 발견된 〈경원4년명 목간景元4年銘木簡/263〉·〈이백서李栢書〉 등의 서체와 관계가 깊다. 이들의 서사문화는 사경의 전래와 수용을 통하여 이루어졌다.

5세기 초에 해당하는 〈광개토왕릉비〉의 서체와 묵서명은 거의

연천 호로고루성 출토 기와명문(400년대)

태왕릉 출토 벽돌명문(400년대)

같은 시대에 조성되었음에도 불구하고 매우 다른 서체의 양상을 보여준다. 수필본의 묵서인 고구려 고분벽화 명문은 4세기 중반에서부터 5세기 전반에 이르는 유물이다. 여기에 사용된 서체는 같은 시대 대륙 중원의 변방의 서사문화에 속하는 것이다. 대륙 중원에서도 해서가 상용되고, 예서는 일반적으로 쓰이지 않았던 시기이다. 고구려에서도 같은 시기에 쓰여진 고구려 고분벽화 명문이 해서로 된 점에서 보면 역시 해서를 상용했다고 볼 수 있다. 특히 '岡'·'彡'·'孫'·'燧'·'陽' 등의 결구는 고구려에서 매우 특징적으로 사용된 서사법이다. 필획은 해서의 필획을 따랐고 결구는 〈광개토왕릉비〉의 예서결구와 유사한 자형이 많다. 특히, 고구려의 서사문화는 '阝'와 '冂', '勿'과 '豕'를 구분 없이 서사하였고, '彡'·'尸'과 같은 독특한 글자를 사용하였다. 이런 점이 다른 지방이나 다른 시대에 보이지 않는 고구려의 독특한 서사문화의 특징이라 할 수 있다.

사경체는 사경에 주로 사용하던 서체로 해서에 해당하는데, 사경승에 의하여 쓰여졌다. 사경체는 〈모두루묘지〉와 〈정릉사지 출토 금니사경〉의 예가 있다. 사경체는 해서인데 부처님의 말씀을 적는 행위로 매우 경건하게 이루어졌다. 그래서 사경체는 변화가 없이 그 격식에 맞추어 쓰여진다. 사경체는 크게 두 가지의 서체 유형이 있다. 대륙에서 3~4세기에 유행한 사경체는 아직 팔분의 파세가 남아있는 해서로 〈모두루묘지〉와 유사한 사경체이다. 다른 한 종류는 해서의 필획을 완전하게 갖춘 해서로 위의 〈정릉사지 출토 금니사경〉의 예가 있다. 해서 사경에 있어서도 북조의 금석문 서체가 있고, 남조의 서첩의 필법인 남조체가 있다.

사경체의 필법은 북조체와 다른 양식이다. 위·진남북조의 사경서법으로는 위에서 살펴본 바와 같이 글자의 마지막 필획을 굵게 써서 강하게 표현하는 예는 위·진남북조시대의 사경에서 흔하게 볼

수 있는 필법이다. 〈모두루묘지〉의 서법은 예서의 경향이 있는 해서로 나는 듯한 생동감과 박력있는 가로 횡획과 왼쪽삐침에서는 예서의 필의를 그대로 지니고 있으며 예서에서 해서로 옮겨지던 상황을 잘 나타내고 있다. 중국에서도 이 시기의 사경 중에 자주 볼 수 있는 서법이다.

사경은 불교의 전래와 수용과 관계가 있다. 372년 소수림왕 때 불교가 공인된 것으로 보는 것이 현재 학계의 일반적인 견해이다. 그러나 〈안악3호분 묵서〉와 같은 필적을 통해 보면 고구려에 불교가 372년 보다는 훨씬 이른 시기에 수용된 것으로 보인다. 이런 예들은 서진의 〈비유경권譬喩經卷/256〉과 돈황 장경동敦煌藏經洞에서 발견된 〈마아반야밀타경摩阿般若密陀經〉,〈대반열반경大般涅槃經/296〉, 신강 토곡구新疆 吐谷溝에서 출토된 〈제물요집경諸物要集經〉과 〈도행반야경道行般若經〉 등의 사경, 〈전국책사본戰國策寫本〉·〈영가6년명 지편永嘉6年銘紙片/312〉, 북량北涼의 〈우파색계경잔편優婆塞戒經殘片/325~334〉, 서량西涼의 〈묘법연화경/411〉, 동진의 안홍숭安弘嵩이 쓴 〈사경잔권寫經殘卷〉, 북위의 사경으로는 〈정법화경광세음보살 보문품正法華經光世音菩薩普門品〉이 있고 〈화엄경/523〉 등의 예에서 유사한 필법을 볼 수 있기 때문이다.

사경은 불교의 수용과 관계가 있다. 불교의 사경을 통한 서사문화의 수용은 태학과 경당을 통한 경전의 학습방법에도 적지 않은 영향을 미쳤을 것이다. 이런 서사문화는 고구려인들의 일상적인 생활 속에서 서사하는 방법으로 사용되었다고 볼 수 있다. 고구려 고분벽화의 묵서는 한漢 목간의 서법과 위·진·남북조의

충주 중원고구려비

충주 중원고구려비 탁본 부분

사경서법과 관계가 있다. 사경의 서체와 유사한 고구려의 서사법을 통하여 당시 불교가 얼마나 일반화되었는가를 짐작할 수 있다.

대륙에서 중원의 문화와 변방의 문화는 분명히 구별된다. 서사 문화에 있어서도 중원이 서법 위주의 필법이라면 동북 변방의 서사문화는 기록 위주의 필법이 많다. 중원의 입장에서 보면 필획법이 서툴고 필법이 잘 지켜지지 않은 글씨가 동북 변방에서 사용된 서사법이다. 북조의 서법도 변방에서 일어나 중원에서 정리되어 해서의 전성시대를 열었다. 고구려 고분벽화 명문의 경우도 변방의 서사문화로 필획과 결구가 정리되지 않았다. 서체도 예서나 팔분과 초서를 혼용하던 시대에서 해서를 일상 생활에 사용하던 과도기에 서사된 묵적이다. 그렇기 때문에 같은 벽화명문을 서사하는 과정에서도 서체의 구사가 일률적이지 못하다. 특징으로 '彡'·'叱'·'尸' 등

한국 서예문화의 역사

의 사용은 한어법이 아닌 고구려에서 독창적으로 사용된 문장서사법으로 보인다. 이는 그 당시 언어 표현 방법을 대변해 준다고 볼 수 있다.

고구려의 고분 벽화는 통치지배 계급의 일상 생활 모습을 그렸으며 묵서도 당시 일상 생활에서 사용하는 생활서체로 필사하였다. 격식이나 위엄보다는 일상 생활에 사용하던 서체 그대로를 사용하였다고 볼 수 있다. 당시 일반적으로 사용한 서체는 사경의 서법이 많은 서체였을 것이다. 그리고 이 시기는 예서·팔분·초서·행서·해서 등을 구분없이 혼합하여 상용하던 시기다. 특히, 가로획법·왼쪽삐침법·오른쪽삐침법 등에 있어서 해서법이 많고 왼쪽갈고리법은 팔분법이 주로 사용되었다.

북조의 해서법과 유사한 예로는 필획보다는 결구에 있어서 북조의 필법을 많이 발견할 수 있다. 그것도 북위의 필법이 지배적인 것은 고구려와 북위의 교섭에 있어서 장수왕과 문자왕에 걸친 약 100년 간 75회라는 역대 왕조 중 가장 오랜 기간 교류에서 찾을 수 있다. 해서·행서의 필법을 갖춘 예로는 대륙 중원에서는 해서가 상용되고 예서는 일반적으로 쓰이지 않았던 시기이다.

고구려에서 사용된 인장인 〈동제군사마인〉·〈동제진고구려솔선천장인〉·〈동제진고구려솔선백장인〉 등에 사용된 서체는 모두 무전繆篆과 유사한 예서가 사용되었다. 재질은 청동인과 석인이 주로 사용되었으며 이들은 당시의 관인으로 사용하던 인장들이다. 청동은 주물로 만들었으며 석인은 도자로 새겼다. 인장의 손잡이에는 인끈을 꿰어 허리에 차고 사용하였으며 관리의 상징이 되기도 하였다.

고구려의 문화는 회화·조각·공예·건축 등 문화 전반에 걸쳐 한반도의 전역과 일본에 영향을 주었다. 백제 한성시기의 돌무지무덤, 공주·부여의 무덤 벽화, 신라의 순흥 고분 벽화, 불국사에서 볼 수 있는 장군총과 유사한 그랭이석축법, 천마총의 주작도 등은 고구려

경4년명 금동삼존불입상景四年銘金
銅三尊佛立像 명문(국보85호/503)

와 유사한 기법이다. 가야 고령 고아동 석실 고분 연화문, 발해 숫
막새 기와의 양각 연꽃무늬도 고구려의 기와와 같은 양식이다.

고구려의 문화가 일본에 미친 영향에 대해 동경대학교 하니하라
가쓰로植原和郎 교수는 「한반도를 경유한 아시아대륙인」에서 "인류
학적 시각에서 고찰해 보면 한반도를 통해 일본으로 건너온 이주민
들과 일본 원주민의 비율은 대략 85%대 15% 정도이고 또 이주민
들은 나라시대까지도 한복을 입고 한국음식을 먹었으며 심지어는
한국말까지 사용하였다. 또 『고사기』·『일본서기』·『만엽집萬葉集』 등
에 아직 조작되지 않은 부분은 한국어의 한국식 한자 용어가 남
아있다."고 주장하여 일본 고대문화와 한반도의 관계를 언급하고
있다.

4세기 후반 본격화된 고구려의 남하정책으로 지식인·기술
자뿐만 아니라 건축양식·철소재 등 선진문물이 일본
에 전래되었다. 환두대도나 채색된 벽화고분
은 중국에서는 전한부터, 한반도에서는 고
구려부터 시작되어 삼국시대에 유행하였
다. 5세기 전반 고구려의 단야기술, 금동
제 장신구 등의 공예기술과 생산기술도
한반도에서 전래되었다.

 고구려 광개토대왕의 정복활동은 일본
창조신화의 무대가 되는 섬인 아와지시마
淡路島와 일본 중심인 쯔구시에까지 미쳐
있었고 반정천황反正天皇은 고구려 계통의
천황으로 알려져 있다. 고구려가 왜로 진출한
것은 당시 고구려 계통의 유물이 일본 지역에서
많이 나오는 것을 보아도 알 수 있다. 부산 복천동
고분에서 출토된 갑주甲冑와 같은 것이 5세기 후반
일본의 오오사카·나라 등의 고분에서 대량으로 출토되었
고, 마주馬冑도 와까야마현 대곡고분에서 출토되는 것
은 이를 말해 준다.

 고구려인 두무리야폐頭霧唎耶陛 등이 쯔구시(규슈
의 옛 지명)에 투화하여 야마시로국에 배치되었으며
지금의 무원畝原·나라奈羅·산촌山村 등은 고구려인의 선조

연가7년명 금동여래입상(국보119호 539)

다. 일본 또한 중국을 갈 때 고구려를 경유하였음을 알 수 있는데,
응신천황應神天皇은 아지사주阿知使主와 도가사주都加使主를 오吳에
보내 봉공여縫工女를 구할 때 고구려왕이 구례파久禮波·구례지久禮
志로 하여금 그들을 인도하게 하였다. 일본은 고구려에 사신을 보
내 기술자를 불렀고, 삼한에 학승學僧을 보냈으며 고구려에서 투화

영강7년명 금동불상 명문(551)

한 고구려인 56명을 상목국常睦國에 살게 하였다. 그리고 처음으로 고구려 사신인 안정安定이 일본에 내조하여 수호를 맺었으며 고구려의 국서國書도 발송되었다. 또한, 고구려에서 일본의 사신을 후한 예로 대접하였다는 예는 상호 교류 관계를 대변해 준다.

아스카飛鳥는 야마토大和조정이 헤이조쿄平城京로 천도하기 약 200년 전에 도읍했던 곳이다. 그곳의 70~80%가 도래인이었다는 『일본서기』의 내용을 통해 당시 아스카의 상황을 잘 알 수 있다. 아스카의 다카마쓰高松塚 고분벽화가 5~6세기 경 고구려 화법이라는 것은 학계의 일치된 견해이다. 뿐만 아니라 "불교가 전해지는 5세기 초 아스카에 거주하던 백제에서 건너간 승려·노반박사鑪盤博士·와박사瓦博士·화공畵工 등은 일본에 사경·회화·조각·공예·건축 등 많은 불교문화를 수반하였다. 특히, 584년 소가우마꼬蘇我馬子의 사저에 불전을 신설하면서부터 소가노우씨와 왕족들을 중심으로 숭불정책에 의하여 적극적으로 신문화가 수용되었다.

『일본서기』에 "고구려는 일본에 군후軍候·횡적橫笛·막목莫目으로 춤을 반주하는 음악을 전해 주었고, 담징曇徵과 법정法定을 일본에 보냈는데, 담징은 오경五經을 잘 알고 있으며, 채색 및 지묵을 만들고 수력의 맷돌을 만들었다."는 기록이 있다. 또한 담징이 그린 일

본 호류사法隆寺의 금당벽화가 있고, 가서일加西溢이 밑그림을 그렸다는 〈천수국만다라수장天壽國曼茶羅繡帳〉 등의 유적을 통해서 고구려 문화의 일본 전래와 수용을 알 수 있다.

당시의 대표적이며 최신식 건축이었던 아스카사의 건물 배치는 1탑3금당식一塔三金堂式의 초석기단 건물로 고구려의 가람 양식이다. 고구려 동명왕릉 앞의 정릉사지定陵寺址나 금강사지金剛寺址는 남북으로 놓인 축상에 문·탑·당을 차례로 세운 형식의 가람배치이고, 평양시 동쪽 청암리 토성 안에 위치한 청암리사지淸巖里寺址는 팔각전을 중심으로 동·서·북의 3면에 금당을 배치한 일탑 중심 동서북삼금당식東西北三金堂式 가람배치이다. 이는 일본에서 가장 오래 된 절인 아스카사의 배치와 같다. 고구려의 승려 혜자는 일본에 귀화하여 쇼토쿠聖德태자의 스승이 되었으며 백제의 혜총慧聰과 함께 불교를 포교하여 불법의 동량이 되었다.

아스카문화의 중심을 이룬 것은 사천왕사·법흥사·봉강사(광륭사)·반구사(법륭사)·원흥사·금강사 등과 같은 많은 문화유산들이다. 특히, 아스카문화의 극치인 회화는 백제뿐만 아니라 고구려인의 문화가 어려 있는 유산들이다. 이러한 사실은 수이고推古朝가 불상의 조영에 착수하자 고구려 대흥왕大興王/嬰陽王이 황금 300냥을 보냈고, 또한 아스카문화의 건설을 미술 방면에서 돕기 위하여 고승 담징을 보내 그린 법륭사 금당벽화와 약사상·석가삼존상이 있다는 데에서 추측할 수 있다. 이와 같이 일본은 고구려·백제·신라와 정치적·문화적으로 깊은 관계를 맺고 있었다.

6~8세기 일본 명문에 나타난 고구려 서법을 살펴보면 백제는 물론 고구려와 신라를 통하여 일본에 많은 문화가 전래되었다는 사실을 알 수 있다. 그 가운데 서사문화의 경우도 예외는 아니어서 헤이조쿄 유적에서 출토된 배모양의 먹은 정창원에 소장 중인 신라먹과 같은 것이다. 벼루의 경우도 신라나 백제와 같은 양식으로 흙으로

아차산성 홍련봉2보루 출토 명문토기
(520)

구운 수족원형연獸足圓形硯이다. 이는 표면이 거칠어 아마도 북방민족들이 사용하던 고구려의 서사용구로 볼 수 있다.

고구려 문화의 일본 전래는 문헌과 출토유물에서 확인할 수 있으며 서사문화와 토기·묘제·건축·회화·조각 등에 이르기까지 고구려의 문화는 전반에 걸쳐 일본에 전래되었다. 서법에 있어서도 〈계미명 인물화상경癸未銘人物畵像鏡/503〉·〈신해명 금상감철검辛亥銘金象嵌鐵劍/531〉·〈은상감 철검銀象嵌鐵劍/507~531〉·〈갑인년명 금동석가상광배甲寅年銘金銅釋迦像光背/594〉·〈무자명 석가여래협시상戊子銘釋迦如來挾侍像/628〉·〈우치교단비宇治橋斷碑/646〉·〈약사사 동탑찰주藥師寺東塔刹柱/680〉·〈산상비山上碑/681〉·〈무술년명 경도묘심사범종戊戌年銘京都妙心寺梵鐘/698〉·〈나수국조비那須國造碑/700〉·〈위나대촌묘지威奈大村墓誌/707〉·〈다호비多胡碑/711〉·〈승도약묘지僧道藥墓誌/714〉·〈일본서기日本書記/720〉·〈아파국조비阿波國造碑/723〉·〈김정택비金井澤碑/726〉·〈대안사가람연기 및 유기자재장大安寺伽藍緣起幷流記資財帳/747〉·〈다하성비多賀城碑/762〉·〈우치천마애경비宇治川磨崖經碑/778〉·〈기조신길계녀묘지紀朝臣吉繼女墓誌/784〉·〈신라 송산촌범종新羅松山村梵鐘〉 등이 있다. 또한 6~8세기 고대 일본 명문에는 이체자와 특이한 결구에서 고구려의 서법인 〈광개토왕릉비/414〉·〈건흥5년명 석가금동여래상광배建興五年銘釋迦金銅如來像光背/476〉·〈연가7년명 금동여래상광배延嘉七年銘金銅如來像光背/539〉·〈고구려 벽화명문〉 등에 표현된 서법이 자주 사용되었다는 것을 확인할 수 있다.

〈사이다마현 이나리야마埼玉縣 稻荷山고분 출토 명문철검/417〉은 115자의 금상감 명문이 새겨져 있다. 이 명문들도 〈광개토왕릉비〉의 결구법으로 고구려의 서사문화와 매우 유사하다. 특히, '記'와 같은 정사각형 결구법, '獲'과 같은 좌소우대형左小右大形, '意'·'鬼'·'兒' 등의 상대하소형 결구법이 있다.

일본 〈신해명 금상감철검辛亥銘金象嵌鐵劍〉·〈은상감철검銀象嵌鐵劍〉·〈일본서기〉에 사용된 '弖'는 일반적으로 '氏'라고 읽혀지는데 무슨 글자인지는 모르나 대부분 고유명사에 사용되었다. 이는 고구려 〈광개토왕릉비〉를 비롯하여 다른 명문에서도 같은 경우이다. 『일본서기』에 자주 보이는 '叱'의 경우도 고구려 〈안악1호분 현실동서벽〉·〈이성산성 목간〉·〈덕흥리 벽화〉에서 확인할 수 있다. 신라의 명문에 자주 쓰이는 것으로 이는 '喿'·'廗'·'莅' 등의 예와 같이 닷 소리의 종성어미로도 사용되었으며, 이는 조선시대까지 이어졌다.

일본 소재 〈이나리야마고분 출토 철검稻荷山古墳出土鐵劍〉 명문과 〈후나야마고분 출토 은상감대도船山古墳出土銀象嵌大刀〉 명문의 서체는 고구려와 백제, 신라 명문의 서체와 관계가 깊다. 이 명문들에도 고구려에서 독특하게 사용된 〈광개토왕릉비〉의 필획법과 결구법이 사용되었다.

결구는 전반적으로 정사각형의 〈광개토왕릉비〉나, 마름모꼴의 〈적성비〉와 유사한 결구가 많다. 특히, 〈이나리야마고분 출토 철검〉의 '死'로 서사된 결구는 〈거연한간〉에서 사용되었고, 고구려의 석각인 〈광개토왕릉비〉·〈농오리석각〉 등과, 신라의 〈남산신성비〉에서도 확인할 수 있는 결구다. 〈후나야마고분 출토 은상감대도〉

아차산성 홍련봉2보루 출토 명문 토기

고구려 농오리산성 마애각석(300년
대 후반)

평양성 각석(566)

명문의 서체는 고구려의 서법이 주를 이룬다. 고구려의 서법은 서한의 필법이 고구려 초기 많이 수용되어진 것으로 보이는데, 〈전고구려 벽비壁碑〉와 〈아장승열반축봉기阿丈僧涅槃築封記〉의 서체도 같은 필법이다.

〈이나리야마고분 출토 철검〉명문에서 '互已加利獲居'의 '互', 〈후나야마고분 출토 은상감대도〉명문의 '工' 등은 그 글자의 발음이 'こ'·'ご' 등과 같은 음이다. 이러한 예는 한자의 구별 없이 음차하여 사용된 예로 이두에서 많이 사용되는 차자표기법이다.

착법辶法의 필획과 '岡'·'寅'의 특이한 결구, '部'를 '卩'로 사용한 예, '誓'의 상소하대형上小下大形이나 '奧'와 같은 상대하소형上大下小形의 결구법, '獲'과 같은 좌소우대형左小右大形 등의 결구법, '肉'을 '宍'으로 쓰는 서사법은 고구려 〈집안 사신총 현실 남측천정 묵서명〉에서 처음 확인할 수 있고, '号'와 같은 간자는 고구려 〈광개토왕릉비〉에서 가장 이르게 확인할 수 있는 결구다. 이런 특이한 결구와 간자·이체를 통하여 한 시대의 서사문화의 전래와 수용을 확인할 수 있다. 6~8세기 고대 일본의 서법은 필획과 결구가 고구려 서법의 범주에 있다. 일본에서는 이런 고구려 서사법이 부분적으로 가마쿠라시대에 이르러서까지도 일상생활의 서사에 사용되었다.

결과적으로 〈이나리야마고분 출토 철검〉과 〈후나야마고분 출토 은상감대도〉는 당시 고구려에서 유행하던 기록 문화로서 고구려의 손에 의하여 제작되었거나, 고구려의 기록문화를 수용한 백제나, 혹은 신라인의 손에 의하여 만들어진 것임을 알 수 있다. 이러한 한반도의 문화는 이 두 유물에서 뿐만 아니라, 나라 호류사의 일본 국보 〈옥충주자불감(7세기)〉과 〈호류사 금당 벽화〉, 주구사中宮寺에 소장된 〈천수국 만다라수장天壽國曼茶羅繡帳/622〉, 〈다카마쓰高松고분벽화(7세기 후반~8세기 초)〉 등으로 7세기 일본을 주도했던 고구려 문화이다. 이처럼 고구려의 서사문화는 토기·묘제·건축·회화·

한국 서예문화의 역사

조각 등과 아울러 걸쳐 일본에 전래되었다. 곧 6~8세기 일본 고대 명문에 나타나는 독특한 결구·이체·간자 등에서 고구려의 서법임을 확인할 수 있다.

백제

　백제는 일찍부터 문자생활을 하였다. 근초고왕(346~375)대에는 박사 고흥高興이 서기書記를 편찬하였고, 384년(침류왕 원년)에는 동진東晋의 마라난타摩羅難陀가 불교를 전하였다. 이런 수준 높은 문자 생활은 일시적인 것이 아니라 지속적으로 오랫동안 영위되어 발생한 문화이다. 기원 전 2세기 말 진국辰國이 한漢에 통교를 희망하는 국서國書를 보낸 사실, 나라奈良 이소노카미진구石上神宮의 칠지도七支刀, 한성 백제시기의 풍납토성에서 출토된 '井'·'大夫' 명문과 압인와, 〈인천 계양산성 논어목간(400)〉 등은 이를 입증해 준다. 특히, 사경체인 논어목간을 통하여 매우 이른 시기부터 논어가 보급되어 문자생활이 대중화되었으며, 불교의 수용이 이미 400년 이전에 있었음을 말해 준다. 백제의 기록문화는 기념기록인 금석문과

① 창왕명사리감 탁본(567)
② 무녕왕릉 지석 탁본(523)

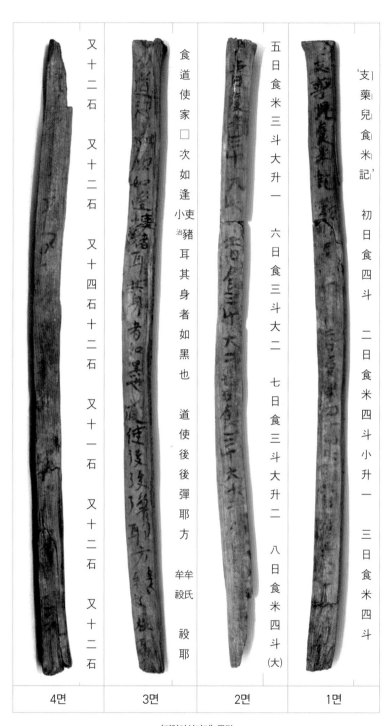

又十二石	食道使家□次如逢	五日食米三斗大升一	'支藥兒食米記'
又十二石	小吏豬^治耳其身者如黑也	六日食三斗大二	初日食四斗
又十四石十二石	道使後彈耶方	七日食三斗大升二	二日食米四斗小升一
又十一石	道使後	八日食米四斗	三日食米四斗
又十二石	牟牟 祋氏 祋耶	(大)	
又十二石			
4면	3면	2면	1면

〈지약아식미기〉 목간

64　　한국 서예문화의 역사

今沙一石三斗半上一石未一石甲

素麻一石五斗上一石五斗未七斗半　◎

刀々邑佐三石与

佃首行一石三斗半上石未石甲

得十一石

并十九石

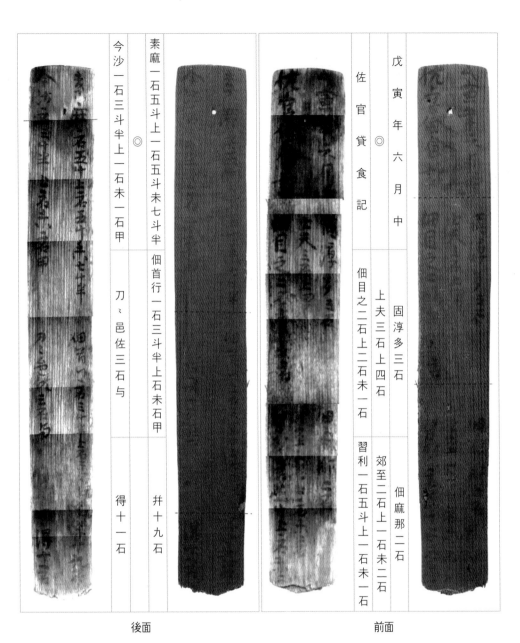

戊寅年六月中　◎

佐官貸食記

固淳多三石

上夫三石上四石

郊至二石上一石未二石

佃麻那二石

佃目之二石上二石未一石

習利一石五斗上一石未一石

後面　　　　　前面

〈좌관대식기〉 목간

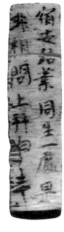

부여 능산리사지 출토 계송목간
(538~567) : 상

부여 능산리사지 출토 주술목간 부분
봉의奉義 (538~567) : 하

생활기록인 목간, 사경기록인 사경 등을 통하여 살필 수 있다. 사경기록으로는 익산 왕궁리 오층석탑에서 발견된 〈금제금강경〉이 있다.

기념기록인 금석문은 〈무녕왕 묘지(525)〉·〈창왕명 석조사리감(567)〉·〈부여 왕흥사지 출토 청동사리함(577)〉·〈익산 미륵사지석탑 진신사리봉영기(639)〉·〈사택지적비(654)〉 등을 통해 볼 때 위·진 남북조시대의 세련된 해서법을 사용하였다. 이 중에서 〈무녕왕 묘지〉·〈창왕명 석조사리감〉·〈부여 왕흥사지 출토 청동사리함〉 등은 돌에 새긴 것으로 명석서銘石書의 개념이다. 이들에 사용된 서체는 당시의 문자생활을 보여주는데 내용과 필법筆法, 도법刀法을 통한 백제의 서사문화는 지금과 달랐다는 것을 살필 수 있다.

생활기록은 목간을 통해 알 수 있는데, 〈인천 계양산성 논어목간〉·〈부여 능산리 출토 목간(538~567)〉·〈금산 백령산성 출토 목간(596~598)〉·〈나주 복암리 출토 목간(610)〉·〈부여 쌍북리 출토 목간(618)〉·〈부여 관북리 출토 목간(7세기)〉·〈부여 현내뜰유적 출토 목간(7세기)〉·〈부여 궁남지 출토 목간(7세기)〉·〈부여 동남리 출토 목간(7세기)〉·〈익산 미륵사지 출토 목간(7세기)〉 등이 대표적이다. 그 중에서도 부여 능산리에서 출토 목간된 〈지약아식미기(567)〉와 쌍북리 출토된 목간 〈좌관대식기(618)〉는 완전한 문서형식을 갖추고 있다.

기념기록과 생활기록으로 대별하여 백제의 기록문화를 살펴보면 다음과 같다.

고대의 붓과 도자는 창원 다호리 유적에서 붓 3자루와 도자 1자루, 함안 성산산성에서 붓 2자루와 도자 1자루, 왕흥사지에서 2자루의 도자가 출토되었다. 이런 서사도구로 행정이나 교역품의 물품 목록을 목간에 기록하였을 것이다. 목간은 붓으로 서사한 이른 시기의 묵적에 해당한다.

기념기록 중에서도 도자로 새겨진 유물로는 『한국의 고대 목간』

〈부여 능산리사지 출토 목간〉에 '봉의奉義'가 있다. '봉의'의 각획을 보면 한 번에 만들어진 것이 아니라 필획의 상하좌우면이 여러 차례 도자를 사용하여 이루어진 것이다. 이런 경우는 새겼다고 할 수 있다. 역시 도자로 쓰듯이 긁어 표시한 것도 새겼다고 할 수 있다. 후자의 경우와 같이 〈청동제 사리함 명문〉은 도자를 사용하여 일획을 일필로 그어 '쓰듯이 새긴' 것으로 〈부여 능산리사지 출토 목간〉과는 도법에 있어서 차이가 있다. 도법은 '쓰듯이 새긴' 것이다. 붓 대신 도자를 사용한 것으로 일필로 한 획을 완성한 것으로 도구가 다를 뿐이지 필법을 지켜 도자로 쓰듯이 새겼다. 그러나 〈부여 능산리사지 출토 목간〉의 '奉義'는 쓴 것이 아니라 도자를 여러 번 사용하여 새긴 것이다.

　〈부여 왕흥사지 청동사리함 명문〉의 서체는 〈부여 능산리사지 출토 목간〉·북위의 〈안락왕묘지〉〈무녕왕묘지〉〈무녕왕릉매지권〉〈무녕왕비묘지〉 등과 서사 시기가 가까워 백제 서사문화의 이해에 도움이 된다. 필법에 있어서도 대륙의 중앙 문화와의 차이가 많지 않다. 기본적으로 필획과 결구와 장법이 〈부여 능산리사지 출토 목간〉과 〈안락왕묘지〉, 〈무녕왕묘지〉〈무녕왕릉매지권〉〈무녕왕비묘지〉 등과 같은 것이다. 〈부여 왕흥사지 청동사리함 명문〉은 서사 시기가 이들 명문과 큰 차이가 나지 않아서 같은 시대의 서사 유물로 볼 수 있다. 또한 이 필법은 북위 조정의 중앙 서사문화의 북조서법이 지배적이며, 남조서법도 혼용하여 서사한 것으로 볼 수 있다.

　이상의 서술로 통해 볼 때 마치 백제의 서사문화가

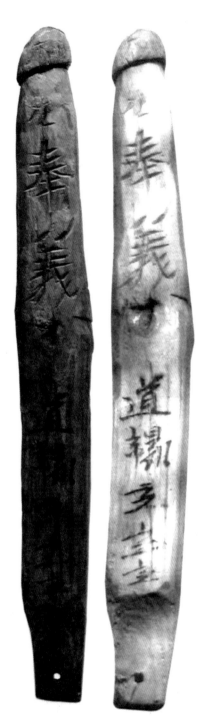

부여 능산리사지 출토 주술목간
(538~567)

대륙의 그것을 그대로 답습한 것으로 보일 수 있다. 특히, 지배적인 북조서법, 남조서법도 혼용이라는 표현에서 오해의 소지가 있다고 생각되어 백제의 서법이 중국과 다른 점에 대하여 지적하기로 한다.

물론 백제의 서체가 북조서법, 남조서법과 구분되는 것이 무엇인가에 대한 연구는 궁극적인 목표에 해당한다. 그러나 서체는 회화나 조각, 건축 등의 양식과 달리 매우 표현이 섬세하여 특징의 구분이 어렵다. 해서의 요점은 '영자팔법永字八法'에 있다. '영자팔법'은 필획의 용필법으로 필획마다 모두 정해진 특징적인 필법이다. 〈부여 왕흥사지 청동사리함 명문〉이 중국의 서법과 다른 점을 필획과 결구로 구분하여 살펴보면 백제 서체의 특징을 파악할 수 있다. 각자刻字에서 거론하였지만 중국의 서법, 특히 〈안락왕묘지〉의 경우도 팔법의 필획과 결구가 획일적인 모양이다. 그러나 〈사리함명문〉은

부여 왕흥사지 출토 청동사리함

한국 서예문화의 역사

같은 글자라 하더라도 필획이 자유분방하여 모양이 불규칙하고, 결구도 서로 다른 것이 특징이다.

〈부여 왕흥사지 청동사리함 명문〉을 통하여 "577년 2월 15일 백제 위덕왕 창昌이 죽은 왕자를 위해 사찰을 세웠다"는 것을 알 수 있다. 목탑지의 심초석 밑 사리안치석의 사리공에 안치된 이 명문은 붓 대신 도자를 사용하여 쓴 것이다. 도자의 모양은 다호리에서 출토된 도자와 같은 것이다. 서체는 북조체가 주류나 남조체의 필법이 가미되어있는 것은 〈무녕왕릉묘지〉와 같은 서법이라고 볼 수 있다. 이런 서사문화 현상은 당시 백제의 문화가 남조보다는 북조의 서사문화에 익숙해 있었다는 것을 말해 준다.

〈부여 왕흥사지 청동사리함 명문〉의 필획은 기본적으로 대부분 북조필획을 구사하고 있으며, 장두호미법을 알고 있었다. 이 명문의 가로획과 같이 강조되는 필획은 기본필법을 잘 지키고 있으며 대부분 중봉의 도법이다. 그러나 짧은 필획은 남조에서 유행한 남조법으로 대부분 노봉을 사용한 편봉의 도법이다. 이는 명문에 사용된 삐침이 중봉의 도법을 사용한 예에서도 잘 나타난다. 필획의 방향이 바뀌는 곡척에서는 도자를 떼었다가 방향을 바꾸어 행필하였거나, 작은 필획은 절법折法을 사용하였고, 필획이 큰 것은 전법轉法을 사용하였다. 절법이 아니라 전법을 사용한 것은 도자라는 서사도구의 특수성 때문이다. 필획법은 북조의 필획법이 주로 사용되었으나 어떤 부분은 남조의 필획법도 혼용되었다. 곧 〈부여 능산리 사지 출토 목간〉·〈안락왕묘지〉·〈무녕왕 묘지〉·〈무녕왕비 묘지〉·〈무녕왕릉 매지권〉 등과 밀접한 관계가 있다.

결구는 대부분 정사각형의 예서결구이거나, 갸름한 직사각형이다. 북조체의 영향을 받아 세로획이 강조된 마름모꼴 결구는 〈부여 왕흥사지 청동사리함 명문〉[月]·〈왕흥사지 청동사리함 명문〉[舍]·〈왕흥사지 청동사리함 명문〉[時]·〈왕흥사지 청동사리함 명

문〉[化] 등을 지적할 수 있다. 정사각형의 결구는 북조결구이고 갸름한 직사각형의 결구는 남조결구로 분류할 수 있다. 곧 남북조의 결구가 혼용된 것이다.

장법은 남조의 행서·초서에 사용되는 자간이 좁고 행간은 넓은 남조장법이 사용되었다. 〈무녕왕묘지〉·〈무녕왕비묘지〉·〈무녕왕릉 매지권〉 등의 장법은 〈부여 왕흥사지 청동사리함 명문〉과 같이 남조에서 유행한 행서나 초서의 장법으로 남조장법이라고 할 수 있다. 그러나 〈안락왕묘지〉는 자간과 행간의 간격이 같은 북조장법이다.

도법은 새긴 것이 아니라 쓴 것이다. 즉 도법을 필법과 같이 사용하였다. 〈부여 능산리사지 출토 목간〉의 '奉義'는 쓴 것이 아니라 새긴 것이지만, 〈부여 왕흥사지 청동사리함 명문〉은 일필로 일획을 완성하여 도자로 쓴 것이다. 필획과 결구는 남북조의 필법이 혼용되었고, 장법은 남조의 장법을 사용되었으며, 도법은 필법과 같은 용필법으로 도자가 사용된 것임을 알 수 있다. 이런 남·북조의 서사문화가 혼합되어 사용된 점에서 당시 정세가 복잡했던 대륙과의 문화교류를 유추할 수 있다.

백제 미륵사지석탑 발견 〈석가모니 진신사리 봉영기〉의 문체와 명문의 서체를 고찰해 보면 다음과 같다. 사리 신앙의 구현을 위하여 탑을 조성하면서 봉영한 〈석가모니 진신사리 봉영기〉는 3단락으로 구성되었다. 첫째 단락은 석가모니 부처님께서 세상에 환생하시게 된 동기와 목적, 그리고 공덕을 설명하고, 둘째 단락은 사찰을 조영하게 된 연유와 목적, 일시 등의 사실을 기록하였으며, 셋째 단락은 발원문을 기술하였다. 이것이 〈석가모니 진신사리 봉영기〉의 내용과 기록형식이다. 이 봉영기는 산문으로 '석가모니진신사리를 봉영한 기록'이며 '기記'라고 할 수 있다. 다만 〈지약아식미기〉와 〈좌관대식기〉에는 '지약아식미기'·'좌관대식기'라는 기문에 표

제어가 있으나, 〈석가모니 진신사리 봉영기〉에는 표제어가 없는 것이 서로 다르다.

금정金鉦 명문은 사리를 봉영할 당시 즉석에서 급하게 쓴 시주자의 즉각卽刻이다. 그렇기 때문에 같은 금석문이지만 〈석가모니 진신사리 봉영기〉와 같은 기념을 위하여 의식적으로 쓴 기념기록과는 달리 일상 생활에 사용된 생활기록의 서체이다. 그리고 금정의 명문은 〈석가모니 진신사리 봉영기〉의 각획과 달리 도자가 아닌 바늘로 긁어 쓰듯 새긴 것으로 글씨의 크기가 매우 작으며, 각 획의 폭이 매우 좁고 깊다. 그러므로 이 글씨는 바늘을 사용하여 현지에서 급히 쓴 것으로 미루어 짐작되며, 전문 사경승의 글씨가 아님을 알 수 있다. 이와 같은 필법은 '추획사錐劃沙'라는 것으로 마치 송곳으로 모래 위에 글씨를 쓴 효과와 같다. 이런 필법은 중봉中峰의 일종으로 필봉이 누웠을 때 나타나는 편봉偏峯·側峯이 나타날 수 없다. 그러나 '憬'은 바늘이 아닌, 면이 있는 도자로 새겨졌다. '京'의 '小'에서 왼쪽 점인 호아세虎牙勢가 편봉이다. 이는 예리한 도자를 사용하여 세로획은 칼날을 세워 획을 그었고, 가로획의 호아세는 편도를 사용하였음을 알려 주는 것이다.

7세기부터 백제의 일반 생활기록인 목간 등에는 남조체가 사용되었고, 기념기록인 금석문에는 북조체가 사용되었다. 그런데 여기 〈금정〉에서는 기념기록인 북조체가 사용되었다. 이는 그만큼 기록의 성격이 짙기 때문이 아닌가 한다. 이와 같이 금석문의 기념기록은 북조체를 주로 사용하는 것이 일반적이다. 그러나 7세기부터 일상 생활기록에서는 남조체를 사용하게 된다. 특히, 북조체의 수용은 '冂部'의 예를 논거로 하면, 고구려로부터 수용된 것으로 볼 수 있다. 이러한 사실은 당시의 문화를 연구하는데 있어서 매우 중요한 문화의 수용경로라고 할 수 있다. 〈금정〉에 씌어진 글씨는 사리봉영 당시 즉석에서 바늘로 쓰듯이 새긴 것으로 대부분 북조 필법

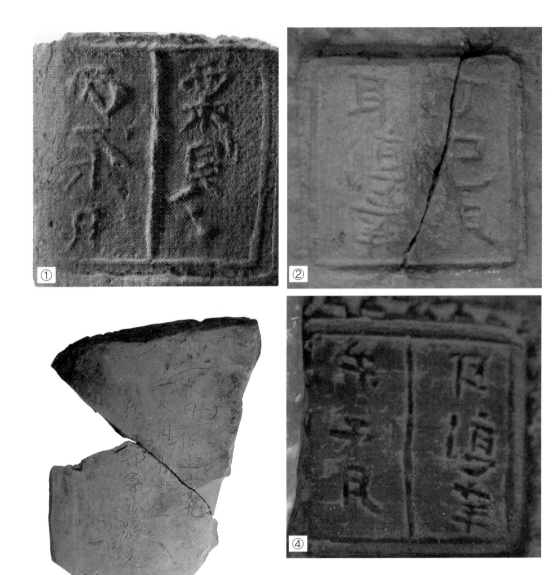

① 백령산성 출토 병진압인기와(596)
② 백령산성 출토 노성이문
③ 백령산성 출토 정사압인기와(597)
④ 백령산성 출토 무오압인기와(598)

의 북조체에 해당한다.

　　2009년 익산 미륵사지 석탑 사리공에서 크기와 형태가 다른 은합銀盒 5점과 동합銅盒 1점, 모두 6점의 〈원형합(높이 43mm내외 ×지름 80mm)이 발견되었다. 그 중에서 원형동합에 '上卩部達率目近'이라는 명문이 새겨져 있다. 이는 '상부에 사는 달솔(16품 관등 중의 2품관) 목근'이 시주한 것으로 금정 중부中部의 덕솔德率/四品이

시주한 '金一兩'과 비교된다. 사리공에서 발견된 합은 소지품인데 이런 원형합의 용도는 보석함으로 생각된다. 보석함 안에서는 유리 구슬·마노·진주·금괴·호박·곡옥·금환·직물 등이 들어있었기 때문이다. 즉 상부에 사는 이품관 달솔 목근이 소지하고 있던 보석함이며 내부의 보석들도 달솔 목근의 소유이었을 것이다. 글씨 또한 상부에 사는 달솔 목근의 글씨로 생각된다. 달솔 목근의 글씨를 필법과 각법에 대하여 필획과 결구로 나누어 살펴보면 기본적으로 도자가 아닌 송곳으로 쓰듯 새긴 것이다. 그래서 여기에는 거의 필획의 강약이 표현되지 않았다. 다만 기필과 수필, 필획의 방향이 바뀌는 전절법轉折法에 있어서 붓과 같이 구체적이지는 못하지만 부분적으로 필법과 각법을 살필 수 있다.

639년 당시 일상생활의 생활기록은 북조의 해서법과, 그리고 〈광개토왕릉비〉와 같은 예서법이 혼용되고 있었음을 알 수 있다. 이러한 사실들은 당시 문자생활을 보여주는 매우 중요한 서사문화적 상황으로 대륙의 당은 이미 남조체가 유행하고 해서의 전성기였던 시기에 해당한다.

생활기록인 금산 백령산성에서는 압인와와 〈'上水瓦'명 암기와〉, 목간 등이 출토되었다. 〈백령산성〉의 축성 시기는 압인와를 통해 볼 때 위덕왕의 말년인 596년(위덕왕 43)부터 598년까지 3년에 걸쳐 축성되었다. 기와의 제작은 현지인 백령산성에서 제작된 것이 아니라 '나노성'·'율현현' 등의 지역에서 제작되어 백령산성으로 공출하여 축성되었다. 이와 같은 사실을 통하여 위덕왕은 557년 많은 건축과 축성을 진행하였음을 확인할 수 있다. 이러한 축성 공사는 국가의 중앙에서 직접 관여하여 진행되었다. 〈'上水瓦'명암기와〉는 관문서로 나노성(邪魯城/충남 논산시 노성면)에서 금산 백령산성으로 기와를 구워 보내며 함께 보낸 이문移文이다. 내용과 발신자, 수결이 있으나 수신자는 없다. 문서의 형식을 갖추었다고 볼 수

있다.

백제시대 서체가 6세기 말까지 북조체를 주로 사용하였다는 점은 백령산성의 출토 명문에서도 확인되었다. 그러나 7세기부터 〈미륵사 금제사리봉안기〉·〈사택지적비〉 등에는 북조체를 주로 사용하였지만, 생활기록의 목간인 〈좌관대식기佐官貸食記〉와 〈나주 복암리 출토 목간(610)〉 등은 남조체를 사용하여 서로 구분된다. 백제의 남조서법의 수용은 신라보다 반세기 이상 앞선 것으로 그만큼 백제가 중국의 선진 문화에 근접했다는 것을 보여준다.

백제 〈금산 백령산성 출토 명문기와〉와 목간의 서체에 대하여 구체적으로 살펴보면 다음과 같다. 백령산성은 충청남도 금산군 남이면 역평리와 건천리 사이인 충남과 전북의 경계를 이루는 깊고 험준한 산간에 위치해 있다. 백령산성은 금산의 주변 산성과 함께 삼국시대 백제와 신라의 전황을 알 수 있는 매우 중요한 곳으로 여겨져 왔다. 이 외에도 백령산성을 포함한 금산군 관내에 있는 여러 산성들은 삼국시대 말기 백제와 신라의 대립상황을 알 수 있는 주요 지역으로 부각되어 왔다. 특히 백령산성은 조사를 통해 단일한 토층만 확인되며, 층위 내에서는 백제 유물만 출토되어 단일 시기에 축성 사용된 것이다. 백령산성의 축조 및 점유 시기는 대략 백제 사비기로 추정할 수 있다.

이런 점에서 백령산성에서 출토된 문자자료는 〈'上水瓦'명암기와〉·〈'上卩'명암기와〉 등과 같이 기와에 썼거나, 〈丙辰瓦栗峴 ︰〉·〈丁巳瓦耳淳辛〉·〈丙午瓦耳淳辛〉 등과 같이 인장을 새겨 기와에 누른 압인와가 있으며 묵서한 목간 1점이 있다. 특히, 〈丙辰瓦栗峴 ︰〉·〈丁巳瓦耳淳辛〉·〈丙午瓦耳淳辛〉 등을 통하여 산성의 축조연대를 파악할 수 있고, 〈'上水瓦'명암기와〉를 통하여 기와 제작의 종류와 기와의 제작지 확인을 알려주는데, 중앙관이 관여한 것으로 확인된다.

이런 명문자료를 통하여 당시 관의 행정과 서사문화 및 정확한 내용 파악을 통해 당시 접경 지역의 산성 축조체계를 살필 수 있다. 이러한 연구는 백제의 서사문화의 파악을 통하여 서예사는 물론, 국어사·역사 등 학제 상호 간의 체계적인 연구를 가능하게 해준다. 당시는 종이가 귀하여 서사재료를 나무나 기와에 쓰거나 새겨서 의사를 서로 소통하던 시대였다. 일상생활의 기록은 대개 관에 의하여 주도되었다고 해도 과언이 아닐 정도로 문자생활이 매우 제한적인 때의 기록이었다.

백령산성의 기와에 기록된 글씨는 도자와 같은 납작한 칼로 쓰여진 것이 아니라, 둥근 모양의 뾰족한 송곳과 같은 것으로 기와가 굳기 전에 썼다. 그래서 필획의 방향이 바뀌는 곳에서도 필획의 굵기에 거의 영향이 없다. 즉 붓에 나타나는 해서의 필획법을 정확하게 묘사했다고 볼 수는 없지만, 여기에는 상당 부분 당시의 서사기법이 표현되어 있다.

수결手決은 위진남북조시대부터 사용되어 당나라에서 유행하던 서명법이다. 수결이 언제부터 우리나라에서 사용되었는지 알 수 없지만 중국에서 수용된 서명문화로 추측된다. 수결은 해서법의 필획과 결구로 형성한 수결로 생각된다. 현재까지 확인된 가장 이른 시기의 수결은 1132년(인종 10) 고려의 수결이 있다.

〈'上水瓦'명암기와〉의 서체는 살펴 본 바와 같이 북조체를 사용하였다. 6세기까지는 금석문의 기념기록이나 생활기록 모두가 북조체를 사용한 시기이다. 그리고 이 명문기와는 비록 큰 의미로 금석문으로 분류하지만, 세부 분류는 생활기록인 문서개념으로 분류되어야 한다. 그러므로 〈'上水瓦'명암기와〉는 가장 이른 시기의 이문移文에 해당한다.

'上卩部'는 왕도를 5부로 나눈 것 중의 하나다. 성왕은 538년(성왕 16) 사비성으로 천도하고, 중앙의 22부, 지방의 5부 5방(동방·서

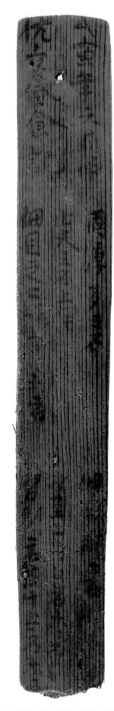

부여 쌍북리 출토 목간 좌관대식기 (618)

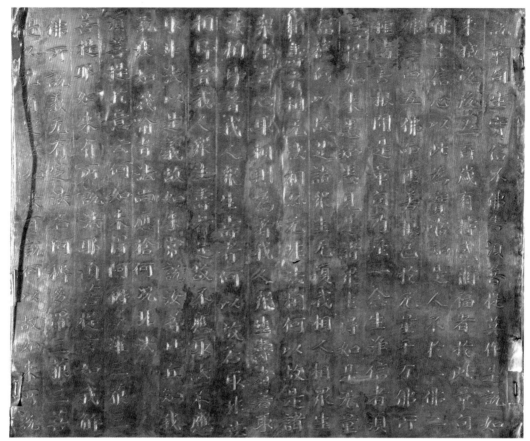

익산 왕궁리오층석탑 출토 금제금강
경(600년대초)

방·남방·북방·중방)제도를 이때 실시한 것으로 추측된다. 그리고 왕
도의 통치조직으로 수도를 상부上部·전부前部·중부中部·하부下部·후
부後部 등의 5부로 구획하고, 5부 아래에 5항五巷을 두어 5부5항제
를 정비하였다. 전국의 5방 밑에 7~10개의 군을 두는 5방方, 군郡,
성(현)제城(縣)制를 행정 구역화하였다. 위덕왕은 부왕을 이어 중앙
과 지방을 같은 체제로 운영하였으며, 중앙의 상부에서 관여한 기
록이다.

압인와는 인장에 글씨를 써서 새긴 것이 아니라, 인고印稿 없이
직접 새긴 것이다. 그래서 직접 새기는 과정에서 〈丙辰瓦〉의 '丙'
자와 '栗'자를 뒤집어 쓴 경우처럼 착오를 일으킨 것으로 보인다.

백제목간 〈좌관대식기〉에서도 간
지를 먼저 쓰고 표제어를 썼으며,
〈부여 왕흥사지 출토 청동사리함〉
이나 〈사택지적비〉에서도 간지를
먼저 썼다. 이것이 일반적인 백제
의 간지 기록방식이다.

　압인와는 내용이 다양하여 기와
를 제작한 주체나 지역, 혹은 제작
연대 등을 기록하였다. 압인와의
종류로는 부여 부소산성 출토, 공
주 반죽동 출토〈大通〉, 부여 쌍북
리 출토〈丁巳瓦葛那城〉, 익산왕
궁리 출토〈首府〉, 부여 관북리 출
토〈上卩乙瓦〉, 익산 왕궁리·미륵
사지 출토〈中卩乙瓦〉, 부여 부소
산성 출토·익산 왕궁리 출토〈下卩
甲瓦〉, 부여 능사·부소산성 출토

정림사 출토 명문기와

〈前卩甲瓦〉·〈前卩乙瓦〉, 부여 부소산성 출토〈右城甲瓦〉, 익산 왕
궁리 출토〈中卩甲瓦〉, 익산 미륵사지 출토 〈右寺乙瓦〉·〈寺下乙
瓦〉 등이 있다. 역시 압인와도 내용을 오래 남기기 위한 기념 기록
에 해당된다.

　백제목간 〈지약아식미기〉와 〈좌관대식기〉는 백제 중앙관에 의
하여 기록된 행정문서이다. 〈지약아식미기〉를 형태적으로 분류하
면 봉형 사면 목간으로 표제는 '지약아식미기'이고, 내용은 "7일 동
안 약아에게 식미를 지급한 양을 기록"한 것이다. 중앙 행정문서인
〈지약아식미기〉는 사실을 기록한 문서로 문체는 '기記'에 해당하며
서체는 북조의 해서법을 갖춘 단간單簡이다.

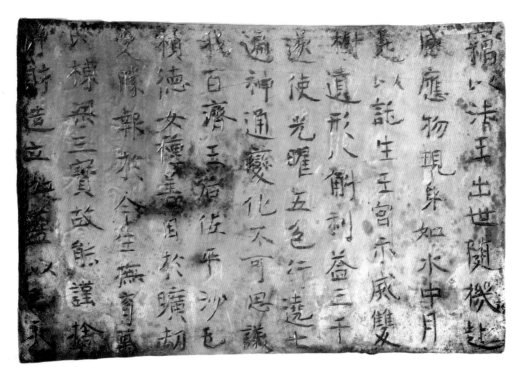

福以法王出世隨機赴
感應物現身如水中月
是以託生王宮示威雙
樹遺形八斛利益三千
遂使光曜五色行遶七
遍神通變化不可思議
我百濟王后佐平沙乇
積德女種善因於曠劫
文滕報於今生無貪
氏棟梁三寶故能謹捨
餙餙造立如藍以

〈좌관대식기〉의 목간 형태는 판형편철양면板形編綴兩面으로 내용은 "좌관이 먹을거리를 대여한 기록"이다. 부기목간簿記木簡으로 서체는 남조해서목간인데, 대식자들의 이율은 50%와 33.3%라는 두 부류로 차등이율제가 적용되었다.

〈좌관대식기〉의 서체는 〈지약아식미기〉의 서체와 비교할 때 필획과 결구에 있어서 남조필법의 영향을 받았다. 북조법에서 남조법으로 변모하는 백제 서사문화는 7세기 초를 기점으로 나타난다. 이런 문화의 수용은 백제와 남조 양나라와의 외교관계에서 비롯된 것으로 볼 수 있다.

생활기록에 해당하는 목간의 기록은 금석문과 다른 묵서본으로 당시 실제 사용된 문서기록이다. 목간은 실생활에 사용된 문서기록으로서 여러 종류로 분류하여 체계화할 수 있다. 목간의 분류체계는 목간의 형태와 내용, 기록형식과 방식이 있다. 기록방식은 문체

와 서식으로 분류하고, 기록형식은 붓과 도자로 분류할
수 있다. 문체는 산문과 운문으로 나누어지고, 서
식은 서사방식을 말하며 기록방식, 기록형식,
표제기록의 방식에 따라 분류할 수 있다.

부여 능산리사지 출토 목간인 〈지약아식
미기〉와 부여 쌍북리 유적 출토 목간인 〈좌
관대식기〉의 문체와 서식을 비교·분석하기
로 한다. 곧 시기적으로 〈지약아식미기〉와
〈좌관대식기〉는 반세기 차이가 있다. 이 목간
들에 기록된 '記'의 문체와 서식을 통하여 문자
생활에 사용된 서지 사항을 파악할 수 있다. 아울러
이들의 서체 비교 분석을 통하여 당시 기록문화와 서체 운용을
정리할 수 있다.

익산 미륵사 서탑 출토 청동합(639)

〈지약아식미기〉와 〈좌관대식기〉의 기록형식은 문체와 서식으로
크게 나누어진다. 이들의 문체는 '기'이다. '기'는 대개 산문으로 사
실에 관한 주제를 먼저 기술한 뒤 자신의 소감을 쓰거나 주제와 관
계가 있는 내용을 기술한다. 건물 조성기의 경우 공사기간, 공사비
용, 일을 주관하고 도운 사람의 성명 등을 기록하고 의론議論을 덧
붙여 끝맺는다. 그러나 의론이 중심과 주체가 되는 경우는 '논論'이
된다. 이것이 변천 과정별로 살펴본 '기'의 형식이다.

이 두 목간의 문체는 '기'이다. 이들의 문체는 석문과 해석을 중
심으로 서사방식인 서식은 기록형태와 기록방식 등으로 분류하여
설명하고, 서체를 분석해 보기로 하자.

〈지약아식미기〉의 표제는 '支藥兒食米記'이고, 도사가 제공한
식량을 기록한 중앙관의 행정문서이다. 백제 중앙 행정문서인 〈지
약아식미기〉는 사실을 기록한 문서로 문체는 '論'이 없는 '記'에
해당하는 생활기록이다.

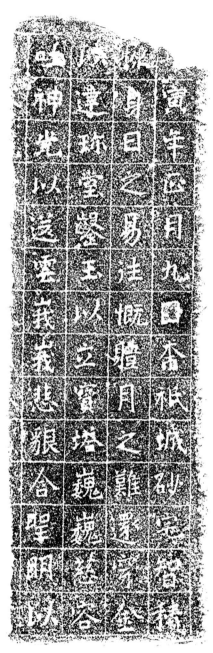

부여 사택지적비(654) 탁본

〈지약아식미기〉목간의 서식은 표제에 ['ㅣ'] 모양의 표제부호標題符號를 사용하였다. 표제의 시작과 끝, 상하의 옆에 ['ㅣ']와 같이 따옴표를 찍고, 꺾쇠로 표시하여 표제임을 나타내었다. 즉 '支'부터 '記'까지 꺾쇠로 길게 긋고, 상하에 점을 찍어 전체 표제를 모두 표시하였다. 이런 표시가 후대 전적이나 사경에 사용된 장절선章節線이나 과단부科段符로 발전하게 되었다. 이는 표제의 부호로써 가장 이르게 보이는 부호로 부호표제법에 해당한다. 이와 유사한 부호로는 경주 안압지 출토 목간에서도 표제부호와 유사한 'ㄱ'의 부호가 확인된다. 그러므로 〈지약아식미기〉목간의 표제법은 부호무간지 무단표제법符號無干支無段標題法에 해당한다.

기록에는 오자나 탈자가 있을 수 있다. 오자는 교정법으로 잘못 기록된 글자를 수정하며 탈자는 보정법에 의하여 빠진 글자를 보정한다. 〈지약아식미기〉의 '小吏治猪耳'에서 '治'는 補字한 것이다. 그러나 다른 교정부호나 보정부호는 보이지 않고 조금 작은 글씨 크기로 끼워 쓴 것으로 보인다. 이런 보자의 예는 〈울주 천전리각석 기사년명〉에서 '仇'자를 보자하였고, 〈익산 미륵사지 사리봉안기〉에서도 '此'자를 보자한 보정기록이 있다. 이런 방법이 당시의 일반적인 보정법으로 생각된다. 사실 후대에도 보자할 때는 글자와 글자 사이에 조금 작은 크기로 글자를 써넣었다. 그리고 'ㅇ'나 혹은 'ㅇ'를 사용하여 보정한 글자를 표시하였다. 교정법의 경우에도 잘못 기록된 글자 옆에 조금 작은 글씨로 써 넣어 교정하였다. 이런 교정법은 후대에 이르

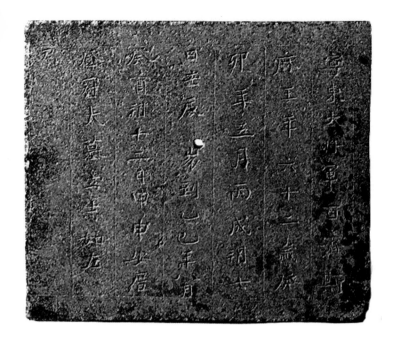

면 오자 옆에 점을 찍거나, 혹은 'ㅇ'·'ㆍ'·'∨'·'∠' 등과 같은 부호로 표시를 하였다.

〈지약아식미기〉 목간의 서사방식은 봉형목간으로 사면이다. 부호표제를 사용하였고, 단을 나누지 않고 일행으로 세로로 기록하였다. 서체는 해서로 봉형사면부호표제일단일행세로기록해서목간으로 분류할 수 있다.

〈좌관대식기〉 목간은 당시 백제의 사회·경제의 단면을 파악할 수 있는 중앙관에서 실시한 공채성격을 띤 중앙 행정관의 기록이다. 다만 '좌관佐官'은 '좌평관佐平官'을 말하는 것으로 '좌평관이 대식한 기록'으로 볼 수 있고, 좌평관이 공채를 발행한 기록으로 이해된다. 〈좌관대식기〉 또한 〈지약아식미기〉와 같이 사실을 기록한 문서로 기념기록이 아닌 생활기록이다. 문체는 '記'에 해당한다. 여기서도 다만 '論'이 없어서 후기에 의논議論이 첨부되는 '記'의 형식과는 구별되는 고식의 산문체이다. 백제시대 사용된 '記'가

언제부터 사용되었는지 자세히 알려지지 않았지만 적어도 6세기 중반부터는 중앙의 행정문서에 사용되었다는 것이 확인된다.

〈좌관대식기〉 목간을 통하여 당시 중앙행정문서 서식의 일면을 알 수 있다. 서식의 형식은 단을 나누어 표제와 내용을 기록하였다. 표제에는 부호나 기호가 없으나 간지를 기록하였다. 전면 첫 단 표제에는 간지와 제목의 행을 바꿔 세로 기록한 이행세로기록표제이다. 그래서 표제법은 분단간지무부호이행세로기록표제법이다.

목간 형태는 판형의 양면으로 모두 3단으로 나누어 기록하였다. 편철공이 있는 것으로 보아 여러 편의 목간을 철한 것 중 하나인 편철목간이다. 둘째 단과 셋째 단은 삼행 세로 기록이고, 후면은 삼 단으로 단을 나누어 이행 세로 기록이다. 내용이 많은 것은 단이 길고, 내용이 짧은 후면 삼단은 종목 없이 총액수를 정리한 부분이라서 단도 짧다. 그러므로 〈좌관대식기〉 목간은 '편철 양면 분단간지 표제 삼단이삼행 세로기록부기 해서목간'에 해당한다.

〈좌관대식기〉 목간은 교정부호나 보정부호가 없는 것으로 보인다. 다만 단을 나누는 방법은 선을 그어 표시하는 방법이 아니라 간격을 두어 구분하는 방법을 사용하였다. 단의 크기는 대체로 일정하나 마지막 후면 3단은 다른 단에 비하여 짧은 편이다. 이상과 같은 서사방식이 618년에 사용된 백제 중앙관의 행정문서 서사양식이다. 이러한 다단 서사방식은 백제 목간인 능산리 출토 목간 〈'三貴'목간〉·〈'寶憙寺'목간〉 등과 신라의 목간인 〈안압지 출토 '隅宮北門守' 목간〉에서도 확인할 수 있다.

〈지약아식미기〉의 서체는 고구려 서법이 있는 북조법이다. '兒'·'初'·'食'·'方'·'二·三' 등이 북조의 서법인데, 그 중에서도 '後'의 '彳'은 팔분법으로 해서의 첩오殘鳥가 형성되지 못하였다. '逢'·'道' 등의 辶法은 광개토왕릉비와 같은 예서법으로 고구려 서법과 관계가 깊다. 이처럼 〈지약아식미기〉는 필획과 결구로 보아 전반

적으로 북조의 서법이다. 이러한 북조법은 '耶'의 음읍법音邑法인
'阝'가 퇴화하여 음절법音節法인 'ㅁ'과 유사한 모양에서 고구려를
통하여 수용된 것으로 확인된다. 이런 예는 '部'를 'ㅁ'로 서사한
예로 중국에서는 사용되지 않은 것이며, 다만 고구려와 백제, 일본
에서 사용된 예가 있을 뿐 이러한 북조법의 양상은 백제에서 6세기
까지 나타나며, 7세기 초 남조의 양나라와의 외교가 시작되면서 남
조의 필법이 유행하기 시작한다.

〈지약아식미기〉와 〈좌관대식기〉 서체의 경향을 남북 양조로 나
누어 비교해 보자. 곧 서로 같은 글자를 비교하여 보면 북조에서 남
조로 변모하는 현상을 이해할 수 있을 것이다. 〈지약아식미기〉는
북조의 필법을 주로 사용하였고, 〈좌관대식기〉는 남조의 필법이 주
로 사용되었다. 또 이런 서체의 변모는 서법에서 보여주는 50년 사
이의 변모된 양상이라고 볼 수 있다. 이는 당시 백제 서사문화의 세
부적인 정황을 파악할 수 있는 기준이 된다. 이제까지 백제의 문화
는 조각과 공예, 분묘의 축조양식 등, 남조 양나라의 문화를 수용하
여 남조문화의 직접적인 영향을 받았다고 연구되었다. 그러나 백제
의 서사문화를 놓고 보면 고구려는 물론, 북조의 문화도 수용되어
6세기까지 이어졌음을 나타내 준다.

부여 관북리 소상小上명 토기

백제는 고구려와 가장 많은 외교적 관계를 맺고 있었지만, 북조
와의 관계도 깊었으며, 6세기부터는 남조의 양과 많은 친교를 맺었
다. 문화의 수용 역시 이들의 외교관계와 무관하지 않음을 알 수 있
다. 특히 서법은 불교의 전래와 관련하여 사경의 문화와 관계가 깊
다. 백제는 남북조의 서사문화를 수용하였다. 그 중에서도 불교의
수용을 통하여 고구려로부터 북조의 서사문화도 같이 수용된 것으
로 판단된다.

대륙의 남북조는 강남의 남조와 화북의 북조가 대치하던 5세기
초부터 6세기말까지의 시기에 해당한다. 남북조에서는 불교와 도교

를 숭상하였으므로 북조에서는 탑비와 조상기가 금석문형태로 많이 제작되었고, 불경의 번역과 사경이 많았다. 그러나 남조에서는 금비령의 전통을 이어 받아 금석문이 적고 모각된 전적이나 서첩 형태로 전래되었다. 서체의 특징은 필획이 가늘고, 결구가 능숙하고 고르게 정련되었다. 장법은 자간은 좁고, 행간은 넓은 전형적인 남조필법을 이어 받았다. 남조의 필법은 왕희지와 왕헌지의 서법이 근간을 이룬다. 문화와 전통은 쉽게 변하지 않는데, 이런 현상은 고대일 수록 더욱 심하다. 백제의 서사문화는 중국 북조나 남조와의 격차가 50년을 넘지 않는다는 점도 다시 확인된 셈이다.

　백제시대 서체는 〈무녕왕릉묘지〉·〈무녕왕비묘지〉·〈백제 창왕명 석조사리감〉·〈부여 왕흥사지 출토 청동사리함(577)〉 등 6세기까지는 북조체를 주로 사용하였으나, 7세기부터는 일상의 생활기록에는 남조필법이 유행되었다. 다만 〈익산 미륵사지 금제사리봉안기〉·〈사택지적비〉 등 기념기록인 금석문에는 북조체를 주로 사용하였고, 〈나주 복암리 출토 목간〉·〈좌관대식기〉 등에 남조체를 사용하여 구분된다. 게다가 백령산성에서 출토된 명문들은 같은 시대에 제작된 명문들로 북조서법의 특징이 확인되어 남조체가 유행하게 되는 7세기 전의 필적임을 알 수 있다.

　백제시대 서체는 7세기를 전후하여 구분된다. 6세기까지는 모두 북조체를 사용하였다. 그러나 7세기부터는 생활기록인 목간과 기념기록인 금석문의 서체가 서로 구분된다. 즉 7세기부터 생활기록인 목간에는 남조체가 사용되었다. 그러나 7세기라 하더라도 금석문에는 북조체를 주로 사용하였다. 이런 구분은 고려시대나 조선시대에도 이어진다. 다만 간혹 남조체인 왕희지체가 금석문에 집자되거나 쓰여 지는 예가 있다. 곧 백제의 남조서법 수용은 신라보다 반세기 이상 앞선 것으로 그만큼 백제는 대륙의 선진 문화에 근접했었다.

신라와 가야

1. 신라

신라는 시조 혁거세로부터 경순왕까지 56대, 992년 간 존속하였다. 국호는 신라·신로新盧·사라斯羅·서나徐那/徐那伐·서야徐耶/徐耶伐·서라徐羅/徐羅伐·서벌徐伐 등으로 불렸는데, 모두 마을邑里을 뜻하는 사로斯盧로 해석된다. 신라는 『삼국사기』에 의하여 다음과 같이 3기로 나누어 시대 구분을 할 수 있다.

① 상대(시조~28대 진덕여왕/BC 57~AD 654)는 원시부족국가·씨족국가를 거쳐 고대국가로 발전하여 골품제도가 확립된 시기이다.

② 중대(29대 무열왕~36대 혜공왕/654~780)는 삼국을 통일하고 전제왕권이 확립되어 문화의 황금기를 이룬 시기이다.

③ 하대(37대 선덕왕~56대 경순왕/780~935)는 골품제도의 붕괴, 족당族黨의 형성 및 왕권의 쇠퇴로 호족 세력이 등장하고 멸망에 이르는 시기이다. 이 밖에 29대 무열왕 이전을 삼국시대, 그 이후를 통일신라시대로 구분한다.

문자의 활용은 통치에 반드시 필요한 수단이다. 그렇기 때문에 문자생활은 통치 문화에서 시작되었다고 할 수 있다. 언제부터 신라에서 문자가 사용되었는지 알 수는 없지만 토기에 사용된 기호문자를 통하여 그 역사가 매우 오래되었음을 짐작할 수 있다. 더구나 다양한 서체의 운용은 문자생활이 상당히 진전된 후에 가능하였을 것이다.

신라의 문자자료에는 토기에 쓰여 진 '大'·'夫'·'井'·'上'·'生'·

① 포항 중성리신라비 원석(501)
② 포항 중성리신라비 부분 탁본
③ 영일 냉수리신라비 원본(503)
④ 영일 냉수리신라비 부분 탁본

울진 봉평신라비 부분 탁본(524)
울진 봉평신라비 원본

'十'·'井勿'·'卄'·'辛'·'大干'·'本' 등의 글자들이 있다. 이들은 태토가 굳기 전에 도자가 아닌 송곳과 같은 뾰족한 도구를 사용하여 글씨를 썼다. 토기의 기호나 문자 외에도 금속에 글씨를 썼는데 〈서봉총 출토 은합(451년)〉·〈고덕흥명 청동초두高德興銘靑銅鐎斗〉·〈부인대명 은대夫人帶銘銀帶〉 등은 은이나 청동판 위에 글씨를 쓰듯이 새긴 것이다. 그러나 〈호우명〉·〈대부귀명 청동탁人富貴銘靑銅鐸〉·〈왕공대중명 동경王公大中銘銅鏡〉·〈오수명 청동과대장식五銖銘靑銅銙帶裝飾〉 등은 흙으로 만든 거푸집에 글씨를 새긴 후 주물로 부어 낸 것으로 서사기법이 서로 다르다. 이러한 글자들은 해서의 팔법을 갖추지 못하고, 필획의 굵기가 같은 예서로 썼다.

당시의 석문石文양식은 바위에 새긴 마애명과 석비石碑양식이 있다. 바위에 새긴 마애명의 양식으로는 〈울주 천전리서석곡각석〉이 있고, 6세기 석비로는 〈포항 중성리신라비(지증 2년/501)〉·〈영

① 영천 청제(536)
② 영천 청제비
③ 영천 청제비 글자 부분

일 냉수리신라비(지증왕 4년/503)〉·〈울진 봉평리신라비(법흥왕 11
년/524)〉·〈영천 청제비병진명(법흥왕 23년/536)〉·〈단양 신라적성비
(진흥왕 12년/551)〉·〈명활산성 적성비(진흥왕 12년/551)〉·〈창녕 신라
진흥왕척경비(진흥왕 22년/561)〉·〈북한산 신라진흥왕순수비(진흥왕
29년/568)〉·〈마운령 신라진흥왕순수비(진흥왕 29년/568)〉·〈황초령
신라진흥왕순수비(진흥왕 29년/568)〉·〈대구무술명 오작비(진지왕 3
년/578)〉·〈경주 남산신성비(진평왕 13년/591)〉 등이 전한다.

석비 양식은 두 가지로 분류되는데 하나는 비신碑身에 개석蓋石
과 대석臺石이 없이 자연석 그대로에 석비면을 물갈이하여 글씨를

새긴 양식과, 개석蓋石과 대석臺石을 갖춘 양식으로 구분된다. 개석과 대석 없이 자연석을 다듬어 간단히 물갈이하여 사용한 예로는 〈포항 중성리신라비〉·〈영일 냉수리신라비〉·〈울진 봉평신라비〉·〈영천 청제비〉·〈단양 신라적성비〉·〈창녕 신라진흥왕척경비〉 등이 있다. 이런 양식은 5~6세기의 일반적인 석비 제작양식이다. 그러나 〈북한산 신라진흥왕순수비〉·〈마운령 신라진흥왕순수비〉·〈황초령 신라진흥왕순수비〉 등의 석비의 예부터는 개석과 대석을 갖추게 되었다. 이 석비들은 비신의 4면을 다듬고 대석과 개석을 갖춘 석비의 효시이다. 이 벼들은 국가의 중앙에서 조성한 것으로 당시 최고의 선진 기법과 양식으로 제작되었다.

신라는 진한 12개 성읍국가 중의 하나인 사로에서 출발하여 내물마립간 때에 연맹왕국을 형성하여 신라로 발전하였다. 눌지마립간 때에 왕위 부자상속제 확립, 6촌을 6부로 중앙집권화 정책, 우역설치, 시장개설, 백제의 동성왕東城王(479~441)과의 통혼 등 대내외의 발전으로 지증왕智證王(500~514)과 법흥왕法興王(514~540)에 이르러서는 중앙집권적인 귀족국가로서의 체제를 갖추었다. 지증왕 때에 우경, 수리산업으로 생산력의 발달을 가져왔고, 정치개혁으로 국호를 신라로, '마립간麻立干'을 '왕王'으로 바꾼 점은 대륙 중원의 정치조직을 받아들인 것으로 보인다. 이런 개혁을 법흥왕은 율령반포, 연호의 사용, 불교의 공인 등을 통하여 대내외적으로 왕권의 확립을 가져와 중앙집권적인 귀족국가로서의 통치체제를 완성하였다. 특히, 불교의 공인은 통일국가의 사상적 토대가 되었고 선진문화 수용의 계기가 되었다.

〈울진 봉평신라비〉에 기록된 사건은 법흥왕 7년(520)에 율령을 반포한 4년 후 야기되었다. 사건 발생 후 법흥왕(매금왕)과 6부라는 신라 통치세력들에 의해 집행되었다. 이런 정황으로 보아 〈울진 봉평신라비〉의 조성은 중앙에서 파견된 중앙관의 손에 의하여 글

하남 이성산성 출토 목간(548)

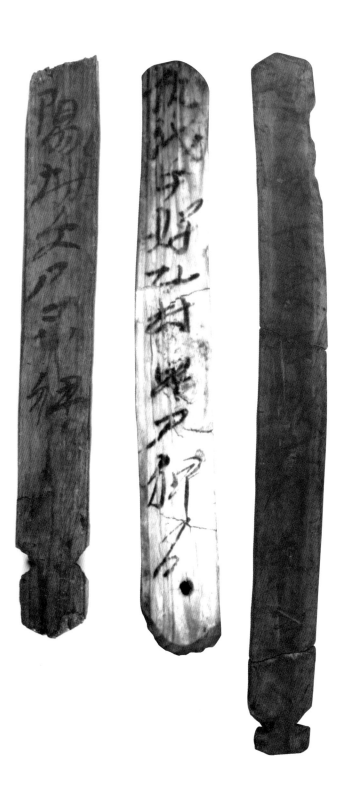

함안 성산산성 출토 목간(555)

한국 서예문화의 역사

을 짓고 썼을 것이다. 단편적이지만 〈울진 봉평신라비〉에 나타난 중앙관의 필적은 당시 서사문화의 단편을 이해할 수 있고, 서체의 분석을 통하여 6세기 신라 서사문화의 수용 관계와 주변국에 미친 영향을 유추해 볼 수 있으며, 서사습관과 서법을 파악할 수 있을 것이다. 특히, 이체자의 자형변화를 통하여 당시 신라인들의 문자 운용 능력을 확인할 수 있다.

신라 역사에서 4세기 중엽부터 6세기 중엽에 이르는 2백년 간은 종래의 후진성을 탈피하면서 눈부신 발전으로 국가의 면모를 일신했던 기간이었다. 신라는 대내적으로는 체제정비, 대외적으로는 고구려와의 호의적 관계를 맺고, 백제와 동맹을 맺으면서 삼국 간의 균형을 유지하고 자국의 발전을 도모하였다. 진흥왕대는 신라의 전성기로 내적 체제정비와 한강유역의 장악으로 삼국 통일전쟁을 수행할 수 있는 독자적 기반을 구축하였다. 이어 법흥왕은 4년(517)에 병부 설치, 7년의 율령반포와 백관 공복 채택, 15년의 불교공인, 18년 상대등제의 실시로 제도정비에 힘을 기울였다. 그는 국가의 면모를 일신시키고 문화국가임을 자부하였던 것으로 보인다.

법흥왕은 이차돈을 통해 왕권이 불안했던 신라에 불교를 공인하여 통치이념을 확립한 왕으로 대륙 남조의 양과 국제교류를 하였으며, 신라 최초 '건원建元'이란 독자적인 연호를 쓰기도 하였다. 〈울진 봉평신라비〉는 신라 중흥에 결정적 기틀을 마련했던 신라 법흥왕이 밖으로는 국가의 세력을 확장하고 안으로는 국가내부를 안정시키고자 했던 당시의 금석문으로 의미하는 바가 크다. 이 비의

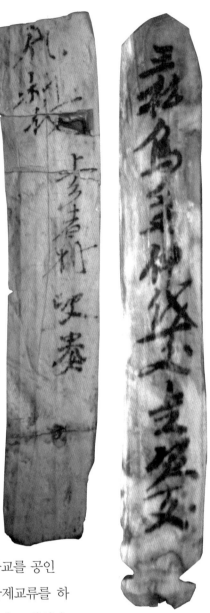

함안 성산산성 출토 목간(555)

제작 양식은 자연석의 한 면을 정으로 다듬고, 다시 물갈이하여 정교하게 세공하였다. 비면의 전체를 수평하게 하지는 않았으나 비면을 고르게 연마하였다. 패인 부분은 글자를 건너 띠어 공백을 두고 글씨를 새겼으며, 계선界線을 사용하지 않았다. 이런 방법은 고구려 〈광개토왕릉비〉에서도 볼 수 있는 예이다. 그리고 하단과 상단을 정렬하여 장법을 구성하였다.

〈울진 봉평신라비〉의 글씨를 쓴 사람은 직명職名이 서인書人으로 중앙관 17관위계 중에서 길지지吉之智/京位 14位에 해당하는 모진사리공牟珍斯理公이란 사람이다. 당시 글씨를 쓴 사람의 표기는 '기記'·'서인書人'·'서사인書寫

① 창녕 신라진흥왕 척경비(561)
② 창녕 신라진흥왕 척경비 부분
③ 창녕 신라진흥왕 척경비 부분 탁본

人'·'서척書尺'·'작서인作書人' 등으로 기록하였다. '서척'은 '서자書者'로 역시 글씨를 쓴 사람을 가리킨다. '문작인文作人'·'문척' 등은 글을 지은 사람인데, '문척文尺'은 '문자文者'로 읽을 수 있으며, 역시 글을 지은 사람으로 생각된다.

　기記는 〈포항 중성리신라비〉·〈영일 냉수리신라비〉 등에서 사용
되었고, 서인書人은 〈울주 천전리서석곡각석 계사명〉·〈울진 봉평리
신라비〉·〈단양 신라적성비〉·〈창녕 신라진흥왕척경비〉·〈울주 천전
리각석계사명〉 등에서 가장 많이 사용되었다. 작서인은 〈울주 천전
리각석을사명〉, 서사인은 〈명활산성 작성비〉에 사용되었고, 서자書
尺/書者는 글씨를 쓴 사람인데 〈경주 남산신성비제4비〉, 문자文尺/文
者는 〈경주 남산신성비제1·2·3·9비〉, 문작인은 〈대구 무술명 오작
비〉 등으로 사용되었다.

　기·서인·서사인·서자·작서인 등은 글씨를 쓴 사람이고, 문작인·문
자 등은 글을 지은 찬자에 해당하는 것으로 구분할 수 있다. 그러나
글씨를 쓴 사람과 글을 지은 사람이 동시에 표기된 예가 없기 때문
에 글을 지은 사람도 기·서인·서사인·서자·작서인 등으로 표기할 수
있고, 글씨를 쓴 사람도 문작인·문자 등으로 표기할 수 있다. 이들
용어는 모두 통용된 것으로 볼 수 있다. 당시에는 글을 짓는 찬자와
글씨를 쓴 서자가 구분되지 않았을 것이다. 다시 말하면 글을 지은
사람이 글씨도 썼을 것이며, 글씨를 쓴 사람이 글을 짓기도 하였을

북한산 신라진흥왕 순수비 부분 탁본
(좌)
북한산 신라진흥왕 순수비(우)

것이다. 신라에서 찬자와 서자가 구별되는 것은 문장과 글씨가 전문화되는 통일 이후에 이르러서이다. 이는 중국의 경우도 예가 같으며, 당에 이르러서야 구별되기 시작하였다.

금석문의 문장법에 있어서 한문이 아닌 이두문으로 기록된 것은 고려나 조선의 문서기록에서 사용된 예와 같다. 이렇게 이두문으로 작성된 문장은 일상의 생활기록문으로 볼 수 있으며 적어도 6세기까지는 기념기록에도 이두를 사용한 것을 알 수 있다. 그러나 석비의 양식을 갖추게 되는 〈북한산 신라진흥왕순수비〉·〈마운령 신라진흥왕순수비〉·〈황초령 신라진흥왕순수비〉 등의 예부터는 문장에 있어서도 기념기록과 생활기록으로 구분하였다. 즉 대부분 격식이 필요한 기념기록에는 한문을 사용하였고, 일상의 생활기록에는 이두문을 사용한 예로 구분된다.

서사書寫를 담당했을 만한 직명을 살펴보면, 대도서(大道署/1명 寺典·內道監/禮部에 소속)의 주서(主書/11~13位), 공장부 주서(工匠府 主書/11~13位), 채전(彩典/景德王 때 典彩書로 개칭 후에 환원)의 주서(主書/11~13位), 좌사록관(左司祿館/677년 설치)의 주서(主書/11~13位), 우사록관(右司祿館/681년 설치)의 주서(11~13位), 신궁(新宮/717년 설

치, 경덕왕 때 전설관典設館으로 개칭/후에 환원)의 주서(11~13位), 동시
전(東市典/508년 설치)의 서생書生, 서시전(西市典/695년 설치)의 서생
書生, 남시전(南市典/695년 설치)의 서생書生, 사범서(司範署/禮部 소
속)의 대사大舍·주서主書 등으로 주서는 각각 2명씩 두었으며 사지
(舍知/小舍 13位)에서 나마(奈麻/11位)까지이다. 여기서 17등 관계
중에서 대개 11~13위에 해당하는 직급의 중앙관료들이 서사를 담

경주 월성해자 출토 목간(500~600)

당하였음을 알 수 있다.

금석문에서도 아래 표와 같이 중앙관의 하위직과 중앙에서 파견된 지방관으로 구성되었다. 일벌一伐은 지방관직 8등급으로 중앙관 길차(吉次/14관등)에 해당한다. 6세기 금석문의 서사는 중앙의 서사문화를 대변해 준다고 볼 수 있다. 특히 〈울진 봉평신라비〉는 중앙관 14위에 해당하는 길지지의 필적이다.

석비명	찬서자 관직	찬서자 관위	찬서자 기록형식
〈포항 중성리신라비(지증왕 2년/501)〉			記
〈영일 냉수리신라비(지증왕 4년/503)〉			記
〈울주 천전리각석계사명(지증왕 14년/513)〉	小舍	京位 13位	書人
〈울진 봉평신라비(법흥왕 11년/524)〉	吉之智	京位 14位	書人
〈울주 천전리서석곡각석 을사명(법흥왕 12년/525)〉	大舍	京位 12位	作書人
〈단양 신라적성비(진흥왕 12년/551)〉	阿尺	外位 11位	書人
〈명활산성 작성비(진흥왕 12년/551)〉	阿尺	外位 11位	書寫人
〈창녕 신라진흥왕 척경비(진흥왕 22년/561)〉	大舍	京位 12位	書人
〈울주 천전리서석곡각석계사명(진흥왕 34년/573)〉			書人
〈대구 무술명오작비(진지왕 3년/578)〉	一尺	外位 9位	文作人
〈경주 남산신성비제1비(진평왕 13년/591)〉	阿尺 一伐	外位 11位 外位 8位	文尺
〈경주 남산신성비제2비(진평왕 13년/591)〉	一伐	外位 8位	文尺
〈경주 남산신성비제3비(진평왕 13년/591)〉	小舍 吉士	京位13位 京位14位	文尺
〈경주 남산신성비제4비(진평왕 13년/591)〉	上干	外位 6位	書尺
〈경주 남산신성비제9비(진평왕 13년/591)〉	一伐	外位 8位	文尺

〈울진 봉평신라비〉가 조성된 시기는 자체가 예서·팔분에서 해서가 혼용되는 과도기이다. 그렇기 때문에 필획과 결구에 대한 기본적인 법칙이 정립되지 않아 다양한 서법이 자유 분방하게 혼용되었

① 울주 천전리서석곡 전경
② 울주 천전리서석곡 각석
③ 울주 천전리서석곡 각석 부분 탁본

단양 신라적성비(551)
단양 신라적성비 부분 탁본

다. 당시 금석문의 경우를 보면 신라 역시 아직 필획과 결구 장법 등이 정확하게 갖추어지지 않았고 부정형이 많았다. 그리고 여러 가지 자체의 필법을 혼용하는 경우가 많아서 정확하게 자체를 분류하기는 어렵다. 더구나 자체별로 특징적인 필법을 완전하게 갖춘 글자가 매우 드물다.

우리나라에서 전서로 쓰여 진 고대의 금석은 〈청동검명문〉·〈청동거울명문〉 등이 있다. 예서는 팔분과 함께 그 명칭이 오래 전 북송의 구양수부터 혼용되어 왔으므로 지금까지도 예서와 팔분을 구분하지 않고 통칭되고 있는 실정이다. 그러나 학술적으로는 반드시 구분해야 할 필요가 있다. 예서의 필획은 팔분에서 꼭 갖추어야 할 일자一字 일파一派의 파세波勢가 없다. 결구도 예서결구는 정사각형의 결구이고, 팔분결구는 납작한 직사각형이다. 예서의 대표적인 글씨는 〈광개토왕릉비〉이다.

〈울진 봉평신라비〉의 예서는 〈광개토왕릉비〉의 예서와 같이 전서·예서·팔분·초서·해서 등의 필법이 함께 사용되었다. 그리고 많은 부분이 〈광개토왕릉비〉의 예서와 같은 필법이다. 이를 통하여 신라의 서사문화는 고구려와 밀접한 관련을 갖고 있다는 것을 확인할

태종무열왕릉 이수와 귀부

수 있다.

고구려의 〈광개토왕릉비〉의 예서나 신라의 〈울진 봉평신라비〉의 예서는 한 대의 벽돌명문의 예서와 다른 점이 있다. 곧 결구는 정사각형으로 매우 유사해 보이나 전서·예서·팔분·초서·해서 등의 필획법이 함께 사용된 것이 다르게 구분되는 점이다. 그리고 필획에 있어서 한 대의 벽돌명문의 예서보다 훨씬 섬세하고 정교하다. 이런 점은 예서만을 사용하였던 한 대 벽돌명문의 예서는 다분히 형식적으로 자체를 디자인하듯 형식화하는 측면으로 치중되었는가하면, 〈광개토왕릉비〉의 예서나 신라의 〈울진 봉평신라비〉의 예서는 자체의 변혁기를 거치면서 매우 다양한 서체의 필법을 혼용하였다. 그 결과 다양한 필법의 구사를 통하여 자체와 서체의 복합적인 필법을 구사하게 된 것이다. 이런 점에서 〈울진 봉평신라비〉는 서사문화의 시대적인 자형변천의 산물이라고 할 수 있는 〈광개토왕릉비〉와 같은 예서이다.

〈울진 봉평신라비〉의 필획은 〈광개토왕릉비〉와 같은 예서 필획과 〈단양 신라적성비〉와 같이 기필과 수필이 정확하지 않은 노봉의 필획이다. 대개 이 두 종류의 예서 필획이 대부분이며 전서·팔분·초

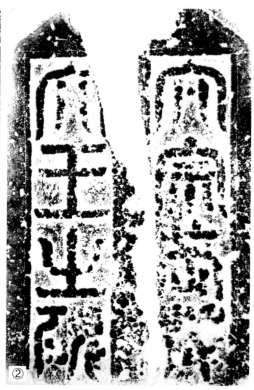

① 태종무열왕릉비(600년대)
② 태종무열왕릉비 제액

서·해서의 필획도 포함되어 있어서 전혀 없는 것은 아니나 그 수는 아주 적은 편이다. 필획의 기필은 역입逆入이 생략된 노봉露鋒의 필획이며, 행필行筆에선 절법節法이 생략된 직필直筆이고, 수필收筆은 회봉廻峯이 생략되거나 약화된 노봉露鋒의 필획으로 굵기가 같은 예서 필획이었다.

6세기 신라 금석문의 결구는 두 종류로 나누어 볼 수 있는데, 대부분 6세기 전반기의 결구는 〈광개토왕릉비〉와 같은 정사각형의 결구가 많고, 후반기엔 〈단양 신라적성비〉와 같은 마름모꼴의 결구가 많다. 〈울진 봉평신라비〉의 결구는 〈광개토왕릉비〉와 같은 정사각형의 결구이다. 그러나 때로는 왼쪽삐침법이 강조되고 오른쪽삐침법이 약화되어 자형이 한쪽으로 기운 〈단양 신라적성비〉와 같은 마름모꼴의 결구가 사용되기도 하였다.

장법章法은 행간은 좁고 자간은 넓게 구성된 팔분八分의 장법章法
이다. 6세기 신라 금석문 중에서 팔분장법으로는 〈단양
신라적성비〉, 〈남산신성4비〉 〈울진 봉평신라비〉
가 있다.

신라 문자생활의 대중화는 불교의 저
변 확대와 왕권의 성장과 밀접한 관
계가 있다. 불교를 국교로 정하면
서 이에 따른 역사·미술·의학·역학·
천문·노장학 등 모든 분야에 문화의
폭을 넓혀주었다. 이와 같이 한문의 수용
과 보급은 법흥왕 때부터 시작하며 진덕여왕 때
에는 성행한 불교를 통하여 한문의 사용이 확대되었
다. 이들의 수준은 〈포항 중성리신라비〉〈영일 냉수리신라
비〉·〈울진 봉평신라비〉·〈영천 청제비〉·〈단양 신라적성비〉·〈임신서
기석〉·〈남산신성비〉·〈진흥왕순수비〉 등을 통하여 알 수 있다.

신라의 미술은 초기에는 고구려의 영향을 많이 받았으나, 뒤에는
백제의 영향을 강하게 받았다. 뿐만 아니라 대륙 중원의 육조·수·
당 등 대륙 중원문화와 멀리 인도 등의 남방문화까지 받아들임으로
써 아름답고 섬세한 양식으로 발전하였고, 통일 후에는 보다 화려
하고 세련된 면을 보여준다.

신라는 지리적 영향으로 비교적 문자가 늦게 전래되었는데 〈포
항 중성리신라비(501)〉, 〈영일 냉수리신라비(503)〉, 〈울진 봉평신라
비〉와 3종류의 진흥왕 순수비 등과 같은 예서법을 유지하고 있다.
신라는 고구려·백제와 매우 관계가 깊어 많은 소통이 있으므로 고
대신라의 서사문화는 석비의 양식이나 기법, 그리고 서법에서 고구
려의 서사문화와 관계가 깊다. 이러한 서사문화는 불교문화를 통하
여 서로 전래 수용된 것이다. 〈울진 봉평신라비〉를 쓴 모진사리공

태종무열왕릉비 부분

은 고신라의 서법을 사용하였고, 〈태종무열왕릉비〉를 쓴 김인문(金
仁問/629~694)은 당에서 배운 구양순의 필법으로 비의 음기를 썼다.
그러나 제액은 당에서도 보기 드문 대전인 유엽전柳葉篆을 사용한
점이 특징이다.

　〈단양 신라적성비〉·〈창녕　진흥왕척경비〉·〈북한산　신라진흥왕순
수비〉·〈마운령　신라진흥왕순수비〉·〈황초령　신라진흥왕순수비〉·〈감
악산비〉 등은 신라 진흥왕이 국토를 확장하고 제사한 후 세운 기념
비이다. 진흥왕대는 신라가 종전의 미약했던 국가체제를 벗어나 일
대 팽창, 삼국통일의 기틀을 마련한 때이다. 진흥왕은 재위 37년 동
안 정복적 팽창을 단행하여 낙동강 서쪽의 가야세력을 완전 병합하
였고, 한강 하류 유역으로 진출하여 서해안 지역에 교두보를 확보
하였으며, 동북으로는 함남 이원지방에까지 이르렀다. 해서체로 음
각된 이들 순수비에는 신라의 강역뿐만 아니라 신료臣僚의 명단과
소속부명·관계명·관직명 등이 기록되어 있어 당대의 역사적 사실을

밝히는 중요한 자료이기도 하다.

진흥왕 순수비의 서체분석을 통하여 당시의 서사문화와 유행을 살펴보면 복잡한 인접국의 서사문화가 융합되어 이루어진 것임을 알 수 있다. 즉 같은 6세기에 기록된 것이라도 〈단양 신라적성비〉는 팔분이고, 〈창녕 신라 진흥왕척경비〉·〈북한산 신라진흥왕순수비〉는 예서이 며, 〈마운령 신라진흥왕순수비〉·〈황초령 신라진흥왕순 수비〉는 북조의 해서이다. 그만큼 6세기는 서체의 변 모가 심하게 나타난 시기이며, 기념기록에 예서, 팔분, 해서 등의 모든 서체를 사용하던 시기였다.

신라의 북조 서법은 고구려로부터 수용된 서법임을 알 수 있다. 즉 6세기 신라는 아직 당의 서사문화가 수 용되기 전으로 고구려와의 교류에 밀접한 관계가 있다. 이러한 사실은 신라의 회화·고분·불상조각에서도 고구려 불상양식에 대륙 중원 북조 북위의 불상양식이 반영되어 있다는 점에서도 확인할 수 있다. 또 북위의 서법은 고구 려의 서법과 무관하지 않은 점은 북위 불상의 고구려적인 요소와 함께 고구려의 선진문화가 서점西漸하였는가에 대 하여 재고할 필요가 있다.

이런 문화의 배경을 바탕으로 진흥왕순수비들의 서체를 분석하면 필획은 기필과 수필에서 노봉이 많은 필획으로 〈광 개토왕릉비〉의 예서필획과 북위의 해서필획이 혼용된 필획이 다. 쌍이雙耳 'ß'을 절이節耳 'ㄇ'로 한 점, 쌍죽세雙竹勢 '竹'이나 '++'를 분별하지 않고 함께 'ㅛ'로 쓴 점, '歲'의 필획이 원래 '止' 인데 '山'으로 바꿔 썼으며, '智'에서 모두 'ㅁ' 밑에 '日'을 넣어 썼다는 점은 이 시대의 서사습관으로 볼 수 있다. 또 이런 필획이나 결구법은 예서 필법에서 비롯된 서사습관이다. 그러나 〈황초령 신

임신서기석(552)

라진흥왕순수비〉는 명확한 필획을 갖춘 해서의 효시이다. 이후부터는 정확한 해서 필획이 정착되었다고 할 수 있다. 북조의 경우 해서의 필획이 일반적으로 정착된 시기인 500년대 전후인 점을 보면 약 50년의 시차가 난다.

결구도 복잡한 형태로 정사각형의 〈광개토왕릉비〉의 결구와 납작한 팔분의 결구, 갸름한 해서의 결구로 나누어 볼 수 있다. 그만큼 정체성을 찾기 어려운 서사문화의 혼란기이다. 해서의 결구는 〈황초령 신라진흥왕순수비〉·〈마운령 신라진흥왕순수비〉 등을 말할 수 있으며 대부분 북조의 서법의 500~540년에 유행하던 서체로 볼 수 있는 범주에 있다. 특히, 이체자異體字에서 이런 현상을 파악할 수 있다. 장법은 정사각형의 〈광개토왕릉비〉와 같은 예서 장법이다.

진흥왕순수비들은 고구려 〈광개토왕릉비〉의 예서에서 북위·북제와 같은 북조 서법의 해서로 넘어오는 과도기의 서체이다. 이런 과도기의 서체가 〈황초령 신라진흥왕순수비〉에 와서는 정확한 북조 해서법의 필획과 능숙한 결구로 통일신라 서사문화의 전성기를 열어 주었다.

필법을 중요시한 중국의 서법이나, 정신에 비중을 둔 일본의 서도와는 달리 미적인 감성의 측면에서 아름다움을 우선하였던 한민족의 서예에는 민족성이 잘 표현되어 있다. 서예에도 조각·토기·도자기 등 한민족의 전반에서 나타나는 꾸밈 없고 순박한 한민족의 정서가 있듯이 서법 위주보다는 느낌이나 정서 위주의 표현이 많다는 점이다. 필획에 있어서도 일관된 용필법보다는 정감에 의한 운필법 위주의 인위적이

❷

① 김해 봉황동 출토 논어목간
② 합천 저포리 출토 가야명문토기

기보다는 자연적인 필획과 결구가 신라의 서예의 특징이라 하겠다.

2. 가야

가야의 문자생활을 파악하기는 어렵다. 문자의 기록도 매우 드물 뿐만 아니라 남아있는 문자 자료들이 선명하지 못하기 때문이다. 우선 〈김해 봉황동 출토 논어목간(5세기 초)〉이 묵서로 유일하다. 이 논어목간은 『논어』의 「공야장」의 일부이다.

가야에서 『논어』가 수용되어 사경체로 학습되었다는 사실은 가

합천 저포리 출토
명문토기(500년대) : 좌
합천 저포 E지구 4호분 출토
명문토기 (6세기) : 우

야의 문자생활에 있어서 매우 중요하다. 이는 5세기 유교와 불교 수용에 있어서 구분없이 수용되었음을 말해 준다. 즉 승려들의 역할이 종교적인 활동이 아니라 유학과 불교와 같은 선진문화의 수용에 있어서 적극적이고 진취적이었음을 엿볼 수 있다.

서체는 사경체를 구사하여 〈인천 계양산성 출토 목간〉과 같은 것으로 같은 시기에 제작된 것으로 생각된다. 목간에 사경체를 구사한 것은 불교의 수용과 관계있으므로 당시의 사경문화가 미치는 영향을 유추해 볼 수 있다. 역시 일상생활의 생활기록에는 사경체가 사용되던 시기로 볼 수 있다. 그만큼 문자생활의 대중화에 있어서 사경의 역할이 컸다고 생각되기 때문이다.

그리고 금석문으로 유일한 석비가 〈합천 매안리비(531)〉가 있는

데, 북위의 서법이다. 그리고 토기의 명문으로 〈합천 저포리 출토 토기명문〉은 '下部思利'란 명문의 해서법의 토기와 '大王'이 새겨 진 예서법의 항아리가 있다. 이런 기록들은 기념기록에 해당하는 것이다. 역시 가야에서도 문자는 기념기록과 생활기록, 사경기록 등으로 나누어 사용되었다. 기념기록에는 예서나 해서가 사용되었 고, 생활기록과 사경기록에는 사경체를 사용하였다.

　가야는 예서의 사용과 해서법의 문화가 수용되는 시기에 멸망한 것으로 추측된다. 가장 늦게까지 존재하였던 아라가야는 554년까 지 존속하였으나 명백한 가야의 문자자료는 파악하기 어려운 형편 이다. 다만 다호리에서 출토된 붓과 도자가 있고, 〈토제수족원형 벼 루(이화여대 박물관 소장)〉가 전하여 당시 문자생활의 면모를 추찰할 수 있을 뿐이다.

03.

통일신라 · 발해의
문자생활과 서체

 통일신라는 당의 불교문화와 중앙관제, 복식 등 많은 문화를 수용하였는데, 이중에서도 특히 불교문화의 대중화는 사경문화와 함께 서사문화의 발달을 가져왔다. 발달된 서사문화는 금석문의 발달과 함께 문자생활의 질을 높여주었다. 왕희지·우세남·구양순·저수량·안진경 등의 서체가 우리나라에 전해져 서법에 혁신을 가져왔다.

 통일신라의 명필로는 한눌유韓訥儒, 김생金生(711~?), 김육진金陸珍, 영업靈業, 김원金蒝, 김언경金彦卿, 혜강慧江, 요극일姚克一, 김임보金林甫, 김일金一, 최치원崔致遠(857~?) 등이 있다. 이들은 당에서 유행하던 왕희지나 구양순의 필법을 수용하여 유행시켰다. 그 중에서도 신라의 김생은 왕희지체를 배워 일가를 이루었고, 최치원은 구양순·유공권의 필법을 따랐다.

 이 시기부터 당唐 회인懷仁이 왕희지의 글자를 집자한 〈대당삼장성교서大唐三藏聖敎序/672〉를 모방하여 집자비를 만들었다. 특히 역사적으로 유명한 명필의 글씨를 자본으로 집자되었는데 시대별·개인별로 그 취향이 다르다. 통일신라시대부터 왕희지의 글씨

를 집자한 〈경주 무장
사 아미타불
조상사적비慶
州 鍪藏寺阿彌
陀佛造像事蹟碑
/801〉·〈선림원지
홍각선사비禪林院
址弘覺禪師碑/김원
金遠/운철雲徹, 전액
최경崔瓊/혜강慧江/886〉 등
이 있다. 통일신라 초기에는 왕
희지체를 주축으로 해동 신필로
일컫는 김생이 있었다. 고려시대에
김생의 글씨를 집자한 〈태자사 낭공대
사 백월서운탑비太子寺郎空大師 白月栖雲
塔碑〉를 비롯하여 몇 본의 집자비와 글씨
가 전해진다.

구례 화엄사 화엄석경(677)

서사문화와 관련해서는 사경문화를 들 수 있다. 대표적인 사경으
로는 〈신라백지묵서 대방광불화엄경〉이 있다. 사경은 삼보의 하나
로 숭배의 대상이 되므로 모두 단정한 해서로 썼다. 사경문화는 금
석문에도 많은 영향을 주었는 데 구례 화엄사의 〈화엄석경〉이 대표
적이다. 판본으로 석가탑에서 발견된 〈무구정광대다라니경〉은 세
계에서 가장 오래된 인쇄물로 알려져 있다.

발해는 알려진바 적지만 〈광개토왕릉비〉의 예서로 쓰여 진 압인
와押印瓦가 많이 남아 있고, 〈정혜공주묘비〉와 〈정효공주묘비〉는
구양순체를 구사하였으며, 〈함화4년명 불상咸和4年銘佛像〉은 고구
려에서 유행한 북조의 필법이다. 그리고 대간지大簡之는 송석松石을

잘 그렸다고 하는데, 이러한 절지법은 글씨에도 응용되었을 것으로 생각된다.

통일신라

삼국통일 후 신라의 문학은 애국심의 강조에서 벗어나 전제왕권을 확립하기 위한 현실적인 유교정치 이념으로 변하였다. 이에 따라 신문왕 2년(682) 국학이 설립되었고 717년(성덕왕 16)에는 당으로부터 공자孔子·10철哲·72제자의 화상을 가져 와서 국학에 안치하였다. 이어서 경덕왕 때에는 국학을 태학감太學監으로 개칭하고 경·박사·조교를 두고 『논어』와 『효경』을 필수과목으로 3분과로 나누어 교육하였다. 입학 자격은 15~30세까지의 귀족 자제이며 수업 연한은 9년이었다. 원성왕 4년(788)에는 독서출신과를 두고 능력에 따라 3등급으로 나누어 관리에 채용하였다. 이 제도는 관리채용의 기준을 골품보다 유학의 실력에 두었기 때문에 6두품의 환영을 받았으나 귀족들의 반대로 결국 실패하였다.

청주 운천동 사적비(686)

중대에 활약한 문신으로 강수強首는 외교문서에 능했고, 김대문金大問은 대륙 중원의 문화를 모방하던 단계에서 벗어나려는 경향을 나타내어 『화랑세기』·『한산기』·『계림잡전』 등 저서를 남겼다. 경서에 조예가 깊은 설총은 이두문을 정리하여 한문학 학습에 공헌하였다.

하대에 들어와서는 왕족이나 6두품 중에서 당에 유학한 자들이 많이 증가하였다. 이들은 10년 간을 수학 연한으로 하여 당의 국학에 입학하여 학문과 종교 분야에서 유능한 석학이 되었다. 이 때 당의 빈공과賓貢科에 합격한 자가 58명이고, 오대五代의 후당後唐·후양後梁 때에도 32명이나 되었다. 그 중에서 석학으로는 최치원·최인연·

박인범朴仁範·김악金渥·최승우崔承祐·최신지崔愼之 등이 있었다.

또한 유교 이외의 잡학 교육기관으로 산학·천문·의학·병학·육학 등을 전문으로 하는 관청에서 박사를 두고 학생을 교수하였다. 혜공왕 때 김암金巖은 천문·병학에 조예가 깊었다. 그는 당에 유학하여 음양술을 연구, 둔갑술遁甲術을 지었으며 귀국 후 패강진장浿江鎭將으로 있을 때 농민들에게 육진병법六陣兵法을 교수하였다. 통일신라말에 이르러서는 도선道詵이 풍수지리설을 선양시켜 『도선비기道詵秘記』를 남겼다. 이 풍수지리설은 고려 태조 왕건도 그의 훈요10조에 반영할 정도로 고려시대에 크게 유행되었다.

당시 왕희지의 필법으로 쓰여진 글자로는 〈단속사 신행선사비斷俗寺神行禪師碑/김헌정金獻貞/영업靈業/미상/813〉는 이는 영업의 글씨로 김생 이후 최고의 명필이다. 〈보림사 보조선사창성탑비寶林寺普照禪師彰聖塔碑〉는 의 첫머리에서 7행까지는 김원이 해서로 썼고, 7행의 선禪자 이하는 행서로 김언경이 썼으며, 현창이 새겼다. 김원의 필법은 구양순체의 해서, 김언경의 필체는 왕희지체의 행서

문무왕릉비 원본(682)과 탁본

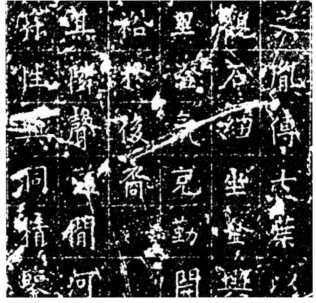

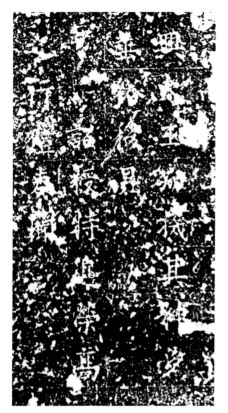
김인문 묘비 탁본

이다. 그만큼 구양순과 왕희지가 양립하여 유행하던 시대이다. 그리고 왕희지를 신봉한 당 태종의 글씨를 집자한 〈흥법사 진공대사탑비興法寺眞空大師塔碑/왕건王建/최광윤崔光胤집자集子/미상/940〉가 유명하다.

통일신라말기부터 구양순의 필법이 남종선南宗禪 사상을 주창해 온 선사탑비禪師塔碑에 사용되었다. 구양순 필법을 가장 먼저 전한 것은 김인문이다. 그가 쓴 것으로 전하는 〈경주 문무왕릉비〉는 철저히 구양순 필법을 지킨 것이다. 통일신라 말 〈보림사 보조선사탑비〉 김원의 해서, 최치원의 〈쌍계사 진감선사대공탑비雙溪寺眞鑑禪師大空塔碑〉, 김립지가 찬한 〈성주사 사적기〉, 〈월광사 원랑선사탑비月光寺圓朗禪師塔碑/890〉, 최인연(868~944)의 〈성주사 낭혜화상탑비聖住寺朗慧和尙塔碑銘/890〉 등이 있다.

그 중에서도 최치원이 쓴 〈쌍계사 진감선사대공탑비〉는 기본적으로 구양순체를 바탕으로 유공권체, 왕희지체, 김생체 등을 소화하였다. 특히 두전은 이른바 육국문자인 대전으로 썼는데, 이런 예는 당에서도 볼 수 없다. 이러한 대전은 약 150년 후 북송의 곽충서에 의하여 『한간』이라는 자전으로 집대성되었다. 최치원의 글씨를 이은 대표적인 사람은 그의 종제 최인연(최언위)과 최인연(최언위)의 아들 최광윤이다. 최인연은 〈성주사 낭혜화상탑비〉를 남겼고, 최광윤은 〈흥법사 진공대사비〉를 태조 왕건이 글을 짓고, 왕희지체를 잘 쓴 당 태종의 글씨로 집자하였으며, 비음을 최치원체로 썼다.

안진경(709~785)의 필법으로는 〈성덕대왕신종〉이 있다. 이 글씨는 김부환金符睆·요단姚湍이 썼다. 안진경의 생시에 안진경체로 썼다는 점은 그만큼 문화의 수용이 빨랐음을 말해 주는 것이다. 북조

① 경주 남산리사지(700~800년대)
　출토 글자
② 경주 인용사 연지 외곽 출토 묵서
　명도편(700년대)
③ 경주 찬지비(700~800)

체의 예로는 〈갈항사 석탑기葛項寺石塔記/785~799〉·〈보림사 석탑기/870〉 등의 예를 볼 수 있다. 예서의 필법은 안양 〈중초사지 당간지주명中初寺址幢竿支柱銘(827)〉에서 사용하였다. 쌍구법의 예로는 〈흥법사 염거화상탑지興法寺廉巨和尙塔誌(844)〉에 사용되었는데 네 귀에 구멍을 뚫어 벽에 걸었다.

　전서는 두전을 통하여 살펴볼 수 있다. 두전으로는 〈쌍봉사 철감선사탑비雙峯寺澈鑑禪師塔碑/868〉·〈보림사 보조선사부도비/884〉·〈사림사 홍각선사비沙林寺弘覺禪師碑/886〉·〈실상사(심원사) 수철화상탑비/893〉 등이 있다. 서체는 일반적으로 소전이 서사되었으며, 이들 대부분은 당전唐篆의 필획과 결구를 수용한 서법에 해당한다. 이때는 이미 유학생·유학승·숙위 등의 많은 인원이 유학을 마치고 귀국하여 당의 문화에 대하여 익숙해진 시기에 해당한다.

　김생은 왕희지체를 배워 능숙한 결구와 변화무쌍하게 응용된 결구를 능숙하게 구사한 인물이다. 김생 글씨의 특징은 누구도 흉내낼 수 없는 응용된 결구법에 있다. 김생의 필적으로는 〈태자사 낭공대사비〉·〈전유암산가서田遊巖山家序〉·〈여산폭포시廬山瀑布詩〉 등이 있다. 이 중 〈태자사 낭공대사비〉는 고려 광종 5년(954) 승려 단

① 판비양론(700년대)
② 김생 서 전유암산가서(700대)

목이 김생의 글씨를 모아 집자한 것이다. 그런데 근자에 김생의 집자비인 〈조계묘비趙棨墓碑/1789〉와 〈서명구묘비徐明九墓碑/1791〉, 〈이현서수장자명비李玄緖壽藏自銘碑/1862〉가 발견되어 세간의 관심이 집중되었다.

김생의 서법을 추종한 사람으로는 고려 때 홍관洪灌(?~1126)이 있고, 조선시대의 홍춘경洪春卿(1497~1548), 변헌卞獻(1570~1636), 이관징李觀徵(1618~1695), 정생鄭生 등이 있다. 정생은 김생의 서법을 본받았으며, 정생이라는 이름은 그의 글씨를 아낀 정조가 하사한 것이다. 정조는 그로 하여금 수원 팔달문八達門의 편액을 쓰게 하였으며, 그 자신도 정생로인鄭生老人이라 자칭하였다. 이런 점으로 보아 조선후기까지도 김생 서법의 명맥이 이어졌음을 확인할 수 있다. 김생 서법이 이렇게 이어졌다는 사실은 서예사적으로 그 의미가 크다고 할 수 있다.

황복사 석탑 금동사리함명(706)

　　　　한국 서예문화의 역사

상원사종명(725)
갈항사석탑기(785~799)
서당화상비(800년대초)
이차돈순교비(818)

① 도피안사 비로자나불조상기(865)
② 쌍봉사 철감선사탑비 제액(868)
③ 사림사 홍각선사비(886)
④ 보림사 보조선사탑(884)

한국 서예문화의 역사

① 월광사 원낭선사탑비 부분(890)
② 개선사 석등기 부분(891)
③ 실상사 수철화상능가보월탑비(893)
④ 실상사 수철화상능가보월탑비 제액
(893)

통일신라의 집자비의 석비 조성은 두전과 본문내용(음기)의 서사
자書寫者가 다르고, 새기는 각수刻手 또한 다르다. 대개는 현존하는
명가의 글씨를 받아서 석비를 만든다. 그러나 명가가 생존하지 않
는 경우 그의 글씨를 모아 내용에 맞게 집자를 한다. 그래서 집자비

는 글씨를 직접 써서 석비를 만드는 것이 아니라, 써놓은 글씨를 여기저기서 발췌하여 석비를 만드는 것이다. 그러므로 글씨를 쓴 서사자는 그 내용을 알 수 없으며 서체의 유형도 조금씩 서로 다를 수 있다. 그러나 집자도 서예사에 있어서 매우 중요한 금석기록문화이다.

집자의 효시는 당 회인이 왕희지의 글자를 집자하여 672년에 〈대당삼장성교서大唐三藏聖教序〉를 만든 것이 처음이다. 이를 모방하여 한국에서도 통일신라시대부터 집자비를 만들었다. 특히 역사적으로 유명한 명필의 글씨를 자본字本으로 집자되었는데 시대별·개인별로 그 취향이 달랐다.

① 숭복사비 쌍귀부(896)
② 숭복사비

삼국시대의 집자비는 없고, 통일신라시대부터 왕희지의 글씨를 집자한 〈무장사지 아미타불조상사적비〉·〈사림사 홍각선사비〉 등이 있다. 〈무장사지 아미타불조상사적비〉는 김정희와 옹방강이 왕희지의 행서를 집자한 집자비로 추정되었다. 〈사림사 홍각선사비〉는 속성이 김씨인 홍각선사의 비로 서체는 왕희지의 행서를 집자하였다. 비문은 문장과 글씨에 능하여 〈보림사 보조선사탑비〉의 글씨를 쓴 바 있는 수병부랑중守兵部郎中 김원金薳이 짓고, 승려 운철雲徹이 집자하였으며, 두전은 최경崔瓊이 썼고, 보덕사의 승려 혜강慧江이 새겼다. 이와 같이 통일신라시대부터 당에서 유행한 왕희지의 글씨를 집자하는 집자비를 조성하

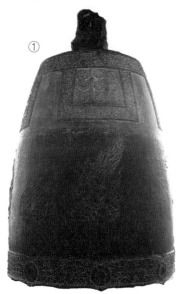
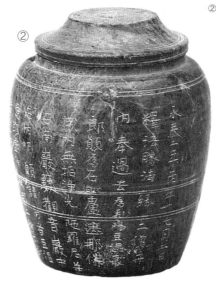

① 성덕대왕신종(771)
② 영태2년명납석제호(758~780)

기 시작하였다.

　남국의 통일신라시대에는 당의 서사문화가 수용되어 당에서 유행하는 왕희지체와 구양순체의 유행을 보인 것은 전대와 다른 변화이다. 이러한 서사문화의 변화는 각종 사경행위와 전적의 판본에도 영향을 주었다. 그 중에서도 〈화엄사 화엄석경〉은 사경체로 석경이 조성되었으며, 필사자는 많은 사경승들에 의하여 조성된 것으로 생각된다. 사경체의 예로는 〈신라 백지묵서대방광불화엄경〉·〈무구정광대다라니경(8세기 중반)〉·〈영태2년명 납석제호(766)〉 등이 있다.

발해

　건국 초기 발해(698~926)의 문화는 고구려의 문화를 기본으로 하였다. 이후 당의 문화를 적극적으로 받아들임에 따라 당 문화가 중요한 자리를 차지하게 되었다. 그러나 기층 문화는 말갈문화가

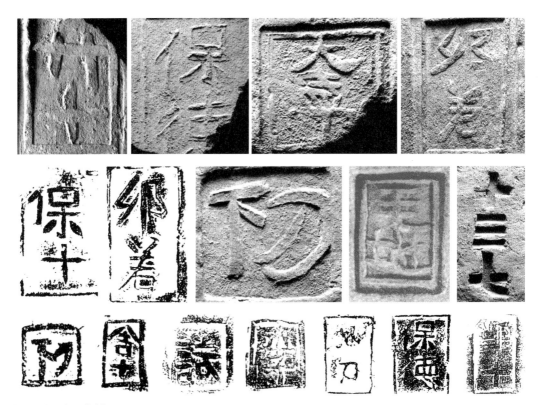

廿十, 保德, 大寧, 卯若 (상)
保十, 卯若, 切, 毛地, 十三七 (중)
切, 舍十, 試, 寧, 奴刀, 保德, 鄭十 (하)

중심이 되고, 이밖에 중앙아시아나 시베리아로부터 전파된 요소와
발해인들이 창조한 고유한 문화도 보인다. 상경은 발해의 수도로
만주 지역의 문화적 중심지가 되었다. 특히, 문왕 대흥 40년(大興
/776) 이후 국가의 문물제도가 정비되고 당의 문화를 수용하였다.

　발해의 문화는 전통적인 고구려 문화의 토대 위에서 당의 문화를
수용하였기 때문에 온돌장치·미술양식·무덤양식 등에서 고구려적인
요소가 나타나 있다. 즉 발해의 도시유적·성·고분·건축·조각·공예품
등을 비롯하여 유물·유적들은 고구려의 문화를 계승 발전시킨 것이
다.

　발해의 막새는 제작방식이나 구조와 무늬에서 고구려의 막새기
와 관련이 깊고, 기와는 특유의 질박하면서도 호방한 풍취가 느껴
지고, 발해인의 생활을 엿볼 수 있는 도구와 무기, 살림집터와 창

고, 무덤 등은 기본적으로 고구려의 전통을 계승하였다. 발해 불상의 특징은 동 시대의 당나라보다는 그 이전의 북조 또는 고구려 때 유행하였던 고식을 취하고 있다. 이러한 사실은 발해 불교가 고구려의 전통을 계승하였다는 역사적 사실을 반영하는 것이다. 발해 절터에서 출토된 와당양식이 고구려 것과 통하는 것도 이 때문일 것이다. 이렇게 와당의 연꽃 문양이 고구려의 전통을 보여 주고 있는 것으로 보아도 전기 발해 불교는 같은 시대의 당나라로부터 영향을 받은 것이 아니라 고구려의 전통을 고수하고 있는 것이 아닌가 한다.

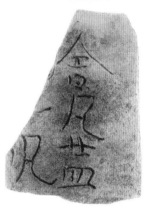

러시아 연해주 두만강 근처 염주성
(Kraskino城) 출토

발해의 서사문화에 있어서도 발해에 고유의 문자가 있었다는 견해는 1930년대 이후 발해 건국 유지에서 발굴된 기와에 문자와 부호를 새긴 것이 출토된 데에서 비롯되었다. 이들 명문 기와에 새겨진 문자는 대부분 한자이며, 부호가 쓰여 있는 경우도 있다. 일부 학자들은 명문 기와에 나타나는 이체 한자는 발해가 한자를 기초로 하여 만든 글자이며, 발해인들이 이것을 한자로써 사상을 표현하는 이외의 보충 수단으로 삼았다고 해석하기도 한다. 그러나 출토되는 명문기와의 수량이 제한되어 있고, 문장이 아니라 대부분 낱글자이기 때문에 이체 한자를 규명함에 있어서 발해에서 사용된 고유문자라고 단정하기에는 한계가 있다. 고구려 토기 명문이나 발해에서 일본에 보낸 사신의 기록에는 발해에서 만들어 사용된 한자의 예가 있는 것도 사실이다.

발해를 전후기로 나누어 서사문화를 살펴보면 문왕의 대당교섭 전후로 볼 수 있다. 발해의 전기에 해당하는 문왕 대당교섭 전에는 고구려 〈광개토왕릉비〉나 〈고분벽화 명문〉의 서체와 같은 필법을 구사하였다. 문왕이 대당교섭 후부터 당과의 교류가 긴밀해졌고 이로 인하여 당에서 유행하던 해서와 왕희지의 필법이 전해지게 된 것으로 보인다. 발해 전기에 사용된 문자의 서사문화를 살펴보는

가(可)	가(可)1	가(可)2	가(可)3	갑(甲)	갑(甲)1
강(羌)	개(盖)	개(盖)1	걸(乞)	계(計)	고(固)1
고(固)2	고(高)	공(公)	광(光)	광(光)1	굴(屈)
굴(屈)1	기(己)	기(己)?	길(吉)고구려와당	덕(詩)	난(難)
낭(男)	년(年)고구려와당	녕(寧)	녕(寧)고구려와당	노(奴)	노(奴)도(刀)
다(多)	다(多)1	다(多)2	다(多)3	대(大)	대(大)1
대(大)2	대(大)고구려와당	덕(德)1	덕(德)2	덕(德)3	덕(德)4
도(刀)1	도(刀)2	도(都)?	도(都)일(日)?	두(壺)	팀(林)
아(馬)	말(末)	매(牧)?	명(皿)	모(毛)	모(毛)1

한국 서예문화의 역사

모(毛)지(地)	모(牟)	모(牟)1	묘(卯)	묘(卯)1	묘(卯)불(佛)
묘(卯)약(若)	문(閅)	문(閅)고구려외당	문(文)	문(文)1	문(文)2
미(未)	미(未)1	방(方)	범(凡)	보(保)	보(保)1
보(保)2	보(保)3	보(保)4	보(保)5	보(保)6	보(保)?고구려외당
보(保)덕(德)	보(保)십(十)	복(福)1	복(福)2	복(福)3	본(本)
부(富)	부(部)?	불(佛)	불(佛)1	불(佛)2	불(佛)3
불(佛)4	불(佛)5	불(佛)6	비(非)	사(四)고구려외당	사(士)
사(思)	사(舍)	사(舍)1	사(舍)십(十)	산(山)	산(山)오(五)희(希)
산(山)오(五)희(希)2	상(三)	생(生)	선(先)1	선(先)2	선仙?

성(成)2	성(成)3	소(素)1	소(素)2	순(順)	슝(述)
슝(述)1	슝(述)2	시(市)	시(市)1	시(문)1	시(문)2
신(信)	신(信)1	신(臣)	실(失)	십(十)	십(十)상(三)칠(七)
십(十)상(三)팔(八)	십(十)이(二)	십(十)이(二)1	십(十)이(二)2	십十三七	안(安)?
양(岩)?	양(岩)고구려와당	아(也)	약(若)	약(若)1	여(女)
연(延)	왕(王)	우(又)	우(又)?1	우(又)?2	월(月)고구려와당
위(威)	유(有)	유(有)1	유(由)	육(六)	육(六)고구려와당
윤(尹)	윤(尹)1	윤(尹)2.	윤(尹)3	융(融)?	의(宜)고구려와당
이(以)1?	이(以)2	이(以)?	이(利)1?	이(利)?	일(一)

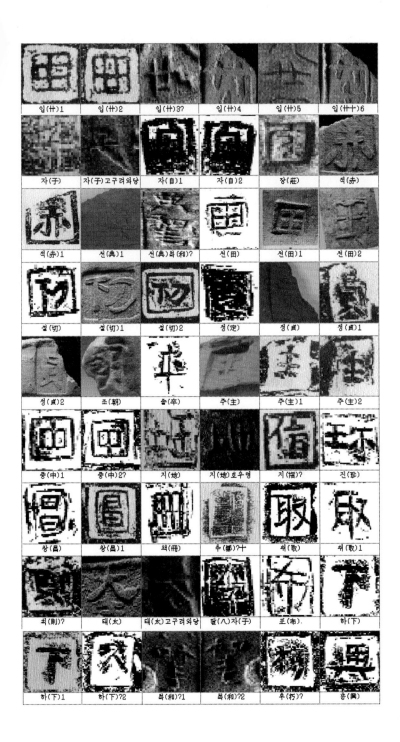

입(卅)1	입(卅)2	입(卅)3?	입(卅)4	입(卅)5	입(卅十)6
자(子)	자(子)고구려와당	자(自)1	자(自)2	장(莊)	적(赤)
적(赤)1	전(典)1	전(典)화(和)?	전(田)	전(田)1	전(田)2
절(切)	절(切)1	절(切)2	정(定)	정(貞)1	정(貞)1
정(貞)2	조(朝)	졸(卒)	주(主)	주(主)1	주(主)2
중(中)1	중(中)2?	지(地)	지(地)호우명	지(指)?	진(珍)
창(昌)	창(昌)1	책(冊)	추(鄒)?十	취(取)	취(取)1
칙(則)?	태(太)	태(太)고구려와당	팔(八)자(子)	포(布)	하(下)
하(下)1	하(下)?2	화(和)?1	화(和)?2	후(朽)?	흥(興)

?01	?02	?03	?04	?05	?06
?07	?08	?09	?10	?이(以)11	?매(枚)12
?13	?14	?15	?16	?17	?18
?19	?20	?21	?계(計) 22	?23	?24
?25	?26	?27	?28	?29	?30자(子)
?31녹유기동장식	?32아차산토기1	?33아차산토기2	?34아차산토기3	?거란문1	?거란문2

입장에서 예서와 해서로 나누어 분석하여 보면 다음과 같다.

예서는 진秦에서 시작되어 한대에 유행하였다. 특히 벽돌이나 와당에 주로 사용되었다. 일반적으로 비석에는 팔분이 사용되었고, 목간이나 죽간에는 팔분과 초서를 혼용한 서체로 이른바 목간체가 쓰여졌다. 삼국과 남북조를 거치면서 해서체가 등장하였고, 이런 서체의 변화에 따라 많은 이체자가 발생하였다. 수隋에 의하여 서체도 많이 정리되었다. 이런 정비를 바탕으로 당대에 해서의 전성기를 가져왔다. 당대에는 예서의 사용이 거의 없어졌고, 팔분에 있어서도 두전에 사용하는 정도였으며 예술성이 떨어져 당예唐隸나

당팔분唐八分으로 분류하기도 하였다. 이렇듯 중원의 서사문화는 시대별로 특징을 갖고 있다.

발해는 고구려·말갈·중앙아시아 계통의 문화를 상당히 수용하고 있다. 서체는 당시 통치지배와 직접적으로 관련된 상급문화이므로 발해 기와 명문의 서체는 발해가 누구에 의하여 건국되었는가를 말해 준다. 서체에는 당시 지배계층의 문화가 들어있기 때문이다. 고구려인들이 세운 국가라면 고구려의 문화가 있을 것이고, 말갈 사람들이 세운 국가라면 말갈의 문화가 있을 것이다.

발해 기와 명문에 사용된 서체는 크게 두 종류다. 문왕이 당과 교류한 전후를 통하여 당 서법을 수용하기 전의 서체와, 그것을 수용한 후의 서체로 나누어 정리할 수 있다. 전자를 발해 명문 서체의 전기, 후자를 후기로 구분할 수 있다. 전기의 작품은 대부분 기와의 명문을 통하여 살펴볼 수 있고, 후기의 작품은 〈정혜공주묘지〉·〈정효공주묘지〉 등을 통하여 알 수 있다. 발해 기와 명문의 연구는 당서법을 수용하기 전 기와 명문 위주로 진행되어 왔다. 전기의 서사문화에 해당하는 기와 명문을 중심으로 발해에서 사용된 글자의 자체를 예서와 해서 필법으로 나누어 분석이 가능하다.

발해 전기의 서사문화는 변방의 서사문화를 갖고 있다. 아직 예서나 북조의 서법을 사용하고 있는데, 당시에서 볼 때 예서는 한대에 수용한 고식이고, 북조의 서법은 삼국시대에 등장한 해서법으로 새로운 필법이다. 고구려의 경우도 〈광개토왕릉비〉에는 고식을, 벽화에는 일상 생활에 사용하는 새로운 필법을 사용하였다. 이런 중원과 변방의 서사문화의 상황을 이해하고 발해 명문의 자체를 예서와 해서로 나누어 서체의 필획과 결구를 분석하여 보면, 발해 전기 기와의 명문은 '計'·'固'·'公'·'男'·'大'·'毛'·'牟'·'甲'·'保'·'非'·'迷'·'也'·'女'·'尹'·'卄'·'田'·'切'·'地'·'取'·'下' 등에서 고구려 〈광개토왕릉비〉 예서법의 특징을 많이 가지고있다. 즉 이런 현상에서 발해

서고성자 출토 명문(700년대)

지배계층의 서사문화는 고구려의 서사문화임을 그대로 보여주는 것이고, 지배계층은 고구려인이었음을 유추할 수 있다.

당시 중원의 한족漢族은 구양순·우세남·저수량·안진경 등 당唐 사대가의 유려한 해서문화를 꽃피우던 시기다. 이 시기 당에서는 예서의 서법을 특수한 경우인 두전에서나 사용되는 정도이다. 그것도 팔분체를 사용한 것이 대부분이다. 그리고 '切'을 '刃'로 사용한 이체자는 사경체의 서법으로 이는 고구려를 통한 불교의 수용에서 나타나는 현상으로 보인다. 일본과의 왕래에 있어서도 고구려인이 사행하였던 것으로 보인다. 그 예로 일본 나라현 평성경에서 발견된 목간 묵서에 "依遣高麗使廻來 天平寶字二年 十月 八日 進二階級"이라고 하였다. 이는 758년 발해 사신 양승경 일행과 함께 귀국한 일본의 오노 다모리小野田守 일행을 2계급 특진시킨다는 내용이다. 여기서 발해에 보낸 사신을 '遣高麗使'라고 한 것은 사신이 고구려인임을 알 수 있다.

북조의 필법은 북위를 중심으로 유행하던 필법이다. 북위의 묘지

한국 서예문화의 역사

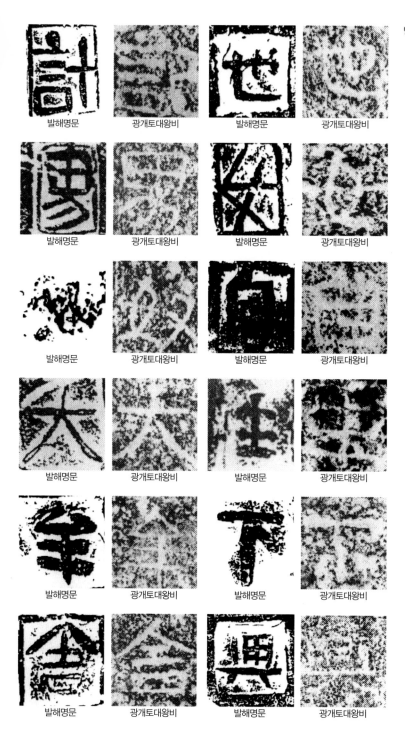

발해명문	광개토대왕비	발해명문	광개토대왕비
발해명문	광개토대왕비	발해명문	광개토대왕비
발해명문	광개토대왕비	발해명문	광개토대왕비
발해명문	광개토대왕비	발해명문	광개토대왕비
발해명문	광개토대왕비	발해명문	광개토대왕비
발해명문	광개토대왕비	발해명문	광개토대왕비

나 조상기에 가장 많이 남아있다. 필획이 굵고 날카롭게 모난 필획을 위주로 사용하였고 예서나 팔분에서 해서체로 서체가 변화되는 과정에서 유행하던 서체이기 때문에 이체자가 많다. 이런 이체는 유행하던 시기와 지역의 분별이 가능한 것도 있다. 고구려 고분벽화 명문에도 이런 북조서법의 필획이 많이 구사되었으며 이체가 사용되었다.

이는 당시의 변방의 서사문화로서 시대가 앞서는 것이다. 북조 필법의 연원에 대하여 고구려 고분벽화 명문의 서체도 그 대상으로 연구되어야 할 것이다. 분명한 사실은 초기 북조의 필법은 한족의 중원문화가 아니다. 한족의 중원문화는 왕희지·왕헌지의 서체를 중심으로 남조에서 유행하던 서체이다. 즉 남조체가 한족을 대표하는 서체였다. 수대에 와서야 비로소 남국과 함께 서체가 정리되어 남북조의 구별이 없어졌다. 발해의 와당에 쓰여진 명문들은 대부분 고구려의 〈광개토왕릉비〉와 같은 예서나 북조체와 같은 해서 필법이 많다.

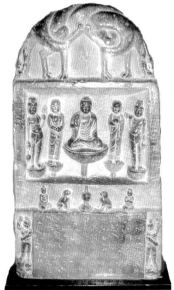

함화사 4년명불상과 명문(834)

이상에서 살펴 본 바와 같이 전기의 서체에서 '羌'·'多'·'德'·'刀'·'若'·'延'·'有'·'六'·'赤'·'刃切' 등은 북조 필법의 특징을 보이는 글자들로 고구려 벽화명문과 관계가 있다.

그리고 삼국의 사경이나 북위의 묘지명에서나 볼 수 있는 '刧切'과 같은 이체자는 불교의 수용과 관계가 깊은 것으로 고구려의 불교수 용과 관련하여 이해되어야 할 것이다. '朝'와 같은 서체는 당 서사 문화가 수용된 후의 서체로 후기 서체의 일면을 보여주는 것이다.

해독하지 못한 글자에 대하여는 발해어를 표현한 글자인지 확실 하지 않다. 발해 문자에 대한 문헌기록은 『구당서』에 "渤海頗有文 字及書記", 『신당서』·『동국사략』·『동국통감』에 "頗知書契", 『유취 국사』에 "渤海信頗知書", 『거란국지』에 "渤海知書契", 『고려사』· 『금사』에 "渤海有文字" 등과 이태백李太白·온정균溫庭筠 등이 발해 사신의 글을 해독한 기록, 일본인이 발해 문자를 해독한 기록이 있 다. 이를 통해 볼 때 발해 문자는 한자와는 다른 문자가 사용되었음 을 알 수 있다. 아차산성에서 출토된 고구려 토기 명문 중에 「芇」의 명문은 발해 사신의 이름과 매우 유사한 조자원리로 만들어진 「芇」 ·「芇」 등과 같은 글자들이 있다. 이들은 서로 무관하지 않은 조자법 이다.

발해 문자의 연구는 1930년대 이후 발해 건국 유지에서 발굴된

기와 문자 출토에서 비롯되었다. 한자가 주를 이루고, 이체자가 사용되었으며, 발해 문자도 사용되었다. 발해 문자에 대하여 당시 김육불金毓黻은 "발해인이 특별히 문자를 창제하여 특유의 음을 표출하였다"는 것이고, 손수인孫秀仁도 『당대 발해의 문자와 문자와唐代渤海的文字和文字瓦』에서 "읽을 수 없는 문자는 발해인이 창제한 문자"로, 진현창陳顯昌도 「당발해문자와」에서 "발해인민이 만든 창조적인 문자"라고 하였다. 그러나 이강李强선생은 「논발해문자論渤海文字」에서 이체자를 '수이자殊異字' 혹은 '부호'로 분류하면서 "발해민족이 창제한 문자는 없다"고 하였다.

고구려는 음훈표기법을 사용하여 사상과 감정, 문학 및 지명·인명 등의 고유명사를 표현하였다. 해독하지 못한 이들 발해 기와 명문도 한자의 음훈을 빌어 발해어를 표현하는 이두와 같이 사용되었을 것이다. 『이두사전』에 "삼국의 초기부터 인명·지명·관직명을 적는데 한자의 음훈을 빌어 적는 방법을 이두"라 하였듯이 고유명사에 '叱' 등을 사용한 예는 〈고구려 고분벽화 명문〉과 〈광개토왕릉비〉의 명문에서 보이며 통일신라의 여러 금석문에서도 확인되었다. 이는 이두에서 '廳'·'莅'·'杰'·'㐤'·'㪍' 등 종성어미의 닫소리로 사용되어 우리말을 표현하는데 사용되었다. 발해도 역시 발해어 중에서 한자로 표기가 어색한 것은 문자를 만들어 사용한 것으로 보인다. 발해의 문자는 한자의 자형에서 필획의 가감에 의하여 발해의 언어를 표현하였을 것으로 보이는데, 거란문자가 참고된다.

이상을 정리하면 발해 기와 명문의 서체는 당 서법의 수용을 기점으로 전기와 후기로 나눈다. 당의 서법이 수용되기 전에는 〈광개토왕릉비〉의 예서체와 북조 해서체의 서법으로 쓰여졌고, 후기 즉 당나라 서법을 수용한 후의 서체는 당에서 유행한 서체로 쓰여 졌다. 그러므로 발해를 통치한 민족은 〈광개토왕릉비〉의 예서를 구사할 줄 아는 고구려인들이었다.

『구당서』에 "대조영大祚榮을 '고려별종高麗別種'이었다."라는 기록은 근거 없는 것이 아니었다. 발굴된 유물의 분석을 통하여 발해 문화가 고구려 문화를 기반으로 하고 있음이 발해 전기 서사문화에서도 입증되었다. 도시·건축·성·무덤 등의 유적들은 상당히 높은 수준의 문화였다. 발해의 수준 높은 문화는 고구려의 문화를 계승하여 발전시켰기 때문이다. 즉 발해의 문화는 초기에 고구려 문화가 중심을 이루다가 8세기 중반 이후 당나라 문화가 중심을 이루면서 더욱 다양하게 변모해 갔다.

<div align="right">〈손환일〉</div>

2

고려시대의
문자생활과 서체

01.

고려시대 초기

 고려는 초기에 과거제도의 시행으로 서사문화의 발달에 많은 영향을 주었다. 과거의 대과로 제술과와 명경과 두 과목을 두었다. 이 두 과목은 본과로서 문반관료로 진출하는 사람은 반드시 거쳐야 했는데 작품의 우열이 당락의 기준이 되었지만 서체로도 심사가 정해지므로 서법의 훈련을 게을리 할 수 없었다.

 서학書學은 국자감에 속하되 학생은 모두 8품관 이상인 관원의 자제 및 서인庶人에게 입학의 자격을 주었다. 이들을 양성하는 기관은 성균관에 서학박사를 두어 팔서八書를 맡아 가르쳤다. 국자감의 학생들은 반드시 여가에 글씨를 하루에 한 장씩 쓰며, 아울러 국어國語·설문說文·자림字林·삼창三倉·이아爾雅 등을 학습하였다. 더구나 잡과에 서업書業을 둠으로써 서체가 발달하는 계기가 되었다. 서업은 서사書寫를 전업으로 하는 관원을 많이 필요로 하는 정부가 둔 관직이다. 고려 인종 때 잡과의 한 과목인 명서업明書業의 감시監試는 첩경貼經 방법으로 하되 2일 내에 실시하였고, 첫 날에는 『설문說文』에 6조, 『오경자양五經字樣』에 4조를 첩경방법으로 시험하여 모두 통하여야 하며, 다음날에는 서품書品에서 장구시長句詩 한 수

광조사 진철대사보월승공탑비
(924) : 좌
봉암사 지증대사탑비(924) : 우

와, 해서·행서·전서·인문印文 등 하나씩을 시험하되,『설문』의 10궤 안에서 문리와 글 뜻을 안 것이 6궤가 되어야 하며, 글 뜻은 6을 묻고, 문리는 4궤를 통하여야 한다는 기준이 정해져 있다. 서업의 감시는 자설문字說文 30권 안에서 백정은 3책, 장정은 5책을 각각 문리를 잘 알아서 읽고, 또 해서로 쓰게 하였다. 서업을 양성하는 기관으로 성균관에 서학박사가 있고, 서리로는 각 관청마다 서령사書令史·서예書藝·시서예試書藝·서수書手 등이 배치되어 서사를 담당하였다. 이 같은 관련제도의 정비는 서법의 발전과 보급을 촉진하였다.

고려시대 초기에는 신라를 이어 왕희지·구양순·우세남·안진경·유공권 등의 글씨가 유행하였다. 특히, 고려시대의 석비에는 문장, 글씨 등 당시의 대표적인 명필이 왕명에 의하여 조성되었으므로 당

대를 대표하는 뛰어난 수준을 보여준다. 고려 초기에는 신라의 전통을 계승하여 당나라 여러 대가들의 필법을 수용하였는데, 그 중에서도 특히 구양순의 서체가 즐겨 사용되었던 것이다.

구양순체는 신라 후기부터 고려 초기에는 남종선 사상을 주창해 온 선사들의 탑비에 사용되었는데, 이환추·구족달·장단열·한윤 등은 모두 이 시기의 명필들이다.

이원부와 장단열은 우세남체虞世南體에도 능하였다. 이원부는 〈반야사 원경왕사비般若寺元景王師碑〉를 우세남체로 썼고, 〈칠장사 혜소국사비七長寺慧炤國師碑〉는 구양순체로 썼다. 장단열은 〈봉암사 정진대사탑비鳳巖寺靜眞大師塔碑〉를 우세남체로, 〈고달사 원종대사탑비高達寺元宗大師塔碑〉를 구양순체로 썼다. 이 밖에 김원은 〈용

① 봉림사 진경대사 보월능공탑비
(933)
② 봉림사 진경대사 보월능공탑비
제액

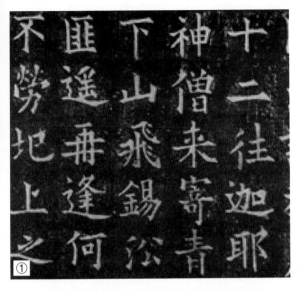

① 광조사 진철대사 보월승공탑비
　(937)
② 보리사 대경대사 탑비 제액(939)
③ 비로사 진공대사 보법탑비(939)
④ 비로사 진공대사 보법탑비 제액

두사 철당간기龍頭寺鐵幢竿記〉를 유공권체로 썼으며, 현재는 없어진
〈승가굴중수기비僧伽窟重修記碑〉는 안진경의 서법이다.

　석비의 제액이나 두전에 있어서 고려시대 초기(10세기)는 신라의
전통을 이어받아 주로 소전이 사용되었다. 대표적인 예로는 〈보리
사 대경대사탑비菩提寺大鏡大師塔碑/李桓樞 奉敎書幷篆額/939〉·〈비로
사 진공대사비毘盧寺眞空大師碑/李桓樞 奉敎書幷篆額/939〉·〈정토사 법

① 원주 홍법사 진공대사 탑비(940)
② 정토사 법경대사 자등탑비 제액
　(943)
③ 무위사 선각대사 편광탑비 제액
　(946)
④ 봉암사 정진대사 원오탑비(965)

경대사비淨土寺法鏡大師碑/具足達 奉敎書/943〉·〈영월 흥녕사 징효대

사탑비寧越興寧寺澄曉大師塔碑/944〉·〈무위사 선각대사탑비無爲寺先覺

大師塔碑/柳勳律 奉敎書/946〉·〈봉암사 정진대사탑비鳳巖寺靜眞大師塔

碑/張端說 奉勅書幷篆額/965〉·〈고달사 원종대사비高達寺元宗大師碑/張

端說 奉制書幷篆額/975〉·〈보원사 법인국사비普願寺法印國師碑/韓允 奉

制書幷篆額/978〉·〈연곡사 현각선사탑비燕谷寺玄覺禪師塔碑/張信元 書

/979〉 등이 있다.

① 봉암사 정진대사 원오탑비 제액 (965)
② 고달사 원종대사 혜진탑비(975)
③ 고달사 원종대사 혜진탑비 제액
④ 고달사 원종대사 혜진탑비

　필획과 결구가 소전의 범주를 벗어나지 못한 필법으로 역시 소전이 가장 많이 사용되었다. 그 중에서도 이환추는 〈보리사 대경대사탑비〉와 〈비로사 진공대사비〉를 유엽전으로 써서 양각하였다. 구양순체에 익숙하였던 이환추의 유엽전은 소전이지만 필획에 방필方筆과 노봉露鋒을 사용하였다.

　역시 일반적인 전서의 필법에서 볼 수 없는 이환추의 서법으로 볼 수 있으며, 이런 서법은 김인문이 서사한 것으로 전하는 〈태종

① 보원사 법인국사 보승탑비 제액
 (978)
② 연곡사 현각선사비(979)
③ 연곡사 현각선사 탑비 제액
④ 영월 흥녕사 징효대사 탑비 제액
 (944)

무열왕릉비〉가 참고되었을 것이다.

11~12세기의 대표적인 명필로는 현종顯宗(992~1031)·백현례白玄禮(?~?)·손몽주孫夢周(?~?)·임호林顥(?~?)·민상제閔賞濟·안민후安民厚·이원부李元符·탄연坦然(1069~1158)·오언후吳彦侯·기준機俊·유공권柳公權(1132~1196) 등을 들 수 있다.

현종은 태조 왕건의 손자로 제8대왕이다. 백현례는 구양순체를 가장 잘 구사한 고려시대 중기의 제일인자이다. 임호·민상제·안민

후·오언후 등도 역시 구양순체를 잘 썼던 명필이다. 그러나 이원부
는 우세남체에 능했고, 탄연은 김생과 함께 왕희지체의 대표적인
명필로 그의 제자인 기준이 뒤를 이었다.

고려시대 중기

대보적 경권59(1011~1031)

고려 중기부터는 탄연에 의하여 왕희지체가 유행하였다. 탄연의 글씨는 〈진락공중수 청평산문수원기眞樂公重修淸平山文殊院記/1130〉·〈운문사 원응국사비雲門寺圓應國師碑/1147〉, 탄연의 제자 기준은 스승의 석비인 〈지리산 단속사대감국사비智異山斷俗寺大鑑國師碑/1172〉와 〈순천 수성비順天守城碑〉를 썼다. 왕희지체에서 자신의 독특한 서체를 구사한 탄연은 속성이 밀양 손씨이다. 그의 글씨가 왕희지의 글씨와 구별할 수 없을 정도였음은 〈진락공중수 청평산 문수원기〉을 통하여 알 수 있다. 그는 왕희지의 연미함을 안진경을 통하여 극복하였다. 이는 안진경체로 탄연이 쓴 〈승가굴중수기〉에서 확인된다. 왕희지의 능숙한 결구의 장점과 연미한 필획의 단점을 극복한 명필은 오직 탄연이다. 탄연을 이은 인종仁宗(1109~1146)과 문공

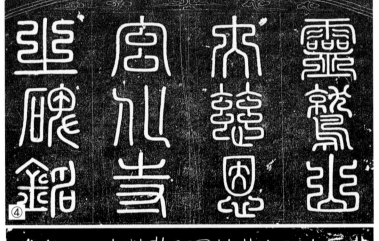

① 석가탑중수기(1024)
② 대승아비달마잡집론 권14
　(1011~1031)
③ 정토사 홍법국사 실상탑비 제액
　(1017)
④ 현화사비 두전(1021)
⑤ 정토사 홍법국사 실상탑비 두전

유文公裕(1086~1159), 기준 등이 무신집권기(1170~1259)에 탄연체
를 이었다.

　왕희지체의 유행으로 그의 글씨를 집자한 집자비가 나타나게 되
었다. 당시 왕희지 글씨를 집자한 집자비로는 〈직지사 대장전비
直指寺大藏殿碑(1185) 망실〉·〈인각사 보각국사비麟角寺普覺國師碑
/1295〉 등이 있으며, 왕희지체를 따른 당 태종의 글씨를 집자한
〈홍법사 진공대사비〉, 김생의 〈태자사 낭공대사탑비太子寺朗空大師

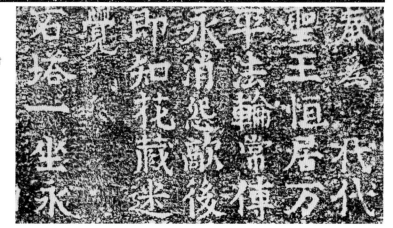

거돈사 원공국사
승묘탑비두전(1025) : 상

제천 사자빈신사지 사사자 구층석탑
명문(1022) : 하

塔碑/954〉도 있다.

　구양순 필법의 글씨라도 법상종계 왕사와 국사의 탑비는 화려한
장식성과 함께 글씨도 정제된 아름다움을 보여준다. 채충순이 쓴
〈대자은현화사비 大慈恩見化寺碑/1021〉, 백현례의 〈봉선홍경사갈기
비 奉先弘慶寺碣記碑/1021〉, 안민후의 〈법천사 지광국사탑비 法泉寺智
光國師塔碑銘/1085〉, 민상제의 〈칠장사 혜소국사탑비/1170〉가 대
표적인 예이다.

　이와 같이 고려시대에는 불교를 국교로 수용했기 때문에 고승의
탑비나 사적비가 왕명에 의해 건립되었고, 비문을 만들고 쓰는 사

① 원공국사 승묘탑비(1025)
② 봉선홍경사 갈기비(1026)
③ 불국사 석가탑 보협인다라니경
　(1024)
④ 불국사 석가탑 중수형지기(1038)

람 역시 당대를 대표하는 사람이었다. 뿐만 아니라 고려시대 한문
학의 융성과 과거제도, 그리고 서예를 교육하는 기관에서 서학박사
나 서령사 등 글씨만을 전문으로 하는 서예전문직의 등장은 고려시
대 서예발전의 원동력이 되었다.

부석사 원융국사 비두전(1053) : 상
부석사 원융국사비(1053) : 하

고려시대 중기 전서의 예로는 제액이나 두전에서 살필 수 있다.
곧 〈영취산 현화사비靈鷲山玄化寺碑/顯宗 御書篆額/1021〉·〈거돈사
원공국사비居頓寺圓空國師碑/金巨雄 奉宣書幷篆額/1025〉·〈봉선홍경사
갈기비〉·〈칠장사 혜소국사비〉·〈법천사지 지광국사탑비〉·〈금산사 혜
덕왕사탑비金山寺慧德王師塔碑/1111〉·〈영통사 대각국사비靈通寺大覺
國師碑〉·〈반야사 원경왕사비〉·〈선봉사 대각국사비〉·〈단속사 대감국
사비〉·〈서봉사 현오국사비/柳公權 奉 宣書/1185〉 등의 예가 있다.

고려시대 중기에 해당하는 11세기부터 12세기까지는 석비의 표
제 기록 양식이 바뀌는 시기이다. 석비의 표제 기록 양식에는 대략
3종류로 나눌 수 있다. 하나는 세로기록 방식으로 이수에 쓰여 진
갸름한 직사각형 제액양식이고, 다른 하나는 가로기록 방식으로 비
신에 한 줄이나 두 줄의 납작한 직사각형으로 쓰여 진 두전양식이
다. 그리고 제액과 두전을 절충한 양식의 제액식 두전양식이 있다.

① 칠장사 혜소국사비 두전(1060)
② 이자연 묘지명(1061)
③ 법천사 지광국사탑비 두전(1085)

　제액은 크기가 작게 이수에 쓰여 지던 명찰의 개념이었다. 작은 명찰개념의 제액이 글자가 많아지고, 글자의 크기도 커져서 편액의 표제개념으로 바뀌는 시기가 바로 고려시대 중기에 해당하는 11~12세기부터이다. 그리고 두전의 양식도 편액의 양식과 같이 변죽을 그려 넣고, 호화롭게 장식되어 꾸며진다. 이런 양식은 당시의 편액에도 사용되었고, 두전의 양식에도 표현되었다.

　고려시대 중기 표제 기록 양식은 표제개념인 가로기록 방식의 두

전이 출현하였으며, 제액과 두전을 절충한 양식인 제액식 두전이 유행하는 시기이다. 〈정토사 홍법국사비 이수〉의 제액은 이수에 기록한 명찰개념의 제액이다. 그러나 비신 상단에 소전으로 가로 한 줄로 쓴 것은 표제개념의 기록양식인 두전에 해당한다. 비신에 쓴 두전은 필획과 결구와 장법이 모두 9~10세기에 사용된 제액의 양식과는 다르게 변모되었다. 비신에 두전을 쓰는 두전양식의 표제는

이 비로부터 시작되었다. 제액과 두전을 해서와 소전으로 병행한
예도 〈정토사 홍법국사비〉가 그 효시이다. 이때부터 소전의 갸름한
결구의 특징이 나타나고 필획의 굵기가 고르게 안정된 전형적인 소
전의 필법이 사용되었다.

두전장법의 양식에 있어서 아직 11세기까지는 세로 장법의 제액
이 사용되었고, 간혹 비신에 가로 한 줄로 쓰는 두전은 많지 않다.
11세기 새로운 양식의 표제인 두전은 〈정토사 홍법국사비〉를 시작
으로, 〈봉선홍경사갈기비〉·〈부석사 원융국사비浮石寺圓融國師碑〉 등
이 있는 정도였다. 그런데 고려시대 현종의 어필인 〈영취산 현화사
비〉는 세로기록방식의 제액과 가로기록 방식의 두전을 합한 절충
양식을 만들었다. 그것이 제액식 두전 양식이다.

12세기에 들어서면 장법은 세로 장법에서 가로 장법의 절충양식
인 제액식 두전 양식으로 변모하였다. 옆으로 길게 늘여 쓰는 양식
으로 변한 것은 11세기와 구별되는 특징이라고 볼 수 있다. 11세기
까지 유행되었던 세로 장법의 제액과, 가로 장법의 두전이 혼합된
절충양식인 제액식 두전양식이 12세기부터 유행하였다. 제액과 두
전의 중간양식에 해당하는 제액식 두전 양식은 11세기부터 시작되
어 12세기에 유행하였으며, 다음과 같은 예가 있다.

제액식 두전의 효시인 고려시대 현종의 어필 〈영취산 현화사비〉
를 시작으로, 11세기에는 〈거돈사 원공국사비〉·〈칠장사 혜소국사
비〉·〈법천사지 지광국사탑비〉 등을 들 수 있다. 12세기에 들어서는
그 수가 더욱 많아진다. 이러한 사실은 〈금산사 혜덕왕사탑비〉·〈영
통사 대각국사비〉·〈반야사 원경왕사비〉·〈진락공 중수 청평산 문수
원기〉·〈선봉사 대각국사비〉·〈묘향산 보현사비妙香山普賢寺碑/仁宗 內
降御筆題額/1141〉·〈운문사 원응국사비雲門寺圓應國師碑/斷俗寺住持
□□ 奉宣書/1147〉·〈단속사 대감국사비〉·〈영국사 원각국사비寧國寺
圓覺國師碑/1180〉·〈서봉사 현오국사비〉·〈용문사중수기龍門寺重修記

충남 태안 대섬 인근 해역에서 침몰
된 고려청자 운반선에서 나온 목간으
로 '택배물표'의 성격을 지녔다.

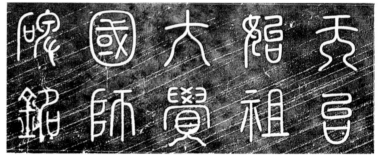

/淵懿 奉 宣書/1185〉 등이 말해 준다. 11~12세기 동안의 표제기록
양식은 두전과 중간 표제기록 양식인 제액식 두전 양식이 유행한
시기이며, 신라부터 고려시대 초기까지 유행하였던 것으로 〈정토사
홍법국사비 이수〉를 마지막으로 200년 동안 거의 볼 수 없다.

소전양각은 11세기에는 전혀 보이지 않다가, 12세기 들어 〈반야
사 원경왕사비〉·〈영국사 원각국사비〉 등이 뒤를 이었다. 이어 12
세기를 지나 13세기 고려시대 후기에 들어서면 자취를 감추는 표
제기록양식이 되었다. 소전음각은 가장 많은 양식으로 널리 사용되
었다. 고려시대 중기의 예로는 〈정토사 홍법국사비〉·〈영취산 현화
사비〉·〈거돈사 원공국사비〉·〈봉선홍경사갈기비〉·〈부석사 원융국사
비〉·〈칠장사 혜소국사비〉·〈법천사지 지광국사탑비〉·〈금산사 혜덕

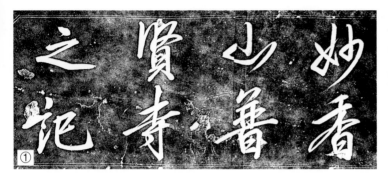

왕사진응탑비〉·〈영통사 대각국사비〉·〈선봉사 대각국사비〉·〈영국사 원각국사비〉·〈서봉사 현오국사비〉 등의 예가 있다.

해서 두전으로는 〈정토사 홍법국사비〉·〈진낙공 중수 청평산문수원기〉·〈운문사 원응국사비〉·〈단속사 대감국사비〉·〈용문사중수기〉 등 수도 많고 명품이 다양하다. 그야말로 11~12세기는 해서 제액식두전이 유행한 시기이다. 모두 음각인데 반해서 〈운문사 원응국사비〉는 해서 양각두전으로 흔치 않은 예이다.

전서와 해서가 같이 쓰여 진 두전은 〈정토사 홍법국사비〉로 두전은 전서로 소전이고, 제액은 왕희지체 해서로 쓰여 져 다른 양식과 구별된다. 이 비는 손몽주孫夢周가 찬자로 기록되어 있는데, 그는 당대의 명필로서 이로부터 새로운 표제기록 양식인 두전양식이 발생하였다. 그리고 제액과 두전의 절충양식인 제액식두전양식이 유행하게 되는 단초를 열었다고 할 수 있다. 이수에 쓴 해서는 제액이고, 비신에 쓴 전서두전은 해서제액 전서두전의 새로운 양식의 표제이며, 이 두 양식을 합한 양식으로 제액식 두전이 출현하게 되었다.

제액과 두전의 절충양식인 제액식두전으로 현종(顯宗/992~1031)의 어필인 〈영취산 현화사비〉이다. 이 두전은 '山'·'之' 등에서 구절양장법의 필획인 구첩전의 필획양식을 보여 주는 첫 예이다. 그동안 구첩전은 인장에 주로 사용되던 서체에 해당하기 때문이다.

① 묘향산 보현사기비 두전(1141)
② 운문사 원응국사비(1147)

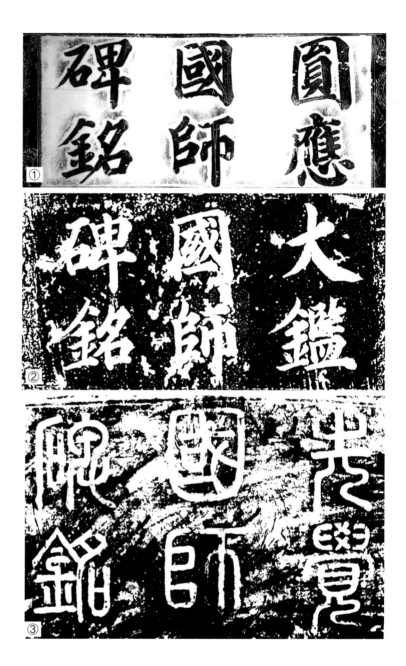

행서두전이 매우 드문 것은 새기기 힘들기 때문일 것이다. 인종 (1109~1146)의 어필 음각 행서두전인 〈묘향산 보현사비〉는 특별한 양식의 행서두전에 해당하며, 양각 행서두전은 볼 수 없다.

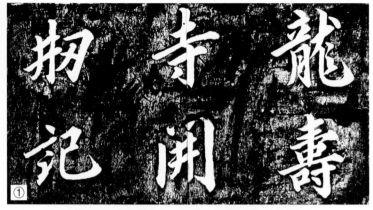

① 용수사 개창비(1181)
② 서봉사 현오국사비 두전(1185)
③ 서봉사지 현오국사탑비
④ 예산 용수사 개창비(1181)

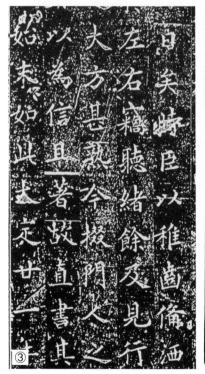

圓·眞·國師碑銘

瑜伽師地論卷第五十三

彌勒菩薩說

三藏法師玄奘奉 詔

攝決擇分中五識身相應地意地之三

復次去何表業謂略有三種一

二善三無記若於身語意十不

道不離現行增上力故所有身

業名染汙表業者即於彼擅受

所有身語表業名善表業者諸

路工巧處一分所有身語表業者

記表業者有不欲表示於他唯

① 보경사 원진국사비(1224)
② 태안 마도 목간(1208)
　충남 태안군 마도 수중에서 발견된 목간으로 물품을 받을 수신자 명단에 별장 권극평의 이름이 보인다.
③ 유가사 지론(1246)

유엽두전의 예로는 〈반야사 원경왕사비〉가 있다. 이는 절충양식인 계선을 사용한 제액식두전으로 이원부가 썼는데 역시 명품이다. 이후로는 이런 유엽전의 예가 사라져 사용되지 않게 되었다. 그래서 〈경주 태종무열왕릉비제액〉의 유엽전은 약 400~500년 이어져 오다 여기서 맥이 끊어졌다.

표제의 양식은 점차 호화롭게 발전하였다. 편액의 변죽과 같이 화려한 문양으로 장식하거나 계선을 둘렀다. 문양을 넣은 표제는 〈영취산 현화사비〉·〈거돈사 원공국사비〉·〈봉선 홍경사갈기비〉·〈부석사 원융국사비〉·〈칠장사 혜소국사비〉·〈법천사 지광국사비〉·〈금산사 혜덕왕사탑비〉·〈영통사 대각국사비〉·〈반야사 원경왕사비〉·〈선봉사 대각국사비〉·〈운문사 원응국사비〉·〈단속사 대감국

사비〉·〈서봉사 현오국사비(1185)〉 등 거의 모두에 해당된다. 문양은 보상화문이나 인동문이 주를 이룬다. 계선만 있는 경우는 〈진낙공 중수 청평산문수원기〉·〈묘향산 보현사비〉·〈영국사 원각국사비〉 등으로 수가 적다.

용문사중수기(1185)

고려시대 중기에는 세로 기록방식인 제액이 〈정토사 홍법국사비〉를 마지막으로 자취를 감추었다. 그러나 새로운 양식이 현종에 의해 창안된 후 제액식 두전이 유행하였다. 고려시대 중기에는 제액식 두전과 두전이 함께 유행되었고, 각법과 서체는 소전음각이 가장 많이 사용되었으며, 소전양각이나, 해서가 사용된 예도 있다. 이 시기는 편액의 변죽에 사용된 문양이 화려하게 나타나는 시기이다.

고려시대 중기 다양하고 호화롭게 발전한 석비 표제기록 양식은 청자의 발달과 비교하여 볼 수 있다. 청자 발달에 있어서도 백화난만한 시기는 제2기 순청자시대(1050~1150)부터 제3기 상감청자시대(1150~1250)이다. 순청자시대(1050~1150)는 "고려시대 청자가 정착한 시기이며 순수한 청자색을 가진 무문, 양각, 음각, 또는 각양의 물형청자物形靑磁가 제작되었던 시기"로 청자발달사에 있어서 가장 뛰어났던 시기이다. 이런 청자문화의 전성기는 11~12세기에 유행한 석비 표제기록 양식의 전성기와 병행된다.

03.

고려시대 후기

　　고려시대 후기에는 정치적으로 원과의 밀접한 관계로, 고려 측에서는 왕 스스로 원의 수도를 빈번하게 왕래함은 물론 장기간에 걸쳐 체류한 적도 많았고 사절과 왕의 수행원으로 연경을 자주 출입하였다. 이를 통해서 원의 학자나 관료들의 교류가 거듭되어 고려 후기 한문학의 발전과 서예에도 큰 진전을 보였다. 원의 간섭이 진행되는 동안은 신흥 유학자에 의한 개혁기에 해당된다. 이런 개혁은 성리학의 수용과 궤를 같이 하며 문화의 수용 또한 상관관계 속에서 이루어졌다. 원과의 잦은 왕래 속에서 서책의 유입도 많아졌고, 서책의 구입은 국가적 차원에서 이루어졌으며 이런 과정에서 새로운 문물을 접하게 되었다.

　　고려는 무신 정변 이후 종래의 귀족 중심의 문화가 큰 동요를 일으키면서 그 기반마저 동요되고 있었다. 게다가 몽고의 침략과 간섭을 받게 되어 고려 문화는 기반에서부터 해체의 위기에 놓여 있었다. 이 같은 사회적인 시련과 문화적 갈등을 겪으면서 지방에서 성장한 신진 지식층은 기존의 지배 계층인 보수적 권문세족에 대항하여 전면적인 사회개혁과 문화혁신을 주장하였다. 즉 정치·사회적

지배세력으로서 권문세족이 존재하였고, 다른 한쪽에서는 사대부가
성장하여 권문세족과 대립한 끝에 결국 개혁을 달성하고 조선 건국
에 이르렀다.

특히, 정방政房을 통해 진출한 신진 관인들은 신돈辛旽의 개혁을
계기로 '신진세력'이라는 정치세력으로 대두하였으며, 고려 후기
농업생산력의 발달과 그에 따른 사회변동이 사대부가 성장할 수 있
는 사회·경제적 배경이 되었다. 이때 원을 통해서 전래된 성리학은
새로운 사회를 지향하는 신진 지식층의 사상적 기반이 되었으며,
이후 고려 말 조선 초의 문화변동을 주도하는 원동력이 되었다.

원을 통하여 새로운 사상체계인 성리학이 도입되고, 원과의 문화
교섭이 빈번해 짐에 따라 안향安珦·백이정白頤程·이제현李齊賢 등이
고려와 원의 학계에 교량 역할을 하면서 성리학을 적극적으로 수용

문수사 장경비(1327) : 상
법주사 자정국존비 두전(1342) : 하

하였다. 고려말 정몽주鄭夢周·정도전鄭道傳 등은 성리학에 입각하여 고려 문화 전반에 대한 비판을 가하면서 그 개혁을 주장하여 사상적 파동이 매우 컸으며 사회 전반에 걸쳐 변화와 개혁으로 이어졌다.

새로 수용된 문화는 개혁의 주체세력, 즉 신흥 유신 사이에서 유행하였다. 고려말 원의 문화 수용 초기, 특히 글씨의 경우 과거시험 과정에서 스승의 직접적인 지도와 교본으로 사용하던 서첩에 의한 영향이 지배적이었다. 특히, 충선왕(1275~1325)이 연경에 만권당을 설치하고(1314), 이제현(1287~1367) 등 신진사대부들과 당시 서가의 제일인자인 조맹부(1254~1322)와 교우하게 함으로써 주자성리학이나 송설체의 진수를 직접 전수받았다. 이 때문에 조맹부의 서적이 이 시기에 대량으로 수입되어 고려 말에서부터 조선 초에 이르는 약 200년 간 조맹부 서체가 유행하였다.

조맹부체(송설체)의 수용은 충선왕의 역할이 컸다. 1313년 주자학이 관학으로 선포되면서 11월 과거제도가 부활되고, 충선왕은 1314년 3월 관학의 정비와 그 뒷받침을 하기 위한 만권당 설립을 후원하였다. 여기서 남방과 북방 출신을 막론하고 조맹부·요수姚燧·염복閻復·원명선元明善·우집虞集·왕구王構·이제현·이란李欄·오징吳澄·등문원鄧文源 등과 노소를 불문하고 서로 사우관계를 맺으며 활동하였으며, 조맹부의 문하생인 주덕윤朱德潤 등이 모여 서화를 즐기

면서 상당한 힘을 가진 정치세력으로서의 역할을 하였다.

고려시대 후기(13~14세기)의 명필로는 김효인金孝印(?~1253)·
이암·전원발全元發(?~?)·권중화權仲和(1322~1408)·성석린成石璘
(1338~1423)·권주權鑄(?~1394) 등이 있지만 양식·형식·서체 등에
있어서 다양하지 못한 쇠퇴기에 해당한다. 그러나 이암은 철저한
소전을 구사한 명필로〈태종무열왕릉비제액〉이후 최고의 명작을
남겼다. 한수韓脩(1333~1384)는〈신륵사 보제
존자석종비神勒寺普濟尊者石鐘碑〉와 권주權鑄
의〈회암사 선각왕사비檜巖寺禪覺王師碑〉모두
고려시대 후기의 명품들이다.

고려시대 후기 조맹부체의 유행은 많은 전
적의 유입과 사신들의 왕래, 과거제도의 부활,
신흥 사대부들의 기호에 잘 부합되어 유행하
게 되었다. 고려 말 행촌 이암은 조맹부체의
수용 초기에 서예사의 중요한 시점을 점하고
있다. 그는 조맹부를 배웠으나 조맹부와는 다
른 나름대로의 서예 세계를 구사하였다. 고려
후기에는 조맹부의 필법이 유행하여 조선시대
서법에 왕과 왕족, 사대부들과 인쇄문화를 중
심으로 많은 영향을 주었다. 조맹부체에 있어

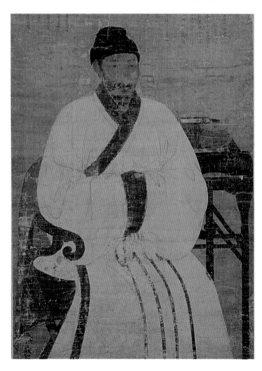

서는 이암李嵒(1297~1364)이 그 대표적인 명필로는 〈청평산 문수원 장경비〉가 있다. 서거정은 『필원잡기筆苑雜記』에서 "우리나라 사람으로 조맹부의 필법 정신을 얻은 사람은 행촌 한 사람뿐이다."라고 극찬하였다.

고려시대 후기에 해당하는 13세기부터는 제액과 두전, 그리고 제액식 두전이 함께 사용되었다. 그러나 고려시대 후기에 이르면 제액과 제액식 두전보다는 역시 두전 양식이 지배적이다. 이런 고려시대 후기(14세기)의 두전 양식은 조선시대로 이어졌다.

제액으로는 〈인각사 보각국사비〉가 있다. 고려시대 후기의 제액으로 매우 드문 예에 해당하며 제액보다는 두전이나 제액식두전이 많이 사용하게 되었다는 것을 알 수 있다. 제액식 두전은 〈보광사 중창비普光寺重創碑/周伯琦 篆/1358〉·〈회암사 선각왕사비〉 등으로 나누어 분류할 수 있다. 고려시대 중기에 유행한 제액식 두전은 고려후기에는 쇠퇴하게 되었으며 대신 고려시대 후기(14세기)부터는 두전양식이 유행하게 되었다.

음각두전은 고려시대 후기인 13세기에 보이지 않다가, 다시 14세기에 나타나는데 당시 제일 많이 사용된 기록 양식인 두전으로는 〈보경사 원진국사비寶鏡寺圓眞國師碑/金孝印 奉 宣書/1224〉·〈법주사 자정국존보명탑비法住寺慈淨國尊普明塔碑/全元發 篆/1342〉·〈최문도묘지崔文度墓誌/1345〉·〈불갑사 각진국사비佛岬寺覺眞國師碑/1359〉·〈태고사 원증국사탑비太古寺圓證國師塔碑/權鑄 書丹幷篆額/1385〉·〈사나사 원증국사사리석종비舍那寺圓證國師舍利石鐘碑/誼聞書/1386〉·〈창성사 진각국사비彰聖寺眞覺國師碑/成石璘 篆/1386〉 등이 있다. 이로부터 두전양식의 유행이 시작되었다.

고려시대 후기에는 양각두전이 자취를 감추었는데, 이는 아마도 새기기 어려우며 품이 많이 드는 경제성 때문으로 생각된다.

고려시대의 해서두전은 〈보경사 원진국사비〉·〈월남사 진각국사

비月南寺眞覺國師碑/1235〉·〈홍진국존비명弘眞國尊碑銘/1298〉·〈불갑
사 각진국사비〉 등이 있다. 이 중에서 해서제액 양식은 〈인각사 보
각국사비〉 1점이 있으며, 두전식의 해서두전은 〈보경사 원진국사
비〉·〈불갑사 각진국사비〉 등이 있다. 제액식 두전의 해서두전과 유
엽두전은 볼 수 없다. 그만큼 두전양식이 획일화되면서 자체나 서
체 모두 형식에 맞춰지게 되었다. 고려시대 후기(14세기) 두전의 장
법 양식이 그대로 조선으로 이어지게 된 예는 고려시대 초기의 제
액양식이 신라의 양식을 그대로 수용하여 전수된 상황과 같다.

04.

고려시대 묘지

　　고려시대 서체의 보고는 묘지墓誌이다. 고려의 묘지는 현재 약 340여 점이 전한다. 묘지는 형식과 형태·재질·내용·서체 등으로 대별하여 살펴 볼 수 있다. 묘지는 당시의 사회와 문화를 파악하는데 매우 중요한 자료이다. 특히 피장자의 가계는 개인의 씨족관계를 밝혀주는 사회 자료이고, 묘지에 사용된 서체는 작품의 개념이라기보다는 기록하는 뜻에서 서사된 것이기 때문에 당시의 대중적이고 일반적인 서사문화를 이해할 수 있는 자료이다.

　　묘지의 문장형식은 제액題額·제문題文·지문誌文·명문銘文 등으로 구성한다. 제액은 대개 시호나 관명을 적는데 주로 고려시대에만 사용되었다.

　　묘지의 제문은 피장자의 관명, 시호, 본관과 성씨 등을 제목형식으로 기록한다. 국가, 관직과 품계, 시호, 본관과 성씨 등이 제문의 기본 형식이지만 정해져 있는 것은 아니다. 제액이 있는 기본형식을 보면, 〈김극검 묘지명金克儉 墓誌銘/1140〉은 제액을 "祁烈公墓誌銘"이라하고, 제문을 "(金)紫光祿大夫檢校司徒守司空叅知政事尙…太子少師柱國致仕金祁烈公墓誌銘 幷序"라고 하였다. 〈권

단 묘지명權旦墓誌銘/1312〉은 제액을 "權文淸公墓誌"이라 하고, 제문은 "端誠亮節功臣壁上三韓三重大匡僉議政丞判選部事贈諡文淸公權公 墓誌銘幷序"라고 하였다. 제액만 있고 제문이 없는 예는 〈홍경 처 김씨묘지명洪敬妻金氏墓誌銘/1317〉으로, 제액을 "卒匡靖大夫僉議贊成事上護軍贈諡良順公洪敬妻樂浪郡大夫人金氏墓誌銘幷序"라고 하여, 제문형식으로 제액을 하였고 제문이 없다. 이런 방법은 제액과 제문을 병행한 형식이다. 그 외의 제문형식에는 ① 본관과 성씨만 적은 예는 〈무송군 대부인 유씨 묘지명茂松郡大夫人庾氏墓誌銘/1326〉이 있다. ② 제액이나 제문이 없는 예는 〈정습명 묘지명鄭襲明墓誌銘/1150〉, ③ 관명과 성씨를 기록한 예는 〈위간경 묘지魏幹卿墓誌/1321〉, ④ 시호만 기록한 예, ⑤ 묘지라고만 적은 예 등으로 나누어 볼 수 있다.

김극검 묘지명(1140)

묘지의 지문은 산문이다. 그러나 묘지의 명문은 피장자의 인품을 운문으로 나타낸 것이다. 사언이 주로 사용되며 오언·칠언 장단구의 형식도 많이 있다. 명문의 문체나 문장 형식이 정해져 있는 것은 아니다. 명문이 있으면 묘지명이고, 명문이 없으면 묘지이다. 그러나 〈정습명 묘지명〉·〈김극검 묘지명〉 등의 경우는 묘명이 없어도 묘지명이라고 하였다. 묘지와 묘지명은 구분 없이 사용된 일반 명칭임을 알 수 있다.

묘지의 재질은 금동·돌·토기·청자나 백자로 구운 도자기 등 여러 가지를 사용하였다. 묘지의 유형은 크기가 다양한 판형이나 석곽이

나 석관에 직접 쓰거나 새겨 기록하는 경우도 있다. 묘지형태는 판의 모양이 정사각형·직사각형·규수형·원수형 등이 있고, 병모양의 원통형·제기형 등 다양하다. 대개는 점판암으로 만들어진 판형의 석판이다. 그러나 조선시대에 이르면 청자나 백자로 구워 만든 도판陶版, 주발이나 대접 종류의 도자기·질그릇·벼루 등의 기물을 사용하기도 하여 재질과 형태가 다양화되었다.

고려 묘지의 유형을 분류하면 묘지의 유형은 대부분 정사각형·직사각형·규수圭首형·원수형 등 판형이다. 규수형은 〈김극검 묘지명〉·〈권단 묘지명〉·〈홍경 처 김씨 묘지명〉·〈무송군대부인 유씨 묘지명〉 등이고, 직사각형의 묘지는 〈정습명 묘지명〉·〈이초원 처 김씨묘지명〉·〈이암 묘지명〉 등이 있다. 정사각형의 묘지로는 〈김중구 여부 묘지명金仲龜女夫墓誌銘/1272〉이 있다. 고려 묘지는 규수형이나 직사각형이 많다.

묘지의 글씨는 붓으로 먹·청화·철화 등을 사용하여 쓴 것, 써서 새긴 것, 쓰고 새겨 상감한 것 등이 있다. 고려의 묘지는 대부분 판형으로 글자를 새기고, 그 음각된 글자 위에 주묵朱墨을 칠하여 서

단書刊하였다. 음각의 글자가 붉게 보이도록 한 예는 〈정습명 묘지명〉·〈이초원 처 김씨 묘지명〉 등 대부분의 석판 유물에서 확인할 수 있다. 이렇게 만들어진 묘지는 무덤의 앞에 묻었으며, 이를 광지壙誌라 하였다.

묘지는 봉분이 없어지더라도 누구의 유골인지 알 수 있도록 하기 위하여 무덤 앞이나 옆에 묻은 석판이나 도판이다. 대체로 죽은 사람의 행장과 사적 즉 성명과 자, 출생지, 선대계보, 생몰년월일, 가족관계, 관직의 약력과 부임지, 행적과 품행, 덕망, 경력, 사적, 자손의 성명, 묘의 위치, 묘의 방향 등의 내용을 적는다. 즉 오랜 세월이 지난 후에도 묘의 주인공이 누구이며, 그의 행적이 어떠했는 지를 전하기 위한 목적에서 매장할 때 함께 넣는 것이 일반적이다.

묘지의 문장 내용은 제목인 묘제와 산문체 지문인 묘지, 운문체인 명문인 묘명으로 구분된다. 지문만 있는 경우에는 묘지라 하고, 묘지와 묘명이 함께 있을 때는 묘지명이라고 한다. 그러나 제문이나 지문만 있는 경우도 있고, 〈허종許琮묘지/1345〉의 경우처럼 묘제와 명문만 있는 경우도 있다.

권단 묘지명(1312) : 상
무송군 대부인 유씨 묘지명(1326) : 하

한국 서예문화의 역사

① 태고사 원증국사 탑비(1385)
② 사나사 원증국사 석종비(1386)
③ 창성사 진각국사 대각원조탑비
 (1386)

　문장은 대개 당대의 문장가가 짓고, 글씨는 당대의 대가를 찾아 서사하거나 후손이 쓴다. 묘지를 새긴 사람이 명시되어 있는 경우도 있다. 그러나 후대로 갈수록 묘지의 내용이 형식화되고 과장되었다. 그러나 고려시대의 〈김훤 묘지명金晅墓誌銘(1258~1305)〉의 예처럼 자신이 직접 만들어 사후에 사용하게 하는 경우도 있다. 묘지는 명기류와 함께 매장하기도 한다. 이와 같이 묘지는 피장자의 신상에 관한 정보를 제공하여 주기 때문에 당시의 사회 상황을 파악하는데 매우 중요한 자료로 이용되고 있다.

　묘지의 서체는 일반적인 작품과는 달리 당시 생활기록 문화를 볼 수 있는 서사자료이다. 비문이나 혹은 감상의 대상이 되는 병풍이나 족자와는 그 성격이 다르다. 묘지의 서체는 생활기록을 위한 서사이다. 그래서 서법에 있어서 꾸미거나 형식을 갖추려 하지 않았다. 이체자의 사용, 필획과 결구, 장법의 구성도 모두 당시의 생활기록에 사용된 서사문화 그대로 보여준다. 생활기록으로는 묵본으로 문서류가 있다면, 금석문은 묘지가 있다. 특히 고려의 묘지는 서체가 다양하고 꾸밈이 없다. 그리고 글씨를 쓴 사람과 새긴 사람이 표기된 경우가 있어서 서사문화와 서각문화를 함께 살필 수 있다.

고려 묘지를 통하여 고려시대 서법 변천을 파악함으로써 고려 서예사의 연보를 만들 수 있기 때문에 고려 서예사 자료의 보고라 할 수 있다.

글씨를 쓴 사람과 새긴 사람이 명시되어 있는 경우가 있고, 서자와 각자가 모두 기록된 예는 〈이암 묘지명〉으로 권홍權弘(1360~1446)이 쓰고 최희경崔希慶이 새겼다. 묘지의 서사방법은 매우 다양하다. 써서 새겼으며, 새긴 위에 주묵을 칠하여 서단書丹하였거나, 직접 석판에 쓰듯이 새긴 경우도 있다. 〈정습명 묘지명〉은 계선을 사용하여 써서 새겼으며, 새긴 위에 주묵을 칠하여 서단書丹하였다. 전면은 써서 새겼는데, 후면은 직접 새긴 것이다. 쓰지 않고 직접 새긴 예로는 〈김중구 처 묘지명〉·〈권단 묘지명〉·〈위간경 묘지명〉 등의 예가 있다.

고려시대 사경

불경의 제작은 인쇄본인 인경印經과 필사본인 사경寫經으로 나눈다. 인경은 대개 목판인쇄본이 많고, 사경은 직접 종이에 먹으로 쓰거나, 금분金粉이나 은분銀粉을 아교에 개어 필사한다. 인경은 판각본을 인출하여 성책하거나 장정으로 제작된다. 불경의 제작과 관련된 의식과정, 구성이나 형식은 인경과 사경이 서로 유사하다.

인경印經은 인쇄경印刷經의 준말로 고려 인경은 〈초조대장경初雕大藏經(1090~1101)〉·〈속장경續藏經(1092~1101)〉·〈재조대장경再雕大藏經〉이 대표적이다. 〈초조대장경〉은 고려 현종 때 거란의 침입을 불력佛力으로 물리치기 위해 대각국사 의천(1055~1101)이 흥왕사興王寺에 교장도감教藏都監을 설치하고 대장경의 주석서를 집대성하여 1011년에 판각하기 시작하였으며, 1090년부터 1101년까지 간행한 것으로 추정된다. 그 후 대구 부인사에 보관했지만 1232년 몽골의 2차 침입 때 모두 불타 버렸다. 그 뒤 초조대장경이 의천의 주도하에 보완된 것이 〈속장경續藏經(1092~1101)〉이다. 그리고 고려 고종 때 1232년 강화로 도읍을 옮기고 대장도감大藏都監에서 판각

한 대장경판이 해인사의 재조대장경판再雕大藏經版이다. 초조대장경판은 남아있지 않지만 이것을 기초로 다시 제작한 〈재조대장경〉을 통해 규모와 정교함을 엿볼 수 있다. 대장경의 판각은 인쇄술의 발달을 가져왔다. 14세기에는 이미 세계 최초로 금속활자를 사용하였음이 〈직지심체요절直指心體要節(1377)〉을 통하여 알려졌다.

사경寫經은 필사경筆寫經의 준말로 불경을 붓으로 쓰는 것이다. 고려시대 사경은 서사문화에 중요한 분야이다. 사경은 불경佛經으로 삼보三寶 중의 하나이다. 삼보는 불佛·법法·승僧을 말하는 것으로 그 중에서도 가장 중요한 법보法寶는 법신사리인데, 법화경에는 불경을 진신사리와 동일하게 말한다. 이와 같이 사경은 신앙의식을 통하여 만들어지는 성스러운 결과물이다.

사경은 국왕발원경과 개인발원경이 있다. 특히 국왕발원경은 사경승寫經僧(經生)이라는 사경을 담당하는 필사전문 승려가 담당한다. 충렬왕 16년(1290)에는 고려 사경승 100여명이나 요청하였을 정도로 고려의 사경은 인기가 대단하였고, 품격이 높았으며, 질이 좋은 사경을 사성하였다. 그 중에서도 전문 사경승에 의하여 조성된 국왕발원경은 당시 가장 아름답고 화려한 예술품으로 대표된다.

고려시대에 가장 많이 필사한 불경은 『묘법연화경(법화경)』이다. 그리고 『대방광불화엄경』·『금강경』·『금광명경』·『아미타경』·『지장보살본원경』·『부모은중경』·『원각경』·『능엄경』 등이 주로 많이 사경되었으며 이들 경전은 시대마다 조금 다르게 유행되었다.

고려시대에는 사경필사의 기본정신이 퇴색하여 구복과 재앙구제 등, 불사佛事의 개념으로 성행하였다. 특히 귀족 불교문화의 융성은 사경을 고급화하였다. 그래서 백지묵서경이 드물고 감지금니경이나 감지은니경과 같은 금자경이나 은자경의 고급사경이 많이 제작되었다. 그러나 고려 초기 금사경과 은사경을 금지하자는 최승로崔承老(927~989)의 상소로 보아 그 폐해가 컸던 것으로 추측된다. 특히

감지금니경은 그 제작과정이 어렵고 비용이 많이 소요되어 가능한 제작을 피했던 것으로 보인다. 그래서인지 고려 중기의 사경은 매우 드물다.

사경은 제본형태에 따라 두루마리형식의 권자본, 병풍처럼 첩으로 접는 형태의 절첩본(첩장본), 오침안정법에 의하여 묶은 선장본 등이 있다. 그 중에서도 가장 오래된 형식이 권자본인데 함안 성산산성에서 6세기 중반 권자본에 사용된 제첨축이 출토된바 있다. 후대에 내려올수록 본원경의 주석이 많아지기 때문에 분량이 많아지면서 선장본으로 성책하여 간행되었다.

사경의 구성은 대체로 표지, 변상도, 본원경, 조성기로 구분된다. 표지에는 연화문과 보상화문을 장식하고 표제를 갖추었다. 권 머리 장식에는 화사畫師가 변상도變相圖를 그려 넣었고, 변상도 다음에는 사경승에 의하여 본원경이 기록된다. 그리고 본원경의 뒤에는 간단히 조성기를 만들어서 언제, 어디서, 어떤 연유로, 누가 시주하여 사성한다는 발원자를 기록 하고 끝에 필사자를 적었다. 물론 이런 원칙이 모두 갖추어진 것은 아니나 대부분의 사경에 이런 조성기가 있다.

사경의 제작은 닥나무를 기르는 일에서부터 종교적인 의식이 따랐으며 매우 신성하게 진행되었다. 사경의 제작과 관련하여 〈신라 백지묵서 대방광불화엄경(국보 196호)〉의 발원문에는 그 내용이 자세하다. 사경의 제작에는 사경지寫經紙를 만들기 위하여 필요한 닥나무의 재배에서부터, 사경이 완료될 때까지의 사경제작에 참여하는 제작자들의 자세와 의식절차와 방법이 자세하다. 그 중에서도 사경은 필사(筆師/寫經僧/經生)가 사경소寫經所에서 엄숙하고 장엄한 의식절차에 의하여 진행되었다. 그래서 사경은 단순한 필사筆寫의 개념이 아니라 신앙의식이다. 『법화경』〈권발품〉에는 "법화경을 서사하면 도리천忉利天에 태어날 수 있다"고 하였다. 이처럼 사경은

행위자체가 공덕이 큰 것이다.

고려 초기에는 주로 사찰을 중심으로 사경승에 의하여 사경이 제작되지만 무신집권기의 중기 이후부터는 국가에서 사경원寫經院을 설치하고 금자원金字院과 은자원銀字院을 두어 〈대장경大藏經〉의 사성寫成이 주로 이루어졌다. 〈백지묵서대방광불화엄경〉의 의하면 사경의 제작은 종이 만드는 지작인紙作人, 사경하는 필사자筆寫者, 축심을 만드는 경심장經心匠, 변상도를 그리는 화사畵師, 불경의 표제를 쓰는 경제필사經題筆寫 등이 서로 역할을 분담하였다.

사경은 묵서경, 금자경金字經, 은자경銀子經 등이 있다. 쪽물로 염색한 감지에 금으로 쓰면 감지금니, 은으로 쓰면 감지은니, 도토리로 물 드린 종이에 금으로 쓰면 상지금니, 은으로 쓰면 상지은니 사경이다. 그러나 흰 종이에 먹으로 쓴 백지묵서가 일반적으로 사성되었다.

인경을 위한 인쇄용 목판이나 활자에도 해정한 서체양식을 선호하였다. 그래서 인경의 경우도 〈초조대장경〉·〈속장경〉·〈재조대장경〉·〈감지금니대반야바라밀타경(1055)권175〉 모두 구양순체가 주로 사용되었다. 구양순체의 사용은 991년 한언공韓彦恭에 의하여 들여온 송나라 관판대장경官版大藏經을 토대로 〈초조대장경初雕大藏經(1090~1101)〉을 간행했기 때문에 송판에 사용된 구양순체를 판본으로 사용하게 된 것에서 연유한다. 그러나 간혹 〈무구정광대다라니경〉의 경우와 같이 북조체가 사용된 예를 볼 수 있다. 이같이 불경을 새긴 경판에는 간결하고 단순한 필획, 엄정한 결구의 구양순체가 주로 사용되었다. 경판에 사용된 각법은 모두 양각이다. 음각보다 양각은 각수刻手의 공력이 더 많이 필요한데 이는 부처님 말씀에 대한 공경의 표시로 생각된다.

사경은 일반적인 묵서의 기록개념과는 다르기 때문에 여러 의식과정을 거쳐 만들어진다. 그렇기 때문에 서체에 있어서도 자유로울

수 없었다. 즉 예술적인 표현의 영역이 한정되었다. 사경은 항상 필획의 필법이 분명하고, 결구가 엄정한 해서로 쓰여 졌다. 한 점, 한 획의 착오도 허용되지 않았다. 중요한 것은 자간字間과 행간行間이 분명하여 글자의 필획이 겹치는 것을 용납하지 않았다. 글자 간의 필획이나 결구가 서로 겹치는 것은 엄격하게 제한된 금기의 필법이다. 그리고 사경에서는 허획虛劃의 사용을 허용하지 않기 때문에 초서나 행서로 쓰지 않는다. 왕희지의 행서나 초서가 사경에 사용되지 않은 것도 바로 이런 이유에서이다. 그래서 사경에는 교정이나 보정이 사용되지 않았으며 보수성이 강하게 사경법이 전수되었다.

사경에 사용된 서체는 대부분 필획은 구양순체, 결구는 사경체가 사용되었다. 대체로 고려 초기에 조성된 『대보적경 권32(1006)』·『대반야경 권175(1055)』·『법화경(1081)』 등은 구양순체의 필획, 사경체의 결구로 사성된 사경들이다. 이들이 구양순체로 사성된 것은 송판(宋板)을 본으로 한 〈초조대장경〉의 제작과 무관하지 않다. 물론 구양순체가 가장 해정한 서체이기도 하다. 그러나 판본제작의 어려움이 판각에 있고 판각의 필획을 새기는 것은 곡선이 어렵고 직선이 쉽기 때문에 구양순체를 선호하였을 것이다. 반면에 사경체는 필획에 곡선이 많아 새기기 어렵고 품이 많이 들어 피하였을 것이다. 그래서 판본의 인경에는 구양순체가 주로 사용되었다. 그러나 결구는 사경체의 정사각형결구를 따랐다.

고려 중기에는 사경이 매우 드물다. 『법화경(1249)』·『장아함경(1199)』 등의 예가 있을 뿐이다. 『법화경(1249)』은 구양순체를 따랐지만, 『장아함경(1199)』은 사경체를 본받았다. 인경의 예로는 『대방광불화엄경수소연의초大方廣佛華嚴經隨疏演義初』·『정원신역화엄경소 권6貞元新譯花嚴經疏』·『금강반야경소개현초金剛般若經疏開玄抄』 등이 대부분 구양순체의 필획, 사경체의 결구로 인쇄되었다.

고려 후기 사경은 형식과 계층이 다양하게 이루어졌다. 특히 충

렬왕과 충선왕은 국왕발원사경을 많이 하였다. 사경의 서체에 있어서도 구양순체의 날카롭고 가는 필획을 벗어나 둥글고 굵은 필획을 사용하였다. 그래서 『보살선계경(1280)』·『불설아미타경(1294)』 등을 시작으로 굵은 필획의 사경체가 사용되기 시작하였다. 이런 사경체의 경향은 『법화경권1~8(1332)』·『화엄경보원행원품(1334)』·『화엄경권15(1334)』·『법화경권1~7(1340)』·『법화경권1~7(1353)』 등 고려 말기까지 사경에 사용되었다. 이런 현상은 본래 사경체로의 회귀를 의미한다. 고려 후기 사경에는 필획에 있어서도 사경체와 구양순체가 혼합되어 사용된 시기이다. 그리고 고려 말기에는 개인의 개성이 강한 서체들이 나타나는 시기이기도하다. 한 예로 조맹부체의 유행에 따라 조맹부체의 사경이 출현하였다. 시대는 다르지만 안평대군 이용이 쓴 사경으로 전하는 『묘법연화경권4~권7 妙法蓮花經(1448)』은 조맹부체이다. 고려시대에는 사경이 유행한 시대로 사경은 불화와 함께 최고의 불교문화를 이루었다.

〈손환일〉

한국 서예문화의 역사

3

조선시대의 서예 동향과 서예가

01.

조선시대의 서예 동향

조선 전기 서예 동향

1. 서예정책

조선은 건국 이후 정치·사회·문화 등 제 분야에서 커다란 변화가 일어났다. 특히 여말에 등장하여 조선을 건국한 신진 사대부는 성리학을 중심 이념으로 하는 조선의 문화 주체자로서 자부심과 사명의식이 대단하였다. 이들은 성리학을 이론적 토대로 삼아 정치와 경제와 사회의 개혁뿐만 아니라 예술 영역도 새롭게 인식하고 해석하였다. 성리학이라는 새로운 사조가 조선 예술의 성격을 다양하고도 근본적인 변화를 가져오도록 작용한 것이다.

성리학이 예술 영역에 영향을 미쳤다면 그 중에서 서예 부문도 상당한 변화를 가져왔을 것은 자명한 일이다. 성리학이 예술정신을 점차 지배하던 조선 초기의 서예는 이전과 구별되는 이론적 특징과 서풍의 변화를 가져온 것이다.

조선왕조는 고려와 같이 학교에서 서예박사를 두어 교육하거나 과거과목의 하나로 서예를 따로 분류하지 않았다. 대신에 학교와

해당 관청에서 해당 관원에게 필요에 따라 교육을 실시하였다.[1] 따라서 교육 내용과 과목이 그리 체계적이지 못하여 그 폐단이 발생하고 있다. 예를 들면 세종 때 의정부에서 "교서관校書館에서 전자篆字를 익히는 학습법은 육전六典에 실려 있으나 출척黜陟하는 법이 없어서 기꺼이 공부하는데 힘쓰지 않아 도서圖書와 비갈碑碣의 전액篆額을 쓸 수 있는 자가 적어 실로 염려스럽습니다. 지금부터 매월 시험을 치르고, 성적을 보고할 때 비록 중하등中下等이라도 자학字學이 상등上等이면 자학字學의 등급에 따라서 폄출貶黜을 허여하지 말고, 매번 상등이며 십분 정밀하고 익숙한 자는 단계를 거치지 않고 임용하도록 권한 후에 따르도록 할 것을 청합니다."[2]라는 계啓를 올리고 있다. 이러한 내용은 조선왕조의 서예 교육이 제도적으로 정착되지 않아 발생한 것이다.

조선왕조는 서예정책의 일환으로 법첩을 수집하고 간행하여 배포 하였다. 조정에서 법첩을 간행하여 널리 배포한 것은 조선왕조에 생긴 새로운 현상이었다. 이전에는 주로 집자集字 형태로 행해졌던 것이 인쇄술과 제지술의 발달에 힘입어 새로운 방식으로 나타난 것이다. 역대 왕들은 표준으로 삼을 수 있는 서체를 구하기 위해 꾸준히 역대 명첩을 수집·간행하고 좋은 활자를 주조하였다. 이러한 현상은 세종부터 문종·세조·성종 때 두드러지게 나타난다. 이러한 서예정책을 뒷받침하는 법첩 수집과 간행 사례들을 몇 가지 살펴보기로 한다.

먼저 세종조의 경우를 살펴보기로 한다. 세종 17년(1435)에 허조許稠가 아뢰기를 "지금 승문원관이 글씨 쓰는 것은 법도가 바르지 않은데 참으로 좋은 서체를 보지 못한 까닭입니다. 좋은 서체는 진자晉字만한 것이 없으니 원컨대 구하여 좋은 법을 취할 수 있도록 하십시오."라고 하자, 상이 말하기를 "나는 글씨 쓰는데 뜻을 두지 않았다. 우리나라 사람들은 설암체雪庵體를 숭상하는데 조금 기이

하고 특이하다. 그러나 좋은 서체를 얻을 수 없어서 마침내 글자 모양이 심히 비루하게 되어 진자만 못하다. 내가 장차 구하여 내릴 것이다."라고 하였다.

세종 24년에는 당시에 각 도의 비문碑文을 대소 신료에게 하사하는 일이 있었다. 처음에 왕이 각 도의 사찰과 사당의 비명을 탁본하여 세법으로 삼고자 각 도에 모인摹印[탁본]을 바치도록 하였다. 이에 각 도는 모인하기 위한 장활지長闊紙를 만들라는 차자箚子를 내리고, 젊은 사람을 징발하고, 또 밀랍과 먹과 전氈(솜털로 만든 모직물)을 수렴하도록 하였다. 1년 정도 모인하도록 하자 민폐가 매우 많아 마침내 더 이상 만들 수 없었다. 모인한 것을 신료에게 하사하였는데 한 사람이 10여 장을 얻는 이도 있었고, 심지어 하급 관료인 내노선부內奴膳夫(종7품 잡직)까지 받았는데 또한 모두 지나치게 많이 받았다. 이러한 일 때문에 당시 경상도의 민간인 사이에서는 "민간의 전관氈冠은 아마도 남아나지 않을 것이다."라는 말이 나돌았다.[3] 이러한 일화는 민폐를 끼쳤지만 좋은 비명을 모인하여 서법으로 삼으려는 정책 때문이었음을 알 수 있다. 이무렵 안평대군은 자신이 수장한 조맹부의 필적을 중심으로 『비해당집고첩匪懈堂集古帖』을 간행하였다.[4] 이것은 좋은 필적을 널리 유포하려는 당시 조정의 정책과 부합되는 것이다.

문종조의 경우를 살펴보면, 안평대군(1418~1453)이 〈역대제왕명현집고첩歷代帝王名賢集古帖〉, 〈왕희지진행초삼첩王羲之眞行草三帖〉, 〈조자앙진초천자문趙子昻眞草千字文〉 등 서법판본書法板本을 진상하자 교서관校書館에 주어 다른 사람들이 모인하도록 허락하였다[5]는 기록이 있다. 여기에 등장하는 판본은 중국에서 들어온 것이다. 안평대군은 당시 상당한 분량의 중국 서화를 수장하고 있었다. 서첩 중에 송설의 필적이 많았는데, 여말부터 만권당을 통해 들어온 송설의 필적 중에서 상당수가 조선 왕실로 흘러들어 온 것과 또 개별

적으로 수집한 것이었다. 신숙주의 〈화기畵記〉에 의하면 안평대군
은 수백 축의 서화첩을 소유하고 있었다.[6] 그 중에서 글씨는 오도자
의 그림에 쓴 소동파의 제찬, 곽충서의 그림에 쓴 휘종의 어필, 이
공린의 그림에 쓴 휘종의 어필, 소동파의 진서조주인본眞書潮州印本
이 1축, 조맹부의 행서 26축, 선우추鮮于樞의 초서 6축이 있다. 따
라서 안평대군은 송·원대의 법첩을 주로 수장하였고, 특히 송설의
법첩을 많이 보유하였음을 알 수 있다. 이를 통해 안평대군은 조맹
부의 행서와 선우추의 초서를 좋아하였음을 알 수 있다.

안평대군이 서화 수집을 얼마나 좋아하였는 지는 다음 일화에서
살필 수 있다. 단종 즉위년(1452)에 수양대군이 명을 다녀왔는데,
이 때는 수양대군과 안평대군 사이에 정치적 알력이 있었고, 극도
의 긴장감이 맴돌던 시기였다. 안평대군은 당시 김종서(1390~1453)
와 황보인(?~1453), 이현노(?~1453) 등과 연계하여 인사 행정인 황
표정사黃標政事를 장악하고 있었고, 이징옥을 시켜 무기를 함경도
경성에서 한양으로 옮기는 등 실력을 키우고 있었다. 그런데 수양

대군은 중국을 다녀와서 황표정사를 폐지하는 등 정치적으로 적대적인 안평을 곤경에 빠지게 하였다.

당시 기록을 보면 "세조가 순안順安에 이르러 용瑢(안평대군)이 심한 지경에 이르렀음을 위무하고 구해 온 중국 법첩을 주자 용이 매우 좋아하였다."고 기록하고 있다.[7] 수양에게 정치적인 궁지에 몰린 상황인데도 단지 법첩을 받고 좋아 하였음은 안평이 법첩을 수집하는 벽이 있음을 알 수 있다. 그러나 이를 통해 안평대군은 예술적인 감성은 뛰어날지 모르지만 정치적인 능력은 미치지 못하였다는 것을 알 수 있다.

세조 때 조정은 법첩 간행과 수집을 더욱 활발히 하였다. 세조는 즉위년(1455)에 주자소에 명하여 교서관이 소장한 고첩古帖, 조맹부의 〈증도가證道歌〉, 〈진초천자眞草千字〉, 〈동서명東西銘〉, 왕희지의 〈동방삭화찬東方朔畵讚〉, 〈난정기蘭亭記〉, 설암의 〈두타첩頭陀帖〉, 영흥대군 이염李琰이 집에 소장한 〈조맹부적벽가趙孟頫赤壁賦〉 등의 판본을 인쇄하여 성균관에 보내서 유생들로 하여금 교범으로 사용하도록 하였다.[8]

세조 3년(1457) 군신이 모인 자리에서 세조는 왕희지와 조맹부 서첩을 내어 보여주고 서법을 의논하고 있었다. 이 때 정인지가 말하기를 "본조의 사람들은 서법은 모두 속되어 예전만 못합니다."라고 하자, 세조가 말하기를 "법첩을 널리 배포하면 당연히 글을 잘 쓰는 자가 나올 것이다."라고 하였다.[9] 이 대화는 글을 잘 쓰는 사람의 기준을 왕희지와 조맹부의 서법으로 삼겠다는 것을 의미한다. 다시 말해 조선 초기 이 두 서체가 중심 서체가 되어 글씨를 잘 쓰고 못 쓰는 판단기준이 된 것이다.

세조 5년 전지로 예조에 이르기를 "나는 법첩을 많이 인쇄하여 국중에 널리 배포하고 싶으니 만일 조학사趙學士가 쓴 진필眞筆이나 〈진초천자문眞草千字文〉 등의 글씨를 진상하는 자가 있으면 상

을 후하게 내릴 것이고, 또한 병풍이나 족자나 법첩은 모각한 뒤에 다시 주인에게 돌려 줄 것이다. 이것을 안팎으로 알려라"라고 하였다.[10] 이 말은 세조 때에도 지속적으로 조맹부 법첩을 중심으로 모각되어 간행하였음을 알려 주는 것이다.

세조 7년에는 이암·한수·공부·최흥효·신장·성개 등의 필적을 찾아 궁중에 두도록 하였다.[11] 이어 성종 6년에는 〈난정법첩蘭亭法帖〉 5부를 한명희, 신숙주, 윤자운, 홍윤성, 노사신에게 나누어 주었고,[12] 또 성종 24년에는 이극돈이 비명碑銘 인본印本 3폭을 진상하면서 이르기를 "이것은 비록 불가의 일이지만 그 필적은 반드시 왕우군의 것입니다. 또한 법첩에도 『증도가』나 『원각경』이 있기 때문에 감히 드리는 것입니다."[13]라는 기록이 있다. 이 두 대목에서 알 수 있는 것은 법첩 간행이나 수집의 대상이 조맹부첩 중심에서 왕희지첩 중심으로 바뀌고 있다는 점이다. 이러한 현상은 성종 시기에 조선 서예사의 흐름이 바뀌고 있음을 보여 주는 대목이다. 물론 성종조와 중종조에도 조맹부나 선우추 등의 법첩을 진상하고 수집하는 내용이 지속되고 있다.[14]

중종은 중국 황실의 도서관인 천록각天祿閣과 비서각秘書閣처럼 궁중 안에 도서를 두어 치도治道에 도움을 주어야 하며 이를 위해 서책의 무역을 강조하였고, 각종 비첩과 서화 등을 구하려 하였다.[15] 이처럼 역대 왕들이 어필이나 국내외의 명필의 비첩이나 글씨를 수장한 것은 활자에 활용하거나 유가적인 치세에 도움이 될 수 있다고 여겼기 때문이다. 명의 사신에게 선물로 주거나 대마도와 유구국 등에 서화를 주어 외교 수단으로 삼기도 하였다. 이러한 풍조를 바탕으로 서화에 뛰어난 군주들이 등장하였고, 서화를 완상하는 궁중 문화가 등장할 수 있었다.

선조는 명나라 사신 주지번朱之蕃과 정룡鄭龍 등이 가져온 서화에 관심을 갖고 감상을 하였으며 명대 서예가인 문징명文徵明과 축

강희안 해서

윤명祝允明에 대해서 〈진초십칠첩晉草十七帖〉을 가장 잘 썼다고 하였다.[16] 선조는 한호韓濩와 윤근수尹根壽 글씨를 좋아하여 두 사람의 글씨를 구해 보았다. 특히, 한호로 하여금 〈천자문〉을 쓰도록 하여 조정에서 간행함으로써 조선 중기에 국정서체로 크게 성행하도록 하였다.[17]

조선조는 글을 숭상하는 정책으로 유생들에게 학문을 권장하고 서책을 보급하기 위해 활자와 인쇄문화를 발전시켰다. 조선 전기의 활자는 서예 명가의 글씨를 바탕으로 주조되었기 때문에 서예의 독특한 분위기를 잘 반영하고 있고, 정치 변화에 따라 여러 번 활자를 주조하여 이에 따른 서체의 변화를 확인할 수 있다.

태종 3년 처음 주자소를 설치하여 본격적으로 많은 책을 찍어 냈는데 이 때 처음으로 주조된 활자가 구양순체를 사용한 계미자癸未字이다.

세종 2년(1420)에는 계미자의 단점을 보완하여 두 번째 주조한 활자가 경자자庚子字인데, 이 활자는 구양순체를 바탕으로 하면서 기필 부분과 전절 부분을 좀 더 부드럽게 처리하였으며 좀 더 단아하지만 작고 빽빽한 느낌을 준다.

세종 16년(1434)에는 처음으로 갑인자를 주조하였는데 진양대군 유瑈가 일부 부족한 글자를 썼으며, 일명 위부인자衛夫人字라고 한다. 그런데 판본을 살펴보면 오히려 송설의 연미한 필획을 살필 수 있다. 특히, 기억할 만한 것은 갑인자를 바탕으로 한글 활자를 병용하였는데 이것을 초조 갑인자 병용 한글자라고 한다.[18] 세종 18년에는 진양대군 유의 글씨를 바탕으로 주조한 병진자丙辰字가 있다.

문종 즉위년(1450)에 안평 대군 글씨를 바탕으로 경오자庚午字를

한국 서예문화의 역사

만들었는데, 당대 명필의 필의를 살필 수 있다. 자획이 유려하고 필세가 강건하며 활달하다. 그러나 경오자는 세조의 찬탈로 안평이 사사된 후 바로 녹여져 단명하는 불운을 당한다.

세조는 즉위(1455)하여 곧 바로 경오자를 녹이고 강희안姜希顔에게 글씨를 쓰도록 하여 을해자를 주조하였다. 을해자는 불서와 『한글능엄경』을 찍어서 '을해자 병용 한글자'라 부른다. 이 활자는 자형이 납작하고 폭이 넓으며 원필의 특징을 보이고 있다. 임진왜란 직전까지 갑인자 다음으로 많이 사용되어 판본이 많이 전한다. 송설체를 바탕으로 한 부드러움이 있다.

갑인자로 찍은 『자치통감』 강목
1434년(세종 16) 갑인년에 구리로 만든 동(銅) 활자로 목판 인쇄술만큼 아름답고 세련된 글자이다.

세조 3년에는 일찍 죽은 왕세자 덕종德宗을 위해 친히 『금강경』 글씨를 써서 그것을 바탕으로 동활자를 주조하니 정축자라 한다. 글씨풍은 송설에 근사하지만 매우 근엄하다. 세조 11년(1465)에는 『구결원각경口訣圓覺經』을 인쇄하기 위해 정난종鄭蘭宗에게 크고 작은 글씨를 쓰도록 하고 한글 활자를 함께 사용하니 이를 을유자乙酉字(1465)라 한다. 자체가 단정치 않고 불경의 간행을 위해 만들었으므로 일부 혹평이 있었다.

성종 16년(1485) 갑진자가 주조되었는데, 이전 활자보다 해정하고 단아하다. 성종 24년에는 활자가 더 커진 계축자를 만들었는데 덜 세련되었다는 평을 듣는다. 이어 중종 11년(1516)에 갑진자가 닳고 유실된 것이 많아 다시 병자자를 주조하였다. 선조 21년(1588)에서 23년 사이에는 주로 사신 등 경서와 국역본을 찍기 위해 주조되어 경진자, 방을해자倣乙亥字 등으로 불린다.

이상으로 살펴본 조선 초기의 서예정책은 제도적인 교육의 미비로 여러 문제가 나타나고 있으며 이를 보완하기 위해 지속적으로

안평대군 초서 (상)
문종 행초 (하)

역대의 명첩名帖을 수집 간행하여 배포하며 인쇄문화의 발달로도 이어지고 있다. 그리고 이를 통해 서체가 보급되고 발전되는 효과를 볼 수 있었다.

2. 서체의 변화

조선초기 서예는 송설체를 중심으로 성행하고 왕희지체는 일시 그 주류에서 벗어나지만 여전히 많은 관심을 받고 있었다. 고려 말에 수용된 송설체는 신진 사대부를 중심으로 수용되었고 이암 등 명서가를 배출하였다. 여말의 송설체 수용은 이전의 신라 이후 왕王·구체歐體 중심의 서풍에서 일대 전환을 가져오게 되는 서예사적 의미를 갖고 있다.[19] 당시 송설체는 신진 사대부들이 조선 왕조를 건국하는 주체가 되면서 선초의 대표적인 서체로 널리 쓰게 되었고, 이로써 송설체의 토착화가 이루어지게 되었다.[20]

15세기 안평대군 이용(1418~1453)은 조선초기 서예를 이끈 중심 인물이었다. 우리나라 최초의 서예 유파를 형성시킨 인물로 평가받는 안평대군의 예술적 성향을 추종하는 사람들이 많았다. 대표적인 사람들로는 집현전 학사들이 있었다. 세종 2년(1420)에 설치된 집현전에는 많은 소장 학사들을 중심으로 한글 창제 등 많은 활동을 하였고 이후 그들은 문학 등 다방면에서 많은 활동을 하여 초기조선 문화를 새롭게 이끌어 가던 당시 젊은 두뇌들이었다. 대표적인 집현전 학사들로는 남수문(1408~1443)·이석형(1415~1477)·박팽년(1417~1456)·이개(1417~1456)·성삼문(1418~1456)·서거정(1420~1488)·성임(1421~1484) 등이 있다. 이들은 조선초기 서예를

송설체 중심으로 주도하였으며 안평대군과 연계되어 있었다.

안평대군과 집현전 학사들의 교유는 〈몽유도원도권〉과 〈소상팔상도시첩〉 등에 실린 발문과 시문에 잘 나타나 있다. 특히 〈몽유도원도권〉에 안평을 포함하여 집현전 학사 등 22명의 23점 글씨는 당시 서예의 진면목을 보여주는 백미이다. 안평대군의 글씨는 송설보다 더 연미하고 유려하며 강건하여 그의 글씨에 대한 국내외의 비평은 늘 화려한 수식어로 가득하다. 그의 글씨는 문종과 성종 등 왕실에서도 호응하였으며 일부는 거의 흡사할 정도였다. 또한 그의 글씨는 문종 때 인쇄활자로 주조되기도 하였다.

문종은 세종처럼 서화에도 뛰어나고 송설체로 쓴 뛰어난 작품을 남겼다. 김안로金安老는 문종 글씨에 대해 해법楷法에 뛰어나 굳세고 생동하는 진기眞氣가 진인晉人의 오묘한 경지에 이르렀지만 석각본 몇 점만이 전하고 있다고 평하였다.[21] 한편, 성종은 자신이 안평대군과 흡사할 정도로 글씨에 뛰어났으며, 조맹부 글씨를 적극 수집하였고 궁중에서 간행한 조맹부첩의 진위를 밝힐 정도로 감식안도 뛰어난 군주였다.[22]

김구 초서 〈증별시〉

성종조 기록 중에서 주목할 만한 것은 왕희지첩에 대한 수집과 간행 및 배포가 두드러진다는 점이다. 따라서 송설체보다는 왕희지체 중심으로 다시 회귀하는 경향이 생긴 것이다. 이러한 현상은 성종 때 등장하는 사림과도 연계된다. 사림은 성리학적 대의명분을 중시하며 계유정난과 이를 통해 등장한 훈구 세족의 정치 경제적 모순에 대해 비판하였다. 이들의 관점에서 볼 때 조맹부도 송의 황실 출신으로 송을 멸망시킨 원에 출사하였기 때문에 대의명분의 입장에서 비판의 대상이 될 수 있다. 인물에 대한 비판은 그의 학문과 예술에 대한 비판으로 이어졌다. 결국 이들은 순정純正하면서 고법古法의 기준이 되는 위·진魏晉 글씨를 찾게 되고, 이에 왕희지체를 찾게 되는 것이다. 이러한 인식의 변화는 새로운 정치 세력으로서, 자신들의 표상으로서 새로운 예술적 구심점이 필요하게 되었고 이를 구심점으로 삼아 기존의 예술을 비판하면서 새 시대의 예술적 헤게모니를 장악하기 위한 것이다.

16세기 서예는 성종 때의 문물진흥책으로 등장한 왕희지체가 중심이 된다. 그러나 이들이 추구하였던 왕희지체는 사실 본 모습과는 좀 거리가 있었다. 당시 사용한 법첩은 송대에 새긴 〈순화각첩淳化閣帖〉을 후대에 다시 새긴 번각본이어서 왕희지체의 본의를 많이 상실하였으며, 여기에다 당시 성행했던 송설체와 혼용되면서 송설체의 연미함이 제거되고 근엄하고 단아한 느낌의 서체로 변형되었던 것이다.

왕희지체는 중종반정 이후 등장한 사림파 소장학자들 특히 기묘명현己卯名賢들을 중심으로 유행하게 된다. 자암自庵 김구金絿(1488~1534)가 그 중심 인물이며, 그들의 이상적인 정치적 이념에 맞게 절의에 문제 있는 송설체보다는 순정한 왕희지체를 추구하였

던 것이다.

이후 청송聽松 성수침成守琛(1493~1564)은 생기있는 운필을 보였고 퇴계退溪 이황李滉(1501~1570)은 근엄 단중한 필치를 보였으며, 이암頤庵 송인宋寅(1516~1584)은 송설체를 쓰면서도 단아하였다. 다시 우계牛溪 성혼成渾(1535~1598)은 아취있는 글씨를, 율곡栗谷 이이李珥(1536~1584)는 청경한 필치를, 월정月汀 윤근수尹根壽(1537~1616)는 영화체永和體라 불릴 정도로 고고高古한 글씨를, 석봉石峯 한호韓濩(1543~1605)는 왕희지체를 연구하여 특유의 석봉체를, 사계沙溪 김장생金長生(1548~1631)은 단아한 운필을 보이고 있다.[23]

특히, 한석봉의 등장으로 새로운 서체와 서풍을 추구하게 되었다. 선조 때 관아에서 『천자문』의 간행과

이우 초서 〈歸去來辭〉

배포(1583)로 송설체와 다른 석봉의 독특한 해서가 집권층을 중심으로 확대될 수 있었다. 행초도 송설체에서 벗어나 왕희지의 전아典雅한 서풍書風을 추구하게 되었다. 석봉은 명대 왕세정王世貞의 의고적인 서론과 왕희지 서체의 추구에 동조하였고 이러한 분위기가 확산되면서 조선 서예는 점차 명대 장필張弼 등의 광초서풍狂草書風의 영향에서 벗어났다. 황기로黃耆老의 노봉露鋒의 필세가 강한 광초에서 옥봉玉峰 백광훈白光勳(1537~1582), 송호松湖 백진남白振南(1564~1618), 옥산玉山 이우李瑀(1542~1609) 등의 초서처럼 필획이

평이하고 원필이 많으며 단아한 서풍으로 변하였다.

이 시기 송설체를 잘 쓴 이로 양곡陽谷 소세양蘇世讓(1486~1562), 동고東皐 김로金魯(1498~1548), 이암 송인, 남창南窓 김현성金玄成(1542~1621) 등이 있다. 그 중 송인은 단아한 송설체를 썼고, 김현성은 필세가 강경하고 청경한 필의로 썼는데 모두 석봉과 영향 관계가 있을 것으로 여겨진다. 그러나 이들이 쓴 송설체는 시간이 흐를수록 조선화되어 점차 조맹부의 필의와 멀어져 갔고 이후, 17세기 이르러서는 점차 왕실이나 한정된 소수가 쓰는 서체로 위축되어 갔다.

이상으로 살펴본 조선초기의 서체 변화는 먼저 송설체가 크게 성하였고 다시 왕희지체로 중심 이동을 하였다. 또한 송설체가 점차 토착화되는 과정을 볼 수 있으며, 왕희지체를 바탕으로 성립된 석

한국 서예문화의 역사

봉체도 조선화된 독특한 특성을 잘 보여주며 널리 성행하였다. 이러한 서체의 변화는 정치 세력이나 문화 주체 세력의 부침에 따라 궤를 같이 하였다.

3. 서예 의식의 변화

역대 서예에 대한 인식

조선 초기의 서론은 문학론이나 시론 등에 비해 관심이 낮았다. 이 때문에 고려조 이규보(1168~1241)와 같이 문화적 정체성을 강조한 서평이나 다양한 서예론이 적었다. 그러나 성리학의 인성론을 바탕으로 서예를 이해하려는 경향이 많아지면서 새로운 성향의 서론이 등장하였다.

다음의 자료를 보기로 한다.

문순공(이규보)이 평론한 〈동국서결東國書訣〉은 김생을 신품 제일로 놓고, 탄연을 제이, 진양공은 제삼, 류신을 제사로 놓았으며, 또 학사 홍관, 재상 문공유, 종실승 충희, 도림, 시랑 박효문, 재상 유공권, 소성후 김거실, 재상 기홍수, 학사 장자목, 산인 오생悟生·요연了然을 묘품·절품의 순서로 삼았다. 또한 말하기를 나는 아직 그 글씨를 보지 못한 것이 있기 때문에 지금 그 우열을 말할 수 없다고 하였다.

우리 동방은 시와 문장이 적어 전하는 서화가 드물다. 문순공 때는 오히려 보지 못한 글씨가 남아 있었지만 지금은 남아 있는 필적이 하나도 없으니 탄식할 만하다. 여말에 글씨로 이름난 이로는 유항, 한수, 독곡 성석린, 승 환암이 근 백여 년 사이에 있었지만 전하는 것이 많지 않다. 본조의 행촌 이암, 직제학 최흥효, 안평대군 용, 인재 강희안, 삼재 성임, 판서 정난종, 사간 박효원, 임사홍, 박경 등은 모두 공서工書이다. 최흥효의 초서와 이용의 행서는 세상에 성하였지만 지금은 이미 드물고 귀해졌다.[24]

강희안 해서 〈윤형 묘비명〉

이처럼 강희안(1418~1465)은 고려말 조선 초기에 글씨를 잘 쓰는 자들이 많았지만 당시에 전하는 작품이 적어 아쉬움을 표하고 있다. 또한 여말 선초의 작가에 대한 품평이 없이 단순히 나열하는 것에 그치고 있다.

다음 자료에서는 명서가에 대한 간단한 품평을 하고 있다.

고금의 서법은 오직 왕일소王逸少와 조자앙趙子昻을 제일로 추앙하니 이백李白과 두보杜甫의 시와 같을 뿐이다. 왕일소는 준미단경遒媚端勁하며 법도삼엄法度森嚴하고, 조자앙은 비건호매肥健豪邁하며 기격웅려氣格雄麗하여 각기 그 묘함에 이르렀다. 세상에서 말하기를 왕일소가 쓴 『난정기蘭亭記』는 당 태종의 소릉昭陵에 들어간 이후 다시 세상에 나왔으니 서로 굴러다니고 모서摹書가 전하는데 배우는 자가 진의眞意를 본받지 못하고 오히려 (범을 그리려다) 개를 닮은 근심이 있게 되었다. 신라 때 김생金生이 능서能書로 왕일소의 전형을 깊이 체득하였는데 애석히도 그의 글씨는 지금 많이 볼 수 없다. 조자앙이 쓴 글씨는 세상에 많이 있어 지금 배우는 자가 모두 조자앙을 법 삼는다. 고려 때 그 법을 얻어 핍진한 이로 문정공 행촌杏村 이암李嵒 혼자이다.

우리 국조에서 글씨를 잘 쓰는 사람으로는 창녕昌寧 성임成任, 동래東萊 정난종鄭蘭宗, 인재仁齋 강희안姜希顔이 있는데 모두 조자앙을 배웠고, 정난종은 왕일소를 함께 배웠다. 안평대군의 서법은 근대에 비할 자가 없고 조자앙과 나란히 할 만하며 천하에 뛰어나서 제자諸子들이 미칠 바가 아니다. 근래에 처사處士 성수침成守琛 또한 글씨를 잘쓴다고 칭하는데 자못 조자앙의 필체를 얻었다. 상사上舍 강한姜翰은 자성일가하여 필획을 연마하여 교묘해서 많은 사람들이 보배롭게 여겼다. 상사上舍 황기로黃耆老는 어려서부터 글씨에 공교하여 해법楷法이 다른 사람보다 뛰어났고, 행초가

신기호일神奇豪逸하며 대부분 간행되어 전한다. 이암頤庵 송인宋寅은 또한 조자앙을 배워 얻은 바가 많았으며 황기로 이후의 거벽으로 칭한다. 퇴계이 선생은 서법이 순정하여 그 사람됨을 닮았으며(類其爲人), 그것을 보면 존경할 만하다. 일찍이 '점필서원佔畢書院' 네 글자를 써서 우리 선조인 점필재佔畢齋 서원書院에 걸어두었다. 그 중에 '필畢' 자字는 엄연하게 방정方正하여 마치 공이 우뚝 서있는 기상과 같아서 사람들로 하여금 더욱 우러르게 한다.[25]

이황 행초 〈오언율시〉

이 품평을 보면 박재璞齋 김조金紐(1527~1580)는 우리나라 서법을 왕희지와 조맹부 서체를 중심으로 구분하여 비평하고 조선전기의 명서가들 대부분이 조맹부체를 썼다고 여겼다. 그중에서 퇴계의 글씨에 대해 '유기위인類其爲人'(그 사람됨을 닮았다.)의 관점으로 평하였는데 주자의 예와 덕이 서로 관련이 있다는 '예덕상관론藝德相關論'의 시각을 반영하는 것이다.

조선전기의 역대 서예에 대한 인식은 단순 비평정도여서 서예에 대한 정체성 의식이 비교적 낮았다고 판단된다. 그렇지만 이면에는 성리학적인 비평기준이 점차 자리잡고 있음을 볼 수 있다.

이학理學적 서예 인식

조선 초기는 서예이론과 비평 등에 관한 체계적인 글이 매우 적어서 일부 자료에서 산견되는 기록을 통해 그 성향을 짐작할 수 있다. 조선의 서예를 이해하는데 먼저 사대부들의 성리학적인 서예인식을 살펴보아야 한다. 그들은 서예를 단지 쓰는 대상이 아닌 또 다른 기능을 갖는 개념으로 받아들여졌다.

서예를 심성 수양이나 학문적 이념과 분리하여 생각하지 않았던 이학적 서예의식[26]이 반영되고 있다는 점이다. 다음 사료에는 그러한 요소들이 나타나고 있다.

시강원 하위지河緯地가 경연에서 아뢰기를 "대저 글씨를 배우는데 필법을 본받을 뿐만 아니라 또한 마땅히 법도가 아닌 글을 보는 것은 옳지 않습니다. 전하가 쓰신 대자大字를 보니 청정淸淨하고 현허玄虛한 말이 있는데 이는 경전經傳에 실린 것이 아니며 의미로 볼 때 반드시 불서佛書일 것입니다."라고 하였다. 노산魯山(단종)이 말하기를 "내가 보는 법첩은 조맹부가 쓴 것으로 불서가 아니다."하고는 꺼내어 보여 주었는데 조맹부의 글씨로 그 문장의 뜻이 『노자』와 같았다. 하위지가 다시 아뢰기를 "조맹부가 쓴 〈동서명東西銘〉 같은 것은 필법으로 쓸 만합니다.……"라고 하자 노산이 말하기를 "당연히 경의 말을 따르겠다."라고 하였다.[27]

노산(단종)은 문장 내용과 상관없이 단순히 글씨를 썼지만 하위지(1387~1456)는[28] 글씨뿐만 아니라 거기에 내포한 의미도 거론하였다. 하위지가 권한 〈동서명〉은 송대 횡거 장재가 성리학의 요지를 정리한 것이다. 글씨를 쓸 때 유교적인 내용을 써야 한다는 이학적 서예관이 조선시대에 영향을 미치고 있음을 보여주는 사례이다.

이학적 서예인식은 조선 전기 사대부들이 서예를 어떠한 인식 기준으로 보고 있는지 알려 주고 있다.

성종 때 부사 신은윤辛殷尹이 조맹부 진적 족자 한 쌍을 바치며 상소하여 말하기를 "상고에 문자가 없다가 복희씨가 처음으로 팔괘를 그으니 이는 자획字畫의 시초입니다. 요·순·우는 이 획을 마음에 얻어서 그 쓰임을 미루어 천하를 화목하게 하는데 이르렀고, 왕희지와 장욱은 이 획을 글씨에 얻어서 고금에 묘절妙絶하였으며, 유공권은 이 획을 마음에 얻었던 까닭에 '심정필정心正筆正'이라는 말을 하였고, 정자는 이 획을 마음에 얻어서 글자를 쓰는데 심히 공경스러웠고, 주자는 이 획을 마음에 얻어서 하나(一) 됨이 그 속(中)에 있고, 양자운은 또한 말하기를 글씨는 마음의 그림이며, 마음을 그리고 형상하는 데에서 군자와 소인이 드러난다고 하였습니

다. 원컨대 전하는 공권의 말을 예體로 삼고, 정씨의 경敬을 사표로 삼으며, 주자의 중中을 잡고, 자운의 심화心畵를 생각하여 심신心神에 모아서 널리 정사를 베풀면 그 다스리는 도는 삼황오제와 짝할 만합니다."라고 하였다. (상이) 명하여 표피 2장, 후추 5말, 소목蘇木 20근을 하사하면서 전傳에 이르기를 "글씨 족자를 바쳐서 이것을 하사하는 것이 아니라 너의 상소에 유공권의 '심정필정'이라는 말이 있어 특별히 기뻐서 하사하는 것이다."라고 하였다.[29]

신은윤이 볼 때 처음 획을 그은 복희씨나 이 획에서 심득하여 정치 방면에 응용하여 천하를 화목하게 다스렸던 고대 성인이나 이를 심득한 후대 서예인들 모두 심성 수양의 측면으로 발현시켰다고 본 것이다. 그래서 왕희지와 장욱의 '묘절', 유공권의 '심정필정', 정자의 '경', 주자의 '중', 양자운의 '심화'는 근본이 같은 것으로 보았다. 신은윤은 글씨와 정치는 수양의 관점에서 동일체로 본다는 이학적 관점에서 성종에게 건의하였고 성종은 '심정필정'이라는 말을 기뻐하여 상을 내렸다.[30]

이학적 입장에서 글씨를 본 대표적인 김구金絿(1488~1533)를 들 수 있다. 그는 중종 때의 성리학자이며 조선 전기의 대표적인 서예가이며 인수체仁壽體로 유명하다. 그는 일찍이 주변 사람들에게 말하기를 "나는 조금 잔박淺薄한 재주가 있어서 문장과 글씨가 후대에 전해질 것이다. 만일 내가 처신을 헛되이 하여 옳음을 잃는다면 반드시 후세에 냄새를 남기게 될 것이니 마땅히 배로 조심하고 힘쓰며 평생 좋지 않은 일을 하지 않아야 괜찮을 것이다."라고 하였다. 이 말은 예와 덕의 상관성을 강조하는 주자의 이학적 서론과도 밀접하다.[31] 그가 글씨가 유명하여 화인華人이 구입하였다는 말을 듣고 절필하여 세상에 전하는 글씨가 적게 된 것도[32] 역시 같은 맥락으로 보아야 할 것이다.

따라서 조선 전기의 서예는 이학적 심미기준으로 서예를 이해하고 평하려는 인식이 점차 주류를 이루는 경향을 볼 수 있다. 특히, 정자와 주자의 이학적 서론을 받아들여 글씨를 단순한 서사 대상으로 보지 않고 수양의 대상으로 보는 등 내면의식을 강조하면서 마음과 글씨는 일치(心書一致)한다는 경향이 나타나고 있음을 보여 주고 있다.

고법古法 중시

유가사상은 고법을 중시하는 상고尙古의식이 강하다. 고법 중시는 '지금의 사람은 옛사람에 미치지 못한다(今人不及古人)'는 의식과도 유사하여 옛날은 지금을 판단하고 논의하는 기준이 된다. 서예에서 고법을 중시한다는 개념은 고인의 서법을 중시하고 전통의 서법을 중시하며 역사적 계통 또는 전통을 지켜야 한다는 의미이다. 새로운 서체가 등장하고 서체 변화가 일어날 때 주도권을 장악하기 위한 우열 논쟁을 야기한다.

조선초의 서론 유형 중에서 고법 중시의 유형을 먼저 살펴보기로 한다. 정유길鄭惟吉(1515~1588)은 머리는 크고 꼬리는 뾰족한 전서篆書를 썼는데 과두서蝌蚪書(올챙이 글씨) 같았으며, 그의 서법은 법을 본받아서 아주 고박하여 말기에 나타나는 '춘인추사春蚓秋蛇' 같이 힘없고 멋대로 쓴 필체가 아니었으며, (그의 글씨에서) 고인古人이 글씨에 마음을 썼던 곳을 볼 수 있었다고 한다.[33]

성수침成守琛(1493~1564)은 명종 때의 유학자로 조광조의 문인이며, 우계 성혼의 부친이다. 글씨는 행초에 뛰어 났고, 웅건창고雄建蒼古하며 고아하여 세상 사람들이 보배롭게 감상

성수침 행초 〈칠언시〉

하였다. 다음의 기록은 그의 서예 유형을 보여준다.

성수침의 필법은 가장 고기古氣가 있어서 안평대군 이후로 짝할 만한 이가 드물다. 그러나 오직 호음湖陰 정사룡鄭士龍이 사랑하지 않아서 말하기를 "친구 모씨를 방문하고자 해도 그 집에 성모成某가 쓴 병풍이 쌓여 있어서 갈 수 없다."고 하였다. 황고산黃孤山의 초서는 한 때에 독보적이었으나 송강松岡 조사수趙士秀가 사랑하지 않아 매 번 인가人家에서 황의 글씨를 보면 반드시 치워버린 후에 들어갔다. 두 공公의 글씨는 비록 한 글자의 작은 조각이라도 사람들이 반드시 보배롭게 여겨 잘 간직하고 수집하였다. 그러나 둘이 좋아하고 싫어하는 바는 사람들과 다르니 왜 그런가.[34]

성수침은 고법을 중시하는데 비하여 황기로는 광초를 좋아하며 고법에 얽매이지 않고 창의를 중시한다는 면에서 대립 관계이다. 또한 정사룡은 창의를 좋아하고 조사수는 고법을 중시하여 서로 좋아하고 미워하는 것이 다르다.

성수침의 글씨는 안평대군 이후 고기古氣를 갖고 있으며 송설체와 왕희지체를 바탕으로 하여 고아하다는 평가를 들었다. 고법을 중시한 성수침은 황기로의 글씨에 대해 필력은 여유가 있으나 스스로 창조한 것은 옛 필법이 아니어서 세상을 속인다고 하였고, 성수침 글씨를 편드는 사람도 황기로를 배척하기에 이르렀다.[35]

따라서 고법 중시 유형은 전통적인 서법을 중시하며 글씨에서 고아함을 추구한다. 이 유형은 주자의 '지금 사람은 옛사람에 미치지 못한다는 설今人不及古人說'과 서로 맥락을 같이한다고 볼 수 있다. 그

성수침 행서 〈칠언율시〉

런데 이 유형은 단지 고법의 중시나 묵수보다는 고법을 통해 전통성을 수립하는 의지를 드러낸다는 의미로 보아야 할 것이다. 성리학에서 고법 중시는 성인의 경지에 도달하기 위한 배움의 과정으로 의미를 갖는다. 이러한 이해를 인식하여야 하듯이 서예에서 고법 중시 유형도 왕희지나 조맹부의 단계에 나도 이를 수 있다는 '학서學書'과정의 측면에서 보아야 할 것이다.

창의 중시의 서예 의식

초서는 고법 중시에서 벗어나 새로움을 취하는 창의 중시에 더 적합한 서체이다. 조선 전기의 초서는 당의 장욱과 명대의 장필張弼의 영향을 많이 받아 자유분방함이 더하였다.

황기로는 안평대군 이후의 고기를 갖지 않았기 때문에 비판을 받지만 장필의 영향을 많이 받아 글씨의 획이 드러난 기세가 표일하고 자유분방하여 후에 초성草聖으로 불렸다. 다음 자료는 그의 그러한 면모를 잘 보여준다.

내가 일찍이 황기로의 글씨를 본적이 있었는데 '무無'자의 초서에 가로 획이 5, 6획이고 세로 획도 5, 6획을 넘으니 이것은 옛 필법이 아니다. 어떤 사람이 기롱하는 것은 이 때문일 것이다. 지금 보건대 청송의 글씨는 선우 추鮮于樞의 필법을 따르고 조송설趙松雪의 필법을 섞은 것이다. 황기로의 글씨는 미친 듯 자기 멋대로 써서 동방 초서의 으뜸이니 성수침의 글씨로 어찌 비길 수 있으랴.[36]

성수침은 선우 추의 초서와 조송설의 행서를 섞어서 고법을 중시한다는 평가를 받았으나, 황기로는 자유분방하게 운필하여 초성으로 지칭되지만 고법을 따르지 않아 비판을 받았다. 황기로는 고법에서 벗어나 보다 생기있고 창의적인 글씨를 추구하여 동방 초서의

으뜸이 된 것이다. 송찬宋贊은 황기로의 말을 통해 보통 사람들이 잘 모르는 죽은 글씨와 산 글씨의 차이를 알려준다.

　　내가 황기로가 사는 집에 간 적이 있었는데 보니 자리에 하얀 비단과 무늬 있는 전지箋紙가 꽂혀 있었다. 그는 책상을 밀치고 초서 두 장을 뽑아 나에게 보여 주고 빈종이 두 장을 꺼내서 나에게 모방하여 쓰라고 했다. 나 또한 조금은 운필할 줄 알기에 황기로의 글씨와 같도록 모방하였다. 그가 칭찬하여 말하기를 "내 글씨를 구하는 것이 하루에 수 백 장이라 피곤함을 이기지 못하겠으니 대신 당신 글씨를 사용해야겠습니다. (사람들의) 보통 안목으로 어찌 분별할 수 있겠습니까?"하고는 시렁 위에서 고법첩古法帖을 뽑고 자신이 이미 써 놓은 것 중에서 두 장을 뽑아 자법字法을 비교해 보니 모두 고인의 서법이고 한 글자도 자신이 창의적으로 쓴 글씨가 없었다. 또 내 글씨를 가리키며 말하기를 무슨 자와 무슨 획은 모두 죽은 것입니다. 글씨를 공교工巧하게 연마하지 않으면 잘 쓰기 어렵습니다.'라고 하였다. 황기로의 필적은 쉽게 우열을 논평할 수가 없었다.[37]

　　황기로는 글씨란 자획이 죽은 것과 산 것이 있다고 여겨서 고법을 공교하게 연마할 것을 강조하였다. 그러나 그의 뜻은 단순히 고법을 추종하는데 있지 않고 고법을 바탕으로 한 창의성에 있었다.

　　김구도 초서를 쓸 때 사람들이 숙熟하다고 칭찬하면 반드시 화를 냈고, 생生하다고 하면 기쁜 얼굴을 했다고 한다.[38] 익숙하다는 말은 법에 빠지는 것이고

이산해 초서 (상)
백광훈 초서 〈贈四耐翁〉 (하)

틀에 갇히는 것을 의미한다. 이에 비해 생경하다 함은 법을 벗어나고 고정된 틀에 얽매이지 않으며 또한 정형화되지 않은 창의적인 세계를 구현하는 것을 의미한다. 김구가 화를 내고 기뻐하는 것은 이러한 의미를 갖는 것이라 본다.

조선 전기에 초서에 능한 이로 김인후金麟厚가 있는데 장필의 영향을 받아 자유분방한 초서를 잘 썼으며 〈초서천자문〉이 전한다. 아계鵝溪 이산해李山海는 필세가 호방한 필치가 두드러졌으며, 백광훈白光勳과 백진남白振南의 초서는 원필이 많으며 필획이 단아하고 필세가 강하다. 이우李瑀는 더욱 단아하면서 골기가 강한 필세가 날렵한 초서를 쓰고 있다.

이상으로 살펴본 바와 같이 조선 전기 서예는 고법만 추종하지 않고 새로움을 추구하며 자신만의 창의적인 필획을 중시하였던 의식이 있었음을 확인할 수 있다. 이러한 창의 중시 의식은 조선 전기 서예가 전통적인 고법을 강조하면서 정형화되려는 미의식에서 벗어나 새로운 것의 창조를 지향하며 조선 서예를 보다 생동감있게 변화시키는 계기가 되었다고 본다.

4. 편액서扁額書의 성행

조선이 건국되고 도성에 새로운 궁궐이 신축되어 사대부들의 가옥이 신축되면서 많은 편액서들이 성행하였다. 건국 초기의 웅장하고 씩씩한 기상을 편액서로 표현하면서 이에 적합한 다양한 서체가 등장하였다.

조선 이전에 편액 글씨에 뛰어난 서예가로 신라의 김생과 여말의 공민왕을 들 수 있다. 기록에 의하면 공민왕은 설암체雪庵體의 영향을 많이 받아 뛰어난 편액 글씨를 많이 남겼다고 여말의 많은 문사들이 칭송하고 있다. 설암의 글씨는 세종조에 법첩으로 간행되어 종친과 정부와 육조, 대언사, 집현전 등의 관리에게 나누어 주었

다.[39] 설암의 글씨는 여말 이후 조선조 편액글씨에 많은 영향을 끼쳤다.

다음 자료들은 우리나라 서예사에서 전개되는 편액 글씨에 대한 다음의 기록은 그 전개를 살필 수 있는 내용들이다.

공민왕 대자해서 안동웅부 편액 (좌)
한석봉 대자해서 (우)

글씨를 잘 쓰기는 어렵지만 편액 글씨 쓰기는 더욱 어렵다. 조자앙의 필법도 편액에서는 이설암에게 양보하거늘 하물며 조자앙에 미치지 못하는 자에게 서야. 우리나라 공민왕이 쓴 강릉의 임영관臨瀛館·안동의 영호루暎湖樓는 참으로 노숙하고 강건하여 범인凡人이 미칠 바가 아니다. 그러나 강릉의 임영관은 근래에 화재를 당해 없어졌으니 애석하다. 나는 일찍이 개경 안화사安和寺에서 전殿의 편액을 보니 송 휘종徽宗의 글씨였고, 문의 편액을 보니 채경蔡京의 글씨였다. 비록 모두 군신의 도리를 잃은 자이지만 그 연대가 오래되고 필적이 교묘하여 보배라 할 만하다.

서인庶人 이용李瑢(안평대군)이 쓴 대자암大慈菴, 해장전海藏殿, 백화각白華閣의 글자는 울연히 비동하는 필의가 있어 또한 뛰어난 보배이다. 지금 모화관慕華館은 신색申墻(1382~1433)이 쓴 것인데 비록 안평대군에는 미치지 못하나 또한 볼 만하다. 나의 백씨伯氏가 쓴 경복궁景福宮 문전의 편액 글씨는 전적으로 이설암을 모방하였으며 꼼꼼하여 법도가 있어 사람들이 모두 아름답게 여긴다. 정국형鄭國馨이 쓴 창경궁昌德宮 여러 전각과 여러 문의 편액은 자체字體가 바르지 않고 어긋난 곳이 많다. 융경隆慶 정

세조 대자 해서 〈영산전〉

묘丁卯(1567, 선조 즉위년)에 허조사許詔使가 와서 보고는 "홍화문과 대성전이 가장 잘 썼는데 대성전이 더 낫다. 탁본하여 보고 싶다. 등등"말하자 원접사가 계를 올려 아뢰니 즉시 대성전 세 글자를 모사하여 첩을 만들어 주었는데 이 세 글자는 성임成任(1421~1484)의 글씨이다.[40]

　이 자료를 보면 여말 선초의 편액 글씨로 설암체와 송설체를 많이 썼음을 알 수 있다. 설암은 원나라 사람 이부광李溥光의 호이며 대자大字 서예에 능하여 조맹부의 천거로 출사하였다. 그의 대자는 안진경·유공권체와 황정견의 필의를 바탕으로 획의 처음과 전절 마지막 부분을 과장되게 운필하여 운필과 필세가 호방하며 군세다. 설암체는 여말에 들어와 공민왕이 이 서체에 능하여 여러 누정의 편액을 남겼다.

　석봉 한호 등 많은 사람들이 설암 서체의 영향을 받아 궁궐과 서원이나 사우, 누정 등에 많은 편액서를 남겼다. 설암체는 조선 중기 이후 서원의 사액서로 널리 쓰였는데 군센 필획의 양강미陽剛美가 유가儒家의 의리정신과 잘 부합되었기 때문이라 여겨진다. 궁중에 쓰인 편액서는 설암체와 송설체 외에 안진경체, 주자체를 널리 사용되었으며 대체로 유가적인 양강미와 중화미中和美를 조화시켜 구현하려 하였다. 조선초에는 이용, 신색, 성임, 정국형 등이 대자 액서額書에 뛰어났으며 양녕대군과 세조도 대자에 능하였다고 전한다. 뒤에 봉래 양사언 등도 대자 초서로 금석문을 남겼다.

　이상으로 살펴볼 때 조선 전기의 편액글씨는 개국과 관련되어 궁궐과 사찰·사당·누정 등의 발달과 함께 하였으며 유가적인 정신을 구현하는데 적합한 서체를 중심으로 성행하였다.

5. 석비石碑와 비액碑額의 변화

조선시대는 유학을 숭상하면서 이전의 화려했던 비의 양식이 많이 쇠퇴하고 단순하고 소박한 형식으로 나타났다. 조선시대 석비는 크게 서원비, 능묘비, 선정비 등으로 분류되는데 왕릉의 능비를 제하고는 대부분 민간에서 주도하였다. 그렇기 때문에 규모가 작아지고 소박해지며 조각과 양식이 퇴화된 대신 용도에 맞게 다양한 양식으로 나타났다. 조선시대 묘비는 대개 방형의 받침석, 비신, 옥개형의 가첨석으로 구성되어 있다. 조선시대는 유학을 숭상하고 효를 강조하면서 화장보다는 매장형의 장례문화가 발달하였기 때문에 어느 시대보다 다양한 묘비를 볼 수 있다.

조선시대 비는 기본적으로 몇 가지 규정과 양식을 갖고 있다.[41] 묘비 종류는 기본적으로 묘표, 묘갈, 신도비로 나눌 수 있는데 기본적인 종류와 차이점이 있고 규정이 있지만 지역마다 차이를 보이며, 시기마다 변하고 있어 정확하게 정의를 내릴 수 없다.

비문의 전면에 쓰인 서체는 해서가 제일 많았다. 대체로 조맹부체, 한석봉체, 왕희지체, 안진경체를 많이 썼으며 단아하고 강건하며, 맑고 해서로 쓴 모양이 바른 필체를 선호하였다. 예서도 부분적으로 썼는데 독특한 팔분예서를 중심으로 썼으며, 이는 조선 중후기 율곡학파에서 많이 나타났다. 전서는 비문보다 비액으로 많이 썼다. 이들 서체는 공통적으로 성리학적 미감과 선비정신을 드러내기 적합한 서체를 중심으로 선호했음을 볼 수 있다.

비액은 석비의 표제를 기록하는 양식으로 전서를 많이 사용하므로 흔히 두전頭篆으로 부르지만 드물게 해서나 예서로 쓰기도 한다. 두전은 소전을 많이 썼는데 당 이양빙李陽氷의 전서를 많이 썼다.

조선시대 초기 석비의 표제기록 양식은 제액題額·제액식題額式 두 전 양식이 주로 사용되었다.[42] 조선 초기 제액으로는 〈태조 건원릉

① 김제 벽골제비의 제액식 두전
② 안맹담 신도비의 두전
③ 심온 묘표의 전면표제양식

비 : 정구(1409)〉·〈세종 영릉신도비 : 이용(1451)〉·〈대원각사비 : 강
희맹(1471)〉 등을 들 수 있다. 제액의 양식은 비신과 이수 부분이
일체형으로 되어 있으며, 이수형식의 석비 조성이 줄어들면서 조선
중기 이후 사라지게 되었다.

제액식 두전은 고려시대 중기에 발생하여 유행한 양식으로 비신
의 상단에 제액보다는 큰 글자로 쓴다. 조선 초기의 제액식 두전으
로 〈김제 벽골제비 : 정□임 전(1415)〉가 있다. 제액식 두전의 양식
은 조선 초기부터 조선 말기까지 꾸준하게 사용되었다.

두전은 고려 후기부터 사용하여 조선시대에 가장 많이 사용된 형
식으로 비신의 상단에 주로 전서로 크게 쓴다. 주로 전서로 쓰지만
때로 팔분예서나 해서, 또는 행서를 쓰는 경우도 있다. 조선 초기에
는 전서 두전을 주로 썼다. 조선 초기의 두전으로 〈억정사 대지국
사비 : 선진 전(1393)〉·〈용문사 정지국사비(1398)〉·〈권근 신도비
(1447)〉·〈신빈 금씨묘비 : 안혜 서(1465)〉·〈안맹담 신도비 : 안빈
세 전(1466)〉·〈윤자운 신도비 : 정난종 서(1478)〉·〈한계희 신도

비 : 안침 서(1483)〉·〈한명회 신도비(1488)〉·〈월산
대군 이정 신도비(1489)〉·〈어유소 신도비 : 안침 전
(1491)〉·〈금겸광 신도비(1492)〉·〈홍응 신도비 : 홍흥
서전(1492)〉·〈한확 신도비 : 임사홍 서(1495)〉·〈남양
부 부인 홍씨 신도비(1497)〉·〈이소 묘갈(1499)〉·〈이
육 신도비 : 신은이 전(1499)〉 등이 있다.

전서 두전은 일반적으로 조선시대의 두전 양식으로
되어 조선 말기까지 유행되었다. 두전은 다시 전면표
제양식으로 유행한다. 이러한 전면표제양식은 〈공양
왕릉 묘표(15세기 초)〉·〈성여완 묘표(1401)〉[43] 등에서
처음 볼 수 있다. 이런 양식을 이어받은 〈심온 묘표
(1418)〉는 팔분예서로 전면에 썼으며 안평대군 글씨
이다.

두전은 일반적으로 진전秦篆인 소전小篆과 당전
唐篆인 이양빙의 철선전鐵線篆을 썼는데 대체로 소
전小篆을 많이 썼다. 소전은 〈윤효손 신도비 : 이언
호 전(1519)〉·〈정난종 신도비 : 강징 서(1525)〉·〈송
질 신도비 : 김로 서(1545)〉·〈정과필 신도비 : 이황 서
(1565)〉·〈허엽 신도비 : 남응운 전(1582)〉 등이 있다.
조선 전기에 전서를 쓴 대표적인 인물로는 이언호李
彦浩(1477~1519)·조연趙淵(1489~1564)·채무일蔡無逸
(1496~1546)·남응운南應雲(1509~1587)·오억령吳億齡
(1552~1618) 등이 있다.

이상으로 조선 전기 석비와 비액의 서체를 살펴보
았다. 석비 표제의 양식은 석비의 변모와 함께 하였다.
일부는 고려의 양식을 이어받았지만 시대의 변화에 따
라 유행되는 양상이 나타났다. 비액의 양식과 서체는 다양해지면서

태조 건원릉 신도비 이누 부분 (상)
세종 영릉 신도비 (하)

양감하고 단아한 미의식이 반영된 변화를 보여주고 있다.

조선 후기 서예 동향

1. 17세기 서예 동향

성행한 서체들

17세기 조선 서예는 국내적으로 양란 이후 정치·사회·사상·문화 등의 새로운 구심점으로 등장한 성리학을 바탕으로 심화되는 현상이 나타났다. 의리를 바탕으로 한 성리학적 비판정신은 중심 서체의 변화를 일으켰으며, 성리학적인 서예인식이 반영된 많은 제발문 題跋文이 등장하였다.

해서의 경우 조선의 서예계는 왕희지체를 중심으로 성립된 석봉체石峯體가 중심 서체로 널리 쓰였고, 송설체는 왕실과 일부 사대부를 중심으로 쓰이고 있었지만 미약하였다. 석봉체는 노론을 중심으로 많이 쓰였는데, 송준길(1606~1672)·송시열(1607~1689)

과 그 문인들을 중심으로 그 흔적을 찾을 수 있다. 둔중하고 굳센 안진경체는 노론을 중심으로 쓰였는데 이것은 주자체(朱子體)와 마찬가지로 충절과 의리를 갖춘 덕성을 중시하였기 때문이다. 안진경체를 잘 쓴 이로 정일양鄭一陽(1642~)·박태유朴泰維(1648~1710)·박태보朴泰輔(1654~1689) 등이, 편액과 대자로 유명한 이로 이광李珖(1588~1645)·이중李仲·신환申瓛(1652~1688) 등이 있다. 또한 군주로서 숙종(1661~1720)은 송설체를 잘 썼고, 궁중의 여성으로서 인목왕후 김씨는 신사임당과 견줄 정도로 서예에 뛰어났으며 정명공주(1603~1685) 역시 대자에 능하였다.

이 외에 해서를 잘 쓴 이로 이복장李福長(1570~?)·김집金集(1574~1656)·이흘李忔(1568~1630)·이현李炫(1584~1637)·김준金鐏(1588~1634)·이경석李景奭(1595~1671)·이정영李正英(1616~1686)·남구만南九萬(1629~1711)·박세당朴世堂(1629~1703)·한구韓構(1636~ ?)·심익현沈益顯(1641~1683)·이진휴李震休(1657~1710) 등이 있다.

행서의 경우는 석봉체를 비롯하여 왕희지·조맹부·동기창 등의 서체가 널리 유행하였다. 오준吳竣(1587~1666)·조문수曹文秀

숙종 해서 〈詞密豊君〉(상)
이복장 해서 〈공신교서〉(하)

백진남 초서 〈次韻詩〉

(1590~1645)·송준길·송시열 등은 석봉체의 영향을 받아 많은 금석비문을 남겼고, 김상헌金尙憲(1570~1652)과 최명길崔鳴吉(1586~1647)은 동기창체로 유명하였다. 드물게 김생체를 써서 유명한 서예가로는 변헌卞獻(1570~1636)과 이관징李觀徵(1618~1695) 등이 있다. 이 외에 차천로車天輅(1556~1615)·이명한李明漢(1595~1645)·허목許穆(1595~1682)·이유태李惟泰(1607~1684), 왕으로는 효종과 정조 등이 행서를 잘 썼다.

다음으로 초서는 황기로 초서가 널리 쓰였고, 왕희지와 선우 추 그리고 명대 서가의 초서를 많이 썼는데, 금초보다는 광초를 즐겨 썼다. 대표적인 인물로 백진남白振南(1564~1618)·김대덕金大德(1577~1639)·이지정李志定(1588~1650)·조속趙涑(1595~1668)·윤순거尹舜擧(1596~1668)·이유상李有相(1623~1673)·이오李俁(1637~1693)·이하진李夏鎭(1628~1682) 등이 뛰어났으며, 드물게 여성 서예가로 안동 장씨(1598~1680)가 알려졌다.

17세기 조선 예서는 아직 독창적인 풍모보다 명대 사신을 통해 들어온 한대 〈하승비夏承碑〉 서풍의 예서 경향과[44] 송대 유구劉球가 편집한 『예운隷韻』, 문징명이 쓴 〈예서천문隷書千文〉이 조선에 일정 부분 영향을 주었을 것으로 보인다. 한편, 이 시기 금석탁본에 대한 관심이 점차 증가하고 명과 청에서 예서법첩을 들여오면서 예서의 관심이 증가하였으니, 이는 묘갈 등으로 나타났다. 이때의 예서는 해서가 섞인 독특한 예서와 고문전서古文篆書가 반영된 전서풍 예서였다.[45]

17세기 예서는 주로 해서 경향의 예서를 썼다. 대표적으로 김상용(1561~1637)의 아들인 김광현金光炫(1514~1647)과 그의 손자

인 김수빈金壽賓(1626~1676)이 해서가 섞인 독특한 예서를 잘 썼다. 그리고 예서로 〈송이창묘표宋爾昌墓表〉를 쓴 송준길과 그의 아들인 송광식(1625~1664)이 이들과 유사한 예서를 썼다. 홍석구洪錫龜(1621~1679)가 남긴 예서첩인 〈동호묘필東湖妙筆〉은 문징명의 〈예서천문〉의 영향을 받은 듯 유사성을 보이지만 독특한 장법과 많은 변화를 주고 있다. 김수증金壽增(1624~1701)도 예서에 많은 관심을 갖고 있었다. 그는 〈서한예첩후書漢隷帖後〉에서 고예古隷에 관심을 갖고 사행길에 연경에서 〈조전비曹全碑〉[46]를 구하는 등 예서에 관한 많은 지식을 습득하였다고 하였다. 이후 〈조전비〉는 한양과 기호 지역을 중심으로 한예비첩漢隷碑帖을 수장하는 풍조를 낳았으며, 여러 서가들의 관심을 끌게 되었다. 그러나 김수증은 〈정몽주 신도비〉·〈김상용 순의비〉 등 생전에 많은 비를 예서로 썼지만 한의 예서보다는 『예운隷韻』을 바탕으로 자형과 파책을 강조한 독특한 예서를 썼다.

한편 남인들을 중심으로 고문 전서의 영향을 받은 예서가 쓰였다. 이러한 예서는 육경六經과 선진고문先秦古文을 중시한 허목의 영향을 많이 받은 것으로 보인다. 허목이 쓴 예서는 현재 전하지 않지만 이익이 쓴 〈발미수전예삼첩跋眉叟篆隷三帖〉을 보면 고문 전서를 바탕으로 예서를 쓴 것으로 보인다. 허목의 신도비는 그의 사후 60년 만에 세운 것으로 후면에 허목의 자명自銘으로 된 예서가 있는데 고문 전서를 바탕으로 한 자형을 많이 볼 수 있다. 허목의 영향을 받은 윤두서도 이러한 전서풍 예서와 해서풍 예서인 당의 예서도 썼다.

17세기에 쓰인 전서는 주로 대전大篆과 소전小篆으로 구분된다. 대전은 허목과 그의 문인들을 중심으로 썼다. 그는 중국에서 가져온 〈형산신우비衡山神禹碑〉

윤두서 초상

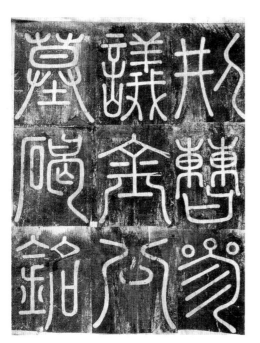

이정영 전서 〈金成輝墓碣銘頭篆〉

와 우리나라의 〈웅연석문熊淵石文〉을 바탕으로 초서 필의를 섞어 기괴하고 창고蒼古하며 예술적 감각이 뛰어난 고전을 써서 그의 문인과 남인을 중심으로 유행하였다. 그렇지만 위비논란과 지나치게 기고奇古하여 이정영李正英 등에게 배척되기도 하였다. 소전은 다시 진전秦篆과 당전唐篆으로 구분되며 당전은 옥저전玉箸篆으로 불린 이양빙전李陽氷篆을 주로 썼다.

당시에 쓰인 대표적인 전서 참고서를 보면 광해군 때 인물로 전자관篆字官에 특선된 경유겸景惟謙이 지은 『전자편람篆字便覽』이 있는데 소략무법疏略無法하다는 평을 들었다. 김진흥金振興(1621~ ?)은 전문학관篆文學官에 등용된 전문 서예가로 여이징呂爾徵에게 전주篆籀를 배우고, 명 사신 주지번朱之番에게 전결篆訣을 얻어 전서를 잘쓴다는 이름을 얻었다. 그는 전서로 쓴 〈전대학篆大學〉·〈전자음서篆字韻書〉로 고전古篆을 보급하는데 힘썼다. 전서로 쓴 〈대학장구〉와 〈전해심경篆海心經〉(5권)이 있고 〈송계각체전첩松溪各體篆帖〉이 있다. 신여익申汝瀷은 『전운篆韻』을 지었다. 허목은 6경 고문을 연구하기 위하여 고문자를 정리한 「고문음율古文韻律」을 지었다. 그는 고문을 준비하기 위하여 『삼체석경三體石經』, 허신의 『설문해자說文解字』, 남송 곽충여郭忠恕의 「한간문汗簡文」, 풍숙豊叔의 『금석고문金石古文』 등 많은 중국 서책을 참고하였고, 〈고문운부〉·〈금석운부〉 등을 편집하였다.

이외에 전서로 유명한 이로는 오억령吳億齡(1552~1618)·김상용金尙容(1561~1637)·김상헌·김광현·여이징呂爾徵(1588~1656)·김수인金壽仁(1608~1660)·김수항金壽恒(1629~1689)·이정영李正英(1616~1686)·송규렴宋奎濂(1630~1709)·김만근金萬根(1633~1687)·

민유증閔維重(1630~1687)·신익상申翼相(1634~1697)·이오李俁 (1637~1693)·김창숙金昌肅(1651~1673)·이간李偘(1640~1700) 등이 있 었다.

석비와 두전의 변화[47]

16~17세기 조선시대 중기 석비와 두전은 제액이 사라지고 제액 식 두전, 전면표제양식全面表題樣式이 사용되었다. 먼저 제액식 두 전은 드물지만 조선 말기까지 꾸준하게 사용되었다. 대표적으로 〈장형신도비張炯神道碑(권규 전, 1691)〉 등이 있다.

다음 두전은 가장 많이 유행한 양식으로 주요 서체는 대전, 소전, 예서, 해서를 썼다. 대전을 쓴 두전은 〈이창정신도비李昌庭神道碑(허 목 전, 1664)〉·〈원천석 묘갈元天錫墓碣(허목 전, 1670)〉 등이 있다. 소 전을 쓴 두전은 크게 진전과 당전으로 구분된다. 진전은 〈이희검 신도비李希儉神道碑(김상용 전, 1613)〉·〈이귀 신도비李貴神道碑(여이징 전, 1650)〉 등이 있고, 당전은 이양빙李陽氷 전서가 주류를 이루며 〈이시발 신도비李時發神道碑(이정영 전, 1658)〉·〈윤천석 신도비尹天錫 神道碑(홍수주 전, 1699)〉 등이 있다. 예서를 쓴 두전은 주로 해서화 된 예서를 썼다. 이 예서는 17세기에 김수증 등이 발전시켜 유행하 였으며 대표적으로 〈창주서원 묘정비(김수증 서, 1697)〉가 있다. 17 세기 무렵에 고증학의 영향으로 한예의 탁본자료가 들어오지만 아 직 한예로 쓴 두전은 나타나지 않았다. 해서로 쓴 두전은 〈상태사 원각조사비常泰寺圓覺祖師碑(1648)〉·〈자운비慈雲碑(1655)·〈김유 묘갈 金裕墓碣(조종운 서, 1663)〉·〈보살사 증수비菩薩寺重修碑(1683)〉 등이 있다.

전면표제양식은 전서, 팔분, 해서 등으로 썼는데 해서를 많이 썼 다. 이런 양식은 조선 말기까지 꾸준하게 유행하였다. 그리고 두전 과 전면표제양식을 함께 사용한 특이한 경우로 〈안향 향려비安珦鄕

閟碑(김계 서, 1656)〉가 있다.

금석문에 대한 관심 고조

임진·병자 양란 이후에 금석서화金石書畵에 대한 관심이 증가하여 탁본과 도서를 수장하고, 또한 점차 우리의 탁본과 명필에 대해 관심을 가지면서 금석문 자료를 수집하고 정리하는 풍조가 나타났다.

17세기의 대표적인 금석자료로 우선 창강 조속이 펴낸『금석청완金石淸玩』(4권 10책)이 있다. 이 책은 직접 현장에서 탁본하여 선명한 부분을 중심으로 편집하여 완성된 것으로 현재 전하는 가장 오래된 비첩이다.

이어 낭선군 이우(1637~1693)와 그 아우인 낭원군 이간(1640~1700)이 엮은『대동금석첩大東金石帖』(7책)이 있다. 그들은 평소 전서와 예서에도 관심이 많아 허목·송시열 등과 교유하면서 이 책을 완성하였다. 이우는 신라 진흥왕순수비로부터 조선 숙종 때까지의 고비·묘비·석당·석각 등 약 3백여 종의 탁본과 각 첩의 말미에 각각의 명칭·찬자·서자·건립 연대·소재지 등을 기재한 목록을 수록하였다. 이 책은 탁본 일부만 편집한 한계를 가지고 있지만 일실되거나 일부 파괴된 비문의 탁본도 있어 자료 가치가 크다.

숙종 때 김수증은 중국과 우리나라 역대 금석자료 180여 종의 금석문을 수집하여『금석총金石叢』을 간행하였는데 현재 전하지 않는다.

이상으로 살펴본 바와 같이 17세기의 서예로는 먼저 이학적 서예의식이 반영된 송준길·송시열의 양송체와 복고의식이 반영된 허목의 미수체를 들 수 있다. 양송

이우 행서〈黃山谷贈蘇東坡〉

체는 석봉체를 바탕으로 충의의 상징으로 주목된 안진경체를 가미하여 둔중하면서 굳센 필력의 글씨를 썼다. 또한 주자 서론의 영향을 받아 내면의 수양성을 강조하고 의리정신을 구현하고자 중화미中和美를 중시하였다. 한편 허목은 고문 전서를 바탕으로 더욱 독창성이 강한 창고한 고전을 썼다. 결국 17세기 서예와 서론은 다양성 대신 심화를 택하여 문화적 자존의식과 사대부들의 의식이 반영된 독특한 면모를 드러낼 수 있었다.

2. 18세기 서예 동향

순정 회귀와 창신추구

18세기 서예는 크게 양적인 팽창과 질적인 심화를 보이면서 몇 가지 경향으로 나타났다. 첫째로 순정한 서예정신을 추구하려는 경향을 보였다. 대표적인 인물은 이서李溆(1662~1723)로『필결筆訣』에서 역리易理로 점획의 원리와 정신을 설명하면서 왕희지 해서의 순정함을 기준으로 삼아 중화적 서예정신을 강조하였다. 그는 그동안 조선의 서예가 순정함을 잃었다고 보고 왕희지 서예를 정통 기준으로 삼아 재확립하려 하였다. 왕희지 해서〈악의론樂毅論〉의 필의를 터득한 그의 서체는 동국진체東國眞體라는 평을 들었다. 이처럼 순정한 서예를 회복하려는 의식은 당시 조선 유학이 인물성동이론人物性 同異論과 주리론으로 심화되는 등 당시의 사상경향과 궤를 같이 하는 것이다.

정조도 서체반정書體反正을 추구하여 국초의 순정한 서체로 돌아가기를 원했다.[48] 그는 왕희지나 종요鍾繇와 같은 명필을 원한 것이 아니라 돈실원후敦實圓厚하고 순정한 필체를 원했고 공교하고 기이함보다 졸렬하지만 참된 기운을 중시하였다. 이러한 기준에 부합되는 인물로 안진경·유공권柳公權이 주목되었고 그들의 서체와 정신을 중시하였다. 정조는 항상 마음이 바르면 글씨가 바르다는 '심정

필정心正筆正'을 말하고 우암 송시열의 묘표나 충무공 이순신의 신도비도 안진경·유공권체로 쓰거나 집자하였다. 이 영향으로 당시에 순정한 글씨를 쓰려는 풍조가 유행하기도 하였다. 정조는 이러한 서체반정에 어긋나는 이로 윤순尹淳을 거론하였다. 윤순이 서체의 진정한 기운을 없어지게 하고 마르고 껄끄러운 병통을 열어 놓게 하였다고 여겼기 때문이다.

둘째로 인감의 마음心과 정情과 욕구欲를 긍정적으로 강조하는 양명학적 미의식이 대두하였다. 성리학적 미의식이 서예의 심화를 이루었다면 양명학적 미의식은 서예의 다양화와 개성화를 발생시켰다. 또 양명학적 미의식은 점차 정체현상이 나타나던 당시 서예에 대한 자각을 하게 하였고 자신의 진정성을 바탕으로 하는 생명력 있는 창작과 서예 비판을 강조하는 등 새로운 미의식의 변화를 일으켰다.

셋째로 아雅에서 속俗으로 미의식의 전환이 나타나면서 개성과 창신성이 강한 서예가 등장하였다. 단아하고 중화적 미감에 맞는 왕희지체·조맹부체·동기창체 등에서 벗어나 한·위 예서와 그 이전의 전서를 주목하게 되었다. 이에 전아典雅한 진晉·당唐의 글씨에서 벗어나 진秦·한漢의 금석비문에 쓰인 전서와 예서의 거칠고 강하고 고졸한 서예를 주목하기 시작한 것이다. 이러한 변화는 명말청초에 경세치용의 학풍과 실증을 중시한 금석고증학이 등장하고 있었던 것과 궤를 함께 하는 것이다.

넷째로 이러한 변화는 서예에서 고법古法 기준의 변화를 가져왔다. 그 변화의 중심에 있었던 윤순은 왕희지 서예의 바탕이 되는 전서나 한의 예서를 주목하였고 송대 미불의 행서를 강조하였다. 윤순의 영향을 받은 원교 이광사도 『원교서결圓嶠書訣』을 통해 왕희지 중심의 서예에서 탈피하고 종요를 중시하고 한·위의 예서를 주목하였으며, 송대의 소식과 미불 등 서예를 수용하여 활기차고 변

화를 강조하면서 이를 통해 조선의 역대 서예를 비평하였다. 강세황도 자찬 묘지에서 이왕미동二王米董(왕희지·왕헌지·미불·동기창)을 혼용하였음을 밝히고 있다. 이들은 왕희지체나 송설체 중심의 고법에서 벗어나 다양성과 개성 넘치는 서예를 썼던 것이다.

다섯째로 다양한 서체가 유행하면서 각 서체에 일가를 이룬 이들이 많았다. 예를 들면 진·한·위의 전예를 연구하여 개성이 강한 전서와 예서를 썼던 이인상李麟祥(1710~1760)은 원령체元靈體로, 고졸한 종요체를 연구한 김상숙金相肅(1717~1792)은 직하체稷下體 등으로 불렸다. 또한 송문흠宋文欽(1710~1756)은 〈조전비〉를 바탕으로 한 유려한 예서로 유명하였고, 유한지兪漢芝(1760~1834)는 각종 한예의 장점을 종합하여 단아하고 간명한 예서를 써서 일가를 이루었던 것이다.

이처럼 18세기 서예는 개성과 창신성 및 다양성이 넘치는 변화 때문에 이학적인 서예의식이 중심이 되었던 아의 미학에서 벗어나 다양한 서예미학을 추구하는 속의 미학에서 아속雅俗으로의 전환이 나타났을 뿐만 아니라 개성이 강한 서예가 발전하였다.

성행한 서체들

18세기 해서는 이서와 윤두서가 왕희지의 〈악의론〉을 쓰면서 종전의 단아한 해서가 아닌 고졸한 해서를 쓰게 되었다. 이러한 질박한 해서는 윤순·이광사 등으로 이어지면서 새로운 유행이 되었다. 이에 비하여 조정을 중심으로 정조의 서체반정정책으로 둔중하며 순후한 해서가 널리 쓰였다. 또한 안진경·유공권·소식은 물론 우리나라의 한호 등의 글씨를 집자한 집자비도 등장하여 다양한 해서가 쓰였다. 한편 정조 때 화성에 신도시 건설과 맞물려서 수많은 편액과 비문을 쓰게 되었는데 조윤형·유한지 등 명서가들이 참여하여 뛰어난 필적을 남겼다. 18세기에 대자액서를 잘 쓴 이

로 엄한명嚴漢明(1685~1759)·정하언鄭夏彦(1702~1768)·서유대徐有大
(1732~1802)·조심태趙心泰(1740~1799) 등이 유명하다.

이외에 해서를 잘 쓴 이로 한명상韓命相(1651~?)·유명웅兪命雄
(1653~1721)·조정만趙正萬(1656~1739)·이진휴李震休(1657~1710)·
민진후閔鎭厚(1659~1720)·오태주吳泰周(1668~1716)·송요좌宋堯
佐(1678~1723)·홍풍조洪風祚(1689~1760)·윤급尹汲(1697~1770)·
홍중효洪重孝(1708~1772)·채제공蔡濟恭(1720~1799)·이집두李集斗
(1744~1820) 등이 있다.

18세기 행서는 윤순이 송의 미불과 명의 동기창 서체 등을 수
용하여 새로운 변화를 선도하고 이광사·강세황·조윤형 등이 이
를 따르면서 일대에 풍미하였다. 이들의 행초는 진·당·원의 서풍
에서 벗어나 변화와 기교가 많아 당시에 '시체時體'로 불렸고 정
조의 문체반정에서 추구하는 돈실원박敦實圓厚한 순정한 서체와
는 달라 논란을 가져오기도 하였다. 이외에 행서로 유명한 이로 권

권상하 초서 〈오언시〉

상하權尙夏(1641~1721)·이수장李壽長
(1661~1733)·윤두서·영조·서명균徐
命均(1680~1745)·이진수李眞洙(1684
~1732)·박지원朴趾源(1737~1805)·정약
용丁若鏞(1762~1836) 등이 있다.

18세기 초서는 광초狂草를 많이 썼
다. 이서는 자유분방한 연면서連綿書
를 잘 썼으며 그의 문인인 남하행南夏
行(1697~1781)도 거칠면서 자유 분방
한 광초에 능하였다. 조윤형은 황기로
풍의 초서에 능하여 근골있는 필획으
로 태세太細와 질서疾徐의 변화가 매
우 많아 일가를 이루었다. 이 밖에도

남하행 초서 〈오언시〉 (좌)
정조 행서 〈贈鐵瓮府伯赴任之行〉 (우)

이병연李秉淵(1675~1735)·남유정南有定(1722~?) 등이 초서를 잘 썼
다.

18세기 예서는 문인학자들이 보다 많은 관심을 갖게 되었고, 이
전보다 더 다양한 자서字書나 법첩法帖들이 등장하였다. 종래 해서
화 경향의 예서에서 벗어나며 크게 당예와 한예의 영향을 받은 예
서로 구분할 수 있다. 당唐 예풍의 예서에 능한 이로 김진규金鎭圭
(1658~1716)가 있다. 그의 유묵집인 〈죽천유묵竹泉遺墨〉을 보면 그
의 특징이 나타난다. 김장생의 현손인 김진상金鎭商(1684~1755)도
점획이 비후하고 좌우대칭이 강한 당예를 잘 썼으며, 〈송규렴 신도
비〉(1746)에서 절정기의 당예풍 예서를 볼 수 있다.

한편, 이 시기에 예서 관련 자서들과 각종 한·위 예서 비탁본이
들어왔다. 특히, 윤동석尹東晳(1722~1789)의 글을 보면 송대 홍괄

洪适(1117~1184)이 지은 『예석隷釋』, 누기婁機(1133~1211)가 편찬한 『한예자원漢隷字源』, 명대의 도종의陶宗儀(?~1369)가 지은 『서사회요書史會要』와 조함趙崡이 지은 『석묵전화石墨鐫華』(1618)를 거론하고 있어 당시 송·명대에 간행된 예서 관련 자서들이 많이 들어왔음을 알 수 있다. 예서를 잘 썼던 그는 한·위 예서로 쓴 비를 40여 종을 수장하고 발문도 썼는데 그 중 〈예기비禮器碑〉·〈조전비〉·〈사신비史晨碑〉·〈형방비衡方碑〉·〈공주비孔宙碑〉·〈공화비孔和碑〉·〈공표비孔彪碑〉 등이 있다. 그가 수집한 한·위예비는 그와 교우관계에 있었던 이광사에게 영향을 주었던 것으로 보인다. 또한 김광수金光遂(1699~1770)도 금석문 수집과 감상으로 널리 알려져 있다. 그는 중국에서 한대 예서인 공림한비孔林漢碑 3종과 〈조전비〉 등 한·위비의 탁본을 대거 구입하여 지우인 이광사 등에게 영향을 미친다. 남공철南公轍(1760~1840)도 〈화산묘비華山廟碑〉·〈공자묘비孔子廟碑〉 등 한나라 비의 탁본을 수집하였으며, 성해응成海應(1760~1839)

이광사 서 〈이경석 묘표〉

도 〈일자석경一字石經〉·〈장천비張遷碑〉·〈상서석경尙書石經〉 등 한나라 예서 탁본과 당 현종이 예서로 쓴 〈석대효경石臺孝經〉 등 당나라 예서 탁본도 수집하였다.[49]

이 당시 예서에 능한 인물을 보면 윤순의 경우 전서와 예서가 매우 드물었지만 현재 전하는 예서를 통해 그의 한나라 예서의 풍모를 볼 수 있다. 그 제자인 이광사는 윤동석과 김광수의 진장珍藏을 통해 한·위의 여러 비를 학습해야 한다는 인식을 강하게 갖게 되었으며, 후한의 〈예기비禮記碑〉와 위의 〈수선비受禪碑〉를 중시하였다. 그가 예서로 쓴 〈이래 묘갈李淶墓碣〉(1750)과 〈이경석 묘표李景奭墓表〉(1751) 등 비문과 〈사공원시첩司空圖詩帖〉(1751)과 〈수북첩壽北帖〉(1770) 등 진적을 보면 한나라 예서의 특징이 잘 나타난다.

초기에 이광사에게 배웠던 조윤형도 〈조송하필법曹松下筆

法〉(1788)·〈송옹서첩松翁書帖〉(1796) 등에서 〈사신
비〉·〈조전비〉·〈예기비〉 등 한나라 예서첩을 사
용하였다.

　김정희는 전예, 그림 및 전각에 뛰어난 이인
상을 "조윤형의 예법과 화법에 문자기文字氣가
있다."라고 평하였다. 그의 예서는 일부 당나라
예서의 성향도 보이지만 대체로 한나라 예서의
영향을 많이 받아 독특한 경지를 이루고 있다.
특히 단양 사인암에 글씨를 쓴 4언시(1751)의
경우 예서와 전서가 섞이고 장법의 변화가 풍
부하여 무애의 경지를 볼 수 있다.

　송문흠은 송준길의 4대손으로 이인상과 가깝
게 지냈으며 예서에 능하여 당시 이인상의 전
서와 병칭하였다. 그의 예서는 당나라 예서와
한나라 예서의 성향이 보이지만 특히 40대에 쓴
〈경재잠敬齋箴〉(1751)은 〈조전비〉를 학습한 흔
적을 역력히 볼 수 있다.

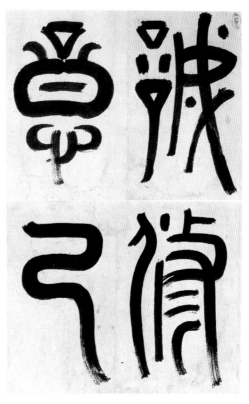

유한지 〈誠意修己〉

　한편, 유척기兪拓基·유언용兪彦鏞·유한준兪漢寯·유만주兪晩柱·유한
지兪漢芝 등에 이르는 기계 유씨 집안은 높은 수준의 문한과 서화
수장으로 유명하였다. 그중에 유한지는 〈기원첩綺園帖〉·〈병암진장
첩屛巖珍藏帖〉 등 진적과 〈유홍 신도비兪泓神道碑〉·〈김무택 신도비金
茂澤神道碑〉 등 비문에서 금석학적 인식을 바탕으로 한나라 예서를
폭넓게 수용하여 개성있는 글씨를 썼다.

　18세기 전서는 대부분 소전을 썼으며 권규·김진규金鎭圭(1658~
1716)·민진원閔鎭遠(1664~1736)·김진상金鎭商(1684~1755)·조명규曹
命敎(1687~1753)·유척기·윤동섬尹東暹(1710~1795)·조윤형·이한진李
漢鎭(1732~?)·이조원李肇源(1758~1832)·유한지 등이 유명하다. 대전

을 잘 쓴 이로 이서우李瑞雨(1633~?)·권규權珪(1648~1723)·이만부李萬敷(1664~1732)·이만기李萬基·이징하李徵夏 등이 있으며 대부분 남인들로 허목의 전서를 추종하였다.

석비와 두전의 변화[50]

18세기 조선후기 석비와 두전은 제액식 두전·두전·전면표제 양식 등으로 구분할 수 있다. 제액식 두전은 드물며 대표적으로 〈송시열 수명유허비宋時烈受命遺墟碑(민진원 전, 1731)〉 등이 있다.

두전은 가장 많이 사용되었으며 대전·소전·예서·해서로 썼다. 대전으로 쓴 두전으로 〈척주 동해비(허목 전, 1709)〉·〈통도사 사리탑비(권규 전, 1706)〉·〈선암사 중수비(권규 전, 1707)〉·〈정역 신도비(정중만 전, 1708)〉 등이 있으며 대부분 미수전 혹은 그 서법으로 썼다.

소전으로 쓴 두전은 진전秦篆인 소전과 당전唐篆인 이양빙 전서를 많이 썼다. 진전으로 쓴 것으로 〈박동선 신도비(최석정 전, 1706)〉·〈정철 신도비(김수증 전, 1717)〉·〈김국광 신도비(김진상 전,

① 〈척주 동해비〉, 삼척
② 〈정철 신도비〉, 진천
③ 〈유홍 신도비〉, 하남

①

②

③

한국 서예문화의 역사

1726)〉·〈조여 신도비(민진원 전, 1726)〉 등이 있다. 이양빙 전서로 쓴 것으로는 〈숙종 명릉비(1720)〉·〈김국광 신도비(금진상 전, 1726)〉·〈이경류 묘갈(금진상 전, 1728)〉·〈김인후 신도비(김진상 전, 1742)〉·〈이주국 신도비(유한지 전, 1800)〉 등으로 가장 많다.

예서로 쓴 두전 중에 당나라 예서풍으로 쓴 것으로 〈용암서원 묘정비(오철상 서, 1752)〉 등이 있다. 한나라 예서풍으로 쓴 것으로 〈이협 묘갈〉(1750)·〈이경석 묘표〉(1751)·〈유홍 신도비〉·〈김무택 신도비〉 등이 있으며 17세기 보다 증가하였다. 해서로 쓴 두전은 〈체화당 사적비(1719)〉·〈홍차기 효자비(이가환 서, 1795)〉 등으로 많지 않다.

전면표제양식은 주로 전서, 예서, 해서가 사용되었다. 전서는 주로 왕과 왕족들의 석비에 쓰였으며 소전을 주로 썼고, 예서는 한나라 예서를 주로 썼으며 매우 적다. 해서로 쓴 것이 비교적 많으며 일부 해서를 집자하여 사용하기도 하였다.

금석문에 대한 관심의 고조

영조와 정조시대에 문풍이 크게 진작되면서 금석문 자료 수집이 더욱 많아졌으며, 방대한 분량의 금석문집을 간행하는 풍조가 나타났다. 그 중에 영조 때 김재로金在魯(1682~1759)가 지은 『금석록金石錄』은 조선시대의 비문을 중심으로 비문 전체를 탁본하여 서첩으로 묶은 것으로 원편 226책, 속편 20책에 이르는 방대한 분량인데 현재 26책만 전한다.

한편 금석비문의 수집 풍조가 확산되면서 금석이나 금석탁본에 대한 비평과 제발題跋의 풍조가 성하였다.[51] 유척기는 금석학에 조예가 있어 당대 금석학의 권위자로 인정을 받았다. 홍양호洪良浩(1724~1802)는 〈제신라문무왕릉비〉·〈제신라태종왕릉비〉·〈신라진흥왕북순비新羅眞興王北巡碑〉·〈제무장사비題鍪藏寺碑〉 등 역대 유명한

금석문 10개에 제와 발을 썼다. 남공철(1760~1840)은 『금릉집』의 〈서화발미書畫跋尾〉에서, 중국의 금석 서화 명품 60여 종에 대한 제발을 썼는데 비문이 20여 종이었다. 이들의 제발문을 보면 금석문에 대한 뛰어난 감식안과 열정을 볼 수 있다.

이처럼 18세기 서예는 수양성과 중화미를 중시하였던 성리학적인 서예인식에서 점차 벗어나 개인의 심心·정情·욕欲을 인정하고 이것을 바탕으로 자유로운 표현을 중시한 양명학적 미의식이 새롭게 등장하여 조선후기 서예 인식에 큰 변화를 주었다. 또한 아속의 전화가 발생하여 진·원의 특정 서체에서 벗어나 선진先秦이나 한·위의 전예 등을 바탕으로 개성과 창신성을 중시하는 글씨를 잘 쓰는 자가 나타났으며 이를 바탕으로 한 비평이 등장하였다.

3. 19세기 서예 동향

19세기 조선은 정조 이후 순조·헌종·철종으로 이어지는 동안 왕권이 약화되고 세도정치로 인해 정치·경제·사회적인 폐해가 야기되기 시작하였다. 이에 전세·군포·환곡에 대한 횡포가 심해진 삼정의 문란으로 민심이 급격히 이반하였으며 마침내 민중봉기로 표출되었다. 이에 후대에 실학자로 불린 많은 지식인들이 이를 시정하려는 개혁안을 제시하였다. 이들은 주로 서울 근교 즉 경기에 거주하면서 한漢·송宋학문의 절충을 통해 유교적 이상과 도덕성을 제고하려 하였고, 현안 문제인 토지문제·정치제도 등에 대한 개혁안을 제시하였다. 이들은 중농학파, 중상학파, 북학파로 구분되며 서구의 과학과 기술 등 새로운 사상과 문물을 수용하여 자주적이며 근대지향적인 학문체계를 세우고자 하였다. 또한 우리의 역사와 지리에 관심을 갖고 정약용의 『아방강역고我邦疆域考(1811)』, 한치윤의 『해동역사海東繹史(1814)』, 김정호의 『대동여지도大東輿地圖(1861)』 등을 간행하였으며, 민중종교인 동학이 성하기도 하였다. 또한 중인

계층 문화의 등장과 판소리·소설·민화 등 서민문화가 크게 대두하였다. 이처럼 19세기의 다양한 문화 현상은 조선 문화의 근대지향적인 경향에 많은 영향을 미쳤다.

이러한 19세기 정치·문화의 변화는 서예에서도 영향을 미쳐서 전반기에는 개성이 강한 다양한 서체書體와 서론書論이 등장하였을 뿐만 아니라 활발하고 다양한 서예 문화를 이루었다. 청의 고증학과 금석학 등은 조선의 서예에 큰 영향을 미쳤다. 이 때문에 위·진魏·晉이나 진·한秦·漢의 서예에 관심을 가지면서 질박하고 골기 강한 서예를 중시하였다. 신위, 이삼만, 김정희, 조광진 등이 크게 활약하였다. 그러나 중기를 넘으면서 병인양요·신미양요·강화도조약 등 외세와의 충돌과 이를 극복하려는 대원군의 내정개혁의 시도, 임오군란과 갑신정변·동학농민전쟁과 일본의 간섭, 명성황후시해·을사늑약·정미조약·경술국치 등 끊임없이 급변하는 정치적 혼란으로 인하여 사회·경제·문화 등이 침체하였다. 서예도 예외가 아니어서 새로운 변화를 수용하고 침잠할 수 있는 정신적 여유가 없어지면서 크게 쇠퇴하였다.

19세기 해서를 보면 자하紫霞 신위申緯(1769~1845)처럼 동기창·옹방강 등의 영향을 받아 단아한 해서를 썼으며, 창암蒼巖 이삼만李三晩(1770~1847)처럼 연미함보다 골기骨氣를 중시한 고졸한 해서를 쓰기도 하였다. 또한 추사秋史 김정희金正喜(1786~1857)처럼 청의 영향으로 옹방강풍의 구양순체를 쓰기도 하였다. 그렇지만 청의 비학碑學으로 새롭게 주목을 받았던 북위 해서의 영향은 아주 미미하였다. 이외에 해서를 잘 쓴 대표적인 이로는 김노경金魯敬(1766~1840), 의순意恂(1786~1868), 윤정현尹定鉉(1793~1874), 심희순沈熙淳(1819~?), 전기田琦(1825~1854), 정학교丁學敎(1832~1914), 김경림金景林(1842~?), 유한익兪漢翼(1844~1923), 윤용구尹用求(1853~1939) 등이 있다.

19세기 행서는 일부 명의 서풍과 청의 영향으로 위진 이전으로 소급하려는 경향이 두드러졌다. 대표적인 인물로 신위 등은 명대 서예와 청대 서예를 수용하여 유려한 행서를 잘 썼다. 이에 비하여 이삼만은 위진의 서예에 관심을 가지면서 우졸하고 골기있는 서예를 썼다. 김정희는 청의 고증학과 금석학의 영향을 받아 강하고 독특한 풍격의 행서를 완성하였다. 그의 행서는 문하생과 추종자들에 절대적인 영향을 미치면서 조선 서단의 대미를 장식하였다. 이외에 행서로 유명한 이로는 조광진曹匡振(1772~1840), 권돈인權敦仁(1783~1859), 김명희金命喜(1788~1857), 조희룡趙熙龍(1797~1859), 이남식李南軾(1803~1878), 이상적李尙迪(1804~1865), 박규수朴珪壽(1807~1876), 허진許維(1809~1892), 신명연申命衍(1809~1892), 조석원曹錫元(1817~?), 김병기金炳冀(1818~1875), 윤정기尹廷琦(1814~1879), 이하응李昰應(1820~1898), 한응기韓應耆(1821~1892), 전기田琦(1825~1854), 윤광석尹光錫(1832~?), 민규호閔奎鎬(1836~1878), 김성근金聲根(1835~1918), 김윤식金允植(1835~1920), 김홍집金弘集(1842~1896), 민태호閔台鎬(1843~1884), 김가진金嘉鎭(1846~1922), 이도재李道宰(1848~1909), 김옥균金玉均(1851~1893), 윤용구尹用求(1853~1939), 민영익閔泳翊(1860~1914), 안중근安重根(1879~1910) 등이 있다.

19세기 예서를 보면 청대 고증학과 금석문의 영향을 받아 서한의 고예古隷가 성하였다. 청대 초기에는 예서에 대한 저술로 한비漢碑의 특징을 분석한 곽종창郭宗昌(?~1652)『금석사金石史』를 비롯하여, 만경萬經(1659~1741)의 『분예우존分隷偶存』, 고애길顧藹吉(강희 연간 때 인물)의 『예변隷辨』이 있는데 그 중에 『예변』은 추사 김정희가 한비를 학습할 때 사용한 자서류였다. 김정희는 청의 옹방강·완원과 사제의 연을 맺었으며 옹수곤·섭지선 등과 지속적인 교류를 하면서 많은 도움을 받았다. 특히 완원의 「북비남첩론

北碑南帖論」과 「남북서파론南北書派論」은 포세신包世臣·강유위康有爲로 이어지는 청대 비학의 이론적 근거가 된 것으로 김정희의 서론과 예서에도 큰 영향을 미쳤다. 추사는 고예를 바탕으로 변화가 많고 독특한 풍격의 예서를 썼으며 문자향서권기를 강조한 그의 서예정신이 반영된 것으로 평가되고 있다. 추사의 예서는 그를 추종한 조광진曺匡振(1772~1840), 권돈인權敦仁(1783~1859), 의순意恂(1786~1868), 김명희金命喜(1788~1857), 신관호申觀浩(1810~1884), 이하응李昰應(1820~1898), 전기田琦(1825~1854) 등으로 확산되었다. 이외에 예서로 유명한 이로 이남식李南軾(1803~1878), 이유원李裕元(1814~1888), 서승보徐承輔(1814~?), 유치봉兪致鳳(1826~?), 김석준金奭準(1831~1915), 정학교丁學敎(1832~1914), 민규호閔奎鎬(1836~1878), 민태호閔台鎬(1843~1884), 노경설盧敬卨(1847~1908), 정유대丁有大(1852~1927), 안중식安中植(1861~1919) 등이 있다.

19세기 초서를 보면 이삼만(1770~1847)이 골기가 강하며 독특한 유수체流水體로 알려진 초서를 잘 썼다. 김정희는 초서를 대부분 행서와 함께 썼으며 그의 영향을 받은 이로 조광진曺匡振(1772~1840), 민규호閔奎鎬(1836~1878), 민태호閔台鎬(1843~1884) 등이 있다.

19세기 전서를 보면 역관인 오경석吳慶錫(1831~1879)이 중국의 금석문을 많이 수집하면서 전서를 잘 썼고, 권동주權東壽(1842~?)는 정이문자鼎彝文字를 잘 썼다. 이외에 신위申緯(1769~1845), 심상규沈象奎(1766~1838), 전기田琦(1825~1854), 유치봉兪致鳳(1826~?), 김석준金奭準(1831~1915), 정학교丁學敎(1832~1914), 민태호閔台鎬(1843~1884), 민영환閔泳煥(1861~1905) 등이 뛰어났다.

02.

조선시대의 주요 서예가

조선 전기 주요 서예가

1. 안평대군과 그 유파

송설체가 조선 초에 크게 흥할 수 있었던 그 중심에는 안평대군 이용이 있었다. 안평대군은 바로 15세기 조선 서예를 주도한 인물로 당시에 이미 상당한 분량의 중국 서화를 수장하고 있었다. 그가 수장한 서화자료는 여말부터 만권당을 통해 들여온 것과 노국공주가 가져온 자료들 중 상당 수가 조선 왕실로 흘러들어 온 것, 그리고 안평대군 자신이 개별적으로 수집한 것이었다.

안평대군은 수 백점의 서화 가운데 행서와 선우추의 초서를 좋아하였다. 그의 서예는 36세의 짧은 생애 동안 조선초기 서예를 수준 높게 이끌면서 화려하게 꽃을 피웠다. 특히 그의 서예를 따르는 수많은 학자들로 하나의 서예유파를 형성하면서 조선의 서예를 정점에 이르게 하였다.

안평대군은 성장한 후 궁에서 나와 인왕산에 최초의 거처를 정하고자 세종이 당호를 '비해당匪懈堂'이라 지어 주었다. 그는 이곳을

단장하고 신숙주·성삼문·이개·김수온·이현로·서거정·이승윤·임원준
등 8명과 함께 오언이나 칠언 절구와 율시로 각자가 〈비해당48영〉
을 지었다.

　안평대군과 집현전 학사들의 교유는 〈몽유도원도권夢遊桃源圖
卷〉(1447)과 〈소상팔경도시첩〉 등에 실린 발문과 시문에 잘 나타
나 있다. 특히 〈몽유도원도권〉의 발문과 찬시에 참여한 인물들은
곧 당시 안평대군을 추종하였던 인맥들로 파악할 수 있다. 이 모임
에 참여한 인물은 안평대군, 신숙주(1427~1475), 이개(1417~1456),
하연(1376~1453), 송처관, 김담(1416~1464), 고득종, 강석덕(1395
~1459), 정인지(1396~1478), 박연(1378~1458), 김종서(1390~1453),
이적, 최항(1409~1473), 박팽년(1417~1456), 윤자운(1416~1478),
이예(1419~1480), 이현로(?~1453), 서거정(1420~1483), 성삼문
(1418~1456), 김수온(1409~1481), 만우(千峰, 1357~1477?), 최○로
모두 22명이다.[52] 안평대군이 세종 29년(1447) 4월 20일에 도원을
노니는 꿈을 꾸고 그것을 안견에게 설명하고 그리도록 하여 3일 만
에 완성하였다고 한다. 그림에 감탄한 안평대군은 2편의 글을 썼
고, 나머지 21명은 21편의 찬시를 써서 모두 23점의 시문을 유묵
으로 남겼다. 여기에 참여한 인물들은 시문과 서화에 능한 정인지,
김종서, 이현로 등 중진 및 원로들과 음악에 조예가 있던 박연, 만
우 같은 승려시인들이었다.

　특히 참여인물 중 집현전 학사 출신은 20대 후반 30대 초반의

안평대군(이용) 해서 〈夢遊桃源圖跋文〉

성삼문, 박팽년, 신숙주, 이개, 서거정, 윤지운, 최항, 김담, 이예, 송처관으로 10명이다. 이들은 모두가 당대의 문화와 예술을 주도한 최고의 재사들이었다.

안평대군은 또한 도원에 대한 꿈을 꾼지 4년 후에 꿈속에서 본 곳과 비슷한 백악의 서북쪽 산록에 무계정사를 짓고 조정과 재야의 많은 인재들과 교유하였다. 이에 대해 『용재총화』에서는 다음과 같이 기록하고 있다.

비해당은 왕자로서 학문을 좋아하고 더욱 시문에 뛰어났다. 서법에 뛰어나 천하에 제일이 되었고, 또 그림과 거문고와 비파의 기예에 뛰어났다. 성격은 또한 들뜨고 방탕하며, 옛것을 좋아하고 뛰어나기를 탐하였다. 북문 밖에 무이정사武夷精舍를 짓고, 또 남호南湖(현재 용산 부근)에 임하여 담담정淡淡亭을 지었다. 만 권의 책을 소장하고, 문사들을 불러 모아 12경시를 짓고, 48영을 지었다. 혹은 밤에 등불을 켜고서 얘기하고, 혹은 달이 뜰 때 뱃놀이를 하며, 혹은 점을 치고 혹은 장기와 바둑을 두며 음악을 계속하면서 술을 마시고 취하여 즐겼다. 일시의 이름난 학자로서 그와 교유를 하지 않은 사람이 없었고, 무뢰배나 잡업에 종사하는 이들도 그에게 모여들었다. 바둑판과 바둑알은 모두 옥을 사용하였고, 금니로 글씨를 썼으며, 사람들에게 비단을 짜게 한 다음 즉시 붓을 휘둘러 진초眞草를 어지럽게 쓰기도 하였다. 그의 글씨를 구하는 사람이 있으면 즉시 써주었으니 일화가 대부분 이와 같았다.[53]

안평대군은 그야말로 거문고·바둑·글씨·그림 등에 매우 다재다능하고 성격이 호방하여 신분의 고하를 막론하고 다양한 인물과 교유

하였다. 이 때 성삼문도 이들 문사 그룹에 참여하여 〈차무계수창시
운5수次武溪酬唱詩韻五首 〉 등 수창시酬唱詩를 남겼다.[54]

이처럼 다양한 신분과 선비들이 참여하여 완성한 〈몽유도원도〉
와 그 발문은 조선 회화사 연구뿐만 아니라 시문과 서예를 연구하
는 데에도 매우 중요한 의미를 갖는다. 이들의 글씨는 조선초에 성
행한 송설체의 진면목을 여실히 보여주는 귀중한 자료들이다.

안평대군의 글씨는 조맹부보다 더 연미하고 유려하며 강건하여
그의 글씨에 대한 국내외의 비평은 늘 화려한 수식어로 가득하였
다. 문종과 성종 등 왕실에서도 안평대군의 글씨에 호응하였으며
일부는 거의 흡사할 정도였다. 또한 그의 글씨는 문종 때 인쇄활자
로 주조되기도 하였다.

그러나 안평대군과 그를 추종하던 집현전 학사의 일부가 수양대
군의 왕위 찬탈로 인해 죽음을 당하면서 많은 작품들도 정치적인
이유로 소실되었거나 그의 글씨를 꺼리게 되었다. 세조 때 중국 사
신 예겸이 신숙주가 갖고 있는 글씨에 대해 물었을 때 신숙주는 차
마 안평대군 글씨라 말하지 못하고 거짓으로 친구 강희안 글씨라고
하자 세조가 이를 듣고 안평대군 글씨를 내주도록 하였다는 일화가

있는데, 이는 이러한 사실을 뒷받침해 준다.[55]

안평대군과 그를 추종한 유파들이 활동한 때는 세종대왕이 그 자신이 유교적인 덕목을 갖춘 군주로서 정치·경제·문화·예악·국방 등 모든 분야에서 실질적인 조화를 구현하려한 시기였다. 당시의 정점에 달한 문화와 정신을 반영한 글씨가 안평대군과 그 유파가 쓴 〈몽유도원도권〉의 발문과 찬시贊詩이다. 이 글씨는 아름다운 송설체에서 벗어나 세련되고 청경淸勁한 기상과 운치가 있어서 조선 초기의 서예를 한 단계 높은 수준으로 끌어올린 것으로 평가된다. 곧 이 시기에 조선전기의 서예가 만개한 것이다.

2. 성삼문成三問(1418~1456)

성삼문은 자가 근보謹甫, 호는 매죽헌梅竹軒, 본관은 창녕昌寧이고, 시호는 문충文忠이다. 그는 여말 선초에 활동하였고 태종 때 영의정을 지냈으며 시문과 초서에 뛰어났던 성석린(1338~1423)의 증손이고, 무관 출신으로 도총관을 지낸 성승(?~1456)의 아들로 홍성에서 태어났다.

그는 1438년에 식년문과에 합격하고, 1442년에 왕명으로 사가독서를 하였다.[56] 삼각산 진관사에서 집현전 학사인 박팽년·신숙주·이개·하위지·이석형과 함께 독서하면서 수창시酬唱詩로 〈삼각산연구三角山聯句〉를 남겼다.

성삼문은 이 무렵에 한글 창제를 위해 설치된 정음청正音廳에서 정인지, 최항, 신숙주, 강희안, 박팽년, 이개 등과 함께 연구하였다. 성삼문은 당시 요동에 있던 황찬黃瓚을 13번이나 방문하여 음운에 대해 깊이 연구하는 등 열정을 보였으며, 이는 훗날

성삼문 행초 〈題匪懈堂夢遊桃源圖記後〉

1446년에 한글을 창제하는 데 큰 역할을 하였다.

이후 집현전 학사와 수찬을 거쳐 경연관이 되었다. 1454년에 집현전 부제학과 예조참의를 지냈고, 1455년에 예방승지가 되었다. 이 해에 수양이 단종에게서 양위를 받을 때 국새를 안고 통곡하였다고 한다. 다음 해에 단종 복위를 모의하다 김질의 밀고로 발각되어 참형되니 세상에서 '사육신'이라 하였다. 1691년에 신원되었고, 1758년에 이조판서에 추증되었다.

성삼문은 안평대군과 시서화로 교유하면서 매우 가깝게 지냈다. 당호를 매죽헌으로 지은 것도 서로 밀접함을 의미한다고 본다. 그는 안평대군이 꿈을 꾸고 안견이 3일 만에 그린 〈몽유도원도권〉(1447)에 대해 찬시 〈제비해당몽유도원도기후題匪懈堂夢遊桃源圖記後〉를 짓고 행초서로 썼다. 필체가 활발하고 유려하여 송설체의 묘결妙訣을 터득하였음을 볼 수 있다.

3. 박팽년朴彭年(1417~1456)

박팽년은 자가 인수仁叟이며 호가 취금헌醉琴軒으로 세종조에 집현전 학사였으며 후에 세조의 왕위 찬탈을 반대하다 죽은 사육신의 하나이다. 현전하는 그의 서예를 보면 안평대군 이용과 상응하는 수준이었다. 그의 송설체로 쓴 〈오언율시〉는 단아하고 세련된 풍모를 보여준다. 세련된 운필과 정연한 미감은 이성서예의 특성이 잘 드러나고 있다.

4. 최흥효崔興孝(태종~세종 때 활동)

최흥효는 생몰 연대가 분명하지 않으며 태종부터 세조 때까지 주로 활동한 것으로 알려졌다. 그는 당시에 '최지초서崔之草書, 용지행서龍之行書'라 칭할 정도로 초서에 뛰어나서 안평대군도 그의 초서를 청할 정도였다. 다음 일화는 그러한 내용을 담고 있다.

박팽년 행서 〈오언율시〉 (좌)
최흥효 초서 (우)

처음에 안평대군은 최흥효의 글씨가 자기와 같은 필법임을 좋아해서 그의 집을 자주 방문하였다. 최흥효는 안평대군이 큰 화를 피하지 못할 것을 알고 마침내 서법을 고쳐 괴이한 것을 숭상했다. 안평대군은 크게 애석하게 여기고 드디어 서로 소원하게 되었는데 이로 인해 (최흥효는) 화를 면하였다. 그의 여덟 폭 글씨는 지금 각으로 전해져 병풍으로 많이 있으니 '자류행차시紫騮行且嘶' 등의 글씨가 이것이다.[57]

최흥효는 자신의 글씨를 선서善書라 자부하며 여러 관사를 돌아다니면서 글씨를 써주고 술을 대접받았지만, 글씨가 거칠고 비속하다고 평가받고 있었다. 또한 안평대군은 최흥효의 글씨를 청하여 받아보았지만 마침내 조각내어 도배해 버리고 말았다고 하였다.[58]

최흥효는 낙천적이고 자유분방한 성품의 소유자이며, 초서에 나타나듯이 원윤圓潤한 필체가 유려한데 스스로 칭하기를 동진의 유익庾翼의 서법을 본받아 글씨를 잘 쓴다고 하였다.

5. 김구金絿(1488~1534)

조선 중종 때 활동한 김구는 호가 자암自庵이며 절개와 지조가 있는 유학자로 조광조와 성리학을 논할 정도로 학문이 뛰어났으며 기묘사화 때 화를 당해 기묘명현으로 꼽는다. 또한 음률에 뛰어나 악정樂正 벼슬을 지내기도 하였다.

문장에 능하고 초서와 예서를 잘 썼다. 그가 일찍이 사마시의 생원과 진사시에서 모두 장원을 하자 시험관이 평하기를 "시는 이백과 같고, 부는 사마상여 같으며, 문은 사마천과 같고, 필법은 왕희지와 같다."고 하였다. 그는 안평대군, 양사언, 한호와 함께 조선 전기 4대 서예가로 거론된다.

〈증별시〉는 유려한 초서로 운필과 먹의 윤갈潤渴이 잘 어울리게 표현하였다. 먹의 윤갈과 질서疾徐의 비백飛白, 점획의 연면 등에서 적절한 조화를 이루고 있어 감성 서예의 면모를 잘 보여주고 있다. 그는 왕희지의 행서에 뛰어났으며, 선우추의 초서와 장필의 광초狂草 등 원명 서예가의 서풍을 익혀 연면連綿하면서도 유려한 필선에 분방한 조형미가 잘 어우러지는 서예를 잘하였다.

김구의 글씨에 대한 일화 중에 다음과 같은 기록이 전한다.

김구 초서 〈贈別詩〉

(김구는) 매 번 병풍에 글씨를 쓸 때마다 의자에 앉아 검무를 추고 소리를 길게 질러서 정신과 기운이 격양되는 것을 기다렸다가 문득 의자에서 내려와 휘둘러 글씨를 썼다. 먼저 조자앙이 쓴 〈적벽부〉를 임서하고, 뒤에 장여필의 글씨를 임서하였다. 그러므로 그가 초서로 〈적벽부〉를 쓸 때 그 글자에 장여필 글씨풍이 서리고 응축된 자태가 있었

다.[59]

여기에서는 김구가 행초를 쓰기 위해 흥을 돋우는 독특한 모습을 설명하고 있다. 검무를 추었다는 대목은 당의 장욱이 당에서 가장 유명한 검무 배우인 공손대랑公孫大娘의 검무를 보고 자연스런 운필의 묘를 깨우쳤다는 대목과 유사하다.[60]

김구는 장욱처럼 술을 통해 흥취를 고양시키기보다는 검무와 소리를 길게 질러 필흥을 고조시켰다. 또 기록에 의하면, "김구가 악정 벼슬에 제수된 것은 음율을 이해하였기 때문이다. 공은 예에 무소불통이었다."[61]라고 평하고 있다.

6. 이황李滉(1501~1570)

16세기에 활동한 퇴계 이황은 성리학자로 잘 알려졌지만 시서와 문학에도 뛰어났다. 퇴계의 서예의식은 다음 글에서 확인할 수 있다.

근세에 조맹부와 장필의 글씨가 성행하여 모두 후학을 그릇되게 함을 면하지 못하네. 글자 쓰는 법은 마음의 법에서 나오니 글씨를 익히는 것은 글씨로 이름을 얻으려 해서는 안 되네. 창힐과 복희씨의 문자를 만든 것은 저절로 신묘했으며 위진魏晉의 풍류는 차라리 방류放疏하지. 오흥(조맹부)을 배우려다 고의故意를 잃을까 두렵고, 동해(장필)를 흉내내다 허사될까 두려워라. 다만 점획은 모두 존일存一하도록 하고 인간 세상에서 떠도는 비난과 칭찬에는 마음 두지 마소.[62]

퇴계는 조맹부와 장필의 글씨를 비판하고 위진의 글씨를 높이며, 또한 세속적인 명성보다는 심성을 수양하는 존일의 관점에서 서예를 중시하고 있음을 볼 수 있다. 이것은 그의 '경敬' 사상이 반영된

것이다. 그는 어려서부터 글씨를 반드시 반듯
하게 썼으며, 비록 과문科文이나 잡서雜書를 베
끼더라도 거칠게 쓰는 일이 드물었다. 다른 사
람에게 글씨를 요구하지 않았는데 남의 잡스런
글씨를 싫어했기 때문이다.[63] 후학은 그의 글
씨를 다음과 같이 평하였다.

이황 해서 〈千字文〉

　선생은 비록 우연히 한 글자를 쓰더라도 점획을
정돈하여 쓰지 않은 것이 없어서 모든 글자체가 방
정하고 단중하였다. …… 먹을 갈 때는 반드시 자세
를 방정하게 하였으며 조금도 기울어짐이 없었다.[64]

〈천자문〉은 바로 퇴계의 '경敬' 정신이 잘
드러난 것이다. 〈천자문〉 글씨는 점획이 안정되었고 자형이 매우
단아하며 성리학자의 성정이 잘 반영되어 '글씨는 그 사람이다書如
其人'의 면모를 잘 드러내고 있다. 점획이 분명하고 자간과 행간을
넓게 하여 안정적인 장법을 취하였다. 성리학적 미의식을 가진 조
선 선비들이 추구한 이성서예이다.

7. 양사언楊士彦(1517~1584)

양사언 초서 〈오언시〉

봉래 양사언은 16세기 인물로 강릉부사, 회양군수 등을
지냈으나 평소 신선학神仙鶴을 좋아하여 속세에 얽매이기
를 싫어하고 산수를 유람하기를 좋아하였다. 황기로와 함께
조선전기의 대표적인 초서 대가로 구속을 싫어하였다. 작품
오언시는 공간에 얽매이지 않는 호방한 대자 광초서의 진면
목이 잘 드러난다. 원필로 운필하였고 비백飛白과 비수, 그리고 태
세太細의 변화가 많아 동태미가 뛰어나다. 그러나 일부 필획이 실없

고 경솔하여 근골이 약한 면모도 있다.

8. 황기로黃耆老(1521~?)

16세기 중종 때 활동한 황기로는 자가 태산鮐山, 호가 고산孤山, 매학정梅鶴亭이며 생몰연대가 분명하지 않다. 광초에 능하였으며, 필력이 웅장하고 자유분방함이 있으며 초성草聖이라는 칭호가 과장이 아님을 알 수 있다.

기록을 보면 황기로는 술을 좋아하고 초서를 잘 써서 그의 글씨를 얻고자 하는 사람은 큰 잔치를 베풀고 그를 맞이했으며, 멀고 가까운 곳의 손님들이 각자 무늬없는 흰 비단과 화선지를 가져와 쌓인 것이 천백 축이나 되었다고 한다.

그가 글씨 쓰는 모습을 다음과 같이 묘사하고 있다.

황기로 초서〈若敎臨水畔 字字恐成龍〉

황기로는 많으면 많을수록 더욱 힘썼다. 붓이 좋고 나쁨을 가리지 않았으며 또한 자신의 집에 좋은 붓도 가져가지 않았다. 다만 먹을 두어 말 정도 갈게 하고 주인집의 닳아 빠진 몽당붓으로 예컨대 아이들이 담장 모퉁이에 버린 붓, 부인들이 한글 편지를 쓰고 남은 것 같은 것들을 모두 합쳐 묶어서 두어 자의 긴 붓대를 사용하여 붓대 머리를 꺾어 버리고 노끈으로 얽어 묶었다. 날이 저물도록 술에 흠뻑 취해 붓을 잡을 생각을 안 하니 모든 손님들이 늦어졌다. 술이 취해 붉은 색 푸른색을 분간하지 못할 만큼 된 뒤에 주먹으로 붓대 끝을 잡고 손가락을 쓰지 않았으며 먹을 적셔서 멋대로 휘둘렀다. 한 번 휘둘러 수백 장의 종이를 다 썼는데 해가 다 기울지 않아서 끝냈다. 그 글씨는 용이 나는 듯 호랑이가 움켜잡는 듯 귀신이 출몰하는 듯한 형태가 천 가지로 변하여 형용할 수가 없었다. 그의 글씨는 장욱과 장여필에게서 비롯되는데 그 신묘하고 괴이함을 헤아릴 수 없으며 대부분 스스로 조화를 이루었다. 비

록 중국의 수백 대 동안이라도 또한 짝할 만한 이가 드물 것이다.[65]

이 기록을 보면 황기로는 형식에 얽매이지 않고 술을 마시면서 글씨를 즐겼음을 알 수 있다. 그는 붓을 가리 않고 취흥을 극대화하여 만용에 가깝게 자신의 재기를 발산하는 등 많은 일화를 남기고 있다.

황기로의 행초는 당 장욱과 명 장필(1425~1487)의 광초에서 영향을 많이 받았는데 특히 장필의 영향을 많이 받았다.[66] 장필의 초서가 조선 초기에 많은 영향을 미쳤음을 여러 자료에서 확인할 수 있다. 황기로는 술을 좋아하여 만취상태에서 광초 쓰기를 좋아하고, 또 대단한 속필을 구사하였으며, 많은 작품을 썼다. 또 구애받는 삶을 싫어하고, 도덕적인 제약을 가하는 제도와 인습의 틀을 벗어나려 하였기 때문에 글씨에서 고법에 머무르지 않고 창의적인 예술을 추구하였다.

9. 한호韓濩(1543~1605)

석봉 한호는 왕희지 필법의 경지에 이르고자 하여 고법을 지향하되 단순히 '모양을 베끼는 것(形似)'에 머물지 않고 고인의 정신세계를 이해하고자 하였다. 그는 장지·종요·왕희지·왕헌지 등의 전아한 위진 고법은 물론 당·송·원·명의 개성있는 글씨와 서론에도 관심을 기울였다. 특히 명대의 왕세정王世貞의 서예 제발題跋과 서론의 영향을 많이 받았다.

석봉의 대표작인 〈해서 천자문〉은 1583년에 선조의 명으로 쓰였는데 이후 초학자들의 기본 학습서로 널리 애용되었다. 석봉의 대자해서는 설암의

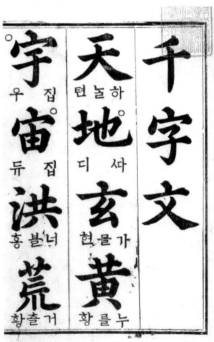

한호 해서 〈해서 천자문〉

영향을 받았으며 〈대자 천자문〉을 비롯하여 도산서원과 옥산서원 등에 많은 편액서를 남겼다.

행서는 주로 왕희지체를 바탕으로 쓰다가 노년에 원숙하고 고박한 서풍을 구사했다. 한편, 초서는 이왕의 고법을 바탕으로 장욱·회소·장필·축윤명 등의 서체를 탐구하여 개성이 강했다. 보다 자유로운 기상을 보여주는 〈초서 천자문〉이 알려져 있는데 박팽년이 송설체로 쓴 〈초서 천자문〉과 하서 김인후가 장필의 초서풍으로 쓴 〈초서 천자문〉과는 또 다른 원필로 원숙한 개성을 보여주고 있다.

석봉체는 한동안 서자관書字官으로 활동하여 왕실에도 많은 영향을 주었다. 선조 어필과 인목대비 및 정명공주의 필적에서도 석봉체 영향을 확인할 수 있다. 그는 당시 사대부들에게도 많은 영향을 주었으며 백광훈의 아들인 백진남에게『석봉필결』을 써주는 등 글씨로 교유를 하여 영향을 주었다. 이러한 사실은 최립崔岦과 오준吳竣, 김집金集, 이경직李景稷과 이경석李景奭 부자, 송준길宋浚吉 등의 글씨에서 확인할 수 있다.

한석봉 글씨에 대해 국내외에서 높은 평가를 내렸고 많은 영향을 주었으며 조선후기에 일부 비판도 제기되었지만 송설체 중심에서 위진 고법에 대한 관심을 심화시키는 계기가 되었음은 부인할 수 없다.[67]

이지정 초서 〈醉詠九絶〉 중

조선 후기 주요 서예가

1. 이지정李志定(1588~1650)

이지정의 호는 청선聽蟬이며 광해·인조 때 활동하였고 초서와 행서에 뛰어났다는 평을 들었다. 그는 황기로의 초서를 배워

필세가 활달하여 청원수윤淸圓秀潤하지만 그 주경遒勁의 필세에 이르지 못하였다. 당시 옥산 이우와 우열을 다투었으며, 그의 초서는 자손인 이하진과 이서 등으로 전해졌다. 〈취영구절〉은 황기로와 명대서 서풍을 반영한 이지정의 초서 서풍을 잘 보여주고 있다.

이지정이 엮은 『대동서법』은 우리나라 역대 명가 중 신라 김생부터 조선의 오준까지 51명을 수록하였다. 각법刻法과 글씨가 양호하여 전통서예의 흐름을 살피기에 좋은 자료이다.

2. 조문수曹文秀(1590~1647)

조문수의 호는 설정雪汀이며 조선중기의 문인으로 해서와 초서에 능하였다. 『서주집西州集』에서 그의 글씨에 대해 "묵묘墨妙하여 자성일가하였다. 본래 송설체를 좋아하였으나 그 색태色態가 미무媚嫵함을 싫어하여 단지 마른 마디[瘶節]와 살집이 전하는 점만을 취하고 왕희지의 청진淸眞한 의취를 섞으니 체기體氣가 농졸濃粹하고 파波와 과戈가 유려하고 생기가 있으며 임지학습을 하니 풍우가 몰아치 듯하였다. 대자와 소자 해서와 초서가 각기 그 극한에 이르렀다. 동 시대에 남창 김현성과 동회 신익성 등이 모두 송설체를 순수하게 배웠던 까닭에 서로 그를 위해 아름다움을 양보하면서 말하기를 '설정옹은 왕희지와 조맹부 사이를 절충했으니 우리들이 미칠 바가 아니다"라고 할 정도로 평하고 있다.[68]

조민수는 송설의 연미한 점을 넘어서서 송설과 왕희지의 장점을 취하여 필획이 강하고 맑다. 이러한 서풍은 한석봉의 〈천자문〉 필의와도 유사한데 이는 당시 왕희지와 조맹부의 서체가 섞이는 풍조에서 비롯된 것이다.

조문수 해서 〈爲沈秀才書〉

허목 초상

3. 허목許穆(1595~1682)

허목의 호는 미수이며 경서와 예학에 밝았고 자의대비 복상문제로 서인과 대립하였다. 그는 50세가 넘도록 제자백가와 선진의 육경六經을 연구하여 '고학古學'이라 하였으며, 예학에 일가를 이루어 예송논쟁에 참여하였고, 삼대의 고전古篆을 취하여 독특한 전서를 완성하였다. 그는 60대 후반의 비교적 늦은 시기에 낭선군 이우가 제공한 〈형산신우비衡山神禹碑〉·〈석고문石鼓文〉·〈역산비嶧山碑〉 등 금석자료를 바탕으로 하고 소전·고문·종정문·〈한간문汗簡文〉·〈삼체석경三體石經〉 등을 참고하여 고문과 소전이 섞인 전서 서풍으로 썼는데 자간字間이 좁고 방필과 원필이 섞인 장법을 보였다.

70세 이후의 전서를 보면 필획이 강건하고 넉넉하고 강건하며 자간의 공간이 넓어지는 변화를 보인다. 여기에 행초의 필의가 가미되어 그의 독특한 초전草篆을 완성하였다. 그의 전서는 기괴하다는 혹평을 받기도 하였지만 그의 문인과 남인을 중심으로 이어졌다. 식산 이만부·성호 이익·다산 정약용 등은 미수의 독특한 전서에 대해 높이 평가하고 있다. 대표작으로 〈척주동해비〉·〈하홍도 묘갈명전액〉·〈원천석 묘갈명전액〉 금석문과 〈애민우국〉 등 묵적 등이 다수 전한다.

허목 전서 〈愛民憂國〉

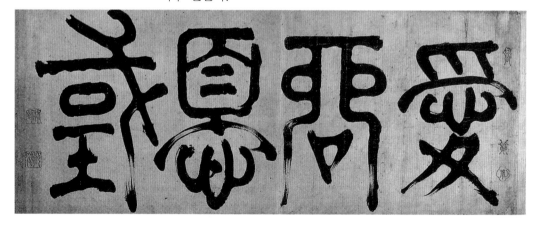

4. 윤순거尹舜擧(1596~1688)

윤순거의 호는 동토童土로 우계 성혼의 외손으로 김장생에게 예학을 배웠으며 문장과 글씨에 뛰어났다. 그는 여러 서체를 잘 썼으며 특히 초서에 능하였다. 처음에 청송聽松과 우계의 서법을 익히고 점차 종왕鍾王과 회소懷素의 필법을 취하여 빠르고 강한 중봉의 운필로 일필휘지하는 광초에 능하였다. 속도감 있는 운필과 죽필로 쓴 듯한 강하고 거친 필획으로 쓴 대자 초서 〈무이구곡가〉는 기운생동한 경지를 보여주고 있다.

윤순거 초서 〈武夷九曲歌〉 12곡병풍 중

5. 송준길宋浚吉(1606~1672)

송준길의 호는 동춘당으로 송이창의 아들이며 우복 정경세의 사위이기도 하다. 사계 감장생과 신독재 김집의 문인으로 율곡으로부터 이어지는 기호학파의 학맥을 계승하고 퇴계 이황의 학문을 수용하였다. 그러므로 그의 학문과 서예는 양쪽의 성향이 반영되어 있다. 그는 신독재를 통해 스승의 글씨와 한석봉의 글씨를 바탕으로 돈후하고 장중한 중봉 필의의 동춘체同春體를 이루었다.

그는 행서와 초서에 능하였고 대자서에도 능하였으며 특히 비갈명을 많이 남겼다. 당시 금석문을 많이 남겼는데 송시열이 찬하고 송준길이 글씨를 썼으며 김수항이 전액을 썼다. 그의 글씨는 송시열과 함께 양송체로 널리 알려져 있으며 그들의 문인과 지인을 중심으로 직간접적으로 영향을 주었다.

송준길 행서 〈宋爾昌墓碑〉

대표적인 인물로는 남구만, 송규렴, 박태유, 박태보, 권상하權尙夏(1641~1721), 이의현李宜顯(1669~1745), 송효좌宋堯佐(1678~1723), 이재李縡(1680~1746), 민우수閔遇洙(1694~1756), 송병원宋炳遠(1651~1690), 송상기宋相琦(1657~1723), 김진옥金鎭玉, 이간李柬(1677~1727), 민진원閔鎭遠(1644~1736), 이양신李亮臣(1689~1739), 김진상金鎭商(1684~1755), 민백남閔百男, 홍계희洪啓禧(1703~1771), 김묵행金黙行(?~?), 이채李采(1745~1820), 송명흠宋明欽(1705~1768), 송래희宋來熙(1791~1867) 등이 있다.[69]

6. 송시열宋時烈(1607~1689)

송시열의 호는 우암尤庵이며 율곡·사계·신독재로 이어지는 기호학의 학통을 계승하였고 동춘당과 동문수학하며 평생 학문과 정치를 함께 하였으며 문묘에 배향되었다. 우암은 동춘당과 함께 양송체로 널리 알려졌으며 17세기 금석문 글씨를 주도 하였다.

우암의 서예는 한석봉·안진경·주자의 영향을 받아서 〈몽이양정蒙以養正〉과 같이 중후하고 굳세거나 〈각고刻苦〉와 같은 장중하고 웅장하고 강한 필세의 대자大字 서예에 능하였다. 특히, 서론은 거의 전적이라 할 만큼 주자를 추숭하여 글씨보다 내면의 의리정신을 수

용하고 구현하고자 하였다. 우암의 글씨는 주자의 학문과 사상을 정맥으로서 인식한 직사상直思想과 춘추대의春秋大義를 바탕하고 있다.

우암의 작품으로는 해서와 행서 및 초서가 많이 남아 있으며 대자일수록 웅건하고 기위奇偉함을 살필 수가 있다. 우암은 비문과 편액 등에서 강경하고 안정된 안진경풍이 강한 해서를 많이 썼다. 초서도 일부 필적을 보면 상당한 수준에 달하였음을 볼 수 있다. 그러나 우암 글씨의 진면목은 대자에 나타난다고 볼 수 있다. 특히 호방하면서 다양한 필의를 보여주는 대자행서大字行書는 개념성과 규범성이 강하던 성리학과 예학이 발달한 시기에 일탈의 미학을 보여주는 것이라 평할 수 있으며, 유어예游於藝의 경지를 추구하는 조선 성리학자의 한 모습을 보여준다.

우암은 서예와 덕성이 상관있다는 주자의 예덕상관론藝德相關論의 관점을 한단계 더 발전시켜 심획心劃을 강조하였고 또 단지 심획에만 머물지 말고 심법心法을 보라고 강조하였다. 더 나아가 글씨만 사랑하는 것보다는 글씨 쓴 사람의 심성을 사랑하는 것을 강조하고, 또 애인愛人보다는 도를 사랑하는 것을 강조하였다. 곧 궁극적으로 도의 입장에서 글씨를 보아야 한다고 하였다. 이사李斯의

송시열 행서 〈蒙以養正〉 중 (좌)
송시열 행서 〈刻苦〉 (우)

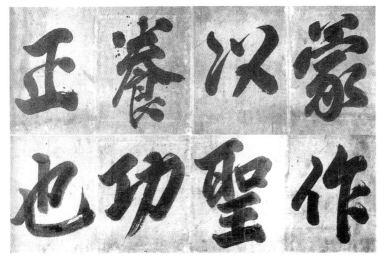

경우 글씨의 고아함은 감상할 수 있는 애서愛書 단계의 인물이지만 그 사람됨을 논할 수 있는 애인 단계는 아닌 것이다. 그러나 퇴계·율곡·효종·백사 등의 글씨에서 인품을 볼 수 있음을 강조하여 예덕상관론의 이학적인 서예의식을 보여주고 있다.[70]

7. 김수증金壽增(1624~1701)

김수증의 호는 곡운谷雲이며 김상헌의 손자이다. 동생 김수항은 전서로 유명하여 문곡전文谷篆이라 하였다. 『숙종실록』에는 "사람됨이 맑고 수려하여 한 점의 티끌 모양도 없다. 송시열을 스승처럼 벗하였으며 학식과 취향이 깊고 아름다워 시문을 하는데 담아함이 그 사람과 같았다. 더욱이 전서·주서·팔분을 잘하여 공사 간의 금석문을 많이 썼다."라고 기록되어 있다.

김수증은 예서 자서인 『예운』을 바탕으로 하였기 때문에 기본적으로 해서의 필획이 섞인 예서를 주로 썼다. 초기에는 방형의 자형을 가지며 필획의 변화가 적고 파책이 짧았으나 이후 〈경단도제고루經檀道濟故壘〉 글씨처럼 자형이 편방형으로 변화하고 필획의 변화가 생기며 파책도 길어지고 필세가 유려해지면서 곡운예서의 특징을 갖추었다.

『곡운집』의 〈한예첩후漢隷帖後〉에 의하면 연경으로 사행을 하면서 처음 〈조전비〉를 구하였는데 이 비는 만력 연간에 출토되어 명말청초의 서예가들이 관심을 갖고 학습하고 있었다. 그는 이 비에 대해 "서법이 비록 아주 정밀하지 않지만 필의가 천연스러워 소산고아蕭散古雅한 의취가 없지 않으니 그 중에

김수증 예서 〈오언절구〉

도 법도를 취할 만한 곳이 있다."라고 기술하였다. 〈조전비〉는 이후
조선에서 많은 관심을 갖게 되었다.

8. 이하진李夏鎭(1628~1682)

이하진 오언절구 〈千金勿傳帖〉

이하진의 호는 매산梅山이며 현종 때 주로 활동하였다. 숙부는 이
지정李志定이고, 아들은 옥동玉洞 이서와 성호 이익인데 모두 명필
과 학문으로 유명하였다. 그는 해서와 행서와 초서에 능하였고 특
히 초서가 분방하며 뛰어났다.

그의 초서는 황기로 초서풍을 쓰던 이지정의 영향을 받았으며
〈천금물전千金勿傳〉처럼 필획이 가늘면서 활달한 광초에 능하였다.
이러한 서풍은 이서와 문인들에게 영향을 주었고 남인을 중심으로
성하였다.

9. 이서李漵(1622~1713)

이서의 호는 옥동玉洞이며 이하진의 아들로 서예에 능하였다. 그

이서 해서 〈東銘〉 중 (좌)
이서 해서 〈爲子元休書〉 중 (우)

는 당시 서예가 본질을 잃었다 여기고 왕희지 〈악의론〉을 바탕으로 왕희지의 순정함과 중화미를 추구하였다. 그의 서론은 〈필결筆訣〉로 정리되었는데 이것은 태극음양론을 바탕으로 서예의 본질을 이해하려 한 것이었다. 논리에 다소 무리가 있지만 서예이론을 역리로 설명하려 하였다는 점에서 의미가 있다. 〈필결〉은 무엇보다도 조선후기에 활발히 나타나는 문예비평 경향과 함께 나타난 서예비평이론서로 보다 체계적인 이론을 전개하고 있다는 점에서 의미가 있다.

이서는 〈악의론〉을 바탕으로 〈동명東銘〉처럼 종전의 단아한 왕희지 해서와는 다른 질박하고 다소 고졸한 미감의 해서를 선보였다. 이것을 후세의 사람들이 동국진체라 하였는데 바로 왕희지 해서의 진수를 잘 터득하였다는 의미이다. 원교 이광사와 창암 이삼만 등이 이러한 해서를 쓰는 풍조가 생겼으니 이는 조선후기 문화가 아雅에서 속俗으로 미 의식의 전환이 이루어지는 배경하에서 나온 것이다. 이서는 〈위자원휴서爲子元休書〉처럼 광초에도 일가를 이루고 있으며 웅장한 필세와 연면서의 특징이 잘 드러나고 있다.

10. 윤순尹淳(1680~1741)

윤순의 호는 백하白下이고 윤두수의 5대손이다. 그는 조선 양명학의 거두인 정제두의 문인이며 동생 정제태의 사위이기도 하다. 시·문·서화에 능하였다. 그의 해서·행서·초서는 왕희지·이옹·소식·미불·문징명·동기창 등 위·진의 고법과 당·송·명 등 역대 서예를 두루 섭렵하여 제가의 장점을 터득하였다. 전서는 소전을 따랐고, 예서는 한나라 예서를 배워 옛 것에 해박하고 지금의 것에 통달하였다.

특히, 왕희지와 미불의 서풍이 가미된 행서에 능하여 단아하고 유려하며 성품이 반영되어 맑고 빼어났다. 그는 이서의 서예가 왕희지 중심으로 머물 때 여기에서 벗어나 역대의 서예에서 장점을

본받으려 하였다. 이러한 정신이 문인인 이광사·강세황·조윤형 등으로 하여금 한·위에 보다 많은 관심을 갖도록 하였다. 〈고시서축古詩書軸〉(1737)은 그가 역대 서예에 관심을 갖고 장점을 터득한 노년의 경지를 잘 보여주고 있다. 그러나 이 글씨의 발문에서 강세황은 자태횡생姿態橫生을 지적하고 조윤형은 수미지태秀眉之態가 지나침을 지적하고 있다.

윤순 행서 〈古詩書軸〉

정조는 문체반정을 통해 문체를 국초의 질박한 문풍으로 돌아가고자 하였듯이 서체반정을 통해 국초의 순박한 서체로 돌이키려 하였다. 이어 정조는 "우리나라 명필로는 안평대군을 제일로 꼽을 수 있을 것이다. 안평대군은 낭미필로 백추지에 글씨를 썼는데 오직 한호만이 그 묘리를 깨달았다. 그러므로 우리나라의 서예가들이 모두 비해당과 석봉의 문호를 벗어나지 않았던 것이다. 그러다가 판서 윤순이 나오자 온 나라 사람들이 쏠리듯 그를 따랐으니 이에 서도가 한번 크게 변하여 진기가 없어지고 점차 마르고 껄끄러운 병통을 열어 놓게 되었다며 이제 서풍을 순박한 쪽으로 돌려놓고자 하는 바이니 그대들로부터 먼저 촉체蜀體를 익혀야 할 것이다."라고 하였다.[71] 윤순의 글씨는 당시 시체時體로 불리며 유행서풍의 중심이 되었다.

11. 김진상金鎭商(1684~1755)

김진상의 호는 퇴어退魚이고 영조대에 활동하였다. 곡운 김수증의 예서를 이었지만 새로운 풍모를 볼 수 있다. 그의 예서는 당 예서의 특징을 갖는다. 기필이 강하고 좌우 파책을 과장되게 표현하였으며, 전체적으로 필세가 활달하며 독특한 변화를 있다.

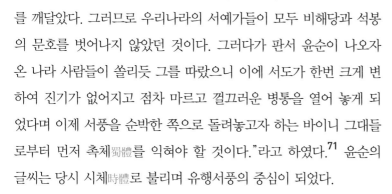

〈송규렴 신도비명宋奎濂 神道碑銘〉은 이러한 당예의 특성을 보이지만 이를 벗어나 일가를 이룬 면모를 보여주고 있다.

12. 이광사李匡師(1705~1777)

이광사의 호는 원교圓嶠이며 위·진의 고법을 중시하였고 이를 바탕으로 한 오체에 능하였다. 그는 기존의 틀에 안온한 기존의 서예를 비판하고 왕희지 중심에서 벗어나 종요를 중시하였다.[72] 이러한 인식을 바탕으로 『원교서결圓嶠書訣』을 지었는데, 여기에서 왕희지 중심에서 탈피하였고 더 나아가 진·한의 여러 비와 송의 서예를 주목하였고 조선의 역대 서예를 비평하였다.

그의 행초는 윤순의 관점을 계승하여 송대 서예에도 관심을 가져서 소식과 미불의 서예를 수용하였다. 그의 행초를 보면 원필의 원만한 필획과 태세太細의 변화가 많고 필세가 군세고 활발한 특징을 보여주고 있다.(〈오언시〉)

이광사는 글씨에 힐곡완전詰曲宛轉한 모습이 늘 있어야 하며 한갓 활시위처럼 반듯해서는 안 된다고 하였다. 그는 후한의 〈예기비〉와 위의 〈수선비〉를 최고로 상찬하였으며 그의 예서에서 힐곡한 운필을 볼 수 있다.[73]

13. 이인상李麟祥(1710~1760)

이인상의 자는 원령元靈 호는 능호凌壺·보산자寶山子이고 이경흥의 현손이다. 그는 음서로 관직을 지냈는데 강직한 성품으로 관찰사와 사이가 나빠 관직을 그

김진상 예서 〈宋奎濂 神道碑銘〉 (상)
이광사 행서 〈오언시〉 (하)

만 두고 단양에 은거하였다. 시·서화에
능하였으며 서예는 전서와 예서를 잘
썼다. 특히 전서는 소전과 종정금문 등
을 폭넓게 학습하여 자유분방한 원필
로 법도에 얽매이지 않는 결구로 기이
하다는 평을 들었다. 소전도 엄정한 필
의보다 원필로 유려하게 썼으며 대자
는 굳세면서 필획의 변화가 많다.

충북 단양의 사인암에 새긴 전서는
종정문과 예서 필의가 섞였으며 자유
분방한 부정형의 장법을 보여주어 무
애한 경지를 보여주고 있다. 추사는
"이원령의 예법과 화법에 모두 문자의
기개가 있다."라고 하여 예서를 높이 평가하였다.

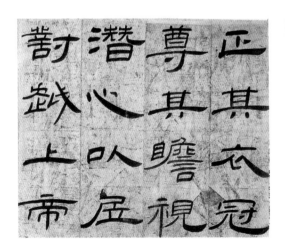

이인상 전서 〈爲季潤書〉 중

14. 송문흠宋文欽(1710~1752)

송문흠의 호는 한정당閒靜堂이며 시·서문에 뛰어났다. 서예는
예서를 잘 써서 당시 전서에 능한 이인상과 함께 유명하였다. 그가

송문흠 예서 〈敬齋箴〉 (좌)
송문흠 예서 〈行弗愧影〉 (우)

잘 쓴 예서는 〈조전비〉인데 김수증이 연경에서 구입한 이후 이인상·이한진·유한지 등이 널리 썼다.

　그가 40대 초반에 쓴 〈경재잠敬齋箴〉(1751)은 한나라 예서인 〈조전비〉의 정수를 잘 터득하여 유려한 필치로 썼다. 반면 그의 대자 예서인 〈행불괴영 침불괴금行弗愧影 寢不愧衾〉을 보면 둔중하면서 굳센 필치로 한예漢隸의 특징을 잘 표현하고 있다.

15. 강세황姜世晃(1713~1791)

　강세황의 호는 표암豹菴이며 61세에 영조의 배려로 벼슬을 시작한 문인 서화가이다. 시·서·화 삼절로 유명하며 사대부 화가로서 남종문인화를 정착시키는 등 중추적인 역할을 하였다. 윤순의 영향을 많이 받아 변화 많고 생동감 있는 글씨로 일가를 이루었다. 그는 자칭 '이왕미조二王米趙'라 하여 자신의 글씨가 이왕을 바탕으로 미불과 조맹부를 합쳤다고 하였다. 청의 건륭제는 그가 쓴 글씨를 보고 〈미하동상米下董上〉이라 액서를 써서 미불보다 아래이고 동기창보다 위라는 평을 하였다.

　말년의 작품인 〈표암유채豹菴遺彩〉(1790)는 미불의 행서풍으로

강세황 행서 〈豹菴遺彩〉 중

　　　한국 서예문화의 역사

썼는데 굳세고 약간 거칠어진 풍모를 보이고 있다. 18세기 말 조선
의 유행한 서풍을 보여주는 자료이다.

16. 조윤형曺允亨(1725~1799)

조윤형의 호는 송하松下이고 조문수曺文秀의 5대손으로 영·정조
대에 활동하며 오체를 잘 썼으며, 특히 초서와 예서로 필명을 떨쳤
다. 부친 조명교는 글씨로 유명하
며, 장인은 백하 윤순이고, 사위는
자하 신위이다.

조윤형 초서 〈오언시 팔곡병〉 중 (상)
조윤형 행서 〈蘭亭序〉 『曺松下書法』
帖 (하)

그의 해서 대자는 주로 안진경
과 유공권체를 익혔고, 해서 소자
는 진晉의 서법을 배웠으며, 행서
와 초서는 윤순과 이광사의 그것
들을 본받아 진·당과 송·명의 서법
에 능하였고, 전서는 이양빙의 전
서를 익히는 등 오체를 겸수하였
다.[74] 북경 자양문紫陽門의 편액
을 쓰는 등 해외에서도 필명을
떨쳤다.

그는 정조의 서체반정에 적극
참여하였으며 총애를 받았다. 정
조에게 "군왕의 글씨는 바쁜 기
운을 띠지 말고 바른 획이 드러
나도록 노력하며 신중히 하여 근
엄한 기상을 돋우시오."라고 간
하자 정조가 좋아하여 필간筆諫
하였다고 좋아하였다.

또한 당시의 서가들이 이왕二王의 진晉의 서법만을 배우는 세태
를 비판한 후 당의 안진경이 진의 왕희지 법첩을 공부한 후 쉽게
공교로워졌다는 고사를 인용하면서 안진경과 유공권을 마음 깊이
연구하여야 서도가 비로소 크게 신장된다고 하였다. 이러한 관점은
정조가 안진경과 유공권의 서체를 좋아한 것과 서로 부합되었다.
이에 정조는 재위 기간 동안 조윤형을 매우 총애하고 후원하였으며
궁중의 각종 행사에 서사관으로 임명하여 궁궐의 금석문과 편액을
쓰도록 하는 등 정조대 진경 문화 발전에 일조하였다.[75]

17. 이한진李漢鎭(1732~?)

이한진의 호는 경산京山으로 전서와 예서에 뛰어났으며 음악에도
뛰어나 홍대용의 거문고와 짝하였다 한다. 그는 당대에 이덕무·박
제가·성대중·홍원섭 등과 교유하였다. 그가 59세 때 쓴〈경산전팔
쌍절첩京山篆八雙絶帖〉(1790)은 이양빙 전서에 가까운 필의인데 이
광사가 전서에 썼던 힐전詰轉을 사용하였으며 단아하지만 근골이

① 이한진 전서〈京山篆八雙絶帖〉
② 유한지 예서〈綺園帖〉 중
③ 유한지 예서〈萬安橋〉

한국 서예문화의 역사

약하다.

18. 유한지俞漢芝(1760~1836)

유한지의 호는 기원綺園이며 전서와 예서에 뛰어났다. 그의 〈기원첩綺園帖〉을 보면 동한예의 다양한 필의가 종합적으로 섞여 있음을 볼 수 있다. 그의 전서와 예서는 단아하면서 안정된 필획과 결구를 보여주며 조선후기 전서의 높은 수준을 잘 보여주고 있다. 김정희는 "유한지는 예서에 조예가 깊으나 문자의 기운이 적은 것이 유감이다."고 평하였다.

그는 한나라 예서뿐만 아니라 당나라 예서에도 뛰어났다. 정조가 화성행차를 위해 세운 안양에 석교인 만안교에 쓴 〈만안교萬安橋〉나 〈화원별집畵苑別集〉의 표제어는 당나라 예서의 웅장한 필의를 잘 보여주고 있다. 그의 전서도 다양한 금석 자료를 섭렵하여 이인상이나 이한준의 전서와 유사하면서 다른 경지를 보여주고 있다.

19. 정약용丁若鏞(1762~1836)

정약용 행서 〈다산사경첩〉 중

정약용의 호는 다산, 여유당이며 시·서·화에 뛰어난 안목과 필재를 가졌다. 이는 그의 가학과 윤두서의 외증손이라는 배경에서 기인한 것으로 보인다. 그는 서화에 상당한 수준의 안목을 갖추고 있으며 많은 제화시題畵詩와 제발을 남기고 있다.

그는 초기에는 이광사·강세황을 배웠다가 강진 유배 이후 특유의 서풍을 이루게 된다. 〈다산사경첩茶山四景帖〉은 강진 유배 시기에 쓴 것으로 단아

하면서 다양한 필치를 보이고 있다. 널리 알려진 〈하피첩霞帔帖〉은
해서·행서·초서·전서가 상당한 수준에 이르렀음을 보여준다.

20. 신위申緯(1769∼1845)

신위는 호가 자하紫霞이며 조윤형의 사위이고 강세황의 제자이며
시서화 삼절로 불렸다.

신위 해서 〈千字文〉 중
신위 행서 〈李行中秀才醉眠亭三首〉
대련

그의 글씨를 보면 해서는 옹방강풍을 따랐고 행초는 미불풍으로 썼으며 당시 유행한 동기창 서풍도 썼다. 그가 69세에 쓴 〈천자문〉(1837)과 〈행서대련〉(1843)은 옹방강 서풍이 반영된 해서와 행서로 유려하면서 단아하다. 일반적으로 그의 서풍書風은 원윤하며 단아함을 추구하였다. 이는 자신이 써왔던 미불·동기창의 서풍과 청대 서풍의 조화를 통해 유려한 서풍을 이루었으며 당시 성행하던 진한 전예篆隷의 질박한 미감과는 달랐다. 그는 글씨뿐만 아니라 묵죽墨竹에 뛰어나서 이정李霆·유덕장柳德章과 함께 조선시대 3대 묵죽화가로 꼽힌다. 묵죽은 스승 강세황에게 큰 영향을 받아 단아한 아름다움이 특징이고, 대표작으로 〈방대도訪戴圖〉·〈묵죽도墨竹圖〉 등이 있다.

이삼만 해서 〈伯嗜骨氣洞達〉

21. 이삼만李三晩(1770~1847)

이삼만은 호가 창암蒼巖이며 정읍과 전주에서 활동하였다. 이광사의 영향을 받아 해서, 행서, 초서와 대자에 능하였고 대체로 힘 있고 고박한 글씨를 썼다. 또한 그의 초서는 막힘이 없어서 그의 글씨를 유수체流水體로 부르기도 한다. 이삼만은 엄격한 학서기준과 과정을 중시하였고 엄청난 면학을 강조하였다. 당시 서예에서 추구하던 진·당晉唐 서예에서 벗어나 진·한·위秦漢魏 서예에서 고법古法을 추구하여 독자적인 경지에 이르렀다.

고졸한 해서로 쓴 〈백개골기통달〉과 초서로 쓴 〈산광수색〉은 연미함에서 벗어나 골기와 필세가 강한 우졸愚拙한 서예를 보여주고 있다. 이것은 "한법漢法은 모나면서 파리하여 정채가 적으면서 골기骨氣가 많다. 당법唐法은 비후하면서 두툼하여 골기가 적으면서 태態가 낫다. 그래서 한의 채옹蔡邕은 골기에 통달하여 또한 진인晉人이 미치지 못한다. 지금 한법漢法에 전념한다면 어찌 진당晉唐을 걱정하겠는가."라는 주장을 반영한 것이다. 이삼만에 대해 "붓을

대는 곳에는 소를 돌리는 듯한 힘이 있고, 굴절하는 곳은 대나무를
꺾는 듯한 기세가 있으며, 붓을 옮기는 곳은 성난 사자가 돌을 파내
는 듯한 기상이 있으면 근골있는 글씨라고 한다. 그러므로 필력이
많고 근골이 많은 것을 성聖이라고 한다."라고 하여, 필력과 근골을
강조하였다. 이처럼 그는 조선 후기의 종鍾·왕王을 중시하는 서예
경향을 반영하면서 한 단계 더 나아가 골기骨氣가 강하고 질박한
진·한·위의 서예미감을 반영하여 독자적인 경지를 추구하였다. 그의
서예와 서론에 나타나는 우졸愚拙의 미감美感은 당시 조선 서예가
추구하는 한 서예 경향을 보여주는 것이다.

22. 김정희 金正喜(1786~1856)

김정희는 자가 원춘元春이며, 호가 완당阮堂·추사秋史·예당禮堂·
노과老果 등이며, 본관은 경주이다. 충청남도 예산에서 출생하였다.
24세 때 자제군관으로 부친 김노경을 따라 연경燕京으로 가서 당대
의 거유巨儒 옹방강翁方綱, 완원阮元, 섭지선葉志詵 등을 만나 경학·
금석학·서화에서 많은 영향을 받았다. 그는 수준 높은 경학과 실사
구시의 고증학, 금석학 외에 불학佛學 등 폭넓은 학문을 바탕으로
새로운 경지의 시서화를 완성시켰다. 그는 두 차례의 유배를 거치
면서 독특한 서체인 추사체를 완성하였다. 그는 금석고증학이라는

새로운 방법으로 함흥의 황초령黃草嶺에 있는 신라비와 북한산 비
봉에 있는 석비가 진흥왕순수비임을 고증하여 밝혀냈다. 문집으로
『완당집阮堂集』이 있고, 저서로 『금석과안록金石過眼錄』·『완당척독
阮堂尺牘』 등이 있다.

　그는 예서·해서·행서·초서에 모두 뛰어났으며 그 중에 예서가 가
장 절묘하다. 〈호고연경〉의 "好古有時搜斷碣, 硏經婁日罷吟詩"는
금석학을 중시하고 경학과 시문을 바탕으로 성립한 그의 서예정신
을 표현한 작품이다. 추사는 예서를 매우 좋아하여 많은 연구를 하
였는데 동한의 팔분예八分隸의 바탕이 되는 서한의 고예古隸를 중
시하였다. 그는 서한의 와당과 동경, 전명 등을 통해 고예를 익혔
으며, 이를 통해 매우 독특한 결구結構와 선질線質을 구사할 수 있

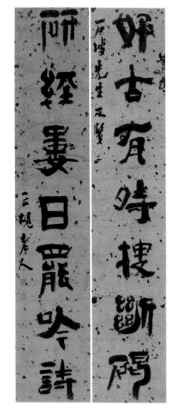
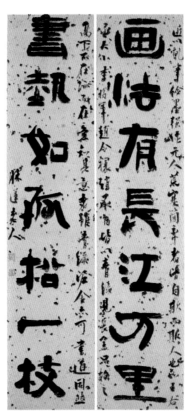

김정희 예서 〈好古硏經〉 대련, 〈화법
서세〉

김정희 해서 〈黙笑居士自讚〉

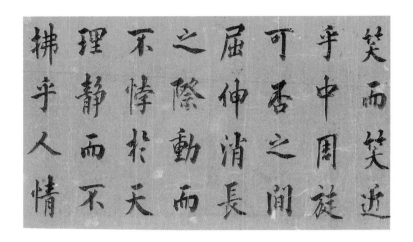

었다.

　문자향서권기文字香書卷氣를 강조한 그의 서예정신은 예서에서 유감없이 발휘되어 국내외에서 호평을 받았다. 〈화법서세〉의 "畵法有長江萬里 書勢如孤松一枝"는 그의 서화관을 표현한 것으로 졸박하면서 웅장한 필세를 바탕으로 절묘한 조화미를 이루어 예서를 새로운 단계로 이끌었다. 이처럼 그는 학예일치學藝一致를 바탕으로 하는 수많은 창의적인 서화작품을 남겨 전통 서예를 집대성하였으며, 후대에 동아시아 제일의 서예라는 평을 들었다.

조선시대 서예의
역사적 의의

조선 전기 서예의 의의

조선조 서예정책을 보면 서예를 전문적으로 교육시키는 학교제도나 응시하는 과거 과목이 없었고 단지 해당 관청에서 필요에 따라 교육하였다. 이러한 체계적인 교육의 부족 때문에 당시 각 관아에서 자학字學의 미비함을 지적하는 계가 올라올 정도였다. 이에 군주들은 지속적으로 역대 명첩名帖을 수집하고 간행하여 글자를 보정하는 정책을 시행하였다. 그런데 이러한 서예정책을 보면 시기별 명첩간행의 변화를 볼 수 있다.

초기에는 진서眞書를 중심으로 구하다가 문종·세조 때는 차츰 송설첩松雪帖을 중심으로 변하며 성종 무렵에는 다시 진서인 왕희지첩王羲之帖을 중심으로 간행되는 현상이 나타나는 것이다. 이러한 변화에는 정치세력의 추이와도 연관되었다. 또한 인쇄 활자도 계속 다양한 서체로 주조되었는데 여기에 당대의 명필이 참여하여 수준 높은 활자문화를 이룰 수 있었다. 그렇지만 인쇄 활자의 서체도 안평대군의 경우처럼 정치적 영향을 벗어날 수는 없었다.

조선 전기 서체의 변화를 보면 초기는 송설체를 중심으로 크게 성행하여 많은 명서가를 배출하였고 점차 조선화되는 경향을 보였다. 대표적인 서예가인 안평대군 이용은 왕실과 집현전 학사 등 많은 추종자를 두어 우리 서예사에서 최초의 서예유파를 탄생시켰다. 그렇지만 초기의 송설체 중심의 서풍은 정치 세력의 교체와 함께 한풀 꺾이고 성종·중종 이후 점차 왕희지체 중심의 위·진서풍으로 변하였다. 이러한 변화의 중심에 있던 사림들은 단아하면서 근엄한 글자 형태로 변한 왕희지체를 많이 쓰게 되었는데 그 속에는 송설체의 영향이 남아 있었다. 이 시기의 한석봉은 송설체와 위·진의 서체를 고법으로 삼고 또한 당·송과 원·명의 개성적인 서체를 수용하여 독특한 석봉체를 완성시켰다. 이렇게 조선화된 석봉체는 상하 계층에서 널리 쓰게 되었다.

조선 전기의 서예 의식은 비교적 다양하게 이루어지고 있었다. 그러나 역대 서예에 대한 비평의 빈약함은 서예와 서예사에 대한 인식 부족 때문이라 말할 수 있다.

조선 전기 서론書論에서 나타난 가장 큰 변화는 정자와 주자의 성리학적 서론의 영향이었다. 이 서론은 서예를 도덕적인 심성을 드러내는 것으로 인식하는 이것은 주자의 예덕상관론의 입장을 계승한 것이다. 이처럼 수양론을 강조한 서법은 사대부들을 중심으로 서예인식을 좀 더 심화시켰다.

조선 전기의 서예 경향은 고법을 중시하는 유형과 창의를 중시하는 유형으로 구분된다. 전자는 전통 서법을 중시하고 고아함을 추구하는 것이다. 이것은 유가의 상고의식이나 주자의 '지금 사람들은 옛사람에 미치지 못한다는 금인불급고인今人不及古人설'의 영향도 있는 것으로 보인다. 이 유형은 고법을 통한 내면적 심화를 의미하며 법통과 학통을 중시하는 유가의 도통 의식과도 관련 있는 것이다. 이 유형은 해서와 행서에 주로 나타나며 위·진 글씨와 송설체

를 고법으로 여겼다. 이용·성임·신장·박팽년·신숙주·강희안·성수침·이황·이이 등이 여기에 속하며 한호의 해서도 이 유형에 해당한다.

이에 비하여 창의를 중시하는 입장은 고법의 테두리에서 벗어나 창의적인 필획을 강조하며 자유로운 운필을 강조한다. 필획에 윤갈이 나타나고 자형에 태세가 있으며 장법이 보다 자유롭다. 이 유형은 전체적인 질서보다 자유로운 개성을 강조하며 기존의 틀을 벗어나려 한다. 이러한 유형에 적합한 것은 행서와 초서인데, 특히 광초를 통해 표현하기를 좋아하였다. 최흥효·김구·정사룡·황기로·어숙권·양사언·김인후·백광훈·백진남·이우·이산해 등이 이 유형에 속하며 한호의 대자 해서와 대자 행초도 여기에 해당한다.

편액서에 대한 자료도 미미하여 여말선초에 성행한 편액 글씨와 작가에 대한 사실이 간략히 전하고 있다. 편액 글씨는 왕조의 개창으로 궁궐과 사당·사찰 등의 건축과 함께 발달하였다. 편액 글씨체는 송설체보다 설암체가 더 성행하였는데 이는 독특한 운필과 웅건한 기상이 대자해서를 쓰기에 적합하였고 건국 초기의 기상과도 부합되었기 때문이다. 당시 안평대군·성임·한석봉 등은 편액글씨에 능하였다.

조선 초기의 석비는 초기에 고려말의 양식을 따르지만 유가적 이념에 맞는 새로운 형식으로 변모하였다. 비액의 양식과 서체도 변하여 성리학적 미의식을 구현하기 적합한 소전과 이양빙의 전서를 선호하였다.

조선조의 정국이 점차 안정되고 문물이 흥하면서 세련되고 안정된 해서와 개성있는 행초서가 많이 쓰였다. 서예를 유가적인 인성수양의 도구로서 보기도 하고 안정적인 질서와 구조에서 벗어나 자유로운 의식을 표현하는 수단으로도 보았다. 성리학적 중화미의 구현과 인격완성을 중시하였으며 특히 왕희지나 조맹부의 해서와 행서를 고법古法으로서 좋아하였다. 이에 비하여 행초서는 고법을 벗

어나 개성적이고 자유분방한 감성 표현에 적합한 장욱과 회소와 장필 등의 초서를 선호하였다. 조선 전기 초서는 이 두 유형의 서체가 공존하거나 경쟁하면서 더욱 활기차게 전개되었다.

안평대군은 선초의 서풍을 주도한 대표적인 인물로 송설체의 진수를 얻은 행초서는 필세가 호방하고 아름다우며 세련되어 국내외에 널리 알려졌다. 특히 중국 사신들이 그의 글씨를 높이 평가하고 즐겨 찾았다. 집현전 학사인 박팽년과 신숙주와 성삼문 등도 매우 뛰어난 송설풍의 행초를 썼다. 이에 비하여 최흥효는 느긋하면서 낙천적이며 자유분방한 위·진의 초서를 구사하였다. 성리학자로 잘 알려진 김구는 행초를 쓰기 전에 검무를 추며 긴소리長音를 질러 감정을 고양시킨다는 점이 독특하였다. 황기로는 장욱과 장필의 영향을 받아 취중에 광초 쓰기를 즐겼으며, 그의 삶과 글씨는 형식적인 틀에 얽매임을 거부하였다. 그의 광초는 당대는 물론 조선 후기에도 지속적인 영향을 미쳤다.

한편, 이황은 성리학자로서 단아한 필획과 온건한 필세의 글씨를 써서 그의 '경' 사상을 드러내었다. 조선 전기의 대표적인 서예가인 한호는 위진 고법을 바탕으로 하는 해서와 행서에 뛰어났으며 후에는 이를 벗어나 개성있는 대자해서와 행초에도 뛰어났다. 조선 성리학이 퇴계와 율곡에 의해 정점에 이른 시기에 그는 조선 서예의 특성이 강한 석봉체로 위상을 한 단계 높였다.

요컨대 조선의 문화는 사대부가 주체가 되어 성리학을 중심이념으로 삼았다. 성리학은 조선의 서예 정책이나 서풍의 변화는 물론 서론과 비평 등에서 사대부들이 서예를 심성수양의 측면으로 심도 있게 인식하는 중심 사상으로 등장하였다. 그렇지만 사대부들은 자칫 개념 중심으로 경직되기 쉬운 성리학적 예술인식에서 벗어나 감성의 절제와 자유로운 표현을 통하여 균형있는 성정性情의 수양을 도모하는 조화로운 서예인식을 보여 주었다. 이같이 조선초기의 서

한국 서예문화의 역사

예의식은 이학적 인식을 중심으로 새로운 형태의 계승과 비판을 전개하면서 심화되는 양상으로 나타났다.

조선 후기 서예의 의의

임진·병자 양란 이후 조선은 사상과 문화에 많은 변화가 있었다. 흐트러진 기강을 바로잡기 위해 성리학적 질서의 심화로 예론이 활성화되었으며, 소중화 의식을 바탕으로 한 문화적 자부심과 주체의식이 고양되었다. 조선 후기 서예는 이러한 변화와 부합되는 특징을 갖는다.

17세기는 청에 대해 복수설치 의식과 명에 대한 의리의식이 상충하면서 명조 서예의 영향이 지속되었다. 또한 성리학이 인성론에 대한 논의와 예송논쟁 등으로 심화되자 서예와 서론에서도 수양을 강조하고 변화보다 순정함과 복고 경향이 나타났다. 먼저 송준길·송시열은 석봉체를 내재적으로 계승하면서 충의의 상징인 안진경체를 가미하여 둔중하면서 굳센 필의의 글씨를 썼고, 수양과 중화미를 중시한 이학적 서예의식을 갖고 있었다. 아울러 허목은 독창성이 강한 창고한 고전을 썼다. 결국 17세기 서예와 서론은 다양성 대신 심화를 택하였고 사대부들의 문화적 자존의식이 반영된 독특한 면모를 드러낼 수 있었다.

18세기는 청조 문화에 대한 북학의식이 강하여 청에 대한 친교와 교류가 보다 적극적으로 이루어졌다. 청조의 금석고증학의 영향으로 전서와 예서에 대한 관심이 높아졌다. 18세기 서예에는 수양과 중화미보다 개성과 창의성 및 다양성의 조화를 추구하는 풍조가 등장하였다. 다시 말해서 서예 미학에서 아속雅俗의 전화가 발생한 것이다. 이러한 풍조는 특정 서체와 이론에서 벗어나 고금의 다양

한 서체에 일가를 이룬 명가와 기존의 서예에 불만을 갖고 비평을 하는 등 생동감 있는 서예문화기로 발전하였다.

19세기는 이전의 창신성과 다양성의 난만爛漫한 분위기에서 벗어나 새롭게 결집되는 현상으로 나타난다. 하나는 속俗의 고졸함을 강조하는 서예풍조가 성하였으며 다른 하나는 실학사상을 바탕으로 청의 학문 경향인 금석비학을 수용하여 기존의 틀을 벗어나려 하였다. 이들은 공통적으로 진·당晉唐의 서예보다 한·위漢魏의 질박하고 필력이 강한 골기를 강조하였다. 또한 개성이 강한 서론으로 독창성을 강조하였고 기존의 서예를 비판하는 등 분위기를 쇄신하는 현상이 나타났다. 그러나 이처럼 분위기를 일신하며 흥기하던 서예는 19세기 후반 조선의 근대화 과정에서 쇄국과 개방의 과정에서 나타난 정치·사회·문화 등의 혼란과 함께 제대로 만개하지 못한 아쉬움을 남겼다. 19세 후반 조선이 쇠퇴하는 시기에 옹동화翁同龢·오대징吳大徵·강유위康有爲·오창석吳昌碩 등 청말의 서예와 서예이론 그리고 전각篆刻 등이 전해졌지만 큰 영향을 미치지는 못하였다.

이상으로 살펴본 조선 후기 서예의 특징을 몇 가지로 정리하면 다음과 같다. 첫째는 서예의 내재적인 발전으로 조선화가 진행되었다. 17세기에는 왕희지체의 조선화를 의미하는 석봉체 해서가 크게 유행하였다. 석봉체는 조정에서 〈석봉천자문〉으로 간행하여 조선을 대변할 수 있는 서체로 유행하였다. 석봉체의 영향을 받은 동춘당 송준길과 우암 송시열의 양송체는 이학적인 서예정신을 반영하면서 심화되었다. 미수 허목은 3대의 고전古篆을 바탕으로 깊은 연구를 통해 초서의 운필이 가미된 기이하고 굳센 전서를 완성하였다. 이는 중국 서예에서도 찾아보기 어려운 것으로 독자성이 강하다. 또한 진·당·송·명의 초서를 바탕으로 성립된 황기로풍의 초서가 유행하였다. 이러한 예들은 모두 문화적 주체성과 자부심을 바탕으

로 나타난 현상들이다. 18세기에도 조선 서예에는 내재적인 발전을 하면서 중국에서 서예를 수용하여 이를 심화시키는 현상이 나타난다. 옥동 이서와 윤두서는 왕희지의 〈악의론樂毅論〉을 바탕으로 고졸한 해서인 소위 동국진체를 쓰게 되었고, 윤순과 이광사 등도 고졸한 해서를 발전시켰다.

둘째로 명·청 서예의 영향이다. 중국과 교역을 통해 다양한 자서字書와 새로운 법첩法帖이 들어와 영향을 미쳤다. 왕희지와 조맹부 서예가 전범典範이 되었던 것에서 벗어나 송대의 소식과 미불, 명·청의 장필·이동양·문징명·축윤명·동기창·옹방강 등의 서예가 유행하였다. 특히 윤순은 미불과 동기창의 영향을 많이 받아 변화가 많고 창신성이 강한 서예를 유행시켰다. 이 서체를 당시 시체時體라 불렀고 정조는 서체반정의 서예정책을 실시하였다.

셋째로 금석문 자료 수집에 대한 관심이 증가하였다. 양란 이후 한·위예漢魏隸나 선진의 전주篆籀·종정문鐘鼎文 등에 관심을 갖게 되면서 우리 금석자료에도 관심을 가져 거질의 금석자료집을 간행하기 시작하였다. 금석문에 대한 관심은 서예에도 영향을 미쳐서 한·위의 예서와 선진의 고문대전古文大篆에도 관심을 가지면서 기존 서예와 합류하여 서예문화를 보다 풍요롭게 하였다.

넷째로 성리학적 미의식과 양명학적 미의식이 반영된 서예비평과 서론이 등장하였다. 성리학이 심화되면서 성性과 이理의 보편성을 반영한 인식이 확대되면서 서예와 서론에서 인성도야를 위한 수양론과 중화미를 중시하였다. 대다수 성리학자들의 제발문과 이서의 『필결』 등에서 성리학적 서예의식을 찾아 볼 수 있다. 이에 비하여 양명학은 심心과 정情과 욕欲을 긍정하면서 보다 자유로운 비판과 창작을 추구하게 되었다. 실용성을 강조한 윤순의 서론, 이광사의 『서결書訣』 등의 일부 학자에서 확인할 수 있다.

다섯째로 아속雅俗 전환의 미의식 변화가 발생하였다. 아의 미의

식은 진晉·당唐·원元의 해서·행서·초서 첩을 중심으로 전아함을 강조하였다. 이에 비하여 속俗의 미의식은 선진先秦이나 한·위의 금석비문을 통해 전서와 예서를 주목하였고 개성과 창신성을 구현하고자 하였다. 따라서 조선후기 서예는 아속의 전환이 나타나면서 서예 미의식의 질적인 변화가 나타나고 심화되었던 것이다.

〈이성배〉

4

근 · 현대의
서예 동향

01

구한말의 서예 동향

　　근대는 구한말의 정치적 혼란과 외세의 침략으로 인하여 전통문화의 정체성이 균열되고 혼란에 휩싸였던 시기라고 할 수 있다. 더욱이 1876년 강화도조약을 계기로 밀려오기 시작한 서구문화와 임오군란(1882)·갑신정변(1884)으로 인한 청·일 양국의 개입은 정치·외교·문화면에서도 기존의 질서와 계통에 큰 충격을 주었다. 이 시기 서예에서도 중국과 일본서풍의 영향을 크게 받았는데, 특히, 한말에 내한한 청대의 서예가들과 정치인들의 영향에 의해 청대 서풍이 본격적으로 유입되었으며, 더욱이 해외유학파에 의한 서·화·각의 영향은 매우 컸다.

　　1910년 일제가 우리나라를 강점하면서 나라와 문화를 모두 잃은 비극적인 상황에서 구한말에 활동하였던 서예가들은 나라를 잃은 울분과 설움을 금서琴書로써 달래거나, 친일세력으로 변하여 당대 최고의 명예를 유지하는 두 양상으로 나타났다. 이 시기의 작품전시는 민족서예가들의 활동무대가 된 서화협회전書畫協會展(일명 協展)과 일본서예가와 친일서예가의 혼재 양상을 보인 조선미술전람회朝鮮美術展覽會(일명 '鮮展')의 대립과 갈등 속에서 일본서풍의 영

향을 받을 수밖에 없었다. 그러나 공모전이라는 형식을 통해 신인 작가 등용문의 장이 열리는 시발점이 되었던 시기라고도 할 수 있다.

구한말에는 조선후기의 거두였던 김정희金正喜(1786~1856)의 영향으로 종래의 조선서풍이 이어졌으며, 아울러 청대의 비학碑學과 첩학帖學의 서풍을 적극 수용하여, 한예漢隷 이전의 서법을 중심으로 한 비학과 왕희지王羲之(303~361, 321~379) 서체를 중심으로 한 첩학이 함께 유행하였다.

더욱이 19세기 말에 이르러서는 옹동화翁同和(1830~1904)와 오대징吳大徵(1835~1902) 등의 서예가와 원세개袁世凱(1859~1916)·이홍장李鴻章(1823~1901) 등의 정치인들이 자주 내한하고 외교사행이 빈번해지면서 청말 대가들의 진적眞跡 유입이 원활하게 이루어져 청대의 금석학과 고증학의 영향은 더욱 커졌다. 이와 더불어 비학의 영향으로 서체에서도 고대의 전서와 예서를 임모하거나 방작하는 학습법이 널리 퍼져, 전예에서는 등석여鄧石如(1743~1805)·섭지선葉志詵(1779~1863)·오대징·오창석吳昌碩(1844~1927) 등의 서풍이 유행하였다.

그러나 행서와 초서에서는 첩학의 학습법으로, 당대唐代의 구양순歐陽詢(557~641)·안진경顔眞卿(709~785)·유공권柳公權(778 ~865), 송대宋代의 미불米芾(1051~1107)·소식蘇軾(1036~1101)·황정견黃庭堅(1045~1105), 원대元代의 조맹부趙孟頫(1254~1322), 명대明代의 동기창董其昌(1555~1636), 청대淸代의 유용劉墉(1719~1804)·하소기何紹基(1799~1873)·옹방강翁方綱(1733~1818) 등의 서풍이 널리 수용되어 문인들 사이에 크게 유행하였다.

또한 이 시기는 개화기로, 여항閭巷 서화파들의 활동이 활발해지면서 문화계를 주도하였는데, 특히 이들 중 역관譯官은 외국을 왕래

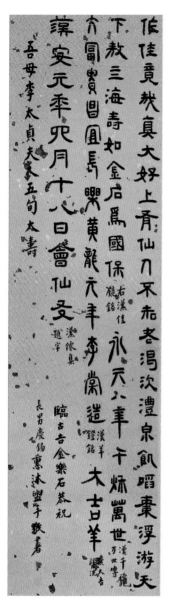

오경석, 〈祝壽書畵對聯〉 일부
1856년, 115×33.3cm
개인 소장

하면서 새로운 문물을 접할 기회가 많아 견문이 넓고, 외교상 시·서·화의 재능을 필요로 하였으므로 이들 중에서 시인과 서화가가 많이 배출되었다.

이들 중인中人 출신의 서화가들은 추사의 영향으로 글씨에 서는 금석문에 의한 전예篆隷와 북비北碑를 숭상하고, 그림에 서는 수묵법水墨法, 갈필법渴筆法, 서권기書卷氣, 사의성寫意性 등 남화적南畵的 형식과 기법을 중시하는 경향을 띠고 있었다. 그러나 이들은 추사의 북학적 학문과 문자향서권기文字香書卷 氣의 예술철학에는 같이 공감하고 추종하였지만, 서풍書風은 따르지 않아 조맹부·문징명文徵明·축윤명祝允明·동기창 등의 서 체에 일맥이 닿는 다른 면모를 보이기도 하였다. 특히, 역관들 은 가숙家塾을 통해 익힌 달필達筆에 자기 개성이 첨가된 면모 를 보였다. 그 일례로 추사의 말년 제자이며, 중인 출신인 오 경석吳慶錫(1831~1879)·김석준金奭準(1831~1915)·정학교丁學敎 (1832~1914) 등이 추사의 영향으로 전서와 예서에 뛰어났다.

그 중에 개화사상을 일찍이 받아들인 오경석은 역관으로 서 중국을 13차례 내왕하며 그 곳의 학자·서화가·금석학자· 전각가 등 60여 명과 교유하면서 그들을 통해 많은 서화 작 품 및 금석 탁본을 구하여 국내로 유입하였고, 이러한 자료들 은 당시의 개화파 및 서화가들에게 큰 영향을 줌과 동시에 스 스로도 서화와 금석학에서 일가를 이루었다. 그는 어려서부 터 가숙에서 조맹부, 동기창의 필골筆骨을 지닌 이상적李尙迪 (1804~1865)으로부터 직접적인 지도를 받아 해서와 행서의 기 본적인 틀을 갖추었다. 해서에서는 안진경체를 주로 썼고, 예 서에서는 추사 금석학의 영향으로 한비漢碑 중 〈예기비禮器碑〉 를 즐겨써서 나름대로의 서풍을 이루었다. 그러나 그의 글씨에 서 추사체의 면모를 찾아볼 수 없는 것은 역관으로서의 필체가

따로 있었으며, 중국에서 구한 많은 금석탁본
과 서화가들과의 교유를 통한 영향으로 인하
여 독자적인 서예관을 형성하였기 때문이다.

그러나 금석학적인 면에서는 김정희의 『금
석과안록金石過眼錄』의 영향을 크게 받아 각지
의 비석과 유적을 답사하여 편찬한 『삼한금석
록三韓金石錄』을 비롯하여, 『삼한방비록三韓訪
碑錄』·『천죽제차록天竹薺劄錄』 등을 남겨 한국
금석학 발전의 토대를 만들었다. 오경석의 소
장품과 추사금석학의 학맥은 그의 아들 오세
창吳世昌(1864~1953)으로 이어져 한국서화사
의 보고인 『근역서화징槿域書畵徵』을 비롯하
여, 『근묵槿墨』·『근역서휘槿域書彙』·『근역화휘
槿域畵彙』·『근역인수槿域印藪』를 완성할 수 있
게 한 동기와 바탕을 제공해 주었다.

김석준은 전篆·주籀·해楷·초草의 자체字體에
모두 능하였지만, 특히 안진경체와 북조예법
北朝隷法에서 두각을 나타내어 '북예체北隷體
의 제일인자'로 불리워졌으며, 붓대신 지묵법
指墨法에 묘정을 이루어 쓴 지두서指頭書 의 창시자로도 알려져 있
다.

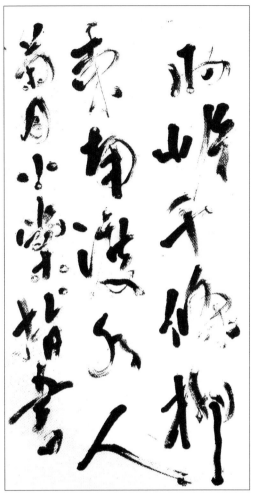

김석준, 〈五言律詩〉
41.5×24cm
개인 소장

정학교는 전·예·행·초서에 모두 능하였으나, 행초서에서는 미불·
동기창 서풍을 수용하였고, 대자초서에서는 광초狂草에 가까운 서
풍을 구사하였다.

19세기 후반에 이르러서는 비학의 수용과 더불어 첩학의 수
용 또한 적극적으로 이루어져 청대의 행초서풍이 유행하였다. 특
히, 하소기의 행초서풍이 크게 유행하면서 안진경 행초를 보고 쓰

未須百事盡如意
且喜四時長見書

정학교, 〈예서대련〉
130.5×30.5cm
개인 소장

는 서예가들이 늘어났고, 송대의 미불과 소식·황정견의 서풍에도 관심을 많이 갖게 되었다. 하소기는 안진경의 〈쟁좌위첩爭座位帖〉을 바탕으로 진·한秦漢과 남북조의 서풍을 가미하여 개성적인 서풍을 이룬 서예가로 중국뿐만 아니라 국내의 박태영朴台榮(1854~?)·홍승현洪昇鉉(1855~?)·강위姜瑋(1820~1884)·지운영池運永(1852~1935)·지창한池昌翰(1851~1921)·현채玄采(1886~1925)·김옥균金玉均(1851~1894)·안중식安中植(1861~1919) 등에게도 많은 영향을 미쳤다.

당시 하소기 서풍을 가장 빠르게 받아들였던 강위는 이상적·김석준과도 매우 긴밀하게 지냈으며, 3차례에 걸쳐 북경과 상해를 오가며 청대 서풍의 영향을 받았다. 특히, 상해지역에서 크게 유행하였던 하소기 서풍을 수용하게 된 것은 아주 자연스러운 일이었다.

더욱이 지창한의 행초서에서는 하소기 서풍을 방불할 정도로 영향이 컸으며, 당시 서화가들은 그림쓰는 화제에도 하소기풍을 많이 썼다. 이중 현채의 〈달마도達磨圖〉에 쓰여진 화제畵題는 그 영향을 역력히 보여주고 있다. 그러나 현채는 해서 중에서 안진경체를 잘 썼으며, 행초서에서는 하소기 서풍 외에도 조선후기에 유행했던 유석암·옹방강 서풍을 자연스럽게 구사하기도 하였다.

이 외에도 개화파인 박영효朴泳孝(1861~ 1939)의 행초에서는 청대의 서예가 이병수李秉綬(1754~1815)의 영향을 엿볼 수 있다. 이를 통해 당시 청과의 정치적인 외교와 문서, 내한자들에 의한 영향이 매우 컸음을 알 수 있다.

이 시기에는 글씨뿐만 아니라 문인화, 전각篆刻 부문에서도 중국의 영향을 받게 되었는데, 민영익閔泳翊(1860~1914)이 큰 역할을 하

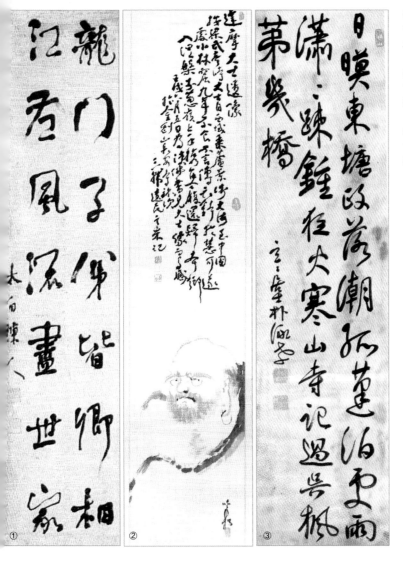

였다. 그는 1895년 이후부터 주로 상해의 천심죽재千尋竹齋에 거주
하면서 중국 서화가들과 깊은 교유를 하였다. 특히 오창석과는 서
화와 전각으로, 포화蒲華(1830~1911)와는 묵죽墨竹으로 긴밀한 관계
를 유지하였다. 오창석과 30년의 교유 중 300여 과顆의 인장을 받
았으며, 그 가운데 213과가 『전황당인보田黃堂印譜』와 『오창석인보
吳昌碩印譜』에 남아 있다.

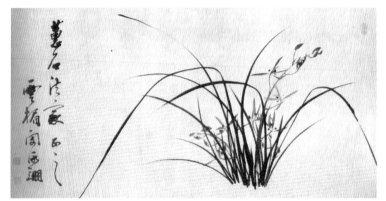

민영익, 〈묵난도〉
73.5×136cm
서울대박물관

그는 당대 최고의 서화가였던 허련許練(1809~1892)·서병오徐丙五(1862~1935)·김규진金圭鎭(1868~1933) 등과도 깊이 교유하여 '운미난芸楣蘭'을 창안함과 동시에 중국의 동기창·축윤명·유용·하소기 등의 여러 서체와 추사체의 영향을 받아 자가풍의 행서를 구축하였다.

민영익의 활발한 서화활동은 한·중서화교류 및 오창석·제백석齊白石(1863~1957)의 화풍과 전각풍 유입의 중추적인 역할을 하였다. 문인화에서는 김용진金容鎭(1882~1968)·서병오·서동균徐東均(1902~1978)에게, 전각에서는 오세창·이한복李漢福(1897~1940)에게 영향을 주어 근대 서풍 및 화풍을 주도하게 하였다.

이한복, 〈전서〉
133×32.5cm
개인 소장

일제강점기의 서예 동향

 1910년 일제의 강점 이후 식민정책에 의해 우리 말
과 문자의 사용을 금지 당하고, 일본 문자인 가나假名를 강제로 학
습받게 되면서 문자생활은 혼란한 양상을 띠었다. 서예계 또한 구
한말의 사대부와 관료 및 중인들에 의해 정체성을 가지고 유지되어
오던 상태에서 일제강점기를 맞아 침체 일로에 빠질 수밖에 없었
다. 일본의 민족말살정책은 서예계까지 손을 뻗치면서 일본 서예를
조선 내에 전파시켜 일본서풍을 따르도록 종용시키며 교란정책을
폈던 것이다.

 이러한 어려운 현실 속에서의 서예 활동은 독립의 의지와 민족
성의 고취를 서書로써 표현하고 망국의 비운을 필묵에 의탁하려는
'민족서파民族書派'와 친일의 수단으로 필묵을 이용하려는 '친일서
파親日書派'로 나뉘어졌다.

 독립운동가와 민족 계몽 운동가 등이 주축을 이룬 민족주의
서파로는 김가진金嘉鎭(1846~1922)·윤용구尹用求(1853~1939)·민
형식閔衡植(1875~1947)·김용진·현채·오세창 등이 협전을 중심으
로 활동하였고, 친일서파로는 박기양朴箕陽(1856~1932)·박제순

朴齊純(1856~1916)·이완용李完用(1858~1926)·박영효·민병석閔丙奭(1858~1940)·김규진·김돈희金敦熙(1871~1937) 등이 선전을 중심으로 활동하였다.

이들 중에는 필묵을 이용하여 일본인의 환심을 사려는 계층이 생겨나 일본서풍으로의 동화가 서서히 진행되는 가운데, 일본은 조선에 대한 일본식 학교 교육과 민족문화 말살정책을 실시하였다. 그리하여 1914년에는 일본 사람이 쓴 교본인 『조선총독부 습자교본』을 보통학교의 습자교본으로 삼게 하였고, 교사도 일본 사람이 많았기 때문에 일본 서풍이 자연스럽게 침투되게 되었다. 더욱이 서예가 지망생들은 등용문이 된 선전에 많은 관심을 갖고 일본인과 함께 출품하여, 일본인에게 심사 받는 과정에서 점차적으로 일본서풍의 영향을 크게 받게 되었다.

또한 선전에서는 이완용과 김돈희 등의 심사로 인하여 일본색이 짙은 서풍이 자연스럽게 선정되면서 일본서풍이 크게 유행하였다. 이러한 상황에서 1930년대 중엽 이후부터 해방 전까지의 서단은 경색되어 특별한 움직임을 볼 수 없었으며, 다만 개인적인 작품 활동만을 영위했을 뿐이다.

서예교육과 전시

구한말까지는 서예가 문인들의 필수적인 교양으로 여겨져 오랜 수련을 쌓아 자연스럽게 형성되었던 시대와는 달리, 일제강점기에는 교육제도의 혁신과 서사도구의 변화에 따라 서서히 전문적인 교육이 필요한 시대를 맞이하게 되었다. 따라서 공·사립 서화학원과 연구회 등이 출현하여 서예의 이론과 실기를 학습하고, 작품을 발표하는 형식이 도입되었다.

1910년에는 친일단체에 의한 서예 교육 기관으로 조선미술회가
발족하였다. 조선미술회는 사자관寫字官과 도화서圖畫署의 화원畫員
을 규합하여 조직된 단체로, 운영은 구 황실이 전담하였다. 조선총
독부의 출연에 의하여 조선의 청년 자제로 하여금 미술을 연구하게
하였으나 1919년 폐쇄되었다.

그러나 민족의 정신과 문화를 계승하기 위한 서예교육의 절실함
과 우리 문화재를 전시할 공간에 관한 필요성은 서화계의 인사들에
게도 강하게 인식되어 1911년 한국 최초의 근대 미술학원인 경성
서화미술원京城書畫美術院이 탄생하게 되었다. 이 미술원은 한말 마
지막 화원이었던 안중식·조석진趙錫晉(1853~1920)이 주축이 되어
결성되었으며, 이 해에 개원한 서화미술회書畫美術會는 7, 8년간 당
시 미술 활동의 근거지가 되었다. 이왕직李王職의 뒷받침으로 윤영
기尹永基(1834~1926)가 주도하고, 이완용이 회장으로 활동하였으며,
수업 연한은 4년제로 서과교사書科敎師는 정대유丁大有(1852~1927)·
강진희姜璡熙(1851~1919), 문인화는 김응원金應元(1855~1921)이 지
도하였다. 수업과정은 전서·예서·해서·행서 과정으로 나눠서 진행
되었고, 졸업증서에 구체적으로 수업 이수 과정을 밝히고 있는 것
으로 보아 교육 체계가 상당히 안정적으로 이루어지고 있었음을 알
수 있으며, 서예 전공 학원의 효시가 되었다.

1913년 이 미술회에서 개최한 '서화대전람회'는 우리나라 역대
서화작품을 전시하는 소장전의 성격을 띠었다. 오세창은 수장품 중
에서 정좌관심靜坐觀心의 서書와 탄은灘隱의 죽竹, 이오정李悟亭의
서書, 고려인高麗人 신덕린申德隣의 산수山水 등 고서화 진품을 특
별 출품하였다. 그러나 회원들의 독립운동 참여와 안중식의 작고로
1918년 문을 닫았다.

민족적인 어려움 속에서도 서예를 전문적으로 배우려는 지망자
가 많아지면서 개인적인 사설 교육 기관이 각 지역에서 창립되었

안중식

오세창

다. 1914년 평양에서는 윤영기가 지원하고 주도한 기성서화회箕城書畵會, 1915년 경성에서는 김규진에 의한 해강서화연구회海岡書畵研究會, 1922년 대구에서는 서병오에 의한 교남서화연구회嶠南書畵研究會, 1923년 경성에서는 서화협회의 사업으로 서화학원書畵學院을 3년제로 만들어, 동양화·서양화·서부의 세 전공으로 나누어 학생을 선발하여 지도하였다. 김돈희는 경성에 상서회尙書會를 만들어 적극적으로 후배 양성을 하였다.

이러한 사설 서화연구소와 강습소는 선비의 글씨시대가 끝나고 변화하는 시대적 요구에 부응하기 위해 직업적·전문적 서예시대의 개막을 의미하는 것이었다. 당시 서화가들은 후학을 양성함과 동시에 우리 전통 서화 작품 및 회원들의 작품을 전시할 공간을 모색하여 1910년에는 오세창·김가진·안중식·이도영 등이 전시에 관한 구체적인 논의를 심도있게 진행하였다. 그들은 서울 종로에 있었던 청년회관 아랫층에 서화포書畵舖(지금의 화랑)를 개설하기로 합의하였으나 결국 실현되지는 못하였다.

그러나 김규진은 1913년 자신의 사진관에 최초의 근대적 영업화랑인 고금서화관古今書畵館을 병설하여 자신의 서화작품과 다른 여러 명가의 작품을 진열하고 판매 및 주문에 응함과 동시에 고서화도 취급하였으나 전문적인 화랑이나 전시관은 마련되지 못하였고, 대부분이 중앙학교나 보성학교·덕수궁 등을 빌려서 전시하였다.

서화협회의 서풍

서화협회는 1918년 6월 조석진·안중식·강진희·정대유·현채·김응원·오세창·정학수·강필주·김규진·김돈희·이도영·고희동 등 13인에 의해 발기된 순수 미술단체이다. 처음에는 회원전 형식이었으나 공

한국 서예문화의 역사

모전 형식을 병행하여 신인 서예가들의 등용문이 되었다. 이 협회는 이전에 이미 존재했던 서화미술회(이완용·조석진·정대유·김응원·강진희·강필주·이도영 등이 주도)와 서화연구회(김규진 주도)가 통합된 양상을 취했다. 발족 동기는 『서화협회 회보』를 통해 "조선 미술의 침쇠沈衰함을 개탄하여 조선의 서화가들을 망라하고 신·구서화의 발전과 동서미술의 연구와 향학 후진의 교육"이라고 밝혔다. 이를 달성하기 위한 사업으로는 휘호회와 전람회, 의촉 제작, 도서인행圖書印行, 강습소 운영 등을 추진하여 1936년까지 15년 동안 꾸준히 실천하였다.

1921년부터 제1회 서화협회전을 개최하기 시작하여 출품된 작품 수가 해를 거듭할수록 늘어나, 5회에는 90여 점, 11회에는 100여 점, 13회에는 200여 점, 15회에는 250여 점으로 많아졌지만, 1936년에 15회를 끝으로 더 이상 진행하지 못하였다. 제1회 서화협회전(1921. 4. 1~4. 3)은 서울 중앙학교(지금의 중앙중고교)강당에서 개최되는데, 출품작은 안평대군·정선·이한철·김정희 등의 고서화와 회원들의 작품이 출품되었다. 이어 제2회(1922)는 보성학교 강당에서, 제3회(1923)는 정회원 글씨 35점과 김정희 등 옛글씨를 전시한 후 매년 전시되다가 1936년 일제의 탄압과 함께 일부 발기인들의 이탈과 선전鮮展으로의 전향, 그리고 사회적 인정의 퇴색과 궁핍한 재정 등의 이유로 끝을 맺었다. 마지막 협회전에는 서부書部에 김돈희·오세창·안종원·이석호·민형식 등 회원 입선자 외에 일반부 입선자들도 출품하였다.

주요 사업 중의 하나였던 회지 발간도 이루어져 우리나라 최초의 미술잡지인 『서화협회 회보』를 1921년 10월 25일에 발간하였으나 2회에 그치고 말았다. 제1호에 김돈희가 「서의 연원」·「서도 연구의 요점」을, 오세창이 서화사 연구정리의 결

오세창, 〈篆書六曲屛〉 일부
1923년, 125×38cm
개인 소장

과를 탑원초의塔園草衣란에「서가열전」으로 '나대편羅代篇'과 '여대편麗代篇'을 실었는데, 이는『근역서화징』의 집필기간 중에 시도된 시범 연재물이었다. 그림에서는 이도영이 동양화 강좌를, 고희동이 서양화 강좌를 게재하였다.

이처럼 어려운 시대상황 속에서 개최된 협전은 한국 최초의 민전으로서의 가치와 신인 서화가들의 등용문, 서화 이론을 강론할 수 있는 장으로서 긍지와 자존심이 매우 높았으며, 많은 국민들로부터 민족적 색채가 강한 전시회가 되기를 요청받기도 하였다. 출품된 작품경향 또한 일본 서풍에 물들지 않은 순수성을 표현하려고 힘썼으며, 그 이면에는 일제에 항거하려는 민족의식이 내포되어 있었다.

그러나 조선총독부는 민족 고유의 미술전통을 계승하고자 진행된 협전을 빌미로 삼고 민족적 색채를 약화시키기 위해 1922년에 조선미술전람회를 구성하여 교란작전을 폈다. 언론 또한 협전에 대해 처음에 가졌던 폭발적인 관심과는 달리 총독부의 홍보전략에 의해 점차 소홀하게 되었으며, 미술인들도 여러 가지 이권이 생기는 선전에 관심을 갖고 동참하게 되면서 협전은 서서히 끝을 맺을 수 밖에 없었다.

제1회 조선미술전람회 도록

조선미술전람회의 서풍

3·1운동을 계기로 무단적 식민정책을 문화정치로 전환한 총독부는 민족성이 강한 서화협회전을 와해시키기 위한 일환으로 동경의 제국미술전람회 운영을 본떠 1922년에 조선미술전람회를 창설하였다.

이 전람회의 설립배경에는 첫째 강압적인 지배로부터

국민의 관심을 돌리기 위한 방안이었으며, 둘째 조선에 살고 있던 미술가들의 작품활동을 신장시키려는 의도가 있었다. 1921년 12월 총독부가 주관한 의견 수렴회의에서 한국인 참가자들에 의해 서예부가 채택되어 동양화·서양화·서의 3부로 나누어 시행되어 오다가, 1932년 제11회 때에는 서·사군자가 완전히 폐지되었다.

조선총독부는 민족 진영의 저명하고 영향력있는 서화가들을 끌어 들여 선전에 협력하게 하였고, 수상자들을 언론에 대대적으로 크게 보도하여 일반인들의 관심까지 유발시켰다. 이에 서화협회까지 포섭하기 위해 협회 회원들을 강압적으로 유도하여 소기의 목적을 달성하려고 하였고, 미술학교를 설립해 주겠다는 일시적 약속으로 인해 그들에게 이용 당했던 회원들도 있었으나 이 약속은 지켜지지 않았다. 이에 독립운동가이며, 민족사상가인 오세창과 최린崔麟(1878~1958)까지 선전에 참여하게 되어 오세창은 제1회 선전에서 〈전서〉로 서부書部에서 2등상을 수상하였으나 선전의 성격과 방향을 간파한 뒤로는 출품을 거절하고 관계를 끊었다.

제1회부터 심사위원으로 일본인과 한국인이 동시에 선정되어 함께 심사를 하였는데, 한국인으로는 이완용·박영효·박기양·김돈희·정대유·김규진이 선정되었다. 그후 제2회에는 일본인 타구치 미보우田口米肪와 함께 1회 심사위원들이 그대로 심사하였으며, 제3, 4회는 이완용·박영효·김돈희·정대유·김규진, 제5회는 김돈희·김규진, 제6회는 김돈희·김규진, 제7회는 김돈희, 제8회, 9회는 김돈희·김규진, 제10회는 김돈희가 맡아서 심사하였다.

이들 심사위원들 중 유독 김돈희는 선전기간 내내 심사를 맡아 입·특선을 하려면 김돈희체라야 한다는 풍조까지 생길 정도로 선전의 서풍에 큰 영향을 미침과 동시에 일본인들조차 수상을 위해 그의 서풍을 추종하기에 이르렀으며, 심지어는 조선총독부 고관들을 직접 지도하기까지 하였다. 그는 서화협회가 창립될 때 13인의 발

大雪滿天地胡爲仗劍遊
欲談心裏事同上酒家樓

김돈희, 〈행서〉
116×28cm
개인 소장

기인으로도 참여하였고 서화협회의 4대 회장을 역임한 적이 있으며, 서화협회 강습소에서는 서부書部의 주임교사로 활동하였지만 조선미술전람회에서 더 왕성한 활동을 하여, 작품출품과 함께 서예부의 심사를 거의 도맡아 했다.

김돈희는 전·예·해·행·초 오체를 모두 잘 썼으나, 해서는 안진경과 황정견 필법을 겸수하였다. 그가 〈정희하비鄭羲下碑〉를 보고 쓴 작품이나 저수량의 서書를 보고 쓴 작품도 있는 것으로 보아 북위서北魏書와 당唐의 해서를 두루 연마하여 자가풍을 이루고 있음을 알 수 있다.

행서는 왕희지, 황정견의 서체를 고루 섞어 썼으며, 초서는 손과정孫過庭(648~703)의 〈서보書譜〉에 근간을 두고 많은 연마를 하였다. 예서는 한예漢隸를 깊이 연구하여 한漢의 〈장천비張遷碑〉와 〈조전비曹全碑〉 필의筆意로 많이 썼으며, 이를 토대로 자유분방하고 변화가 많은 서풍을 형성하였다. 또한 전각에 있어서는 한인풍漢印風의 단정함과 다양한 포치와 결구를 갖추고 있음을 『성당인보집惺堂印譜集』을 통해 볼 수 있다.

당시 선전 초기의 작품 성향은 일본 사람과 조선 사람이 함께 출품하여 입선과 특선 그리고 수상을 겨루면서 서풍의 차이가 컸다. 조선인의 작품은 구한말의 서풍이 많았고, 일본인은 청말의 서예가 양수경楊守敬(1839~1915)의 영향이 짙어 북위서풍이 많았다.

선전 10회 동안 입선작은 평균 50여 점으로, 한국인보다 일본인이 더 많았으며, 서체는 전서·예서·해서·행서·초서·한글·가나로, 행서가 가장 많았다. 그러나 김돈희가 선전에 깊게 관여하여 매년 심사를 하자 점차 그의 서풍은 한국인뿐만 아니라 일본인까지 모방하기에 이르렀으며, 이 선전으로 말미암아 일본서와 조선서의 구별이 없게 되는 특성을 띠게 되었다.

서체에 있어서는 한국 출품자들의 작품에서는 전서와 예서에서

출중한 작품이 많은 반면, 일본 출품자들은 행·초서 작품들이 많았다. 총독부가 주도하고 일본인 심사위원에 의해 수상작이 선정되면서 일본 서예가들이 대거 진출하게 되었고, 이에 따라 일본서풍은 자연스럽게 한국서단에 전파되었다.

선전은 처음부터 공모전의 성격을 띠어 신인 서예가들의 등용문이 되면서 서예의 대중화라는 기반을 마련하였다. 그러나 총독부가 선전 작품의 고가매입에 따른 이익을 강조하면서 서화가 부와 명예의 수단으로 인식되어 명예욕과 출세욕에 불타는 작가들을 양산하는 병폐를 만들었다.

1932년 선전에서 서부가 폐지된 이후 선전 출품자들과 서예가들의 반발에 의해 '선전에서 분리된'이라는 전제를 달고 조선서도전朝鮮書道展이 대신 개최되어 손재형孫在馨(1903~1981)·송치헌宋致憲(1887~1963)·이철경李喆卿(1914~1989)·강신문姜信文 등이 출품하였으며, 제3회에는 김윤중金允重·송치헌 등이 입선한 이후로는 더 이상 진행되지 못하였다. 이후 1940년부터 문인화전람회가 개최되었으나 2회까지만 개최되었다.

해외 유학파에 의한 청·일서풍 유입

근대는 혼란한 정치적 상황과 맞물려 외세의 압력과 문호개방으로 인하여 중국과 일본의 서풍이 유입되는 역할을 하였다. 구한말 개화기에는 사신과 역관들에 의해 서화작품 및 탁본자료가 유입되었으나 일제강점기에 이르러서는 직접 해외에서 서·화·각을 배우고 귀국한 서화가들의 영향을 크게 받게 되었다. 대표적인 서화가로는 김규진·민영익·오세창·서병오·김태석金台錫(1874~1951)·고봉주高鳳柱(1906~1993)·현중화玄中和(1907~1997)·김기승金基昇(1909~2000)·

김규진, 〈延年益壽〉
132×30.5cm×(2)
호암미술관

김영기金永基(1911~2007)·유희강柳熙綱(1911~1976)·손재형·배길기裵吉基(1917~1999) 등을 예로 들 수 있다.

김규진은 18세가 되던 1885년 중국으로 건너가 8년간 수학하고 1893년에 귀국하여 평양에서 활동하였다. 이후 1902년에는 일본으로 건너가 사진기 조작법을 배우고 돌아와 서울에서 사진관을 열어, 그 분야에서도 개척자가 되었으며, 1913년에는 자신의 사진관(상호는 天然堂)에 최초의 근대적 영업화랑인 고금서화관古今書畵館을 병설하였다. 또한 1915년에는 서화연구회라는 3년 과정의 사설학원을 열어 후진을 양성하였다. 그는 청나라 유학으로 연마한 대륙적 필력과 호방한 의기를 폭넓게 발휘하여, 글씨에서는 전·예·해·행·초의 모든 서법에 자유로웠다. 특히 대필서大筆書는 당대에 독보적이어서 많은 사찰의 현판과 주련을 썼다. 『서법요결書法要訣』·『난죽보蘭竹譜』·『육체필론六體筆論』을 저술하여 서예 이론 체계를 확립하려 하였다.

민영익은 김정희에게서 북학과 추사체를 익힌 생부 민태호閔台鎬의 영향으로 서예를 시작하여 허련·서병오·김규진 등 당대 최고의 서화가들과 교유하여 '운미난芸楣蘭'을 창안함과 동시에 중국의 동기창·축윤명·유용·하소기 등의 여러 서체와 추사체의 영향을 받아 자가풍의 행서를 구축하였다. 특히, 1895년 이후부터는 주로 상해의 천심죽재에 거주하며 중국 서화가들과 깊은 교유를 하였다. 그 중에 특히 오창석이 직접 새겨준 전각작품 300여 과顆는 국내 전각계에 큰 영향을 미쳐 전각에 대한 관심을 불러 일으켰으며, 오창석의 서화 작품 또한 국내 서화계의 흐름을 바꾸어 놓을 정도로 큰 영향을 미쳤다.

당시 이한복은 동경유학을 통해 오창석의 화풍과 서풍의 영향을

받았다. 선전 1회에 입선한 〈석고전문石鼓篆文〉에서 오창석의 석고문石鼓文을 확인할 수 있으며, 김용진의 화훼화는 내한한 화가 방명方洺(1882~?)과의 교유와 지도로 인하여 오창석 화풍의 영향을 크게 받았다. 방명은 오창석의 제자로 오사카에 머물면서 낙수회落水會를 조직하여 활동하다가 1926년 내한하여 김용진을 직접 지도하였으며, 김규진·이한복 등과 교유함과 동시에 경성구락부에서 작품 전시회를 가져 국내에 많은 영향을 미쳤다.

오세창은 1897년 일본 문부성 초청으로 동경외국어학교 조선어과 교사로 부임하게 되어 일본에서 1년 동안 생활하였고, 이때 18세부터 전각에 관심을 가졌던 소망을 이루기 위해 일본 전각계를 두루 시찰하였다. 1902년 개화당 사건으로 일본에 망명하여 약 5년 동안 도쿄와 오사카 등지에서 체류하면서 그곳의 문화계 인사들과도 교유하였다. 귀국 후 본격적으로 부친 오경석의 수장품인 청대 전각가들의 인보印譜의 모각摹刻을 통해 등석여·오양지·오창석·조지겸趙之謙(1829~1884)·서삼경徐三庚(1826~1890) 등의 영향을 받아 한국 전각의 토대를 마련하였다.

오세창의 글씨는 청대 고증학과 금석학, 그리고 비학의 영향으로 전서와 예서를 즐겨 썼으며, 전서와 예서를 혼합한 글씨나 와당瓦當·고전古錢, 갑골문甲骨文 형태의 구성적인 작품을 시도하여 독특한 경지를 이루었다. 추사금석학을 이어받아 실제 금석 유물에 근간을 둔 작품을 제작하여 진적의 탁본이나 금석인 종정이기鐘鼎彝器·비석碑石·와당·전문塼文·동경銅鏡·전폐錢幣 등을 활용하여 다양한 형식으로 작품화하였다.

서병오는 1901년을 전후하여 중국 상해로 가서 망명 중이던 민영익과 친밀히 교유하면서 그의 소개로 당시 그 곳에서 활동하던 유명한 서화가 오창석·제백석·포화 등과 가까이 접촉하여 많은 영향을 받았다. 그는 특히 포화와 매우 밀접한 관계를 유지하여 화법

서병오, 〈墨竹圖〉
136.5×31cm
개인 소장

에서 영향을 받아 문기文氣 짙은 묵죽墨竹 등의 사군자를 그리게 되었다. 더 나아가 그는 중국과 일본을 여행하며 견문을 넓혔으며, 귀국 후 1922년 대구에서 교남서화연구회를 발족시켜 서화연구생들을 지도하여 제자 서동균 등으로 하여금 문인화의 지평을 넓히게 하였다.

김태석은 1908년에 궁내부 미술시찰 위원으로 일본 동경과 중국 북경으로 출장을 다녀온 후 다시 중국으로 파견되어 중국에서 18년 동안 체류하였다. 그는 1912년에는 중화민국의 국무원 비서청에 재직하면서 총통이었던 원세개의 옥새玉璽를 새겼고, 그의 서예 고문을 지냈다. 또한 중국 정부의 부탁으로 각 지방 부현府縣의 관인官印으로부터 정계와 학계의 사인私印에 이르기까지 약 3만여 과에 이르는 많은 양의 전각을 새겼다.

1926년 중국에서 귀국하였으나 다시 1938년에서 1944년까지는 일본에서 체류하였다. 고종 대에 궁중에 보관하였던 역대 명인名印이 화재로 소실되자 정학교·유한익·강진희 등과 함께 5년에 걸쳐 『보소당인보寶蘇堂印譜』를 참조하여 『보소당인존寶蘇堂印存』을 출판하였으며, 자각自刻한 인보印譜 7권을 비롯하여 한국 명사들의 인장을 모아 인보로 엮어 전각계에 큰 업적을 남겼다.

고봉주는 1924년에 일본으로 건너가 전각을 시작하여 1932년부터 일본 근대 서예의 개척자, 근대 서예의 아버지로 불리는 히하이 덴라이比田井天來(1872~1939)에게서 오창석과 제백석의 전각풍을, 1936년 가와이 센교河井筌廬(1871~1945)에게서는 조지겸 서풍의 영향을 받았다. 특히, 히하이 덴라이 문하에서 공부하면서 서도원

심사위원, 전각서예 전공교수 겸 이사로 활동하면서 시고쿠四國·오사카大阪·고베神戶·히로시마廣島 등에서 강습회 강사로 활동하였으며, 이때 가와이 센교로부터 인정을 받아 오창석의 전각도를 선물받기도 하였다. 고봉주는 1932년과 34년, 35년 3차례에 걸쳐 히하이 덴라이가 한국을 방문했을 때 동행하여 김돈희와 오세창을 만나게 하였으며, 1944년 귀국하여 개인전을 비롯한 적극적인 활동을 하면서 현대 전각계의 틀을 구축하는데 큰 역할을 하였다.

현중화는 1925년 일본으로 유학, 1932년 와세다대학 정경학부를 졸업한 후, 1937년 일본 서예의 대가 마쯔모토 호우스이松本芳翠와 쓰지모도 시유우辻本史邑 문하에서 본격적으로 서예를 배웠다. 그는 일본 공모전에 출품하면서 매일전每日展에 연 3회 수상, 전일본서도전에 1회 수상, 기타 민전에 8차례 수상하면서 활발한 활동을 하여 일본에서 습득한 북위서와 초서에서 일가를 이루었다. 1957년 국전에 입선을 한 후 초대작가 및 심사위원 등을 맡아 국내에서도 활발한 활동을 하였다. 1973년 제주소묵회濟州素墨會, 1976년 목포소묵회, 1980년 대구소묵회 창립, 1981년 광주소묵회를 창립하여 후진 양성함과 동시에 국내외에서 개인전 및 초대전을 가져, 1983년 타이페이 국립역사박물관의 초청전에서는 관장이었던 하호천何浩天이 그의 서격을 '필주용사 일기호매 출호자연筆走龍蛇 一氣豪邁 出乎自然' 등으로 평가하였으며, 중화민국의 대가 왕장위王壯爲는 '낙락능운기 천풍불해도落落凌雲氣 天風拂海濤'로, 사종안謝宗安은 '요기취 절속정饒奇趣 絶俗情'이라고 극찬한 바 있다. 일본의 서풍을 흡수·소화하여 독창적인 소암체素菴體를 구현하면서 국내 서단에 큰 반향을 일으켰다.

김기승은 1928년 중국 상해 중국공학대학 경제과에 입학하여 4년 동안 공부하여 당대 최고의 서예가 우우임于右任(1879~1964)을 만나 큰 영향을 받았다. 김영기는 김규진의 아들로 1932년 중국 북

경 보인대학輔仁大學에 유학하여 제백석 문하에서 동양미술을 전공하여 서화와 전각을 연마하였는데, 귀국 후 제백석의 묵적과 전각을 국내에 전하여 제백석풍의 서화와 전각을 유행시키는 역할을 하였다.

유희강은 1937년 북경에서 8년 동안 유학하면서 서화 및 금석학을 배워왔다. 손재형은 1938년 북경에서 금석학·고증학의 제일인자로, 은허殷墟 출토의 갑골문자를 연구하고 있던 나진옥羅振玉(1866~1940)과의 만남으로 서화와 금석학에 대한 영향을 크게 받았다. 이 외에 배길기의 일본 유학 등은 현대 서단의 서풍형성에도 큰 영향을 미쳤다.

서화 인명사전 및 역대 서화집·인보집 간행

암흑기인 일제강점기에도 민족문화를 계승하여 민족혼을 살리기 위한 노력은 서화가들에 의해서 계속되었다. 오세창은 일제의 압박과 민족정신의 말살 정책으로 서화 활동이 제한을 받게 되자 민족정신을 계승시킬 방법은 우리 서화 및 전각작품의 수집·정리하는 것이라는 생각을 확고히 하였다. 이러한 동기에서 시작된 『근역서화징』의 편저 작업은 초기에는 『근역서화사槿域書畵史』라는 제목으로 상·중·하 3권으로 집필되었다. 그러나 이 책은 그의 고증학적인 학문 태도에 의해 자기의 생각을 적은 것이 아니고, 각종 문헌에서 발췌하여 인용한 바를 적은 것이므로 '사史'를 '징徵'으로 바꾸었다.

이 책이 구체적으로 실행에 옮겨지기 시작한 시기는 정확히 알수 없으나 1910년 중엽에 매일신보 기자가 쓴 〈별견서화총瞥見書畵

叢)에 다음과 같은 기사가 있다.

　　근래의 조선에는 전래의 진적서화珍籍書畵를 헐값으로 마구 팔아 조금
도 아까와할 줄 모르니 딱한 일이로다. 이런 때에 오세창씨 같은 고미술
애호가가 있음은 가히 경하할 일이로다. 씨는 십 수년 이래로 조선의 고래
古來 유명한 서화가 유출되어 남을 것이 없을 것을 개탄하여 자력을 아끼
지 않고 동구서매東購西買하여 현재까지 수집한 것이 1,275점에 달하였는
데, 그중 1,125점은 글씨요 150점은 그림이다. 세종·선조·중종·영조·정종
시대의 것이 많고, 신라·고려 때의 것도 적잖이 모았으나 명현名賢 석유碩
儒와 예부터 전해오는 화가畵家의 필적을 망라하였다 해도 과언이 아니로
다. 씨는 앞으로 1백여 점만 더 구해 얻으면 조선의 이름있는 서화書畵는
누락됨이 없으리라 하여 고심 수집 중이며, 다만 서화를 수집함에 그치지
않고 그 필자·별호別號·연대·이력 등을 상세히 조사하여 참고케 하였는데,
그 목록만 하여도 세상에서 가히 구득치 못할 가치가 있겠더라. 기자는 씨
에게 그를 사진판으로 출판하여 조선의 고미술 동호자에게 할애할 것을
권유했고 씨도 그런 계획이 있어 그 기회를 엿보는 중이라며 우선 그 목록
을 정리·출판하여 서화 동호자의 참고자료가 되도록 하리라더라.

　　그리고 만해 한용운韓龍雲(1879~1944)이 위창을 방문하여 연재한

김태석, 〈청유인보〉
12.8×19cm
개인 소장

「매일신보」(1916.12.7~12.15)의 기사에서도 이 당시의 상황을 특보로 알렸다. 이 책은 1928년 계명구락부에서 한문판으로 간행되어 한국서화사 연구의 고전이 되었다.

오세창은 서화에 대한 연구를 좀더 세분화시켜 우리나라의 역대 서화 묵적을 시대별로 모아, 글씨는 『근묵』·『근역서휘』로, 그림은 『근역화휘』로, 전각 작품은 『근역인수』로 편집하였다. 『근묵』은 1964년 성균관대학교 박물관에 기증되어, 1981년 상, 하 2책으로 출판되었다. 이어 1995년 이를 다시 한지에 인·의·예·지·신권으로 나누어 출판할 계획을 수립하여 인권만이 재판되었다가, 2010년 5권으로 모두 영인되었다. 『근역서휘』는 서울대박물관에 기증되었으며, 『근역화휘』는 서울대박물관과 간송미술관에 나뉘어 보관되어 있다. 『근역인수』는 국회도서관에 기증되어 1968년 영인되었다.

김태석은 『보소당인존』을 제작한 이후, 중국에서 왕성한 활동을 하면서 『승사인보乘槎印譜』(1908)·『청유인보淸游印譜』(1908)·『원세개총통사장인집遠世凱總統私章印集』(1913)·『새인국고인집璽印國攷印集』(1915)·『중화각부현인문집中華各府縣印文集』(1915) 등의 인보집을 편집하였고, 귀국 후에는 『남유인보南游印譜』(1931)·『성재수집한국명사인보惺齋蒐集韓國名士印譜』(1943)·『동유인보東游印譜』(1944) 등을 편집하였다.

김용문金容汶은 인장 애호가로서 중국에서 명인名印과 명인재明印材를 구입하여 오세창과 마쓰우라 요우겐松浦羊言 등 한·일 전각가들에게 연구하게 하였으며, 『전황당인보田黃堂印譜』를 발간하였다.

이외에 서예에 관한 전문적인 저서의 간행이 시작되어, 김규진은
『서법요결書法要訣』·『난죽보蘭竹譜』·『육체필론六體筆論』를 저술하여
서예이론의 체계를 확립하려는 시도를 하였다.

이와 같이 시대적인 어려움 속에서도 민족의 정신과 얼이 깃든
서화작품과 전각에 대한 자료를 모아 책으로 편집하여 후손에게 물
려주려는 오세창의 민족정신과 김태석의 전각인보, 김규진의 서론
은 한국 서예사 연구의 토대를 마련하는 시원이 되었다.

한글 서예의 발흥

한글 서예의 발흥은 정음 반포 당시의 원형으로부터 추출된 고체
古體의 출현과 궁체宮體의 작품화를 통해 비롯되었고, 한글 궁체 교
과서는 1910년 남궁억南宮檍(1863~1939)이 만든 『신편언문체법新
編諺文體法』이 있었으며, 조선총독부에 의해 1911·1913년 유한익
이 지은 『보통학교습자첩普通學校習字帖』이 발행되었고, 1936년 조
선총독부에 의해 『서방수본書方手本』이 간행되어 이 책으로 정자
및 판본체를 보통학교에서 학습하였다. 이러한 학습과정을 거쳐 한
글 서예는 민족 정신과 문화를 말살시키려는 일제치하에서도 몇몇

〈서방수본〉
21.2×15cm
개인 소장

윤백영, 〈宋仁宗皇帝勸學書〉
122×57cm
개인 소장

서예가들에 의해 미미하게나마 유지되었다. 한글 서예작품의 첫 시도는 1921년 윤백영尹伯榮(1888~1986)의 개인작품 〈송인종황제권학서宋仁宗皇帝勸學書〉가 궁체로 선보이면서 시작되었는데, 윤백영은 순조의 3녀 덕온공주德溫公主의 영손녀令孫女로, 궁중에서 순원왕후와 덕온공주, 윤용구의 글과 서사 상궁들의 글을 가까이 접하면서 한글 서간체를 자연스럽게 익혔고, 끊임없는 수련과 학문적인 연찬으로 인하여 격이 높은 글씨를 남겼다. 궁체 흘림으로 쓴 작품을 서화협회 회원전에 최초로 낙관 형식까지 갖추어 출품하여 한글 서예사에 남긴 역사적 의의가 매우 크며, 그 동안 실용성의 생활 수단으로만 쓰였던 한글 서예가 예술의 한 장르가 되도록 하는 데 큰 공헌을 하였다. 또한 여성으로서 처음으로 조선미술전람회 제8회·10회에 각각 입선하여 전문서예가로 인정받았다. 1922년 선전 1회에서는 김녕진이 〈언문〉을 궁체로 써서 입선하여 공모전에서도 한글 서예작품이 수상되기 시작하였다.

이어 1923년 선전 2회에는 김돈희의 〈조선문〉과 권홍수의 〈송백노가훈〉, 1929년 선전 8회에서 윤백영의 〈조선언문〉, 김기용의 〈여딕〉이 입선되었고, 같은 해 동아일보 주최 '전국 학생 작품전람회'에서 이철경의 〈오우가〉가 2등상을 수상하였다. 1930년 선전 9회에 김녕진이 〈언문고요〉, 1932년 이철경이 조선서도전 1회에 입선, 1935년 남궁억의 개인작품 〈선인시조〉, 1942년 김충현金忠顯(1921~2006)의 개인작품 〈선원선생 훈계자손자〉 등이 모두 궁체로

작품화하였다. 이러한 작품들을 통해 일제강점기의 어려운 환경에서도 우리 문자인 한글은 서예로 다시 되살아나게 되었다.

또한 한글 서예에 대한 연구는 김충현에 의해 더욱 심화되어 1942년『우리 글씨 쓰는 법』을 저술하였으나 출판은 보류되었다.

이상과 같이 19세기 후반의 서풍은 추사 서맥과 더불어 미불과 동기창 초서의 영향이 계속 이어졌으며, 점차 청대의 유용과 하소기, 옹방강의 서풍과 섞이면서 첩학의 계승이 이어졌다. 특히, 하소기의 행초 서풍이 유행하기 시작하면서, 그의 서풍의 근간이 되는 안진경의 행초가 새롭게 조명되어, 송대의 소식과 황정견의 행초에도 관심을 돌리는 계기가 되었다. 또한 이 시기는 비학의 관심으로 전서와 예서를 많이 썼으며, 오창석과 제백석 전각의 유입과 일본의 가와이 센교 등의 전각풍이 유입되기 시작하였다.

20세기 초 일제시대에는 전람회를 통해 한문서예와 한글서예, 전각, 문인화 등 다양한 장르의 작품들이 출현하여 서예의 새로운 패러다임을 형성하였다. 각 서체별 서예가와 서풍을 살펴보면, 전서와 예서에서는 오경석·김석준·정학교·정대유, 전서와 전각에서는 정학교·오세창·김태석·이한복·최규상·이태익 등이 일가를 이루었다. 한편, 한글 서예에서는 남궁억·장지연·윤백영·이철경·김충현 등이, 문인화에서는 민영익·김응원·안중식·서병오·김규진·이도영·이한복·황용하·지창한 등이 활동하였다.

03.

해방 후의 서단과
서예 동향

구한말과 일제시대를 근대의 서예로 구분하고, 해방 이후를 현대의 서예로 칭하였으나 초기에 활동했던 서예가로는 오세창·김태석·민형식·김용진·안종원을 비롯한 원로 작가들과 선전 작가 출신이 대부분이었다. 더욱이 일제시대에 점차 줄어든 서예가들의 수가 해방 후에는 손꼽을 수 있을 정도로 희박해져서 오세창과 김태석은 전서와 전각에서, 김용진은 전서와 문인화에서, 손재형은 예서·전서와 문인화에서, 김충현은 예서와 한글에서, 이철경은 한글에서 서단의 명맥을 이어가는 중간자적 역할을 했다.

그러나 한국의 현대 서단은 초기에는 반세기를 걸친 일제 탄압에 의한 민족문화의 말살정책으로 인하여 정체상태에서 벗어나 민족정신이 깃들어 있는 서예에 대한 지속적인 표출이 진행되어 1960년대에는 관심이 점차 높아졌다. 이는 국전을 통한 전문서예가들의 등용문에 언론도 가세하여, 수상자를 크게 보도하는 관례에 따라 일반 시민들도 많은 관심을 갖고 참여하게 되면서 서예 인구가 점차 늘어나게 된 것이다.

당시 서예가들은 일제시대에 관전을 통해 입지를 굳힌 일부 사대

부출신의 서예가와 해외유학파·지방 작가들에 의해 중심을 잡아가게 되었다. 예를 들면 손재형(1903~1981)·현중화(1907~1997)·오제봉吳濟峰(1908~1991)·김기승(1909~2000)·유희강(1911~1976)·송성용宋成鏞(1913~1993)·이철경(1914~1989)·최중길崔重吉(1914 ~1979)·배길기(1917~1999)·이기우李基雨(1921~1993)·김충현(1921~2006)·최정균崔正均(1924~2001)·조수호趙守鎬(1924~)·김응현金膺顯(1927~2007) 등이 경향 각지에서 제자를 양성하여 1970년대 초부터는 점점 열기가 고조되었으며, 80년대에 이르러서는 최고조에 이르렀다.

이에 전문적인 서예가가 급속히 증가하여 수 천 명에 이르렀으며, 또 서예서숙과 학원들은 우후죽순식으로 늘어 났다. 심지어 교사·공무원·기업간부 등이 서예가로 전업하는 경우가 많았다. 이러한 서예 열기와 전문서예가의 증가는 다양한 서풍의 수용과 변용으로 이어져 개성있는 서체들이 많이 출현하였다. 근대에 유행하였던 청대 서예가들의 전서와 행초서는 더욱 광범위하게 연구되어 전서에서는 금석학의 영향으로 갑골문·금문金文·와당문·전폐문·전문塼文 등으로 확대되었으며, 해서에서는 북위서풍, 예서에서는 간백서簡帛書, 행초서에서는 청대의 개성서풍인 서위徐渭(1521~1593)·왕탁王鐸(1592~1652)·부산傅山(1607~1684) 등의 서풍까지 다양하게 수용하여 작품화하였다.

1970년대에는 경제성장과 더불어 외국문물과 사상·학문의 무절제한 수용에 대한 대응으로 한국학에 대한 연구가 각계 각층에서 이루어지면서 한국 서예에 대한 연구 또한 꾸준히 진행되었다. 그리하여 한국 금석문을 법첩화하는 작업이 이루어져 작품에 활용하게 되면서 한국 서예의 정체성을 규명하고자 하는 노력이 이론과 실기에서 같이 이루어졌다.

그러나 2000년대에 들어서는 경제적 가치를 우선시하는 실용주의 의식의 고조로 인하여 정적靜的인 정신활동의 서예는 점차 현대

인들의 관심 밖으로 밀려나고 있는 처지이다.

서예 동향

1945년 8월 15일 해방이 되자 서울에서는 조선문화건설 중앙협의회(약칭 文建)가 조직되고, 그 아래로 각 분야별 건설본부가 생겨 미술 단체로는 산하에 조선미술건설본부가 조직되었다. 조선미술건설본부는 중앙위원장에 고희동高羲東, 서기장에 정현웅鄭玄雄을 선출하여 1945년 10월 20일부터 10일간 '해방기념 문화축전미술전'이 개최되었다. 그러나 미술계에서도 좌우익 단체로 분열되면서 미술건설본부는 해체되고, 좌익계는 '조선프롤레타리아 미술동맹'이, 우익계에서는 1946년 1월에 '조선미술협회'를 창립하였다.

1945년 9월에는 처음으로 서예인들만의 단체인 '조선서화동연회朝鮮書畵同研會'가 손재형의 주도로 결성되어, 고문으로 오세창·안종원·고희동 등이 추대되었으며 많은 서예인들이 동참하였다. 이때 회장을 맡은 손재형은 '서도書道'라는 용어 대신에 '서예書藝'라는 용어를 쓰자고 제안한 이후 서예는 일반화된 용어가 되어 중국의 서법, 일본의 서도와는 다른 명칭으로 사용되고 있다.

이 동연회는 1946년 8월 '해방전람회'라는 이름으로 신세계백화점 화랑에서 제1회 회원전을 개최하였는데, 출품작가로는 오세창·안종

덕수궁 석조전
이 곳에서 많은 전시회가 개최되었다.

원·김용진 등의 원로들을 비롯하여 손재형·이상범·노수현·어유종·이용우·변관식·최석우·박승무·배렴·이응로·김영기·이건식·송치헌·오일영·김기승·조병준·황용하·이기우·원충희 등이 참여하였다.

제2회전은 1947년 덕수궁 석조전에서 개최되었는데 이 때 참가한 서예가 중에는 구한말에 태어나 일제시기에 활발한 활동을 하며 해방을 맞은 서예가로 근대와 현대를 연결해 주는 역할을 하여 국전에서도 심사위원으로 참여하였던 김용진의 활동이 두드러졌다. 그의 글씨는 안진경체의 해서와 한예漢隸에 바탕을 둔 예서 및 고격한 행서를 주로 썼으며, 그림은 매·난·국·죽의 사군자와 수선화·모란·등꽃·연꽃·장미 등의 문인화를 즐겨 그렸다. 문인화 화법은 근대 중국 문인화의 거장인 오창석의 영향을 많이 받았으며, 묵란墨蘭과 묵죽墨竹에서는 민영익의 필법과 감화를 반영하고 있다. 사대부 출신의 서화가로 품격높은 문인화의 화제에서 더욱 문채가 났다.

같은 해 2월에는 우익계 문화단체의 총연합단체로서 문총文總이 창립되었고, 이후 8월에는 '조선미술가동맹'이 설립되었다. 그러나 1948년 8월 15일 대한민국 정부가 수립되자 민족문화 발전의 일환으로 이전의 단체들을 정비하여 1948년 9월 '대한미술협회'가 탄생하였다.

이 시기에 실시된 서예교육에 관한 공교육은 문교부의 교육과정에서 초·중·고등학교의 미술과목에 들어 있었으나 충실히 이루어지지는 못하였다. 다만 서예교육은 개인적인 서숙을 통해 근대의 서예가를 잇는 세대 교체가 가능해졌다.

김용진, 〈石牧丹〉
136×59. 5cm,
성신여대박물관

손재형, 〈이충무공시〉
119×58.5cm
국립현대미술관

선전을 통한 활동이 활발했던 김돈희계의 손재형·정현복, 김규진계의 이병직, 김태석계의 정해창이 스승의 뒤를 이어 활발하게 활동하였다.

해방 이후 서단에 크게 영향을 미친 서예가는 손재형이다. 그는 어려서부터 가학으로 한학과 서법을 익혔으며, 1938년 북경으로 가 중국 금석학자 나진옥에게 금석학에 대한 지식을 얻고, 전적을 입수하여 금문에 대한 식견을 넓혔으며, 황정견의 해서·행서체와 여러 비문의 예서·전서를 바탕으로 한 소전체素荃體를 창안하였다.

손재형은 협전과 선전에서도 매우 활발하게 활동하여 1924년 제3회 선전에서 예서로 〈안씨가훈顔氏家訓〉을 써서 첫 입선을 하였고, 거듭 입선을 한 이후 제10회 선전에서는 특선을 하였으며, 1932년 선전에서 분리해 독립한 제1회 조선서도전에서 특선을 하였고, 제2회전에서는 심사위원이 되었다. 1934년 제13회 서화협회전 입선, 1935년 제14회전에는 회원으로 출품하였다.

해방 후에는 제1회(1949) 국전부터 제9회(1960)까지 심사위원으로 활동, 그뒤 고문(1961)·심사위원장(1964)을 역임하며 국전을 통해서 현대 서예계에 큰 영향을 끼쳤다.

대한민국 미술전람회('국전')의 창설과 서체

1948년 대한민국 정부의 수립으로 문화예술계도 새로운 기틀을 마련하여 대한미술협회를 탄생시켰다. 대한미술협회는 대한민국미

술전람회(일명 국전)를 경복궁 전시장(현 민속박물관)에서 1949년 11월 21일~12월 11일까지 개최하였다. 이어서 국전은 1981년까지 30회에 이르는 동안 한국서단의 중추가 되는 서예가들을 많이 배출시켜 한국 현대서예의 기초를 튼튼하게 다지는 역할을 훌륭하게 할 수 있었다.

제1회 국전은 해방 후 최대 규모의 국가적인 미술전람회로 문화계와 일반인의 관심이 컸으며, 신인 작가의 등용문이라는 점에서도 크게 주목을 받았다. 서예 부문 출품작은 129점이었는데, 그 중 입선작은 35점이었다. 심사위원은 안종원·김용진·손재형이었으며, 김기승이 문교부장관상을 수상하였다.

제2회 국전은 6·25전쟁으로 인하여 1953년 11월 개최되었으나 서예 부분 출품작은 32점이었으며 24점이 입선되었다. 김기승이 1회에 이어 문교부장관상을 수상하였고, 3회에서는 최중길이 문교부장관상을 수상하였다. 제4회 때부터는 초대작가 제도가 도입되었는데, 당시 초대작가로 선정된 서예가로는 김충현·배길기·이병직·손재형·안치헌 등 5명이었다.

제1회 국전 팸플릿

고희동은 대한미술협회의 회장으로 10년 간 역임하다가 1955년 6월 총회에서 회장이 도상봉으로 바뀌는 과정에서 자신을 중심으로 '한국미술가협회'를 결성하였다. 이 협회에 서예계에서는 손재형이 주동이 되어 서예인들을 대거 참여하게 하였다.

제8회(1959) 국전에서는 초대작가 수가 늘어나 김용진·배길기·황용하·손재형·김충현·임청·오일영·송치헌·이병직·김기승·정현복·유희강·최현주·정환섭 12명이었고, 추천작가는 현중화·김희순·이경배·구철우 등 4명이었다.

국전은 회를 거듭할수록 초대작가와 추천작가가 늘어나 중견작가층이 두터워졌으며, 신인작가의 등용문 역할

을 하면서 서예가들의 적극적인 호응을 얻어, 서예 인구가 점점 늘어나 출품작도 아울러 증가하게 되었다. 제17회 국전에서는 서희환徐喜煥(1934~1995)의 한글전서 〈애국시〉가 국전사상 처음으로 서예 부분에서 대통령상을 수상하여 서예계의 위상을 높이게 되었다.

이렇듯 1950년대 후반에서 1960년대 중반에는 국전이 서단활동의 유일한 무대가 되었으며, 이를 통해 사회적인 인정을 받고자 하는 출품자가 많아, 입상을 하기 위한 경쟁이 치열해지자 특정 심사위원의 서풍을 추종하는 현상이 두드러지게 나타났다. 특히, 손재형은 제9회(1960)까지 심사위원을 계속 연임하였고, 10회(1961)부터 12회까지는 고문, 13회에서는 심사위원장을 역임하여 국전의 서풍에 큰 영향을 미치기도 하였으나, 많은 비판을 받기도 하였다.

국전에 출품한 작품의 서체 종류를 보면, 한글서예에 있어서는 초기에 궁체정자가 많았으나 회를 거듭할수록 흘림의 선호가 매우 높아져서 18회 이후에는 흘림이 90~100%를 차지하였다. 심지어 마지막 30회에서는 총 출품작 27점 중 정자는 한 점도 없고, 27점 모두 흘림에 치중되어 있음을 볼 수 있다.

한문서예에서는 각 서체별로 차지하는 비율이 다르게 나타나고 있다. 전서를 보면 초기에는 2~3점에 불과하였으나 13회 이후부터 비율이 상승하여 30회에는 24점에 이르렀다. 예서는 초기에는 1점으로 출품작이 적었으나 10회이후 서서히 상승하여 평균 25%의 비율을 차지하기도 하였고, 해서는 초기에서 중기까지는 높은 수준을 유지하다가 후기에 점차 떨어졌다. 그러나 행서는 점점 출품작이 많아져 5체 중 차지하는 비율이 35%를 넘어가기도 하였으며, 초서는 초기에 1~2점이던 출품작이 후기로 갈수록 상승하였으나 12%정도였다. 이와 같이 국전을 통해 한문서체의 선호도를 보면 초기에는 해서가 많은 비율을 차지하였으나, 중기를 지나면서 전·예서와 행·초서의 비율이 늘어났음을 알 수 있다. 이러한 사실은 서

예를 실용성보다 조형성이나 예술성에 입각하여 표현하려는 인식의 변화에서 온 결과로, 법첩에 의한 체계적인 학습이 충실히 이루어져 다양한 서체의 표현이 가능하게 된 것이다.

1960년대의 서예 현황과 유행 서풍

국전을 비롯한 공모전의 활성화와 더불어 이 시기에는 한글에 대한 관심이 높아지면서 1958년 이철경과 동생 이미경李美卿(1918~)에 의해 '갈물한글서회'가 결성되어 한글궁체 보급을 확산시켰다. 이후 손재형이 시도한 한글의 전·예체화와 김충현에 의한 고체가 탄생하였고, 제17회 국전에서는 한글 서예가 대통령상을 차지하는 성과를 이루게 되었다. 이러한 한글 서예의 활성화는 해방 이후 한글 전용 정책과 맞물려 한글 궁체와 고체가 많이 쓰여졌으며, 한글의 초서화인 진흘림 또한 윤백영에 의해 그 면모를 드러내며 선보이게 되었다.

이러한 궁체와 고체의 유행은 해방 이후 간행된 한글교재에 의해 더욱 가속화되었으며, 36년 간 잃어버렸던 우리 문화를 되찾기 위한 민족적인 바람에서 더욱더 간절히 이루어졌다. 김충현은 이미 일제강점기에 궁체를 바탕으로 『우리 글씨 쓰는 법』을 저술하여, 해방이 되자마자 바로 『우리 글씨체』(1945)·『중등 글씨체』(1946)를 저술하여 한글 글씨 보급에 앞장 섰다. 미 군정청 문교부 편수국장이었던 최현배崔鉉培(1894~1970)는 한글 글씨본의 편찬을 이철경에게 의뢰하여 『초등글씨본』(1946) 1, 2, 3권과 『중등글씨본』 1, 2, 3권이 궁체로 쓰여져 나왔는데 이 책들은 한글 궁체 보급의 기틀이 되었다.

더욱이 김충현은 제1회 국전에서 한글 궁체작품 〈고시조〉를 출

품하였으며, 훈민정음을 위시하여 〈용비어천가〉·〈월인천강지곡〉 등 고판본의 글씨체를 바탕으로 전·예서의 장법으로 표현한 고체를 창안하여 한글 서예의 영역을 확대시켰다. 이후 이 서체는 김응현·이기우·김진상 등에게 영향을 미쳤으며, 그의 문하생들의 모임인 열상서단洌上書壇에서 신두영 등에 의해 현대 미감에 맞게 변형되어 발전하였다.

이러한 한글을 한문의 전서와 예서 필법으로 작품화한 또 다른 서예가는 손재형으로, 1951년 〈이충무공동상명문李忠武公銅像銘文〉을 한글로 발표하였으며, 그의 제자 서희환 등에 의해 한글판본의 작품화가 계승 발전되었다.

이후 김기승은 황정견의 〈송풍각시松風閣詩〉에서 보이는 기필起筆을 강하게 하여 리듬있게 쓴 필획의 점두법點頭法으로 원곡풍의 장법을 완성시켰으며, 특이한 조형성으로 인하여 많은 사람들이 애호하는 서풍이 되기도 하였다.

궁체는 조선시대 궁중에서 궁녀들이 편지나 책을 베낄 때 쓰던 서체로 정자체, 반흘림, 진흘림으로 나뉘어진다. 이러한 한글 서예의 보급에 앞장선 단체로는 '갈물한글연구회'와 '산돌한글연구회' 등이 있으며, 이들 단체에 속한 서예가들은 정자와 반흘림의 다양한 표현과 격조 높은 서격書格으로 한글 서예의 수준을 향상시켰으며, 특히 진흘림을 잘 표현한 봉서封書는 조용선趙龍善(1930~)이 윤백영의 뒤를 계승하여 깊이 연구하고 작품화하였다.

또한 이 시기에는 서예 단체의 결성이 활성화되어, 단체전과 서숙전, 개인전이 성행하게 되었으며, 1956년 원곡 김기승은 대성서예원을 발족하여 1958년 4월 제1회 원곡서예전을 개최하기 시작하여 서예의 저변 확대에 크게 이바지하였다. 김기승은 중국에서 우우임에서 서법의 영향을 받은 후, 1937년부터는 손재형 문하에서 본격적인 서예수업을 받아 '전국서도전' 2등수상, 1946년 제1

이철경, 〈관동별곡〉 중 일부
119×33.5cm
작가 소장

회 국전에서 문교부장관상을 수상하였고 연이어 특선과 문교부장관상을 수상하여 초대작가가 되었다.

또한 1960년대에는 묵영墨映작업을 통해 서예의 영역확장과 본질회귀를 현대 미술어법으로 탐색하였을 뿐만 아니라 제자 양성과 서예전, 개인전을 왕성하게 개최하였다. 그는 이 가운데에도 서예 이론 연구에 천착하여 『한국서예사韓國書藝史』·『원곡서문집原谷書文集』 등을 저술하여 한국 서예사 연구의 기틀을 마련하였다. 또한 그는 황정견서풍의 영향으로 한글을 써서 원곡체原谷體를 창안하였고, 이를 폰트화하여 대중적으로 보급시켜 간판, 책표지, 성경 등에 많이 쓰이게 하였다.

1962년에는 유희강에 의해 검여서원이 발족되었다. 유희강은 가학으로 어려서부터 한학을 배웠으며, 북경에 가서 8년 동안 서화 및 금석학을 배운 후 1946년 귀국하여 인천시립박물관장·인천시립도서관장 등을 역임하면서 서예연구와 후학지도를 위해 여러 대학에서 강사로 활동하기도 하였다. 1968년에는 뇌출혈로 인한 오른쪽 반신이 마비되었으나 이를 극복하고 좌수서左手書로서 작품을 하여 인간승리의 극적인 일화를 남기기도 하였다. 1953년 제2회 국전에 입선, 제4회에 특선, 제5·6회에 문교부장관상을 받은 이래 추천작가·초대작가·심사위원을 지냈다. 두 번의 개인전을 비롯하여 한국 서예가 협회장을 역임하는 등 현대 서예의 발전에 이바지하였다.

그는 전·예·해·행서를 두루 잘 썼으며, 전각과 그림에도 능하였다. 전·예서는 등석여鄧石如를 토대로 하였으며, 해·행서는 처음에는 황정견과 유용劉墉의 서풍을 섭

김기승, 〈용비어천가〉
217×66.5cm
개인 소장

서희환, 〈애국시〉
17회(1968) 대통령상 수상작

렵하다 차차 북위서를 가미하여 웅혼雄渾한 기운이 담긴 서풍을 이루었다.

이밖에 전남 광주에서는 허백련許白鍊(1891~1977)에 의한 광주서도회와 안규동安圭東(1907~1987)에 의한 광주서예연구회가 있었으며, 전북에서는 전주의 송성용에 의한 연묵회와 익산의 최정균에 의한 호남서도회가 있었다. 부산에서는 오제봉에 의한 묘심서도회와 김광업金廣業(1906~1976)에 의한 동명서예원 등이 있어서 서숙을 통한 서예연구와 전시가 활성화되었다.

또한 개인전으로는 1952년 배길기가 부산에서 처음으로 개최한 후 1955년에는 김충현전, 이기우전, 1958년에 김기승전, 1959년에 유희강전, 철농서예전각전 등이 개최되었다. 이어 1960년대에는 서예 인구의 증가와 더불어 개인전이 차차 늘어나게 되었다.

국내 서예가로서 처음으로 개인전을 가졌던 배길기는 중국의 오창석·허신許愼의 필치와 장법을 익힘과 아울러 오세창에게서는 전서와 전각 영향을 받았다. 이어 안종원으로부터는 예서의 필법을 익혔고, 해서에서는 구양순을 토대로 하였으며, 행초서에 있어서는 왕희지·안진경·손과정 등의 필의筆意를 흡수하였다. 또한 전각에 있어서는 청대의 여러 전각가들의 인풍印風과 일본의 가와이 센교의 인풍을 독자적으로 소화하여 자가풍을 이루었다.

이 당시 전시회 중 괄목할 만한 개인전으로는 고봉주 개인전을 들 수 있다. 그는 1924년에 일본에서 전각을 시작하여 1932년부터 1944년 귀국할 때까지 히하이 덴라이와 가와이 센교에게서 지도를 받아 서예와 전각에서 일가를 이루었다. 특히, 서도원 심사위원, 전각서예 전공교수 겸 이사로 활동하였으며, 오사카 등에서 강습회 강사로 적극적인 활동을 하여 선생인 히하이 덴라이에게 인정을 받았다. 28세에 서도예술書道藝術 동인同人, 30세에 홍아서도연맹전興亞書道聯盟展 조사위원으로 활동하여 일본 신궁의 보물전에 그의 인

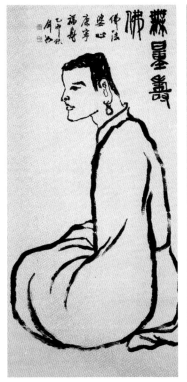

유희강, 〈무량수불〉 (좌)
123.5×61cm
개인 소장

김충현, 〈사모곡〉 (우)
60×90cm
개인 소장

장 〈강원신궁橿原神宮〉 음각과 양각 2과가 보관되어 있다.

그는 고 박정희 대통령의 인장을 새긴 것으로도 유명하다. 1965년 60세에 첫 개인전인 '고석봉 전각서예전'을 국립중앙공보관 화랑에서 개최한 후 많은 전시와 심사위원으로 활동하였으며, 한·일 양국의 서예와 전각교류에 큰 영향을 미쳤다. 글씨는 예서와 전서를 잘 썼다.

이들의 개인전을 통해 당시 유행했던 서풍을 살펴보면 다시 일기 시작한 비학의 열기로 해서에서 예서로, 예서에서 전서로 옮겨가면서 북비에 대한 관심이 더욱 고조되고 있음을 알 수 있다. 더욱이 당시 일본에서 유학하여 양수경의 제자인 마쯔모토 호우스이松本芳翠와 쓰지모도 시유우辻本史邑 문하에서 직접 북위서를 배우고 귀국한 현중화와 중국에서 8년 유학하여 서예와 금석학을 공부한 유희

배길기, 〈杜甫詩〉
137.5×34cm
개인 소장

강과 김응현의 북위서풍은 한국 서단에 큰 영향을 주어 장맹용비張猛龍碑·정희하비·용문20품龍門二十品·조상기造像記·묘지명墓誌銘 등의 서체를 유행하게 하였다. 이어 예서에서는 한예漢隸의 팔분서八分書 영역에서 진간秦簡·한간漢簡으로 확대되었으며, 전서에서는 대전과 소전 외에 갑골·금문·와당문 등이 작품화되었다.

1965년에는 여초 김응현 서예개인전(12. 10~16), 김재윤金在潤 서화전(4. 12~19), 해봉海峰 정필선鄭弼善 서예전(5. 11~15), 송연회宋年會 서예전(5. 29~6. 4), 정재현鄭宰賢 서예개인전(7. 23~26), 석봉 고봉주 서도개인전(9. 7~13), 홍석창洪石蒼 서화개인전(9. 21~27), 남용南龍 김용구金容九 서도전(11. 6~23)이 있었다. 이어 지방에서도 동정東庭 박세림朴世霖 개인전(12월), 경암景岩 김상필金相筆 개인전(10. 29~11. 4), 약산藥山 김태주金兌柱 서예개인전(11. 5~11), 문기선文基善 개인전 등이 개최된 것으로 보아 당시 전문 서예가들의 개인전 활동이 활발하였음을 알 수 있다.

단체로는 1956년 김충현 등이 중심이 된 동방연서회가 창립되어 서예의 본질과 근원을 밝히고, 고전을 연구하였다. 한국 서예의 정체성을 밝히려는 운동은 동방연서회를 통해 60년대에 더욱 활발하게 전개되었다. 1년에 한 번 개최되는 회원전과 전국학생 휘호대회, 서화특별강습회를 개최하였고, 동방서예강좌 기초이론편 6권과 계간 『서통書通』지를 발간하여, 한국 금석의 총정리와 서법의 정궤正軌를 정리하여 국내뿐 아니라 해외에도 알렸다. 또한 중국서법학회와 결연을 맺어 해외교류전을 개최함으로써 국내의 서예작품을 해외에 알리는 계기를 마련하였다.

1960년 6월에는 난정회蘭亭會가 결성되어 배길기·유희강·김기승 등 주요서가들이 참가하였으나 1회 전시로 그쳤고, 1965년 4월에는 한국서예가협회가 배길기·김충현·민태식·원충희·김응현·홍진표·박세림·박병규·유인식·유희강 등에 의해 발기인으로 57명이 참여하

고봉주, 〈石印〉
2.2×7.2cm
개인 소장

여 회원전·공모전·서예지 간행 등의 목적을 설정하였으며 지금까지
잘 이어오고 있다. 1965년 10월에는 초·중고교 학생 서예교육의
실무자들이 주관하여 대한서예교육회가 결성되었고, 11월에 초·중
고 학생 경서대회競書大會를 개최하였다.

1960년대에는 이러한 분위기에 편승하여 서예전은 더욱 활발
하게 이루어졌으며 다양한 형태의 전시회를 개최하였다. 김기승은
『원곡서문집』「1962년 서예백서」에서 "금년도 서예의 공모전, 단
체전, 개인전을 엮어보면 '제 11회 국전서예부', '5·16혁명기념미
전서예부', '제5회 동방연서회전', '갈물국문서예원전', '제5회 원곡
서숙전', '제5회 원곡서예개인전' 등 이라고 보겠는데……"라고 하
여 당시 점차 개인전과 서숙전 등이 활발하게 개최되고 있었음을
알 수 있다. 또 당시는 한문 서예와 더불어 한글 서예도 점차 질적
향상과 함께 저변이 확대되었다.

경제성장기의 서예 호황과 서예계

1970년대 사회적인 안정과 경제적인 성장에 힘입어 서예 인구가
급격히 확산되어 서예학원과 교습소, 공모전이 활성화되었다. 이와
동시에 개인전과 단체전을 통한 활동도 활발해져서 1970년대에 개

최된 개인전은 180여 개에 이를 정도였으며, 서숙과 협회전도 경향 각지에서 개최되었다.

국가에서 주관하였던 국전이 30회로 막을 내리고, 1982년에는 대한민국미술대전과 현대미술초대전이 개최되면서 큰 변화를 예견하였다. 미술대전 시대야말로 서단의 변화를, 특히 자유로운 창작과 다양성의 시대를 앞당길 수 있는 분위기를 조성하면서 보다 제도적인 보완이 준비되었던 시대였다. 미술대전과 현대미술 초대작가 제도가 정부의 문화공보부에서 반관반민 성격의 문예진흥원으로 이관되었고, 서단의 최고 권위로 상징되었던 국전의 추천·초대작가 제도가 현대미술 초대작가 제도로 단일화되었다.

이러한 변화와 발전은 더 큰 도약의 틀을 마련하여 1988년 예술의 전당 서예관이 개관되었고, 1989년 대학에서 처음으로 서예과가 설치되었다. 이는 향후 서예계의 질적인 향상과 위상 제고의 계기가 되었다.

1990년대의 서예계는 주관적인 개성의 발현과 다양성의 창조를 중시하는 방향으로 전개되면서 서단의 분열 현상이 가속화되었다. 1993년에는 한국 서협과 서가협이 동시에 사단법인으로 허가를 내면서 한국미협의 독주시대가 끝나고 한국서협·한국서가협의 3자 정립시대가 형성되었다. 이후 2000년대에 이르러서는 사단법인 한국서도협회가 발족되어 4개의 단체가 정립하는 시대를 맞이하게 되었다.

1. 한국전각학회 발족

근대 전각은 추사 김정희를 선두로 하여 오경석·오세창·김태석·김돈희에 이르러 인보집 간행과 더불어 관·사인이 높은 수준에 이르렀다. 해방 후에는 일본에서 전각가로 활동하였던 고봉주에 의해 일본 각풍과 오창석 각풍이, 중국에서 직접 오창석 전각을 유입

하게 한 민영익과 중국에 유학하여 제백석의 제자가 되었던 김영기에 의해 중국 청대의 각풍이 다양하게 유입되어 큰 영향을 미쳤다.

또한 1950년대에 이기우가, 1960년대에 고봉주가 각각 전각 개인전을 개최하여 전각에 대한 인지도를 높혀 놓았다. 이어 일반인들의 관심은 더욱 증폭되어 1974년 9월에 전각계의 발전을 위하여 인장업계의 인사들까지 참여하는 한국전각학회가 창립되어 초대회장에는 김영기가 선출되었다. 이어 2대 회장에 이기우, 3대 회장에 김재인, 4대 회장에 김응현, 5대 회장에 여원구, 6대 회장에 권창륜이 맡았다.

정문경, 〈교학상장〉
24×33cm
개인 소장

한편, 한국전각학회 회원으로 한국전각 발전에 크게 기여한 정문경鄭文卿(1921~2009)은 1969년 '한국전각학연구회'를 창립하여 7, 80년대 한국전각 인구의 저변 확대에 크게 기여하였으며, 전각공모전인 '전연대상전篆研大賞展'을 개최하고 인보印譜와 전각회원지를 발행하여 전각에 대한 인식을 고조시키는데 일조를 하였다. 또한 많은 제자들을 양성하여 한국전각학회의 기반 형성에 큰 역할을 하였다.

한국전각학회 회원들의 작품집으로는 1976년 『대동인보大東印譜』를, 1996년 「근역인예보槿域印藝報」를 타블로이드판으로 간행하였다. 2001년에는 〈올바른 관사인〉 및 논문집과 회원들의 작품과 논문을 실은 『인품印品』을 간행하였다. 이후 2007년에는 『현대 인품청화집現代印品菁華集』을 간행하였다.

한국전각학회의 전시로는 1995년부터 한국전각대전을 개최하

인품印品
한국전각학회의 학회지이다.

였고, 중국 서령인사 주최 국제서법전각대전에 참가하는 등 활발한 활동을 하고 있다. 특히, 대한민국 국새國璽 제작(1999년 9월 여원구 제작)과 올바른 관사인의 사용을 위한 전시 및 건의에 앞장서서 한국전각계를 주도하고 있다.

2. 해외교류전의 개최

1960년대에 이르러서는 개인전 및 서예단체 활동이 활발해짐과 동시에 국제 교류의 움직임이 시작되었다. 1965년 장필선·김광제 등의 활동으로 국제서예인연합회 한국이사회를 결성하여 김용진·손재형을 고문으로 추대하였다.

해외작가 및 거류작가의 내한전으로는 1965년 두남 이원영개인전, 1966년에는 중화민국 서화가 이대목 서화전각전李大木書畵篆刻展을 기점으로 활발한 해외작가전과 교류전이 있었다. 한국서예가의 해외전시로는 1966년 '한국서예가 9인전'(8. 6~18 주일 한국공보관), 배길기 서도전(8. 9~18, 동경은좌중앙화랑)을 기점으로 중화민국 국립고궁박물원초청 김응현전(1974), 일본 국제서도연맹초청 김응현전(1979), 중화민국 국립역사박물관 현중화초청전(1983) 등 활발한 해외 초청전과 국제교류전이 이루어졌으며, 1970년 결성된 국제서법 예술연합에서는 한·중서법교류전이 매년 개최되었다. 국제서화협회는 1990년 중국시서화사협회와 '한·중서화교류전'을 서울에서 개최하였으며, 전각단체로는 유일하게 1999년 결성된 남도인사南道印社가 중국의 서령인사西泠印社·일본의 산자사山紫社와 매년 '한·중·일국제교류전'을 한국·중국·일본에서 순회 전시하며, 격년제로 국제전각 학술세미나를 개최하고 있다.

이후 2000년대에 이르러서는 미국을 비롯한 서구 유럽에서도 한국서예에 관한 초청전시가 많이 이루어지고 있다.

3. 예술의 전당 서예관 개관

서울 서초구 서초동 우면산 일대에 위치한 예술의 전당은 1984년 착공, 1993년 개관하였다. 문화적 주체성을 확립하고 한국문화예술의 국제적 연대성을 높이기 위해 1982년부터 추진되어온 '예술의 전당 건립계획'에 따라 1988년 1단계에서 서예관이 개관되었다. 지금은 서예박물관으로 개칭되어 한국서예사특별전, 학술세미나, 실기와 이론 강좌를 개최하여 한국서예사 발전에 큰 기여를 하고 있다.

서예박물관에서는 개인전·그룹전·회원전·기획전·국제교류전 등의 전시가 계속 개최되고 있어서 한국 서예의 요람이라고 할 수 있다. 그 동안 전시된 한국서예사 특별전은 다음과 같다.

현중화, 〈陶淵明詩〉, 1992년
70×200cm
작가 소장

1988년 : '한국 서예100년전'

1989년 : '석재 서병오 회고전'·'한국금석문대전'·'한국 사군자전'

1990년 : '영운 김용진 회고전'·'한국서예국전30년전'·'조선후기 서예전'

1991년 : '자하 신위 회고전'·'한글 서예 변천전'

1992년 : '추사 김정희 명작전'

1993년 : '조선중기 서예전'

1994년 : '서울600년 고궁현판전'·'원교 이광사전'

1995년 : '광복50주년기념 애국지사 유묵전'

1996년 : '위창 오세창전'·'고려말 조선초의 서예전'·'석봉 한호전'

예술의 전당 서예관
서울 서초

1998년 : '한국의 명비 고탁전'

2000년 : '한국 서예 이천년전'

2001년 : '오세창의 전각·서화감식·콜렉션 세계전'·'퇴계 이황전'

2002년 : '조선 왕조 어필전'

2003년 : '표암 강세황의 시·서·화·평'

2005년 : '고승 유묵'

2006년 : '추사 김정희 서거 150주기 특별전'

2007년 : '소암 현중화(1907~1997)탄생100주년 기념 특별전'·
 '남정 최정균 유작서화전'·'우암 송시열·동춘당 선생 탄
 생 400·401주년 기념전'

2008년 : '동춘당 송준길·우암 송시열의 금석문 서예'·'일창 유치
 웅선생 10주년 유묵전'·'조선 서화 보묵'·'현대 한글 서
 예100인전'

2009년 : '청명 임창순 10주기 유묵전'·'원곡 김기승 탄신 100
 주년 기념전'·'안중근 의사 의거순국100주년 기념유묵
 전'

2010년 : '한일 강제 병합 100년 – 붓길, 역사의 길'

4. 대학의 서예과 신설

1970·80년대에 늘어난 공모전과 개인전, 회원전으로 인하여 서예인구는 많이 늘어났으나 체계적인 서예 이론체계가 약하여 스승의 체본에 의존하여 그대로 베껴 쓰는 사람들이 많아 대학에서의 서예과 신설을 요구하는 목소리가 높았다. 그러한 바람은 한문서예와 문인화·전각에서 독창적인 예술세계를 구축하였던 최정균과 조수현의 노력으로 1989년 원광대학교 미술대학에 서예과가 동양 최초로 창설되었다. 대학에서의 서예과 신설은 한국서예계의 흐름을 바꾸게 되는 계기가 되었다. 즉 한국 서예의 도제식 교육에서 벗어나 이론과 실기를 겸비한 참신한 서예가를 배출해 낼 수 있는 제도를 마련하였던 것이다. 서예과는 경쟁률이 상당히 높아 1회 입학생 중에 15명 이상이 현역 작가이거나 대학 졸업자로 서예학에 대한 열정이 대단하여 대학교 내에서도 큰 주목을 받았다.

이어서 1991년 계명대학교, 1997년 대전대학교, 2003년 경기대학교에 서예과가 개설되었으며, 이외에 호남대학교, 대불대학교 미술학과에는 서예전공으로 개설되었다. 1995년에는 대구예술대학에 서예과가 개설되었으나, 2009년에 폐지되었다.

또한 1993년 원광대학교 대학원에 처음으로 서예 전공이 개설되었고, 2004년 박사과정이 개설되어 서예학 연구의 지평을 확대하였다. 이어서 성균관대 유학대학원, 경기대 전통대학원, 수원대 미술대학원, 대전대 대학원, 계명대 예술대학원 등에서 서예학을 전공한 석·박사를 배출해 내고 있다.

이렇게 대학원에서 서예를 전공하기 시작하면서 서예학 기초이론 및 연구에 큰 촉매제가 되어 1993년 이전에는 서예 관련 논문이 1969년부터 1992년까지 석사논문 222편, 박사논문 1편 정도였으나 1993년 이후부터 지금까지 석사논문 731편이 발표되어 모두

953편 정도에 이르렀으며, 박사논문 또한 지금까지 50여 편에 달하고 있다.

서예학에 대한 전문 논문집으로는 1993년에 남정 최정균교수 고희기념논문집인 『서예술논문집 書藝術論文集』이 처음으로 발간되어 서예학에 관련한 논문 수 십편이 수록되었다. 이후 1998년에는 한국서예학회가 결성되어 춘계·추계학술발표를 통하여 많은 논문들이 발표되어 논문집 『서예학연구 書藝學研究』를 발간하고 있으며, 2010년에는 한국연구재단 등재후보지에 선정되기에 이르렀다.

이 외에 대구서학회의 『서학논집』, 원광서예학회의 『서예연구』, 한국서예비평학회의 『서예비평』, 서예문화연구회의 『서예와 문화』, 한국서예문화연구회의 『서예문화연구』, 무심서학회의 『무심연묵』, 근묵서학회의 『서학논총』 등의 학술지와 한국서학연구소의 『서학연구』, 강암서예학술재단의 『동양예술논총』, 예술의 전당·한글서예연구회의 등의 논문집들을 통해 서예에 관한 학술적인 연구물들이 계속 발표되고 있다. 국제적인 학술세미나로는 세계서예전북비엔날레 학술발표집인 『국제서예 학술대회 논문집』이 있다. 또한 더 나아가 서예 이론에 관한 저서와 역서가 많아져 1972년 김기승의 『한국 서예사』 출간 이후 서예기초에서부터 전문적인 저술에 이르

기까지 다양한 연구물들이 출간되고 있다.

5. 공모전의 난립

1948년 9월 대한미술협회가 탄생하였고, 1949년 9월 22일 문교부 고시1호에 의해 대한민국 미술전람회(일명 국전)가 창설되었다 국전은 1981년까지 개최되어 30회에 이르는 동안 한국 서단의 중추적인 역할을 하는 서예가들을 배출시켜 한국 현대 서예의 기초를 튼튼하게 다져왔으나 그 내면에는 우여곡절이 많았다.

1955년 5월 21일 미술인들의 갈등으로 한국미술가협회가 발족되어 '대한미협'과 '한국미협'으로 양분되어 오다가 1961년 5·16 혁명으로 인하여 해체되었고, 이후 한국미술협회로 통합되었다. 한국미술협회는 1961년 12월 18일 민족미술의 향상과 발전을 도모하고 미술가의 권익을 옹호하며 국제 교류와 미술가 상호 간의 협조를 목적으로 발족되어, 서양화·한국화·조각·공예·서예 등 5개 분과를 설치하였다. 대한민국미술대전은 1982년부터 1988년까지 7회에 걸쳐 한국문화예술진흥원의 주최로 개최된 후 1989년 10월에 한국미술협회가 인수하여 주최하면서 대한민국미술대전으로부터 분리하여 대한민국 서예대전이라고 개칭하여 한문서예·한글서예·문인화·전각부문으로 나누어 응모되었다. 그러나 문인화는 1999년 7월 27년부터 8월 7일까지 '99문인화특별대전'을 개최한 후 2000년 6월에 대한민국 미술대전 문인화부문을 신설하여 분리되었다.

1988년 12월에는 한국서예협회 창립준비위원회(위원장 송하경)가 발족되어 미협으로부터 서단의 완전한 분리·독립과 서예인의 독자적 영역 확보를 주장하였다. 그리하

최정균, 〈墨蘭〉, 1987년
133×34. 5cm
작가 소장

여 1989년 4월 9일 한국서예협회(일명 서협) 창립총회를 개최하고, 1993년 2월 4일 사단법인으로 설립 허가를 받고 대한민국 서예대전을 개최하고 있다. 미협으로부터 서협이 분리·독립되자 미협도 미술대전 서예부분은 7회로 마감하고, 같은 해 10월에 공모전 명칭을 서협과 똑같이 바꾸었다. 그러나 1999년부터 다시 원래의 명칭인 대한민국 미술대전 서예 부분으로 공모하기 시작하여 오늘에 이르고 있다.

이후 서단의 분열현상은 더욱 가속화되어 1991년에는 서협에서 분파되어 현대조형 서예협회가 창설되었고, 1992년 12월에는 서단화합의 기치를 걸고 한국서예가 연합회(공동회장 배길기·김기승·조수호·김상필·정재홍·정주상·정하건)가 결성되었으며, 한국서가협회(일명 서가협)는 1993년 2월 4일 서협과 같이 사단법인 인가를 취득하여 대한민국 서예전람회를 개최하고 있다.

이렇게 미협·서협·서가협으로 분화된 3단체가 전국 단위의 공모전을 개최하며 서예발전을 도모하였으나 여기에서 그치지 않고, 2000년대에 이르러서는 또 다른 분화로 이어져 한국서도협회가 발족되었다. 한국서도협회는 1994년 2월 서예고시협회로 창립되어 대한민국 서예고시대전을 개최하다가 2002년 12월 사단법인화하여 2003년부터는 '대한민국 서도대전'으로 개칭하여 개최되고 있다.

지금에 이르러서는 4단체의 대규모 공모전에서 배출해 내는 초대작가의 수가 수 천 명에 이르게 되어 서예가의 양적인 팽창은 확대되었지만 질적인 향상이 되었는 지에 대해서는 부정적인 시각이 많다. 이 외에도 지방자치단체와 사단법인에 의해 시행되고 있는 지방공모전, 대학 휘호대회 등을 합하여 서예공모전이 약 300여 개에 이르고 있는 실정이다.

한국 서예문화의 역사

2000년대의 서단과 유행 서풍

　해방 후 국전을 통한 전문서예가의 등장은 한국서예의 흐름을 바꾸어 놓았다. 관료나 문인들에 의해 유지되었던 서예가 스승과 제자의 관계를 통해 본격적인 서예교육을 받으면서 공모전을 통한 인증제도를 통해 점점 전문적이고 직업적인 서예가 시대를 연 것이다. 이에 더 나아가 대학에서의 서예과 창설은 서단에 참신한 바람을 예고하였다.

　한문서예의 유행서풍은 일제시대 일본서예의 영향으로 북위서가 유행하였고, 청말 고증학과 금석학의 영향으로 갑골문·금문·대전·소전 등의 전서가 유행하였으며, 예서와 행·초서에서도 다양하고 개성적인 서체들이 많이 출현하였다. 북위서풍北魏書風의 열기는 60년대 중반기에 크게 유행하기 시작하여 공모전에서 해서는 거의 모두 북위서풍으로 출품되었을 정도가 되었으며, 당해서인 구양순과 안진경체는 진부하게 여겨 찾아보기 힘들 정도가 되었다.

　1992년 중국과의 문호가 개방되면서 서예의 비첩이나 탁본, 법첩 등이 자유롭게 유입되면서 한국 서단의 유행서풍은 다양화되었다. 청대에 비학이 탄생한 이후 서예는 완전한 예술로서의 창작 영역으로 인식되었기 때문에 서체의 제약없이 진·한시대의 각석 전예와 남북조와 수당시대의 각석 해서를 비롯하여 선진시대의 석고문과 금문 등 존재하는 모든 문자 자료와 서체는 창작대상이 되었다. 또한 청대 후기에 집중적으로 출토된 갑골문과 간독문자簡牘文字까지도 창작의 소재로 응용하여 비학은 명실공히 창작의 황금기를 탄생시켰다고 할 수 있다.

　비학은 또한 전각예술의 표현 영역에도 그대로 응용되어 전각의 발전을 도모하였다. 이러한 비학의 영향으로 작품 소재를 확장한

사람은 오세창이었다. 이후 강진희·김태석·유희강에 이르러 더욱 개성적인 표현을 하게 되었으며, 중국과의 문호개방과 교류가 활발해지면서 갑골문·금문·조충서鳥蟲書·과두문자蝌蚪文字·와당·전폐문·전문 등에 관한 관심이 더욱 커졌다. 서체의 연변과정에 있어서 여러 서체가 복합적으로 혼재한 간독簡牘과 한간漢簡인 누란樓蘭·돈황敦煌·거연한간居延漢簡 및 백서帛書 등의 임모와 더불어, 이를 소재로 한 작품도 유행하였다.

그러나 첩학에 대한 관심과 변화에 대한 욕구도 강하게 표출되어 행초서에 대한 관심은 시대적 변화에 따라 다양한 서풍이 유행하였다. 행서에 있어서는 왕희지뿐만 아니라 당·송·원·명·청대의 서예가를 막론하고 다양하게 수용하고 있다. 초서에 있어서는 당대 손과정孫過庭의 〈서보書譜〉에 의한 운필과 결구가 기본이 되는 작품이 많으나 개성을 중시하는 시대조류에 따라, 장욱張旭과 회소懷素의 광초풍狂草風이나 청대의 왕탁王鐸·부산傅山·서위徐渭 등의 개성있는 서풍까지도 개인적인 감성과 필의에 맞게 잘 응용하여 작품화하고 있다.

한글서예는 일제시대부터 시작된 한글궁체의 작품화가 정착되고 보급되어 궁체의 정자와 반흘림, 진흘림의 다양한 서체의 유행과 더불어 판본체, 민체의 다양한 변화로 확대되었으며, 국한문혼용의 창의적인 작품들이 많이 발표되고 있다.

전각은 해방을 즈음하여 해외 유학파들의 귀국으로 인하여 유입된 오양지·오창석·제백석·조지겸 등의 중국풍과 히하이 덴라이·가이와 센교 등의 일본풍이 유입되어 확산되었으며, 또한 전문적인 전각가와 전각 인구의 증가로 인하여 독자적인 예술로 정착되기에 이르렀으나 여전히 진·한 인풍秦漢印風이 대세를 이루고 있다.

한편, 문인화는 오창석과 포화의 영향이 짙은 초기의 화풍을 벗어나 사군자에 머무르지 않고, 다양한 소재의 문인화가 대두되어

회화성이 짙게 변모해 가고 있다.

그러나 2000년대를 들어서면서 경제지상주의와 세계화로 인한 영어교육 열풍·정보화·스포츠 열기 등으로 인하여 서단은 위축되고 있으나 서체는 매우 다양한 양상으로 나타나고 있다. 여기에 한국학에 관한 관심이 고조되면서 한국서예사에 관한 연구가 활발해져 2000년에 한국금석문을 법첩화한 『한국 금석문 법서선집韓國金石文法書選集(조수현, 총 10권)』이 출간되어 우리 글씨에 관한 관심을 유발시켰으며, 서단의 유행서풍에도 영향을 미쳤다.

특히 삼국시대의 금석문인 고구려의 〈광개토대왕비廣開土大王碑〉·백제의 〈무녕왕릉지석武寧王陵誌石〉·신라의 〈울진 봉평비蔚珍鳳坪碑〉 등의 서체와 김생金生·최치원崔致遠·황기로黃耆老·이광사李匡師·김정희金正喜·이삼만李三晩 등의 서체를 임모하고 작품화하려는 움직임이 일어났다. 그 일례로 2003년 김응현은 광개토대왕비 1802자를 쓴 세로 5.3m, 가로 6m의 대작을 남기기도 하였다. 이러한 움직임은 한국서예의 본질을 파악하고 정체성을 이어가려는 의식에서 나온 바람직한 현상이라고 할 수 있다.

〈이승연〉

김응현, 〈頌民族大和合之機〉
133×67.5cm
개인 소장

5

한글서예의 변천

01.

머리말

한글서예사는 1443년 훈민정음이 창제되어 500여 년 간 변천되어 온 한글서체를 중심으로 한글판본체版本體와 한글필사체筆寫體로 나누어 살펴볼 수 있다. 이를 살펴보면 다음과 같다.

첫째, 한글판본체는 한글이 창제된 이후 1446년에 간행된 『훈민정음 해례본訓民正音解例本』에서 시작하여 해방되던 1945년에 나온 『한글첫걸음』에 이르기까지 500년 간 변모되어 온 서체적 상황을 살펴보기로 한다. 둘째, 한글필사체는 한글이 창제된 후 최초의 필사본으로 1464년에 쓴 「오대산 상원사 중창권선문上院寺重創勸善文」으로부터 서예가 일중 김충현이 1942년에 쓴 『우리 글씨 쓰는법』에 이르기까지 쓰기 서체가 변화되어 온 상황을 살펴보기로 한다.

한글판본체에 속하는 목판본이나 활자본의 본래 서체는 직접 필사하여 쓴 글씨를 새긴 것이므로 서예적 가치가 있고, 직접 붓으로 써서 책으로 만든 필사본이나 편지, 서류 등에서 보이는 한글필사체는 더더욱 서예적 가치가 높이 평가된다. 그러므로 조선시대에 나온 고전 자료에 나타나는 한글판본체와 한글필사체를 대상으로

한글 서예사를 밝혀본다.

한글서예사의 이해를 위해서는 시대적 구분이 중요하다. 따라서 한글서예사를 다음과 같이 4개 시기로 나누어 시기별로 구분하면 다음과 같다.

첫째, 훈민정음시기이다. 이 시기는 1443년 훈민정음이 창제되어 1446년에 『훈민정음해례본』이 나오고, 이어서 『동국정운』, 『월인천강지곡』이 출간된 1400년대 전기와 1459년 언해본인 『세종어제훈민정음』이 『월인석보』 부분에 합본되어 나오고, 이어서 1481년 『두시언해』 등이 나온 1400년대 말까지로 한글 판본체류의 문헌이 나온 시기를 말한다. 또한 이시기에 최초의 한글필사본으로는 1464년에 나온 「상원사 중창권선문」이 있다.

둘째, 언문 전시기前時期이다. 이 시기는 한글판본체로 1527년 『훈몽자회』가 나오고, 1556년에 『훈민정음언해본』이 나온 1500년대와 1632년에 『가례언해』, 1691년에는 『천자문』이 나온 1600년를 말한다. 한글필사체로 1597년 선조 어필언간御筆諺簡이 나온 1500년대와 1641년 효종의 비 인선왕후의 언간, 1685년 숙종언간 등이 나온 1600년대를 언문전기로 본다.

셋째 언문 후시기後時期이다. 이 시기는 한글판본체로 1701년 『경세훈민정음』이 나오고, 1797년 『오륜행실도』가 나온 1700년대와 1824년 『언문지』와 1862년 『구운몽』이 나온 1800년대를 말한다. 한글필사체로 1727년 『정미가례일기』가 나온 1700년대와 1828년 김정희의 서간문이 나온 1800년대를 언문후기로 본다.

넷째 국문·한글시기이다. 이 시기는 한글판본체로 1902년 『유충렬전』이 나온 1900년대 초와 1916년 『춘향전』과 1933년 『한글마춤법통일안』, 1945년 『한글첫걸음』 등이 나온 1900년대 중기까지이다. 한글필사체로는 1903년 『묘법연화경』, 1921년 윤백영의 궁체 등이 나온 1945년 해방 이전시기를 한글시기로 본다.

02.

정음 시기 : 1443년~1499년대

한글 창제와 훈민정음

한글의 본래의 명칭은 '훈민정음'이고 창제에 대하여 기록한 책이 『훈민정음 해례본』이다. '훈민정음'은 1443년(세종 25) 처음으로 세종대왕이 창제하여 3년 후인 1446년에 널리 반포되어 활용되었다.

훈민정음은 문자 창제를 기록으로 남긴 주요한 문헌으로 국보 70호이며 세계기록문화유산으로 등재되는[1] 등 세계문자 역사상 가장 높이 인정되는 자랑스러운 문자이다.

훈민정음이란 말은 '백성을 가르치는 바른 소리'라는 뜻으로 처음에는 한문본인 『훈민정음 해례본』을 목판으로 출간하였다. 그후 1459년에 이를 언해한 『세종어제 훈민정음世宗御製訓民正音』이 『월인석보』 제1권 머리 부분에 실려 나왔다. 그런데 훈민정음의 원본이라고 말할 수 있는 『훈민정음 해례본』은 500여 년간 존재조차 알려지지 않다가 1940년에 발견되어[2] 단 1권만 간송미술관에 국보로 지정, 소장되어 있다.

세종대왕(1397~1450)은 훈민정음 창제에 친히 참여하였고, 이에 공이 큰 사람으로『훈민정음 해례본』내용의 말미에 기록된 집현전 학자인 정인지, 최항, 박팽년, 신숙주, 성삼문, 이개, 이선로, 강희안 등 8명의 학자가 있다.

목판본으로 간행한『훈민정음 해례본』은 전체가 33장 66면으로 크기는 가로 21.4cm, 세로 28.9cm이다.『훈민정음 해례본』문장은 세종대왕의 창제 취지와 한글자모음에 대한 글을 쓴 예의편, 해설과 자모음의 쓰임을 예를 들어 설명한 해례편, 창제자, 참여자, 창제시기, 서체, 서문 등을 쓴 정인지의 서문편 등 3개 부문으로 나누어져 있다. 여기에 나오는 한글은 239종 547자이고, 한자는 4,771자로 한글과 한자를 혼용하였고, 한글 글자에는 성조聲調를 나타내는 방점傍點을 표시하였다.

훈민정음 창제 원리와 자형의 특징

세종대왕은 훈민정음의 문자로 초성(닿소리 : 자음) 17자, 중성(홀소리 : 모음) 11자 모두 28자를 창제했다고 한다. 이러한 사실은『훈민정음 해례본』예의편 제자해制字解에 "정음 28글자는 각각 그 꼴을 본떠서 만들었다"[3]라는 기록에서 알 수 있다.

닿소리 17자는 상형성象形性이 있는 ㄱ ㄴ ㅁ ㅅ ㅇ 을 기본으로 점획을 가획加畫하거나 획을 연장시켜 2차~3차의 자음을 제자制字하였다. 이를 정리하여 보면 다음과 같다.

-어금닛소리(아음-牙音) : ㄱ ㅋ ㆁ
-혓소리(설음-舌音) : ㄴ ㄷ ㅌ ㄹ
-입술소리(순음-脣音) : ㅁ ㅂ ㅍ
-잇소리(치음-齒音) : ㅅ ㅈ ㅊ ㅿ

-목구멍소리(후음-喉音) : ㅇ ㆆ ㅎ

 홀소리 11자는 천지인天地人 3재三才의 형상을 기본으로 제자하
였다. 즉 기본자基本字 · ― ㅣ 를 기본으로 제1, 제2차로 점획을
가하여 초출자初出字 4종 글자와 재출자再出字 4종 글자를 제자制字
하였다.

- 기본자 : · ― ㅣ
- 초출자 : ㅗ ㅜ ㅏ ㅓ
- 재출자 : ㅛ ㅠ ㅑ ㅕ

 이러한 자음(子音 : 初聲)과 모음(母音 : 中聲)은 좌우 위치 또는 상
하 위치로 서로 결합하여 받침이 없는 가, 나, 그, 느 자와 같은 초중
성합자初中聲合字와 각, 난, 극, 는 자와 같은 초중종성합자初中終聲
合字가 형성되는 제자해의 원리가 있다.

 훈민정음의 서체는 한글서체 형성의 시초라고 할 수 있다. 이 서
체는『훈민정음 해례본』이라는 책을 간행하기 위해 만들어진 서체
이므로 판본체라고 한다. 이 판본체는 목판에 문자를 조각하여 찍
어낸 서체이다. 여기에 나온 서체는『훈민정음 해례본』의 서문에
'상형이자방고전象形而字倣古篆'이라고 밝힌 바와 같이 한자의 전서
체篆書體를 닮았다고 하였다.

 그래서 훈민정음의 자형은 전서체와 같이 점획의 선 굵기가 일정
하고, 기울기는 ― ㅗ ㅜ ㅛ ㅠ와 같은 가로선은 수평 방향, ㅏ ㅓ ㅑ
ㅕ와 같은 세로선은 수직 방향, ㅅ ㅈ ㅊ ㅿ과 같은 사향선은 대칭이
되는 사선방향, ㅇ ㆆ ㅎ 와 같은 원은 정원正圓의 곡선방향으로 이
루어졌다. 또 훈민정음 자모음의 가로-세로-사선의 각각은 처음부
분과 끝부분은 모두 둥근 모양인 원획圓畫(곡선형)으로 이루어졌다.

 이러한 자음과 모음이 결합되어 이루어진 초중성합자의 자형은

정사각형, 초중종성합자의 자형은 정사각형이나 직사각형과 비슷한
외형을 이루는 특징이 있다. 자음과 모음이 모여서 하나의 문자가
형성될 때 『훈민정음 해례본』의 한글문자는 자모음을 서로 닿지 않
게 꾸몄다.

　『훈민정음 해례본』의 문자 중에는 문자의 왼쪽 위치에 발음의 고
저와 장단을 나타내는 방점을 표시하되 형태는 원형에 가까운 검정
색의 점으로 나타냈다.

정음 시기의 판본체

1. 정음 시기 판본체의 서지적 특징

훈민정음이 1443년에 창제되어 1446년에 『훈민정음 해례본』을 간행한 시기는 한문 숭상이 지배적인 상황인 데도 불구하고 조정에서는 여러 한글관계 문헌을 간행하였다.

훈민정음 창제 직후인 1400년대 전반기에는 세종과 세조의 직접적인 추진 아래 한글에 관한 여러 문헌을 간행하였다. 그 대표적인 것으로 1447년(세종 29)에 조선왕조의 성립에 대하여 노래로 읊은 내용을 목판본 10권 5책으로 간행한 『용비어천가』, 1447년에 불교 관계문헌으로 석가모니의 공덕을 칭송하여 세종이 직접 노래로 지어 활자본으로 간행한 『월인천강지곡』이 있다. 또 1447년 수양대군(후에 세조가 됨)이 어머니 소헌왕후 심씨의 명복을 빌기 위해 석가의 일대기를 활자본으로 간행한 『석보상절』, 1448년에 한자의 음운音韻을 정리하여 6권 6책의 활자본으로 간행한 『동국정운』 등

「석보상절」

한국 서예문화의 역사

이 있다.

훈민정음 창제 후인 1400년대 후반기에도 한글관계 문헌이 많이 편찬되었다. 그 중에 대표적인 것으로 세종의 명에 따라 10년 간에 걸쳐 명나라 운서韻書인 『홍무정운』을 한글로 풀어 1455년(단종 3)에 활자본 16권 8책으로 간행한 『홍무정운역훈』, 세조가 1459년(세조 5)에 『월인천강지곡』과 『석보상절』을 합본하여 목판본으로 간행한 『월인석보』가 있다. 이어 1462년에 불교서적 능엄경을 언해하여 10권 10책으로 간행한 『능엄경언해』, 1472년(성종 3)에 원나라 고승 몽산蒙山의 법어를 언해하여 1책의 목판본으로 간행한 『몽산법어약록언해』 등이 있다.

2. 정음 시기 판본체의 서체적 특징

훈민정음 창제 직후에 간행된 각종 목판본과 활자본 등에 나타나는 문자의 자형적 특징인 서체는 1446년 간행한 『훈민정음 해례본』의 서체와 비슷하게 나타난다. 이어 1400년대 후기에 이르면서 차차 부드러운 서체로 변화한다.

1447년 이후부터 1450년 사이에 간행된 한글 자모음의 서선書線을 처음과 끝부분 획형을 방획이나 원획으로 도형적으로 같게 나

『용비어천가』(좌)
『월인천강지곡』(우)

타낸 공통적인 특징이 있다. 이러한 특징으로 나타낸 판본체들의
서체적 특징은 다음과 같다.

『용비어천가』의 서체는 『훈민정음 해례본』의 서체를 기본으로
하면서도 조금 변형된 서체적 특징을 이룬다. 기본획의 부분별 굵
기가 일정하고 서선의 방향이 『훈민정음 해례본』과 같으나 서선의
처음과 끝부분의 획형이 각이 진 방획으로 이루어졌다. 『훈민정음
해례본』 모음의 둥근 점을 짧은 선으로 변형시켜 나타냈다. 합자의
결구는 외형이 『훈민정음 해례본』보다 세로폭이 작은 모양을 이루
고 서선 굵기와 방향이 일정하지 않아 불안정한 자형을 보여준다.

『월인천강지곡』의 서체는 기본획의 서선 굵기와 방향, 서선의 처
음과 끝부분의 획형이 직각으로 된 모양 등이 『용비어천가』와 비슷
하나 보다 더 정돈된 느낌이 나고, 합자의 세로폭이 커 보인다. 『석
보상절』의 서체는 『월인천강지곡』 서체와 동일한 것으로 나타난다.

『동국정운』의 서체는 『훈민정음 해례본』의 서체와 가장 많이 닮
았다. 같은 점은 모음의 짧은 선을 둥근 점으로 나타낸 것이고, 다
른 점은 서선의 처음과 끝부분을 직각이 되게 나타낸 점이다. 그런
데 『동국정운』의 합자에는 받침이 없는 초중성합자가 없고 모두 초

한국 서예문화의 역사

구성 / 종성	상중하 위치 결구문자				좌우하 위치 결구문자			
	문자	훈민정음	동국정운	월인천강지곡	문자	훈민정음	동국정운	월인천강지곡
ㄴ종성자	군	군	곤	군	반	반	반	반
ㄴ종성자	손	손	손	손	련	련	련	련
ㅇ종성자	콩	콩	콩	콩	샹	샹	샹	샹
ㅁ종성자	죽	죽	죽	죽	감	감	감	감

초기 한글판본체 문자 비교도

중종성합자로 이루어졌으며 『훈민정음 해례본』의 자형보다 세로폭이 큰 반면 서선 굵기가 아주 가는 편이다. 『동국정운』의 초중성합자 표기를 종성부분에 자음중의 꼭지 획형이 없는 무성음無聲音 ㅇ을 배획하여 초중종성합자의 자형과 같게 나타냈다. 그래서 모든 합자는 키가 커 보인다.

1450년 이후부터 1500년 사이에 간행된 판본체에 나오는 한글 자모음의 서선은 처음과 끝부분 획형을 사향획斜向畫이나 곡획曲畫으로 필사하여 부드러운 느낌이 나게 나타낸 공통적인 특징이 있다. 이러한 특징으로 나타낸 판본체들의 서체적 특징을 보면 다음과 같다.

『월인석보』는 기본획의 서선 처음 부분을 사향으로 각이 지게 뾰족한 첨획尖畫으로 나타냈고, 끝부분은 둥근 모양의 원획으로 나타냈으나 서선의 방향과 부분별 굵기, 자모음의 구성방법이 1450년 이전에 출간한 판본체들과 유사하다. 한 개 글자의 자모음의

『월인석보』

서선 굵기는 비슷하나 서로 다른 합자 사이의 서선 굵기가 서로 다르고, 크기도 달라 일정한 자형을 이루지 않았다. 또 전체적인 합자의 서선 굵기를 다른 판본체 서체들 보다 아주 굵게 나타냈다. 특히, 아래아(점)는 1450년 이전의 둥근 점에서 처음 부분을 뾰족하게, 끝 부분을 둥근 모양으로 변형시켜 나타내되 사향방향으로 표현하였다.

『몽산법어약록언해』는 기본획 서선의 처음과 끝부분 획형, 서선 방향, 합자의 자형 등이 『월인석보』와 비슷하나 서선의 굵기는 아주 가늘게 나타냈다. 다른 점은 가로서선의 부분별 굵기를 가운데 부분을 약간 가늘게 나타낸 것이고, 끝부분을 필사체와 비슷하게 굵어진 획형으로 나타낸 것이다.

정음 시기의 필사체

1. 정음 시기 필사체의 서지적 특징

1446년부터 1500년 이전의 정음 시기에는 판본체가 많이 나왔으나 현존하는 필사체는 극히 드물다. 현재 남아 있는 것으로는 1996년 국보로 지정된 강원도 월정사에 소장의 「오대산 상원사중창권선문」이 유일하다.

이 필사 자료는 1464년(세조 10) 음력 12월 18일에 오대산에 있는 상원사를 중창할 때 세조가 내린 어첩御牒부분과 신미信眉, 학열學悅 스님 등이 쓴 권선문勸善文 부분 등 두 부분에 걸쳐 한문과 한글로 혼용하여 쓴 846cm에 달하는 첩책帖册이다. 두 부분은 각각 한문부분과 언해부분으로 나누어 썼으며 세조, 세조비, 세자, 세자비 등을 쓰고 왕새王璽를 날인하고, 이어서 중앙 조정관서의 대군, 군, 판서 등과 지방관서의 관찰사를 비롯한 전국 각지의 현감에 이

르기까지 230여 명의 직급과 성을 쓰고 수결手決을 나타냈다.

2. 정음 시기 필사체의 서체적 특징

「오대산 상원사중창권선문」은 두 문장으로 이루어졌는데 원문을
한문 해서체로 쓰고 이어 한글 정자체로 세로로 배자하여 썼다. 한
글부분 문장을 한자와 한글로 섞어서 썼으며 한글은 왼쪽에 방점을
찍어 나타냈다. 한글의 자형은 대체로 판본체인 『세종어제 훈민정
음』의 자형과 비슷하지만 점획의 서선은 굵기의 변화를 주어 나타
냈다.

가로서선은 가늘게 세로서선은 가로서선 보다 굵게 나타냈다. 가
로-세로서선 모두 입필入筆-송필送筆-수필收筆부분의 획형을 한글
궁체의 정자체 느낌이 나게 필사체로 나타냈다. 그러나 서선의 방
향은 당시에 간행한 판본체 들의 서선방향 특징을 그대로 보여준
다.

03. 언문 전기 : 1500년~1600년대

언문 전기의 판본체

1. 언문 전기 판본체의 서지적 특징

정음시기를 거쳐 1500년대 초에 이르러 서체적 변형을 일으킨 많은 판본체의 서적들이 간행되었다. 1500년대와 1600년대 간행된 한글본관계 문헌은 대체로 한문 학습용 문헌이 주류를 이룬다. 한문 학습을 위하여 한문을 한글로 풀이한 언해본들을 비롯한 한글관계의 판본체 문헌들을 살펴보기로 하자.

『훈몽자회』(좌)
『소학언해』(우)

1500년대에 나온 판본체 문헌으로는 송나라 여씨 형제가 만든 〈여씨향약〉을 한글로 언해하여 1518년(중종 13)에 간행한 『여씨향약언해』, 병의 치료법을 한글로 언해하여 1525년에 간행한 『간이벽온방』, 중종 시기 지중추부사를 지낸 최세진崔世珍이 지은 한자 초보용 학습서로 3권 1책의 목판본으로 1527년에 간행한 『훈몽자회』가 있다. 또, 유교 덕목을 한글로 해설하여 1579년(선조 12)에 간행한 『중간경민편』, 선조의 명에 따라 『소학』을 언해하여 1588년(선조 21)에 간행한 『소학언해』 등이 간행되었다.

1600년대에 나온 언해본으로는 효종, 현종 시기에 의서醫書를 언해하여 1663년(현종 4)에 간행한 『두창경험방』, 중국어 학습서인 〈노걸대〉를 한글로 정음과 독음을 달아 1671년에 간행한 『노걸대언해』, 중국어 학습서인 〈박통사〉를 한글로 번역하여 1677년(숙종 3)에 간행한 『박통사언해』, 선조 시기에 『대학』을 언해하여 간행한 책을 숙종대에 이르러 1685년에 다시 간행한 『대학언해』가 있다. 이어 양나라 주흥사가 짓고 한석봉이 쓴 〈천자문〉에 한글로 독음을 달아 1691년에 간행한 『천자문』, 인조의 부친 원종의 글씨와 숙종의 글씨로 이루어진 〈맹자〉를 언해하여 1693년에 간행한 『맹자언해』 등이 있다.

『여씨향약언해』(상)
『천자문』(하)

2. 언문 전기 판본체의 서체적 특징

정음시기 판본체의 특징을 보면 자형은 기하학적 도형을 이루고, 서선의 굵기는 일정하게 수직 또는 수평방향으로 운필한 도안체형의 서체이다. 그러나 언문전기는 이러한 서체에서 약간 부드러운 필사체의 느낌이 풍기는 자형으로 차츰 변형하게 된다.

이 시기 목판본으로 간행한『훈몽자회』의 규격은 가로 24.6cm,
세로 34.6cm이고, 배자는 1면당 10간씩의 계선界線으로 나누었으
며, 1행 당 18자씩 배자하여 유연한 정자체의 느낌이 나게 하였다.
이 책의 내용 중 한글 자모음을 제시하여 이를 읽는 대표적인 한자
를 제시했을 뿐만 아니라 자모음의 순서를『훈민정음 해례본』과 다
르게 오늘날 자음과 모음 읽는 순서와 같게 제시한 점이 특이하다.
『훈몽자회』의 서체적 특징은 1525년에 나온『간이벽온방』의 자형
과 유사하게 부드러운 느낌이 나게 나타내되 서선 굵기를 더 굵게
나타냈다.

　1600년대에 판본체의 특이한 서체로는 천연두(두창)에 관한 내
용을 기록한『두창경험방痘瘡經驗方』이 있는데, 1500년대 서체와는
대조적으로 큰 변화를 가져왔다. 한 개 문자에서 자형의 형태, 자음
과 모음의 크기 비례, 서선의 부분별 굵기 차이, 서선의 곡직 정도,
서선의 입필과 수필부분의 획형, 원형획의 삼각형으로의 형태변화,
점획 사이의 접필 정도 등 다양한 변형을 가져왔다.

　완정한 필사체형의 정자체로 변한 예로 1663년에 간행된『두창
경험방』에 나타나는 한글서체를 들 수 있다. 이 서체의 특징은 자

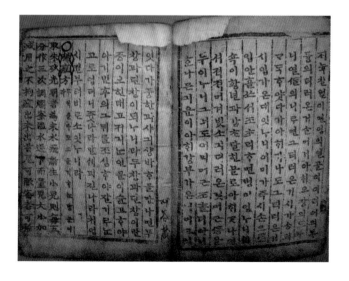

『두창경험방』
서울대 규장각 한국학연구원

형을 보면 횡모음으로 된 문자는 가로폭을 아주 크게, 종모음으로 된 문자는 세로폭을 아주 크게 나타냈다. 이렇게 자형이 나타나는 것은 자음의 크기를 모음의 크기보다 아주 작게 나타냈기 때문이다. 기본서선의 획형을 세로서선은 입필 부분을 구부린 획형으로 나타냈고, 수필 부분은 둥글게 뭉툭한 획형으로 나타냈고, 가로서선은 입필 부분을 뾰족하게 위쪽으로 살짝 구부려 나타냈고, 송필 부분을 가늘게, 수필 부분은 굵고 둥글게 또는 모가 나게 나타냈다. 원형획인 ㅇ과 ㅎ의 원형부분을 삼각형, 꼭지 있는 삼각형, 마름모, 원형 등으로 다양한 모양으로 나타냈다. 또 자모음이 접하는 부분은 접필시켜 나타낸 경우가 많다.

언문 전기의 필사체

1. 언문 전기 필사체의 서지적 특징

1500년대에 남아 있는 한글 필사체의 자료로 현존하는 것이 드물다. 필사본은 아니지만 금석문으로 남아 있는 석비의 비문이 있고, 임금이나 선비들이 쓴 편지 글씨가 있다.

현존하는 최초의 한글 비문으로는 1536년(중종 31)에 이문건이 부모 묘소 앞에 세운 것이 있다. 이 비의 측면에 영비靈碑라고 한자로 새기고 아래에 두 줄로 '녕흔비라거운사ᄅ 믄 직화ᄅ 니브리라-이ᄂ글모ᄅ ᄂ사ᄅ 드려알위노라'라고 한글서체로 음각을 했다. 이 비는 영험한 비석이니 손대지 말라는 글로 비의 훼손을 막기 위해 세운 것으로 국내의 최초의 한글 비문이다. 이 비는 훈민정음이 창제된 지 100년도 안 되는 시기에 세워진 것이기에 의의가 크다.

1500년대 필사 자료로는 1597년(선조 30)에 선조가 숙의淑儀에게 간결하게 써서 보낸 선조어필인 한글편지가 있고, 일반 사대부

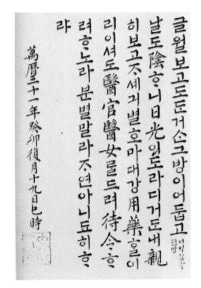

한글비문 〈영비靈碑〉 (좌)
선조어필언간 〈정숙옹주에게〉 (우)

의 언간으로 연대가 추정되는 필사체 자료들이 있다. 1571년 6월
과 7월에 송강 정철 모친이 아들에게 보낸 편지, 정철이 선조 초
에 집에 보낸 것으로 추정되는 편지가 있다. 또 선조 초에 쓴 것으
로 추정되는 퇴계 이황이 강원도 횡성에 살고 있던 조목趙穆(1524~
1606)에게 보낸 편지의 겉봉 한글이 있다.

이어 1600년대 임금이 직접 쓴 필사 자료로는 1603년(선조 36)
12월 19일과 1604년에 선조가 정숙옹주에게 쓴 두 편의 한글편지,
1641년(인조 19) 효종이 중국 심양에 볼모로 있을 때 장모에게 보
낸 한글편지, 1685년(숙종 11) 숙종이 효종의 딸 숙휘 공주에게 아
들 사망을 위로하기 위해 쓴 한글편지 등이 있다.

1600년대에 왕비들이 쓴 필사 자료로는 인선왕후(효종비)가
1650년(효종 1) 숙명공주에게, 1660년(현종 1) 숙경공주에게, 1662
년(현종 3) 숙휘공주에게 보낸 한글편지가 있고, 명성왕후(현종비)가
1662년 숙휘공주에게, 인현왕후(숙종비)가 숙휘공주에게 보낸 한
글편지 등이 있다. 1600년대 일반인들이 쓴 필사 자료로는 1679
년(숙종 5)에 우암 송시열이 여인 민씨에게 쓴 한글편지, 곽주가

한국 서예문화의 역사

1602년(선조 35)에 부인 하씨에게, 1612년(광해군 4)에 장모에게 쓴 한글편지 등이 있다.

2. 언문 전기 필사체의 서체적 특징

1536년에 건립한 최초의 한글 금석문인 영비의 서체적 특징을 살펴본다. 이 비의 내용을 짓고, 글씨를 쓰고, 글자를 새기는 일은 정언벼슬을 지낸 문인이며 명필인 이문건이 하였다. 비의 측면에 상단 가운데에 '영비靈碑'라고 한자 해서체로 크게 새기고, 아래에 두 줄로 '녕혼비라거운사른 몬지화를 니브리라―이는 글모른 눈 사름 드려알위노라'라고 한글 정자 서체로 음각을 했다. 이러한 정자체는 1525년도에 나온 판본체 『간이벽온방(언해)簡易辟瘟方』 서체 중 모음의 짧은 획을 둥근 점으로 나타낸 서체와 비슷하다.

1603년(선조 36) 나온 선조의 언간서체는 1590년에 선조의 명에 의하여 활자본으로 간행한 판본체 『대학언해』의 서체와 우연하게 자형이 비슷하다. 이 서간의 한글서체는 한자 해서체와 혼합하여 썼는데 한글보다 한자를 더 크게 썼다. 이 한글서체는 문자의 세로선은 수직으로 나타냈고, 가로서선은 오른쪽을 수평보다 위로 약간 올라가는 방향으로 나타냈다. 세로서선의 입필부분은 왼쪽으로 약간 구부려 나타냈고, 가로선은 입필부분을 뾰족하게, 송필부분은 가늘게, 수필부분은 둥근 획형으로 굵게 나타냈다.

1660년에 인선왕후(효종비)가 넷째 공주 숙휘에게 보낸 언간은 11행으로 이루어진 순수 한글편지이다. 문자 사이에 연결선이 있는 흘림체로 가는 서선으로 세로방향으로 운필한 이 편지에서 강하고 싸늘한 느낌을 풍긴다. 자형이 새로로 길고, 세로선은 입필부분을 가로로 자른 모양으로 굵게 나타냈고, 아래 부분으로 내려 갈수록 점점 가늘어지게 쐐기형으로 강하게 나타냈다. 그리고 가로서선은 길고 가는 직선으로 강하게 나타냈다.

04.

언문 후기 :
1700년~1800년대

언문 후기의 판본체

1. 언문 후기 판본체의 서지적 특징

한글은 언문 전기인 1500년~1600년대를 거쳐 1700년~1800년
대의 언문 후기에 이르러 서체적 변화를 일으키면서 많은 판본체의
서적들이 간행되었다. 1700년대와 1800년대 간행된 한글관계 문
헌을 살펴보기로 한다.

1700년대 출간된 판본으로는 1745년(영조 21) 영조가 지은『어
제상훈』을 언해하여 활자본 1책 46장으로 간행한『어제상훈 언
해』, 1777년(정조 1) 만주어를 8세 어린이도 학습할 수 있도록 언해
하여 목판본 1책으로 간행한『팔세아』, 1790년에 무예에 대한 책
을 언해하여 목판본 1책으로 간행한『무예도보통지 언해』, 1792년
에 중국의 법의학 서적을 정조의 명에 따라 번역하여 목판본 2권
1책으로 간행한『중수무원록 언해』가 있다. 이와 아울러 1797년
『삼강행실도』와『이륜행실도』를 합하여 정조의 명에 의하여 목활
자 5권 4책으로 간행한『오륜행실도』 등은 한글의 다양한 정자체

문헌들이다.

1800년대 판본으로는 1839년(헌종 5) 천주학을 비판하여 목판본 1책으로 간행한 『척사윤음』, 1871년(고종 8) 불교 관계 내용을 목판본 1책으로 간행한 『불설아미타경』, 1880년에 고종의 명에 의하여 관우關羽·장아張亞·여암呂巖 등 삼성三聖의 사실을 언해하여 목판본으로 간행한 『삼성훈경』, 1882년 책을 아끼자는 내용의 책을 언해하여 목판본 1책으로 간행한 『경석자지문』, 1883년 청나라 이언易言이란 책을 언해하여 연활자로 간행한 『이언』 등이 있다.

이 시기에는 국가 주도의 판본류 책이 나왔지만 지방에서도 작은 글자로 쓰여진 소설책, 역사책, 학습서, 불경 등을 언해한 방각본坊刻本이 나왔다. 대표적인 것으로 1804년(순조 4)에 대구지역에서 목판으로 찍은 『십구사략 언해十九史略諺解』와 같은 해 서울 지역에서 『천자문』, 그리고 1810년에는 전주 지역에서 목판으로 찍어낸 『삼서삼경三書三經』이 출간되었다.

2. 언문 후기 판본체의 서체적 특징

언문 전기의 도형적 자형에 가깝게 이루어졌던 판본체의 특징이 1700년~1800년대에 이르면서 더욱 필사체의 느낌이 풍기는 자형으로 변형되었다.

1700년대에 판본체의 서체로는 딱딱한 느낌으로 종모음의 세로획 입필부분을 직선형으로 낸 『팔세아』, 『무예도보통지 언해』가 있고, 종모음의 세로획 입필 부분을 뾰족한 획형으로 약간 구부리고 수

『오륜행실도』(상)
『삼성훈경』(하)

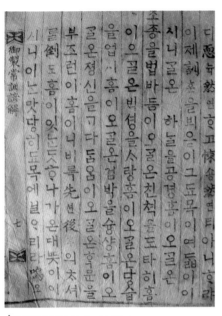

『어제상훈 언해』(상)
『무예도보통지 언해』(하)

필 부분을 가늘게 나타내어 부드럽게 표현한 『어제
상훈 언해』, 『오륜행실도』 등이 있다. 특히, 필사체
자형에 아주 가까운 『어제상훈 언해』와 『오륜행실
도』의 서체는 붓으로 직접 필사한 느낌이 나는 서체
이다. 이 두 서체 중에서 『어제상훈 언해』는 『오륜
행실도』보다 50여 년 정도 앞서서 간행한 서체이다.
부드러움이 적은 편으로 세로획의 끝부분을 글자에
따라 뾰족하게 한 것과 그렇지 않게 나타낸 것 등
불규칙하게 나타냈다. 『오륜행실도』는 수필부분 획
형을 뾰족하게 나타내어 더욱 필사체 맛이 난다.

1800년대의 판본체는 더욱 부드러운 필사체형으
로 변모하였다. 한 글자에서 자음과 모음의 크기 차
이를 크게 나타내고, 점획의 서선 굵기의 변화를 보
인다. 이때의 판본체 중 경직된 느낌이 나는 『척사윤
음』과 『삼성훈경』은 세로획의 입필 부분을 불규칙하
게 약간만 구부려 뾰족하게 나타냈다. 특히, 『삼성훈
경』은 자음 크기를 다른 판본체들보다 크게 나타내어
더욱 딱딱한 느낌을 풍긴다. 이에 비하여 『불설아미타
경』, 『경석자지문』, 『이언』 등의 글자들은 앞의 두 판
본체보다 훨씬 부드러운 필사체형으로 나타냈다.

이 시기에 지방에서 나온 방각본들은 목판에 글자
를 작게 조각하여 찍어냈는 데 서체의 선명도가 그리
정교하지 않을 뿐 아니라 글자의 서선 굵기도 일정하
지 못하고 배자가 고르지 않다. 1800년대 이후 1900
년대 초에 이르러 출간된 방각본의 소설책에 나오는 서체는 대체로
세로선을 송곳 모양으로 나타낸 특징이 있다.

언문 후기의 필사체

1. 언문 후기 필사체의 서지적 특징

언문 후기 1700년~1800년대는 필사체 자료로는 각종 필사본, 언간류, 기타 자료들이 많이 있다.

1700년대 어필御筆 한글서간書簡 자료로는 1759년(영조 35) 정조가 외숙모에게 보낸 34.7×56.7cm 크기의 편지, 1793년(정조 17) 홍 참판에게 보낸 41.0×56.7cm 크기의 편지 등이 있고, 경순왕후(장조비: 1735~1815)가 화순옹주에게 보낸 35.0×30.0cm 크기의 편지가 있다. 일반인 여성 편지로는 1705년(숙종 31) 안동김씨가 시아주버니에게 보낸 32.6×35.7cm 크기의 편지, 1791년 유씨 부인이 남편 김노경에게 쓴 편지 등이 있다.

1700년에 쓴 궁체 중 연대가 확실하게 밝혀진 것으로는 1727년(영조 3) 영조의 아들 진종의 세자빈 책봉을 적은 『뎡미가례시일긔丁未嘉禮時日記』가 있다.

1800년대 궁중 필사자료로는 궁중의 많은 상궁들에 의하여 소설 베끼기, 편지 대필하기 등 궁체쓰기가 융성하였다. 그 결과의 궁체류의 소설본이나 편지글들이 현재 서울대학교 규장각, 한국학중앙연구원의 장서각, 국립중앙박물관, 국립고궁박물관 등에 소장되어 있다. 이러한 궁체 전적은 대체로 4×6배판 크기 정도의 책으로 종이는 닥나무 원료의 저지楮紙이고, 종이를 반으로 접어서 바깥면에 세로로 글자를 일정한 행으로 배자하여 정연하게 썼다.

한쪽 면을 반엽半葉이라고 하는데 1개 반엽에 계선을 그리지 않고 10~11행 정도의 줄을 정하고, 1행당 20~25자 정도의 글자를 띄어서 정자 또는 반흘림체로 배자하여 썼다. 책의 제본은 오른쪽을 5침하여 꾸몄는데 간행일자나, 간행자, 필사자를 표기하지 않

았다.

이렇듯 궁중에서 제본 소장된 궁체 전적은 처음 창경궁 소재 장서각에 200여 종 2,400여 책이 있었으나,[4] 현재는 한국학중앙연구원으로 이관된 장서각에 소장되어 있다. 궁체 소장본 중에 서체가 뛰어난 필사본을 소개하면 다음과 같다.

궁체 정자체 원전으로는 〈남계연담南溪演談〉(3-3권), 〈역대기년歷代紀年〉(1-1권), 〈보은기우록報恩奇遇錄〉(18~10권), 〈산성일기山城日記〉(1-1권), 〈손천사영이록靈異錄〉(3~3권), 흘림체 원전으로는 〈공문도통孔門道統〉(1~1권), 〈낙성비룡洛成飛龍〉(2~2권), 〈유씨삼대록劉氏三代錄〉(22~4권), 〈옥누연가玉樓宴歌〉(1-1권), 〈옥원중회연玉鴛重會緣〉(21~18권) 등이 있다.

이 시기의 서간체로는 왕, 왕비, 대군, 선비, 일반인 등 다양한 계층의 편지 글씨들이 남아 있다. 그 중 1882년(고종 19) 대원군이 청나라에 납치되어 갔다가 본국의 부인에게 쓴 22.7×12.5cm 크기

『정미가례일기』와 『옥원중회연』

한국 서예문화의 역사

의 편지, 명성황후가 민병승에게 보낸 22.0×25.0cm 크기의 편지,
고종 시기 상궁 서희순이 정경부인에게 쓴 21.8×43.5cm 크기의
편지, 1828년(순조 28)에 추사가 부인에게 쓴 편지 등이 있다. 또한,
1828년 추사의 아버지인 김노경이 며느리에게 쓴 편지도 있다.

2. 언문 후기 필사체의 서체적 특징

1700년대와 1800년대 조선후기 필사본 쓰기는 궁중이나 일반
에서 많이 성행하게 되었다. 그래서 궁중에서는 제도적으로 상궁
중에는 궁중에서 필요로 하는 책, 편지, 서류 등을 쓰는 전담 상궁
이 있었다. 이 상궁들은 자기 나름대로 쓰는 글씨체가 아니고 궁중
규범 서체가 있어 이 서체를 오랫동안 습득한 후에야 공적인 글씨
를 쓰게 된다. 그 서체를 '궁체宮體'라 하는데, 소설류에 많이 쓰인
정자체, 반흘림체가 있고, 편지글에 많이 쓰인 흘림체(진흘림체)가
있다.

궁체 필사본 중에서 시기가 명확한 것 중 1700년대 초에 쓰인
것으로 밝혀지는 원명이 『뎡미가례시일긔丁未嘉禮時日記』인 〈정미
가례시일기〉는 조정에서 만들어진 가례에 대한 기록으로 궁체의
서풍이 듬뿍 풍기는 흘림체로 필사한 책이다. 이 글씨는 자모음의
짜임이 잘 이루어졌고, 글자간의 배열이나 크기의 조화로움이 나타
나며 서선의 연결이 자연스러운 전형적인 궁체의 아름다움이 돋보
인다.

궁체 소설류 책 중 글씨체가 으뜸으로 꼽히는 『옥원듕회연(옥
원중회연)』은 전체가 21권으로 되어 있다. 이 필사본은 창작소설
을 언해하여 정자체와 반흘림체로 세로로 배자하여 정돈되게 써
서 제본한 책이다. 이 서체는 부드러운 듯하면서도 힘차게 보이
고, 한 글자에서 자모음 사이 간격 즉 짜임새를 조형적 구조에 맞
게 나타냈다. 또한 서선의 굵기 비례를 알맞게 나타내어 아름다

움의 극치를 보여 준다.

이렇게 아름다움이 공인되는 궁체를 작품화하는데 선구자 역할을 했던 서예가들의 궁체 찬미론을 보면 다음과 같다.

옛 어른들의 글씨를 들여다보노라면 야무지게 단정한 모습, 빳빳하게 강직한 지조, 반듯한 안정감, 맑고 시원한 청아함, 엄숙하여 신앙처럼 숙연함, 맥맥히 흐르는 강인한 인내심과 투지력, 청청히 흐르는 창해滄海의 위엄, 계곡의 물소리 같은 속삭임, 휘늘어져 마냥 방분放奔스런 자유와 멋, 정상을 향하여 백절불굴 치닫는 듯한 생명감 등 온갖 정감이 넘치는 필자의 개성과 인품을 느낄 수 있다.[5]

한글 궁체의 개척자적인 역할을 했던 이철경은 이처럼 모든 아름다움의 미사여구를 총동원하여 궁체의 아름다움에 대하여 높이 평가하였다.

이어 한글서예의 금자탑을 이룬 김충현도 한글서예 특히 궁체에 대한 아름다움을 다음과 같이 극찬하였다.

우리 글의 글자 모양은 굳세고 부드러운 자태가 있어 매우 아름답다. 『용비어천가』, 『월인천강지곡』 같은 책의 글씨는 가장 예롭고 굳세나 그 뒤 여러 백년 동안 글씨가 변하여 궁체 같이 아름다운 글씨가 생기게 되었으니 이 궁체는 굳센 곳은 더욱 굳세게, 부드러운 곳은 더욱 부드럽게 우리 글자의 특별난 곳을 더 한층 드러내었으며, 정자와 흘림의 두 법을 적확히 나누게 되었으니 우리가 배울 글씨체로서 오직 이 한 체로 꼽을 따름이니라.[6]

궁체 중의 정자체나 반흘림체는 소설본, 가사 등을 책으로 제본하는데 많이 쓰였고, 문자 사이를 연결하여 쓴 흘림체는 상궁들이

한국 서예문화의 역사

왕비들의 편지를 대필할 때 많이 쓰인 서체이다. 그러므로 편지쓰기에 쓰인 서체를 한편에서는 봉서체封書體라고도 한다. 1800년대의 상궁들이 한글궁체를 극치에 이를 정도로 잘 썼는데, 대표적인 사람들로는 순조 및 그의 아들 익종시기에 천상궁, 서기이씨 등이 있고, 헌종 때 명성황후 대필언간을 잘 쓴 현상궁, 고종시기 명성황후 편지를 대필한 서희순 상궁, 하상궁 등이 있었다.

왕후들 중에도 한글서간체를 잘 쓴 사람은 우선 선조의 계비인 인목왕후였다. 이어 영조의 계비인 정순왕후(1745~1805)의 서간체는 흘림의 정도를 많이 나타내어 세로폭이 큰 글자를 쓰되 서선의 굵기·방향·크기 등의 변화를 다양하게 나타낸 특징이 있다. 순조의 비 순원왕후의 서간체는 글자간의 연결선을 힘차게 나타냈고, 글자의 세로선을 약간 휘어지게 굵고 힘차게 필력이 강한 남필과 같은 멋을 보여준다.

철종의 비 철인왕후의 서간체로 알려진 서간에는 '어필답봉서'라고 사후당 윤백영의 추기追記가 있는데, 이는 당시의 상궁들의 서체와 동일하게 보여 친필이 아닌 듯하다.[7] 또 한글서간을 잘 쓴 명성황후는 궁체로 쓴 친필편지와 상궁이 대필한 한글편지를 많이 남겼다. 그의 친필편지의 서체미는 전체적으로 비치는 장법상의 유연미, 결구상의 점획구조의 조화미 등이 돋보이는 서체로 높이 평가된다.

또한 한글서간체로 임오군란으로 1882년 흥선대원군이 청나라에 납치되어 갔다가 본국의 부인에게 보낸 〈뎐마누라젼〉이 있다. 19행으로 쓴 이 한글편지는 서예 작품으로 쓴 글씨 이상으로 손꼽히는 서체이다. 이 서체는 상궁들이 쓴 궁중 서간체와도 아주 다른 대원군 자신의 한문서체 필의筆意를 살려 흘림으로 쓴 독특한 개성미가 나타나는 글씨이다. 세로 방향으로 문자간의 연결성을 나타내어 유연하면서도 힘차게 서선의 굵기의 변화를 크게 두었고, 문자

추사 김정희 언간과 흥선대원군 언간
(상)
명성황후 언간과 하상궁 대필 언간(부분) (하)

의 대소차이를 조화롭게 표현하였다. 특히, 각 글자의 세로선의 굵기 차이를 조화롭게 나타낸 것이 특이하게 보인다.

한편, 한국의 서성書聖이라고 할 만큼 추사체로 유명한 추사 김정희의 한글편지는 한문 작품 이상으로 서체미가 뛰어난 것으로 여러 연구논문들에 의하여 밝혀지고 있다. 현재까지 밝혀진 그의 언간체

의 편지는 부인과 며느리 등에게 쓴 것으로 40여 편이 있다. 이 한글편지는 추사 부친의 근무지에서 충남 예산, 서울 장동 본가 등으로 가정사를 돌보는 부인과 며느리에게 쓴 편지와 제주도에서 유배생활을 하면서 역시 부인에게 보낸 편지로 힘차고 조화롭게 자연스러운 필치가 나타나게 썼다. 부친 김노경과 모친 기계 유씨의 한글편지도 추사 서간체 못지 않게 잘 쓴 것으로 알려져 있다.

김정희 초상

05.

국문 · 한글 시기 :
1900년~1945년대

국문·한글 시기의 판본체

1. 국문·한글 시기 판본체의 서지적 특징

언문후기를 거쳐 1900년대 한글시기에 이르러 한글은 서체적 변화를 더욱 일으키면서 많은 판본체의 서적들이 간행되었다. 1900년대에 간행된 한글 관계 문헌을 알아보기로 하자.

1900년대 초기 출간된 판본들은 글자 크기를 작게 한 인쇄본들이 주류를 이룬다. 1898년(고종 35) 주시경 지은 『국어문법』이 나오고, 1902년에 목판본인 『경신록언해』가 출간되었다. 이어 1908년에는 주시경이 국어문법에 대한 내용을 현대 활자체에 가까운 서체로 인쇄하여 출간한 『국어문전음학國語文典音學』이 나왔다.

이 시기는 1800년대에 이어 방각본체가 성행을 했는데 목판본인 『유충렬전』(1904), 목판본인 『화용도』(1907), 목판본인 『초한전』(1907) 등이 나왔다. 이어 석인판石印版인 『신찬 초등소학』(1909), 납활자체인 『천로역정』(1910)이 나왔다. 또 한편 목판본으로 『심청전1.2』(1905), 『열녀춘향전』(1916), 『홍길동전』(1917)이 나왔다.

2. 국문·한글 시기 판본체의 서체적 특징

『국어문전음학』의 서체는 한자는 명조체이고, 한글은 필서체筆書體와 인서체印書體를 절충한 인서체로 세로서선은 끝까지 뾰족하게 나타내고, 가로획은 가늘게 나타냈다.

목판본인 『경신록언해』의 서체 자형은 정사각형에 가깝고 자모음의 가로선은 수평으로, 세로선은 수직으로 굵기를 서로 비슷하게 나타내어 정적인 느낌이 나는 서체이다. 방각본인 『화용도』는 자형의 가로폭이 큰 편으로 글자가 뚱뚱하게 보인다. 글자의 세로선은 송곳모양으로 가로선보다 굵게, 가로선은 가느다란 선으로 나타냈다.

목판본인 『유충렬전』의 서체는 『화용도』보다 작고 깔끔한 맛을 풍기지만 서선 방향이 불규칙적이다. 『초한전』은 글자의 크기가 서로 비슷하고 정적인 느낌을 풍긴다. 사립학교 초등교육용으로 출간된 『신찬 초등소학』은 붓으로 써서 석판인쇄를 한 것인데 궁체 서체와 비슷한 점이 많다.

목판본인 『심청전 1』의 서체는 문자 중 초중성합자는 문자의 키를 작게, 초중종성합자는 키를 크게 자형을 나타내되 문자 간의 연결선을 나타낸 흘림서체이다. 목판본인 『심청전 2』의 서체는 자형을 세로폭은 작고 가로폭을 크게 키를 낮게 나타냈다. 문자의 세로서선은 송곳모양으로 나타냈고, 가로선은 가늘고 날카롭게 나타내되 자모음의 결구가 조화롭지 못하다. 『열녀춘향전』은 『심청전 2』와 기본점 획은 비슷하나 문자의 자형이 안정감이 있고 키를 조금 큰듯하게 나타냈다. 『홍길동전』의 서체는 『심청전 1』과 비슷한 흘

『경신록언해』와 화용도(부분)

림체로 문자간의 연결성을 나타냈으나 자형은 『심청전 1』보다 가로폭을 크게 뚱뚱하게 보이도록 나타냈다.

국문·한글 시기의 필사체

1. 국문·한글 시기 필사체의 서지적 특징

국문·한글시기인 1900년대 필사체 자료는 각종 필사본, 언간류, 기타 자료들이 많이 있다. 대표적인 어필 서간자료로는 순종의 비인 순명효황후의 언간편지가 있고, 순조의 딸 덕온공주의 손녀로 궁체 서예가로 저명한 사후당 윤백영(1888~1986)의 한글궁체 작품 및 서간문 등이 있다.

특히, 한글 궁체 생성 이래 처음으로 작품형식을 갖춘 궁체 작품을 쓴 사람은 윤백영이다. 그의 작품으로 1921년에 궁체반흘림으로 쓴 〈송인종황제 권학서〉가 있다.

1900년대에는 직접 궁체를 필사하여 서예 학습서를 간행했는데, 여기에는 황성신문사 사장을 역임한 남궁 억이 1910년에 쓴 『신편 언문체법』이 있고, 1942년에 일중 김충현이 직접 붓으로 쓴 『우리 글씨 쓰는 법』이란 서예학습서가 있다.

일반 민간인들의 글씨로는 소설을 붓으로 쓰거나 불경을 써서 책으로 묶은 것들이 많이 있다. 1917년에 〈이태경전 권지3〉을, 1926년에 〈묘법연화경 권지3〉을 썼는데 필사자가 밝혀지지 않는다.

2. 국문·한글 시기 필사체의 서체적 특징

순명효황후의 글씨는 정통적인 궁체로 잘 나타냈으며 윤백영의 작품 글씨는 궁체 정자체와 흘림체가 있는데 궁체 필사본인 『옥원 중회연』의 필체보다 강하며 유연성이 적고 글자의 키가 큰 편이다.

남궁억 글씨 부분

남궁억의 한글서예 작품서체는 한글 흘림체로 썼으나 궁체 필법과 유사한 듯하지만 자형은 다르고, 자간의 연결선을 많이 나타냈다.

1917년에 쓴 〈이태경전 권지3〉은 가로선을 가늘게 오른쪽 부분의 기울기를 크게 높였고, 세로획은 아주 굵게 나타내되 키가 작아 보이는 자형으로 썼다. 1926년에 쓴 〈묘법연화경 권지3〉은 〈이태경전 권지3〉 서체와 유사하되 더 강하고 정연하게 썼다. 김충현의 『우리 글씨 쓰는법』은 서문을 정인보가 썼고, 내용을 모두 궁체의 정자 또는 흘림체로 썼다.

윤백영 글씨

〈박병천〉

6

서예생활과
문방사우

01.

개요

문방구는 우리에게 매우 친숙한 단어이다. 입학생에게 문방구는 학문의 새 출발을 축하하는 선물이고, 학문에 매진하는 모든 이에게는 필수 생활용품이며, 과거 학문의 시절을 추억하는 이에게는 추억의 기념품으로 소중하게 다뤄진다. 조선시대 선비들 방에 놓였던 문방구 역시 이 모든 의미를 함축하고 있었다. 실용과 장식, 추억과 기념이 되는 귀중품이었으며, 더불어 보다 특별한 의미까지 가지고 있었다. 학문의 산실이었던 선비의 거주 공간 문방文房에서 문방구는 단지 도구 이상의 뜻을 내포하고 있었던 것이다.

글을 썼던 선비들은 문방구에 뜻을 빗대어 선비의 자세와 유교적 가르침을 '명銘'이나 '잠箴'으로 남겨 평생을 교우하는 벗으로 대했으며,[1] 선조들이 사용했던 문방구들을 대를 물려 사용함으로써 선조가 이룬 성업을 잇고자 하였고, 또 선비들 미감이 묻어 있는 아름다운 형태들의 문방구는 그 자체가 감상의 대상이 되었다.

여기에서 다룰 문방사우을 비롯한 문방구들은 그러한 의미에서 서화문화사의 한 부분이 될 것이다. 문방사우를 비롯한 문방구들의 역사적 흐름과 전하는 유물을 되짚어 보는 과정은 서화문화 발달의

근간을 살피고, 유물 속에 투영된 선비들의 미의식과 글을 썼던 선비들의 서화문화에 대한 깊은 애정 또한 함께 느낄 수 있을 것이기 때문이다.[2] 또 글이 시작되면서 도구는 필수적인 것으로 문자생활의 부분이기 때문이다.

이 글에서는 지필묵연紙筆墨硯[3]을 비롯한 다양한 문방구에 관해 그 역사와 전하는 유물들을 중심으로 설명하고자 하며, 선비들과 가장 가까웠던 존재로서의 미술적 가치와 거기에서 볼 수 있는 선비적 취향을 살피고자 하였다. 높은 품격과 우아하고 깨끗한 선비문화의 한 부분이었던 문방구를 살펴 우리 전통 서화문화의 일면을 고찰할 수 있을 것이다.

먼저, 2장에서 살필 종이에서는 그것을 담았던 고비考備와 지통紙筒을 함께 찾아보았다. 종이는 문서용이나 시전지와 같은 서간용의 종이로 사용되기도 했지만, 문방구 중에 가장 활용도 높았던 재료이기도 했다. 갑옷과 같은 군사용이나 그릇이나 술병이나 물병 등 각종 일상생활용, 농가에서 사용된 맷방석이나 자리 등 농가용, 창호를 바르던 건축용, 화폐로 사용된 지전紙錢, 지화紙花와 같은 의식용에 이르기까지 그 용도를 헤아리기 어려울 정도이다.

물론 이러한 예들은 본고와 거리가 있지만, 선비들이 쓴 글 용지들을 모아 만들어진 것들로 문방구 활용과 문화라는 측면에서 간단히 짚어 부가하였다. 또, 종이와 관련하여 서화문화에 있어, 꾸밈의 아름다움이 있으면서 선비적인 묵향을 잘 전달했을 시전지에 관한 것을 덧붙여 설명하였다.

3장에서는 붓에 대해 다뤘다. 글 쓰는 이들에게 가장 핵심적인 도구였던 붓에 대한 선비들의 요구는 다양했던 것으로 보이나, 실제 전하는 붓의 예들은 많지 않으며 정확한 사용재료들 또한 알기 어렵다. 붓은 벼루나 먹에 비해서, 우리 고문헌에서 중국의 붓에 대한 기록을 그대로 인용한 경우가 더 많다. 그 중 우리 붓으로 낭미

필이라고 하는 족제비털로 만든 붓은 대륙에서도 유명하였다. 이 장에서는 붓의 역사와 종류, 필장筆匠에 대해서 다뤘으며, 붓과 관련한 문방제구文房諸具로는 붓을 보관한 붓걸이와 필통을 들어 설명하였다.

4장에서는 먹과 함께 쓰인 묵상墨床과 묵호墨壺를 살피기로 한다. 먹에 관해서는 제조방법과 전하는 몇 예들이 연구되어 왔는 데도 더 많은 서술을 하지 못했다. 보다 많은 유물들이 선별되고 고찰된다면, 당시 글을 썼던 이들이 요구했던 먹빛과 성질, 잘 마르지 않으면서도 시간이 지나도 엉기지 않았던 먹의 종류들에 대해 구체적 접근이 가능하지 않을까 생각한다.

제5장에서는 벼루와 함께 놓이는 연적硯滴과 벼루를 보관했던 연갑硯匣과 연상硯箱을 포함하여 설명한다. 벼루는 그 시원과 함께 명문으로 시대를 알 수 있는 예를 들었고, 벼루와 연관되는 연적과 연갑, 연상에 관한 예들은 전하는 유물이 조선시대 것만 전해지므로 그것에 한정하기로 한다. 다른 장에서도 문방사우와 함께 관계된 유물들은 역시 조선시대에 한정됨을 미리 알려둔다.

.02

종이 紙

종이는 후한의 채륜蔡倫에 의해 처음 만들어졌으나 우리나라에서는 언제부터 종이가 제작되었는지 아직 밝혀진 바는 없다. 610년 먹과 종이를 잘 만들었다고 하는 고구려 승려 담징曇徵이 일본에 제지술을 전수하였다는 『일본서기』의 기록이 있을 뿐이다.[4] 현전하는 유물로는 석가탑에서 나온 닥지로 〈무구정광대다라니경無垢淨光大陀羅尼經〉이 있다.[5]

신라 경덕왕 14년(755) 때의 문서인 〈대방광불화엄경大方廣佛華

종이 두루마리

종이 두루마리

嚴經)에는 닥나무 껍질을 맷돌로 갈아 만들었다고 밝히고 있어, 고대부터 제지에 닥나무를 썼음을 알 수 있다.[6] 닥나무를 주 원료로 한 것은 조선시대에도 마찬가지였으며 중국과도 크게 다르지는 않았던 것으로 보인다.

이러한 사실은 『담헌서』 외집 권8 연기燕記 「연로기략沿路記略」에, 다음과 같이 기록하고 있다.

심양에서 종이 만드는 곳을 구경하였는데 큰 맷돌石磨을 설치하여 누런 물을 가득 담아놓고 말 3필로 돌을 돌려 갈았다. 다 간 것은 발에다 건져내었는데 우리나라의 제조법과 같았다. 곁에는 벽돌로 양쪽兩面으로 벽을 쌓고 벽 가운데는 비었는데 거기에다 석탄불을 피워 양 벽이 마치 온돌방처럼 더워 축축한 종이를 붙이면 잠시 동안에 건조되어 떨어졌는데 이것은 대개 겨울철에 쓰기 위한 것이었다. 종이 원료를 물어 보니 닥나무껍질楮皮이라고 한다. 생각건대 중국에서는 갈아서 가루가 되게 하여 종이를 만들기 때문에 질기지 않고, 우리나라에서는 가늘게 풀어서 만들기 때문에 털이 생기는 것 같았으니 각각 장단점이 있는 것이었다. 그 사람들도 우리나라가 종이 원료도 닥나무껍질을 재료로 하여 만든다는 말을 듣고 서로 돌아보며 이상하게 여겼다.

물론 귀리나 등나무 혹은 율무와 같은 이색적인 재료를 사용하기도 했으나 역시 주된 재료는 닥나무였다. 이처럼 중국 역시 같은 닥나무를 재료로 사용하였는데, 우리나라와 종이 질이 많이 달랐던 모양이며, 그 이유는 중국의 것은 닥나무를 갈아서 가루가 되게 하기 때문에 질기지 않은 반면, 우리나라의 것은 섬유질을 끊지 않아 질기지만 표면이 부스스 일어난다고 한 것이다.[7]

문사들이 사용할 종이는 자신의 뜻에 맞는 붓과 합일되는 것으로 글을 쓰는 문인이라면 누구라도 좋은 종이에 관심을 가졌을 것이다. 그러나 문인들이 말하는 당대 즐겨 사용했던 종이의 종류나 특징은 아쉽게도 찾아 볼 수 없다. 다만, 우리나라 종이에 관한 단편적인 평들만이 전할 뿐이다.

중국에서 고려지高麗紙는 부드럽고, 매끈한 종이를 가리키는 백추지白硾紙·견지繭紙라고 기록하였고,『원사元史』를 편찬할 때 표의表衣에 고려의 취지翠紙를 사용했다거나 명사들이 고려지를 사용했다는 기록들이 있음을 볼 때 우리 종이가 훌륭하였음을 알 수 있다.[8] 고려지가 어찌나 매끄럽고 고운지 중국에서는 이를 누에고치로 만든 것으로 착각하였다가 나중에 이것이 닥나무였다는 것을 알게 되었

고려 종이로 쓴 글씨

다는 사실은 당시 고려의 제지기술이 매우 우수하였다는 것을 알려준다. 그러나 조선시대 기록들에는 우리 종이가 조질이라는 지적들이 적지 않다. 이러한 사실은 실질적으로 기술적인 문제에 대한 지적이 될 수도 있을 것이고,[9] 조선시대에 와서 불경이나 사서史書 등 국가적 사업이 늘고 다양한 용도의 종이 사용 증가와 더불어 청에 보낼 엄청난 양의 조공 부담도 영향을 주었을 것이다.

종이를 만들었던 사람들은 고려시대부터 지장紙匠으로 분리되어 봉급을 받았으며, 조선시대는 대량의 종이 조달을 위해서 많은 지장들이 국가에 귀속되었다.[10] 고려 이후 조선 초기까지는 그들에 대한 처우에 국가가 그리 소홀하지 않으려 했던 기록들도 보인다.[11]

종이를 만드는 과정은 간단하게 말하면, 닥나무 껍질을 삶고 표백한 후,[12] 찧고 빻아서는 닥풀을 섞어 저어 발로 떠내어 한 장씩 말린 것이다. 세종 2년 지금의 세검정에 조지서를 두었고 세종년

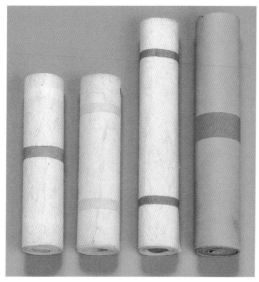

주지각종 周紙各種 (좌)
19세기, 최장25.5cm
호림박물관

봉투각종 封套各種 (우)
19세기, 최대6.7x27.8cm
호림박물관

간 고정지藁精紙, 유엽지柳葉紙, 유목지柳木紙, 의이지薏苡紙, 순왜지
純倭紙 등의 종이를 제조하였다.

『산림경제』, 『거가필용』, 『임원십육지』 등에 기재되어 있는 종이
를 말리는 방법을 소개하면 다음과 같다. 당시 그 작업이 매우 고되
고 긴 시간이 소요되었음을 보여준다.

마른 종이 10장에 물을 뿌려서 적신 습지 1장 위에 합쳐 놓는다. 이와
같은 방법으로 몇 겹을 반복해 쌓아 올린다. 100장이 되면 한 묶음으로 하
여 판 위에 놓고 그 위에 평평한 널빤지를 올려 좋은 다음 큰 돌을 눌러
놓는다. 하루 정도 지나면 아래 위로 고르게 습기가 스며든다. 이것을 큰
도침용 망치로 고르게 200~300번 두드리면 밑의 종이가 밀착되면서 100
장 중 절반인 50장 정도는 마르고 50장 정도는 여전히 물기가 남아 있게
된다. 그러면 다시 마른 것과 습기가 있는 것을 섞어서 겹쳐 쌓아 놓고 또
다시 200~300번 두드린다. 이와 같은 상태에서 한 반나절 그늘에 말렸다
가 다시 겹쳐 놓고 3~4번 두드리면 모두 마르게 된다. 이렇게 한 후에 종
이의 끈기를 보아서 다시 다듬이 돌에 놓고 3~5번 고르게 두드리면 빛나

고 반질반질한 것이 기름종이와 거의 비슷하게 된다. 이 방법은 오로지 종이를 두드리고 서로 바꾸어 가면서 섞어 놓는 공들임에 달려 있으며 최고의 기술은 손으로 익숙해지는 방법뿐이다.

우리나라 종이의 이름은 『세종실록지리지』, 『대전회통』, 『한양가』, 『임원십육지』, 조지서의 기록 등과 일본인이 조사한 총독부 기록에 나온다. 그러나 이름을 붙이는 것이 서로 다르고 그 종류도 다양해서 한마디로 요약하기 어렵다.

다만 열거된 이름들 중 갑의지甲衣紙라든지 표지表紙, 선자지扇子紙, 시축지詩軸紙같이 사용 용도를 알려주는 종이도 있고, 설화지雪花紙, 능화지처럼 문양이 들어 있는 종이로 추측되는 것도 있다. 또한 고정지, 유엽지처럼 귀리, 혹은 버드나무 잎으로 만든 것으로 보이는 특수한 재료의 것이나, 닥나무로 만든 저와지楮渦紙를 비롯해서 뽕나무로 만든 상지桑紙, 이끼를 섞은 백태지白苔紙, 소나무 껍질로 만든 송피지松皮紙, 율무를 원료로 한 의이지薏苡紙, 마를 재료로 한 마골지麻骨紙, 목화를 사용한 백면지白綿紙, 갈대로 만든 노화지蘆花紙 등이 있었다.

종이를 염색하는 방법으로, 홍람의 즙이나 소방목, 아청색의 전, 울금 등이 사용된다. 『임원경제지』에는 사용 방법을 전하고 있어,[13] 당시 종이 이름들과 염색법에 관한 일부 기록들을 찾을 수 있다. 종이의 쓰임새는 책을 만들기 위한 인쇄를 비롯해서, 도배나 창호와 같은 건축자재, 부채, 탈, 지갑紙甲,[14] 옷, 신발, 물통, 오강, 우산, 장, 롱, 함, 바구니, 망태기 등 생활 소품에 이르기까지 이루 헤아릴 수 없을 정도로 광범위하다. 또, 의식을 위한 종이꽃이나 지전紙錢 또한 대량의 종이가 필요했다. 지전의 사용이 조선 중기까지도 성행하였고,[15] 종이꽃의 경우 화장花匠이나 상화농장床花籠匠이라 해서 꽃을 만드는 장인이 경공장에 10명 정도 귀속되어 있을 정

시전지판
19세기

도였다.[16]

　이렇게 종이의 쓰임새가 다양하게 될 수 있었던 것은 조정의 종이 생산에 대한 관심 증대와도 연결된다. 조선시대 들어서 인쇄술이 급속도로 발달하게 되자 주자소와 제지소를 설치하게 되어 종이 제조 발달에 힘을 쏟는다. 이전에는 관청에서도 종이를 전담할 공영 제작소를 두지 않다가 1412년 조지소를[17] 설치하게 되면서부터 종이 생산이 급증하게 된다. 이와 아울러 왕실에서는 지장紙匠 박비朴非를 북경으로 보내 조지법을 배워 오게 하는 등 지대한 관심을 보인 흔적이 있다.

　지의紙衣에 사용된 종이는 낙복지落幅紙라 하여 과시에서 낙방한 사람의 종이를 썼는데, 과시용 시지는 두껍고 도련과정이 잘된 상품의 종이였다. 지의 하나를 완성하는 데는 낙복지 1.5매가 소요되었다. 또, 민간에서 지혜紙鞋를 팔기 위해서 사대부가의 서책을 훔쳐내고, 지립紙笠을[18] 만들어 쓰기 위해 각사의 관문서와 사부가의 서책을 도둑질하는 일이 발생하였다고 한다.[19] 이러한 예들은 그만큼 종이 생산의 부족이 있었고, 종이가 질기고 강하여 여러 용도로의 사용이 무방했다는 사실을 알려준다. 이와 아울러 종이에 기름을 발라 유지로 만들어 어용화본을 출초하는 초본으로도 사용하였고, 표문과 전문 등의 외교문서를 담는 자루를 유지로 만들어 썼

다고 한다.[20]

한편, 종이와 관련해서 사랑방에 놓인 문방제구로 고비考備가 있다. 조선시대의 연락은 대부분이 편지였다. 이러한 편지들은 고비에 보관해 두었다. 고비는 사랑방의 규모가 커지고 벽에 여유가 생기면서 만들어진 것이다. 고비는 간결한 나무 구조로만 만들거나 결이 좋은 오동나무로 만들고 사군자나 글귀를 조각한 것도 있고, 대나무살로 만들어 조형미를 한껏 뽐낸 것도 있다. 대나무를 잘라 유연하게 곡선으로 만들어 나무 못을 고정한 도판의 예는 담백한 느낌의 나무판면으로 만든 것에 비해 장식성이 두드러지는데, 남은 유물은 드물다.

고비 (좌)
19세기, 길이 45cm

고비 (우)
19세기, 길이 82cm

다음으로 선비들이 사용했던 종이와 관련하여 시전지詩箋紙를 빼놓을 수 없다. 편지나 시를 전했던 용도로 사용된 시전지는 색이 들어 있거나 시구와 그림, 글 쓰기에 편하도록 목판에 칸을 새겨 찍어서 만든 것들이다. 시전지는 목판이나 종이에 찍힌 형태로 다수 전하고는 있으나, 그리 주목받지는 못했다.

그러나 최근 명성황후의 친필 편지와 함께 조선왕실에서 소장하였던 19세기 이후 시전지들이 다수 소개되면서 아름다운 우리 시전지에 대한 관심이 다시 제기되었다.[21] 시전지는 선비 문방사우 가운데 종이와 더불어서 글을 남김에 있어 중요한 재료가 되며, 그 안에 담고자 하는 선비적 풍격이 함께 드러나 있기 때문이다.

시전이라는 명칭은 『동국이상국집』, 『남양선생시집南洋先生詩集』, 『급암선생시집及菴先生詩集』 등 고려시대 문집에 처음으로 나타난다.[22] 이후 숙종 3년(1677) 이사안의 상소문 등 여러 곳에서도 시전

일지춘매화문판 一枝春梅花文板 (위)
조선 후기, 23.5x1.5x12.5cm
영남대학교

지천遲川 최명길崔鳴吉(1586~1647)
시고詩稿 (아래)
22.5x47.5cm

이라는 이름이 보인다. 시전지 형태는 시문이 적힌 시전지 등을 통해 알 수 있다. 시전지는 성균관대학교에서 발간한 『근묵槿墨』에 다수의 시전지가 나타나고 있어 이를 통해 15세기 이후의 모습을 파악할 수 있다.

　시전지는 서간용이라기보다는 시를 담는 종이라는 뜻으로, 긴 편지의 내용을 담거나 색이 담긴 종이를 모두 그 범위에 넣고 있다. 시전지는 마치 죽간처럼 나무 쪽을 이어 붙인 형태로 꾸민 예와 규격화된 종이에 시구와 그림 혹은 그림만을 찍은 형태로 구별된다. 그 모두 서예의 풍격과 어울리는 그림이 담겼는데, 전하는 예로는 화분 속에 담긴 매화, 국화, 대나무, 연꽃 등의 화훼문이 대부분이다.[23]

그림의 위치는 줄간을 둔 판 중앙 혹은 한 부분에 담아 그린 예도 있고, 그림을 작은 도장처럼 각하여 찍어낸 경우와 줄간이 생략된 경우는 시전지 전면에 가득 차게 찍은 경우도 있다. 시전지 판에 찍힌 줄간과 그림은 실용을 위한 것이기도 하며, 내용에 걸 맞는 마음의 간곡한 전달이기도 하였다.

얼마 전 소개된 조선 왕실 소장의 시전지는[24] 편년이 가능한 19세기 말에서 20세기 초에 이르는 것이다. 게다가 청 문화의 수용도를 파악할 수 있는 중요한 자료로 주목받고 있다. 이러한 시전지들은 조선 왕실과 각 아문에서 사용했을 것으로, 화훼·동물·고사·고대 청동기·화폐·다기茶器 등 꽤 다양한 소재들이 등장한다. 이러한 모티브들은 일반에게도 확산되었을 것이다.

다음 도판은 화훼문이 찍힌 조선왕실 시전지의 한 예로 명성황후의 한글편지이다.[25] 연꽃 위로 나비가 붉은색, 녹색으로 두 마리가 날고 있고, 오른 편에는 천화협접심심견穿花蛺蝶深深見(연꽃을 파고드는 나비가 깊은 꽃 속에 보인다)라는 두보의 시구가 적혀 있는데, 여기서 나비는 장수의 의미를 담고 있다.[26] 이 시전지는 왼편 아래에 전금성錢錦盛이라고 적힌 상점 이름으로 보아 청나라 상점에서 구입한 것이다. 또, 시전지의 사용은 그 담긴 그림과 글의 내용을 부합시켜 보내는 이의 마음을 보다 간곡하게 전달하는 의미도 있고, 명성황후의 편지에서 보듯이 반드시 뜻을 전달한다는 것보다는 단순한 문양과 꾸밈으로 사용되기도 했다.

15세기 이전부터 종이의 전면에 문양이 도포된 듯이 새겨져 있는 시전지가 17세기 초반까지 사용되었고, 16세기 초·중반부터 17세기 중후반까지는 글씨를 쓰기 용이하도록 세로로 죽편竹片이 연결된 죽책竹冊 문양의 시전지가 유행하였다. 17세기 중반부터는 죽책 문양은 사라지고 종이의 우측에 작은 문양과 문구가 새겨진 시전지 형태로 변화하여 18세기 후반까지 사용되었다. 이후 19세기

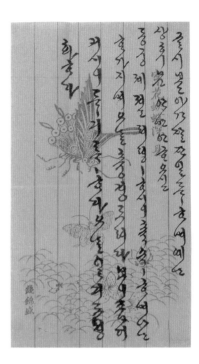

명성황후 한글편지와 편지봉투
22.1x12.5cm(편지지)
12x4.7cm(편지봉투)
고궁박물관

부터는 청나라 시전지의 유입으로 종이의 크기가 작아지고 규격화
되면서 화려한 색상의 종이와 다양한 문양의 시전지가 크게 유행하
게 된다.[27]

　시전지에 자주 등장하는 문구에는 '고간古簡(또는 古柬)', '소초疏
草(또는 疎艸)'라는 것이 있는데, '고간'은 옛 편지라는 의미이고 '소
초'는 대충 쓴 글이라는 겸사의 표현이다. 또, '일광춘혜 천리면목
一筐春兮千里面目'(또는 一筐春, 千里面目), '절매전신切梅傳信(또는 梅
信)', '하시일준주 중여세논문何時一尊酒重與細論文' 등도 자주 등장
하는 문구이다. '일광춘혜 천리면목'이란 뜻은 '한 광주리의 봄이
여! 천리 밖에서도 얼굴을 대하는 듯하도다'라는 의미로 봄꽃을 전
하며 그리워하는 마음을 표현한 글이다. '천리면목'만 쓰이면 '편
지'라는 의미라고 한다. 한편 '절매전신'이란 뜻은 봄을 가장 먼저
알린다는 매화를 꺾어 소식을 전한다는 뜻이며, '하시일준주 중여
세논문'이란 중국 고대의 시 한 구절을 딴 것으로 '어느 때나 한 동

이 술을 마시며 다시 더불어 글을 논하겠는가?'라는
표현으로 선비의 풍류가 묻어나는 글귀이다.[28]

　이러한 문구들은 선비들의 문기어린 표현이 아닌
가 한다. 이후 시전지에 담긴 문양은 이렇게 송신자
의 뜻을 담아 보내기도 하고, 앞서 보았듯이 아름다
운 꾸밈으로서의 역할을 하기도 하였다. 하지만 그
문양의 선택은 각자의 선택과 취향에 의해 결정되
는데, 현전하는 시전지판들은 대부분 선비적 묵향이
가득한 것들이다.

　간혹 시전지가 사사로운 이야기가 담겨 있는 경
우도 찾아 볼 수 있어 흥미를 돋우기도 한다. 도판
의 조선 왕실의 시전지[29] 그림은 청나라 수입품이긴
하나 조선 왕실에서 사용하였던 시전지이다. 한 여
성과 아이를 소재로 하고 있는데, '채상잠사긴採桑蠶
事繁 미제답청혜未製踏青鞋(뽕잎 따고 누에치는 일을 하
건만 푸른 짚신 만들어 신지도 못하네)'라는 문구가 있
다.[30] 일상의 시름을 적은 것으로, 대부분의 시전지들과는 다르게
여성이 사용했을 법한 시전지이다.[31]

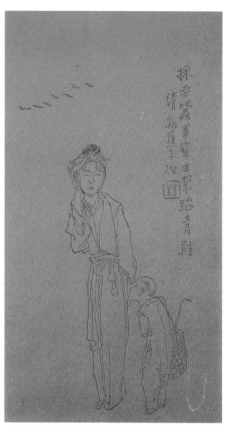

조선 왕실의 시전지
19세기말~20세기초, 22.8×12.4cm
고궁박물관

　물론 조선시대 선비들이 주로 사용했던 시전지들은 앞서 조선 왕
실에서 사용했던 것처럼 청나라 수입품도 있었지만, 개인적인 취향
의 독창적인 시전지들이 많이 사용되었다. 거기에는 본인만이 쓰는
도장형의 그림들이 들어가기도 하고, 개인적으로 좋아하거나 전하
고 싶은 뜻이 담긴 글귀를 담아 넣기도 한다.

　이러한 시전지판들은 직접 그림을 그려 판 것도 있어, 그 높은 취
향의 품격이 고스란히 전해진다. 또, 당시 선비들은 주고 받은 서신
의 내용을 문집에 담아 기록하였는데, 이것은 그만큼 말을 하거나
글을 쓰는데 있어 신중을 기했다는 뜻이다.

03.

붓筆

붓은 선비가 글을 쓸 때, 선비의 마음을 가장 잘 헤아려 줘야 할 도구이다. 붓은 필관과 털로 만들어졌는데, 그 털이 뻣뻣한 것인지 부드러운 것인지 가지런하게 잘 매어 졌는지 글씨에 기운을 불어 넣을 수 있는 지는 문사들에게 매우 중요한 문제였다. 붓을 만드는데 있어서는 뾰족한 것, 가지런한 것, 둥근 것, 단단한 것을 4가지 덕으로[32] 삼는다. 중국에서는 지필묵연紙筆墨硯이 아니라 필묵지연筆墨紙硯이라고 했는데, 이는 아마 그 만큼 붓의 용도가 중요했기 때문이었을 것이다.

붓의 모양은 붓자루(필관, 병죽, 축軸)와 초가리(붓촉, 필봉筆鋒, 호毫, 수穗), 붓뚜껑(초鞘, 갑죽匣竹) 등 세 부분으로 나뉜다.[33] 필관은 금, 은, 상아, 나전, 나무로 만들기도 하였으나 대부분이 대나무로 만들었다.[34]

각종 붓 ①

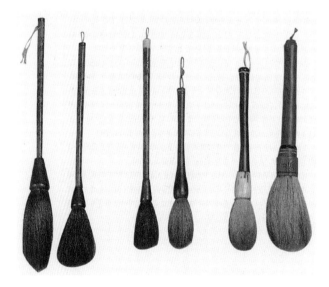

붓촉은 토끼, 양, 너구리, 족제비, 돼지, 사슴, 개, 말, 쥐수염, 인모 등으로 만든다. 『고반여사』에 따르면 여러 털 중에서도 토끼털만한 것은 없다고 하여, 토끼털이 가장 좋은 재료로 인식되었다.

붓을 만드는 방법을 간단히 소개하면, 일단 털을 채취하여 털 고르기 작업을 하고 빗으로 솜털을 벗겨내고는, 기름기를 빼내기 위해 쌀겨를 태운 재를 체로 걸러낸 다음 이것을 털 위에 뿌리고 다리미질을 한다. 기름기가 있으면 털이 부드럽지 않고 먹을 제대로 흡수하지 못한다고 한다. 털의 기름기를 뺀 후 다시 빗으로 벗겨 털을 걸러내면서 거꾸로 된 것을 바로 잡고 좋은 털만을 골라서 길이에 따라 긴 것은 심소라 하여 중심털로 하고, 짧은 것은 심소를 감싸도록 한다. 옛 문헌들에 따르면 이 과정에서 심소에 쓰이는 것은 보다 힘이 있는 털을 사용하여 털의 종류를 달리 하기도 한 것을 볼 수 있다.

죽관과 자호로 만든 소자영小紫穎 (상)
길이21,2cm 터럭 길이4,2cm
대만 고궁박물관

明代堆朱軸筆 (하)
16–17세기, 軸長16.1~18.5cm
도쿠가와德川 예술박물관

털 고르기 작업은 재차 반복되고, 완성되면 명주실로 그 끝을 묶어 주고 붓끝은 풀을 먹여 상하지 않도록 한 후, 붓자루에 끼우게 된다. 붓자루는 겨울에 구입하여 황토 흙과 쌀겨를 푼 물을 짚으로 골고루 잘 문질러 햇볕에 2~3개월 정도 건조시켜 습기 없는 곳에 저장해 두었다가 사용한다.[35]

중국 문헌들에서는[36] 붓을 제작하는데 있어 가운데 부분의 털은 주위에 보다 강한 털로 감싼다든지 또, 붓을 잡았을 때 뒷부분의 털

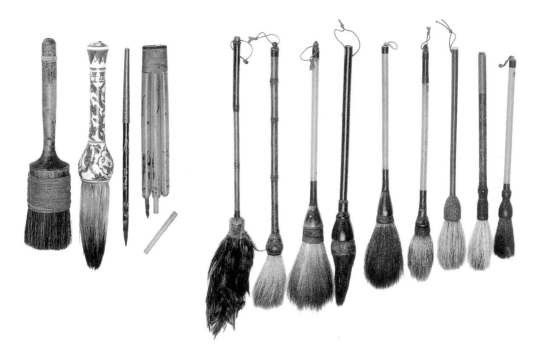

각종 붓 ②

이 부드러워야 원하는 글을 써내려갈 수 있다든지 하는 등의 붓의 털을 고르는데 대한 서술이 있고, 우리나라에서도 그 내용을 그대로 인용하고 있다. 붓이 먹물에 닿았을 때도 그 털이 고르게 유지되면서 붓 끝이 굳어지지 않게 하기 위해서는 좋은 털만을 골라 길이를 맞추어 가지런히 매야 한다. 이렇게 하여 천 만의 토끼털 중 좋은 털만으로 골라 만들었다고 명성이 높았던 중국의 자호필은 널리 알려져 있다.

『완당전집』 권8의 잡지雜識에는 "조문민趙文敏(조맹부)은 용필을 잘하는데 쓰는 붓을 빙 돌려서 변화하는 품이 뜻과 같이 나가는 것이 있을 때는 그 붓을 쪼개어 정호精毫를 골라 따로 모았다. 그리하여 붓 세 자루의 정호를 모아 필공에게 주어 한 자루를 매도록 하면 진서, 초서의 크고 작은 글씨를 막론하고 써서 아니 되는 것이 없으며 해가 지나도 망가지지 않는다."라고 하였다.[37] 곧 그만큼 붓의 털 매는 작업은 정교하면서도 정성을 다해야만 한다는 것이다.

다호리 붓
국립중앙박물관

신라 백지묵서 『대방광불화엄경』

붓 자체에 관해서 과거 문인들이 관심을 가지고 적어 놓은 기록은
역시 찾기 어려운 상태여서 그 자세한 특징과 종류는 알 수 없다.[38]

붓은 중국에서 처음 만들어졌다. 진나라의 몽염蒙恬이 만들었다
하지만, 실제로는 그 이전부터 붓을 사용했던 기록들이 전하고 있
다. 거연필居延筆이라 불리는 감숙성 거연 출토의 한나라 붓이 있
다. 이 붓은 나무로 된 필관의 끝을 십자로 쪼개고 털을 끼운 후 옻
을 칠해 굳혔다고 한다.

우리나라에서는 낙랑지역 왕광묘에서 후한 시대의 붓이 출토되
었다. 특히, 주목해야 할 것은 의창군 다호리에서 5점의 칠기 붓이
발굴된 것이다. 칠기 붓은 붓자루 양쪽에 붓촉이 달려 있어 특이하

다. 붓자루는 가운데와 양끝에 각각 작은 구멍을 뚫어 관통하고 있어 매우 독특한 공법을 사용하고 있는 것을 볼 수 있다.

삼국시대 고분벽화 속의 묵서나 벽화그림, 신라 백지묵서 『대방광불화엄경』新羅白紙墨書 大方廣佛華嚴經(755년 경)을 보면 아름다운 글을 완성하게 한 붓의 존재를 확인할 수 있다. 고려시대 세필로 금니와 은니로 제작된 사경 등은 당시 붓의 발달을 역시 반증한다.

『동국이상국집』권1 〈붓을 읊다〉에 오언절구의 시가 전하는데, 꼿꼿한 선비의 정신을 담아 한 글자도 바른말만 써야 한다는 비장함이 느껴진다. 그 내용을 보면 아래와 같다.

뾰족한 옥처럼 생긴 네 모습	憶爾抽碧玉
꼿꼿한 절조 한림 속에 뛰어났네	孤直挺寒林
찬바람 된 서리에도 꺾이지 않았는데	風霜苦不死
도리어 칼날에 베임을 당했구나	反見鋒刀侵
누가 독부(나쁜 정치로 인심을 잃은 외로운 임금)의 수단을 가지고	誰將獨夫手
비간(온나라 주왕의 숙부로 주왕의 음란함을 간하다가 처형되었다)의 심장을 잘라 내었느냐	刳出比干心
네 억울함을 씻고자 한다면	爲汝欲雪憤
마땅히 곧은 말만 써야 되리라	當書直言箴

조선시대에는 붓에 관한 기록들이 많다. 곧 『해동역사』에는 우리나라의 족제비 털로 만든 붓이 이웃나라까지 유명하였음이 기록되어 있다. 또, 명대 홍무 연간에 조선의 대모필代瑁筆을 황제가 하사하였다는 기록 등을 유추해 보면, 명나라에 예물로 화려한 붓을 보냈으리라 짐작할 수 있다.[39]

『증보문헌비고』권64 예고11 제묘 관제묘 조선에, "관공(관우)의

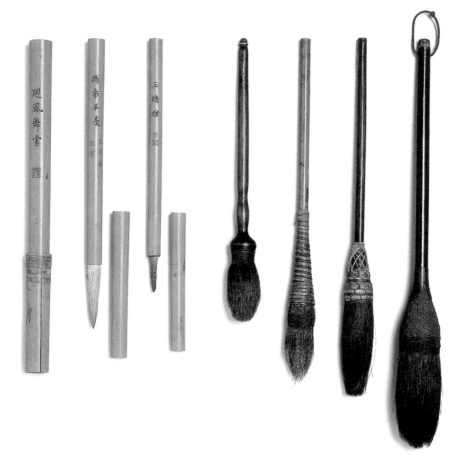

생일에 선조 31년에 숭례문 밖에 관우 향사를 세웠는데 그 곳에서
제를 올리는 장면에서, 묘우 앞에 장대를 세우고 두 기를 달고 …
글자를 크게 써가래만한 붓으로 썼는데…"라는 기록이 있어 다양
한 크기의 붓들이 제작되어 활용되었음을 알 수 있다.

　붓을 만드는 재료에 관한 내용으로, 『지봉유설』이나 『목민심서』
기록을 통해 보면, 용편초龍鞭草라는 희귀한 재료의 용례나, 금관金
管과 은관銀管, 반죽관斑竹管의 존재를 추측하게 한다. 또한 주색朱
色, 청색, 자황색, 녹색, 자색과 같은 용도에 따른 붓대를 사용했음
을 알 수 있다.[40]

그러나 역시 자세한 붓의 이야기들은 전해지지 않는다. 우리 선조들은 그리 많은 글을 남기면서 어떻게 붓에 대해서는 그다지 기록하지 않았을까. 혹 김정희처럼 글을 쓰는 자에게 붓은 단지 도구로서, 도구를 탓하며 불평하고 살피는 것은 선비답지 못하다는 생각이 당시 사회에 팽배해 있었기 때문이 아닌가 한다.

붓을 만든 사람들은 어떤 사람들이었을까? 당시 천대 받았던 장인들만이 만든 것일까? 예용해의 『인간문화재』는 필장筆匠에 관해서 다음과 같이 기록하고 있다.

허다한 과객 가운데 지금도 잊혀지지 않는 것은 통소를 부는 노인이다 … 반면, 붓장이는 어느 모로나 인기가 없었다. 예외 없이 집도 절도 없는 환과고독鰥寡孤獨에 무기력한 꽁생원이며 서당에서는 붓을 맨다는 핑계로 두서너 달을 치근대어 미움을 사기도 했다. 어린 소견에도 '붓장이 같다'라는 놀림이나 꾸중이 가장 마음에 언짢았던 생각이 난다. … 필장 안익근(安益根)씨를 제기동 그의 댁으로 찾아가 뵙고는 생각이 달라지지 않을 수 없었다. 양주군 문한文翰 집에서 태어나 서당에서 글을 읽다가 손재주가 있고 눈썰미가 뛰어나, 서당에 온 붓장이가 붓매는 것을 보며 매어 본 것이 17살, 이럭저럭 60년 동안이나 이 일을 해 온다는 안씨의 모습이 어렸을 때 붓장이의 인상과는 너무나 동떨어진 것이었다.'[41]

조선 후기부터 계속 많은 고충을 겪어 왔던 우리 장인들의 일면을 보여준다. 이와 아울러 주목되는 점은 안익근이 당시 양주군 문한의 집안에서 태어났다고 하는데, 붓을 만드는 일에 문인들도 참가했다는 기록이 보인다.

양녕대군에게 자주 드나들며 붓을 만들어 주었다는 김호생金好生은 본래 유생이었고, 이후 이것이 태종에게 발견되어 태종이 필장筆匠으로 삼았다고 한다.[42] 이렇듯 유생들이 붓을 만드는데 관여한

①

②

① 죽장필통 竹張筆筒
19세기, 20.8x14.4x15cm
개인 소장
② 죽제필통 竹製筆筒
19세기, 지름12.2 높이19.8cm
개인 소장
③ 붓걸이
19세기, 31.5x36cm
개인 소장

③

예들이 전하고 있다. 『경국대전』에 따르면 필장 8명을 두었다고 한다.

붓과 관련해서 사랑방에는 붓을 꽂거나 걸어 두었던 필통, 붓걸이와 붓을 빠는 필세筆洗 등을 두었다. 붓을 담아 두었던 필통은 너비가 50~60cm 정도 되고 높이가 30cm 정도였던 우리 전통 책상에 놓일 정도 아담한 크기로 나무와 자기로 많이 만들어졌다. 나무로 만들어진 필통을 보면 대나무 통을 갈라 이어 붙이거나 통 자체를 2개에서 5개를 이어 붙여 삼형제 혹은 오형제라 부르는 필통도 있다.

도판의 지통은 필통과 매우 닮았다. 크기만 다를 뿐 흡사한 형태로 만들어졌는데, 그 만듦새가 매우 훌륭하다. 도판의 지통은 낙동법烙桐法[43]을 이용하여 오동나무 결을 두드러지게 하는 기법을 사용한 것으로, 그 생김을 자세히 살펴보면 단순한 형태 이상이다. 구연부와 바닥부분은 대나무나 오동나무가 아닌 배나무와 같은 단단한 나무를 사용하였는데 이것은 바닥이 쉽게 닳거나, 물건을 꽂거나 낼 때 입부분이 상할 것을 미리 고려한 것이다. 또, 각을 이루는 나무 이음 부분에는 따로 나무촉을 끼워 이어서 연결을 단단하게 하고 있어 간단한 구조로만 보이지만 그 만듦새가 뛰어나다.

나무 필통 중에는 둥근 대나무를 이용해서 대나무통 그대로를 필통 몸체로 삼거나 대나무를 갈라서 이어 붙여 꽃 모양으로 제작한 경우도 있으며, 현대적 감각의 디자인을 한 필통도 있다. 또, 작은 붓들을 수십 개 개별 통에 꽂을 수 있도록 구성된 것도 있어 용도에 따라 다양했던 것을 알 수 있다.

붓걸이는 네모난 형태의 나무에 붓을 걸어 보관할 수 있도록 만든 것이다. 전하는 예가 많지는 않지만

지통 紙筒
19세기, 높이15.7cm 구경17.6cm
국립중앙박물관

현대적 감각이 돋보여, 그대로 거는 것만으로도 벽을 채우는 존재감이 부각된다. 벽에 걸었을 때 안정된 느낌의 직사각형으로 만들어지며, 윗칸과 아래 칸의 이단으로 된 것과 일단으로 만들어진 것이 있다.

04.

먹 墨

먹이 처음으로 사용된 시기는 중국의 상고시대부터였던 것으로 알려져 있다. 이때 사용했던 먹은 그을음을 사용했던 것이 아니라 묵석 혹은 석묵이라는 광물질이었으며, 한나라 때 먹이 만들어졌다고 한다. 즉, 처음에는 광물질에 칠을 개어 대[竹] 조각에 찍어 사용했으나 이후 송연松烟(소나무 그을음)이나 유연油煙(기름의 그을음)에 아교를 섞어 굳혀 만들었다.[44]

고구려 고분 벽화 속에는 먹으로 된 묵서가 있는 것으로 보아 우리나라에서도 오래 전부터 먹이 사용되고 있음을 알 수 있다. 이와 아울러 고구려 담징이 일본에 먹을 전했다는 기록이 전하며, 6세기 〈집안 사신총 필신도〉에서 주구主構가 달린 벼루에 붓을 쓰고 있는 인물이 나타나고 있음을 볼 때 당시 먹의 존재를 추측할 수 있다.[45] 먹의 전래에 대해서는 아직 밝혀지지 않았지만 먹에 대한 관심은 기록을 위해서나, 글을 쓰는 문사들에게는 당연하였다.

일본의 쇼소인正倉院에는 신라의 먹으로 전하는 유물이 있다. 신라양가상묵新羅楊家上墨과 신라무가상묵新羅武家上墨이란 글이 양각으로 뚜렷하게 새겨진 26cm 정도의 배모양을 연상하게 하는 형태

이다. 또 중국의 섭원묵췌涉園墨萃의 묵보법식 중에 맹주공묵, 순주 공묵이라는 삽화를 통한 고려묵에서 보면, 묵에 세밀하게 용 무늬로 장식하거나 형태 자체를 사각이 아닌 곡선의 변형을 주었던 우리 고대 묵의 일면을 볼 수 있다.[46]

먹은 무엇보다도 좋은 먹빛을 낼 수 있어야 하는데, 『고반여사』에서 먹은 당장의 미적 효과도 중요하지만 훗날 표구를 했을 때에도 그 아름다움이 유지되어야함을 지적하고 있다. 또한 먹은 옅으면 2~3년 안에 먹빛이 다 빠져버려 신기가 사라지고 먹빛이 짙으면 물에 닿을 경우 금새 번져 더러워진다고 기록하고 있다. 사람들의 먹에 대한 관심은 고려시대의 『파한집破閑集』이나 이익의 『성호사설星湖僿說』 내용에서 먹 제작의 어려움과 어떻게 하면 보다 좋은 먹을 만들 수 있을까 하는 고심의 흔적이 나타나 있다.[47]

중국 당나라 묵장墨匠으로 대표적인 인물이었던 이정규李廷珪의 먹을 만드는 법이 홍만선洪萬選(1643~1715)의 『산림경제山林經濟』에 전하고 있는데 이를 우리나라도 참고했을 것이라 생각된다. 그 내용은, '그을음을 얻어 내어서는 그을음에 황련과 소목, 침향과, 용

뇌, 사향을 첨가하고, 섞어 굳힐 아교는 누런 소가죽을[48] 이용해서 만들었으며 건조하여 완성할 때까지의 과정도 상세하게 기록되어 있다. 북경의 고궁박물원에는 이정규李廷珪가 만들었다는 먹이 전한다. 먹 표면에는 한림풍월이라 적혀있고, 비단으로 싸여 나무 갑에 담겨 있었다고 한다.[49] 이정규의 먹이 이렇게 보관되어 전하는 사실은 그가 만든 먹의 가치가 매우 높다는 것을 증명해 준다.[50]

우리나라의 먹은 어떤 정도의 수준까지 올라 있었을까? "고구려는 송연묵을 당나라에 세공으로 바쳤다."라는 『철경록輟耕錄』의 기록이나, 『묵사』의 고려조에 "관서 지방[맹주猛州, 순주順州]에서 생산되었던 먹이 주로 중국에 수출되었다."[51]라는 기록으로 볼 때 당시 묵의 질이 좋았을 것이다. 『파한집』과 『선화봉사 고려도경』에 의하면, 맹주(평북 孟山)는 송연으로 만든 먹의 특산지였고 조정에 먹을 공납하였다고 전하고 있다.[52] 또, 소동파蘇東坡(1036년~1101)의 글에 고려 묵장 장력강張力剛이 거론되어 있는 점으로 중국에까지 이름을 낸 묵장이 있었다. 국립청주박물관에는 고려묘에서 출토된 '단산오옥'명 먹이 전하고 있다. 아래 부분이 갈려 있고, 먹 집게 집은 흔적이 있어 실제 사용했던 것으로 알려져 있다.

먹에 대한 관심은 그 조형성이나 꾸밈이 아니라 먹을 갈았을 때의 알맞은 색과 질이었다. 좋은 먹은 빨리 닳지도 않고, 갈아 놓았을 때 쉽게 벼루에 스미지도 않으며, 또 글을 쓰면 오래동안 먹색이 가시질 않는 것이어야 했다. 때문에 먹을 만들기 위해 가장 중요한 그을음을 얻는데 주의를 기울였던 듯하다.

『성호사설』「만물문」에는 먹을 위한 그을음 채취에 관한 서술이 있는데, 그을음 가마에 다섯 개의 독을 덮어서 멀리까지 날아드는 깨끗한 그을음을 얻어야 한다고 적고 있다. 멀리 날아서 만들어진 그을음은 가까이에서 만든 것보다 재가 덜하고 입자가 적기 때문이다. 먹을 만들기 위해 중요한 것은 이 그을음과 함께 아교이며,[53]

전통적인 연매는 송연과 유연油煙이 있고, 유연이 송연보다 나중에 유행하게 된다. 유연은 채종유菜種油, 호마유胡麻油, 대두유大豆油, 면실유棉實油, 들기름[54] 등의 식물성 기름이 사용되었다.

『임원경제지』에 따르면, 먹색이 자색을 띠는 것이 상품이고 흑색이 그 다음이며, 청색은 그 다음이고, 백색이 가장 하품이라고 한다. 그러나 현재 우리가 비교할 수 있고, 명확하게 연대를 측정할 수 있는 먹의 예를 찾기가 쉽지 않은 상태이다. 아마도 먹은 소모품이었으며 보관역시 어려웠기 때문일 것이다.

문헌 속의 단편적인 기록을 보면, 고려부터 우리나라에는 붉은 먹[55]을 사용하였고, 『증보문헌비고』151권 전부고11 공제2 정조 2년에 "조선에 보면 납일에 … 대전에는 화룡묵畵龍墨과 대자석연, 중자석연, 소자석연을 중궁전에는 중자석연과 화룡묵을 세손궁에는 대자석연, 화룡묵을 납하도록"이라고 적고 있다. 또, 같은 책 권173 교빙고3 역대조빙3 고려조에 보면, "고종 8년(1221)에 저고여를 보내와서 토산물을 요구하였는데, 수달피 1만령, 가는 명주 3천필, 가는 모시 2천

채색먹
19세기
국립중앙박물관

필, 면자 1만근, 용단묵龍團墨 1천정, 붓 2백관, 종이 10만장"이라
는 기록이 있다. 이를 통해 당시 화룡묵이나 용단묵이 있었다는 것
을 알 수 있는데, 이는 아마 용을 모티브로 하여 장식한 특별한 먹
이 아닐었을까 한다.

먹과 함께 사랑방에 놓여진 문방구로는 묵갑墨匣과 묵상墨牀이
있다. 묵갑은 먹을 담아 두었던 상자인데, 주로 오동나무, 느티나무,
은행나무, 피나무, 소나무 등으로 만든 묵갑을 사용하였다. 이 나무
들은 묵갑에만 사용된 것은 아니고 다른 문방가구들에 주로 사용
했던 재료들인데 특히 오동나무나 느티나무의 경우는 나뭇결이 아
름다워 앞면에 주로 사용되었다. 단풍나무나 물푸레나무 역시 작은
함을 만드는데 사용되었는데, 이 나무들은 오동보다는 화려한 아름
다움이 있어 큰 가구 보다는 작은 함 등에 활용되었다. 이에 비해
중국에서는 고제의 장옥으로 교룡, 호랑이, 인물들을 그려 넣기도
하는 등 화려한 장식을 하였다.

묵상은 먹을 갈고 난 후 먹을 얹어 두는 작은 받침인데, 이 역시
단순한 형태를 하고 있다. 『임원경제지』의 기록은 중국의 기록을
그대로 참고하여 인용한 글이 있는가 하면, 『금화경독기』처럼 본인
이 직접 쓴 글을 다시 인용해 놓기도 하였다. 묵상에 대한 것은 서
유구徐有榘(1764~1845)의 『금화경독기』에 나타난다. 곧 "마노, 상

목제묵상
19세기
국립중앙박물관

아, 자기로 만든다. 모든 면에는 계급을[56] 만든다. 먹 갈기를 마친 후에 먹을 갈았던 부분이 낮은 면 위에 오도록 걸쳐 놓는데 이것은 먹즙이 묻어 더럽힐까 염려되기 때문이다. 필격, 필병과 함께 벼루가 놓인 자리에 빠져서는 안 된다"라고 하여 그 일면을 알 수 있다.[57]

이 외에 먹을 담아 두고 사용했던 묵호墨壺가 있는데 손바닥에 올릴 정도의 작은 호 형태로 구연의 입술 부분은 얇고 납작한 원형이다. 일명 편구형이라 부르는 형태와 밑면이 전체 지름과 같고 높이가 편구형보다 높은 형태의 것 등이 있다. 도자기로 만들어진 묵호들은 19세기에 많이 나타나는데, 순백의 깨끗한 백자부터 청초한 빛깔로 여백미 넘치는 사실적인 사군자를 그린 것이나 혹은 전체를 청화로 물들인 것 등 다양하게 전하며 깔끔하면서 단정한 곡선이 아름답다.

한편, 휴대용 묵호도 있는데 뚜껑이 달려 먹물을 보관할 수 있게 하고, 이어서 붓통도 함께 붙여 실용적이다. 연암 박지원이 『열하일기』를 집필하면서 새롭고 놀라운 서양문물을 정신없이 기록하거나 흥이 난 감정을 그대로 실감나게 적어 내려갔던 장면들을 생각하면, 연행이나 유람기를 적을 때 이 도구는 필수품이었을 것이다.

백자묵호 白磁墨壺 (좌)
3×5.7×3.4cm
호림박물관
휴대용 묵호와 붓 (우)
19세기
국립중앙박물관

05.

벼루硯

벼루는 문방사우 중에서도 전하는 수가 가장 많고 다양해서 형태와 종류, 산지와 재료 등에 관한 여러 방향으로 연구가 진행되어 왔다. 또한, 벼루는 감상의 대상이 되기도 했던 만큼 조형적인 아름다움을 표현할 수 있는 대표적인 문방도구이기도 하여 명연은 그림으로 그려지기도 했다.

벼루는 조선시대 책상인 경상經床이나 서안書案 옆에 먹, 문진 등과 함께 연상 혹은 상자형의 연갑에 보관되었다. 선비들이 글을 쓰기 위해서 반드시 필요한 물건이었지만, 좋은 벼루를 구하는 것은 쉬운 일이 아니었다. 김종직金宗直(1431~1492)이 자석연을 보고 탐을 내어 몰래 집에 가져와 기쁨을 감추지 못했다는 시 구절이나, 성현成俔(1439~1504)이 자석산을 지나면서 그 돌의 아름다움에 절절하게 탄복하는 장면에서도 알 수 있다. 『경도잡지京都雜誌』를 쓴 유득공은 평양을 유람하다가 발견한 좋은 벼루 돌을 찾고는 직접 벼루를 제작했다는 구절도 있어 흥미롭다.[58]

북송의 소동파蘇東坡(1036~1101)가 지은 「단계연명端溪硯銘」에, "천 사람이 등불을 켜들어 물을 퍼내고, 백 사람이 피땀 흘려 파 올

린 것이 한 근도 못 되는 이 보연寶硯인지라. 이 노고를 그 누가 알
아 줄 것인가. 나만이 이 돌을 애인같이 품고 자노라"라는 구절이
전하는 것을 봐도 역시 좋은 벼루를 얻는 일은
쉬운 일이 아니었다는 것을 알 수 있
다. 그런데 이들이 벼루 하나에
기쁨을 감추지 못했던 것은 이렇
듯 쉽게 구하지 못하는 물품이기
도 했지만, 또 다른 이유가 있었던
것 같다.

문방구는 인생의 중요한 목표가 되는 학업 성취를 위해서 선비들
에게 남다른 의미를 지니고 있었다. 대전 선비박물관에는 우암 송
시열宋時烈(1607~1689) 선생의 일필휘지의 금분 글씨가 빛나는 연
갑이 소장되어 있다. 겉에는 '임지청흥臨池淸興'59이라는 글이 있고
안쪽에는 "글을 쓰기 위해 방심해서도 너무 예쁘게 쓰려고 해서도
안 된다."고 적혀있다.

이는 벼루를 사용할 많은 후학들에게 권계 뜻을 전하고 있는 것
인데, 이것을 사용했던 많은 후학들에게 그 벼루는 스승과 같은
의미로 다가왔을 것이다.60 비단 벼루뿐 아니라 선비들 방에 놓
인 문방제구에는 각별한 의미를 내포한 예들이 있다. 류성룡柳成龍
(1542~1607) 집안에 아직까지 전하는 죽문경상竹文經床의 배면背面
에 음각된 글을 보면, 선조에 대한 깊은 존경과 그 뜻을 잇고자 하
는 후손의 경건한 마음이 고스란히 베어 그 가치를 격상시키고 있
다.61

다음의 시에서 벼루에 대한 문인의 애착을 엿볼 수 있다.

벼루야 벼루야 硯乎硯乎

네가 작다 하여 너의 수치가 아니다. 爾麼非爾之恥

황산연산도黃山硯山圖
김유근(1785~1840), 종이에 먹,
30.2x44cm

네 비록 한 치쯤 파인돌이지만	爾雖一寸窪
나의 무궁한 뜻을 쓰게 한다.	寫我無盡意
나는 비록 육척 장신인 데도	吾雖六尺長
사업이 너를 빌어 이루어진다.	事業借汝遂
벼루야, 너는 나와 같이	硯乎吾與汝同歸
생사를 함께 하자꾸나	生由是死由是[62]

　벼루를 사랑했던 마음은 김정희의 연산도硯山圖에서도 보인다. 연산도라는 것은 기암괴석으로 이루어진 산모양의 연산을 그린 것으로 중국 한 대의 12개의 봉우리를 가진 도자기 벼루에서 그 연원을 찾을 수 있다고 하는데, 이것은 실용이라기보다 감상용으로 만들어진 것이다.

　아래의 그림은 황산黃山 김유근金逌根(1785~1840)이 추사 김정희金正喜의 그림을 본 따 그렸다고 하는데, 그림 속의 벼루 모습은 그림과 함께 이어진 기록들을 보지 않는다면, 벼루라기보다는 험준한 상상 속의 산을 보는 듯하다. 문인들 방의 인테리어를 언급했던 서유구의 『임원경제지』의 「궤탑문구几榻文具」 부분을 보면 당시 괴석에 대한 취미를 엿 볼 수 있다. 즉 감상용으로서의 괴석을 닮은 벼

루를 사랑했던 것은 아닐까 하는 생각을 해본다. 당시 문인들은 산수화를 벽에 걸고 산수화 문양이 든 필통이나 필가筆架와 같은 문방구들을 사용했으며, 손에 들었던 부채 안에도 산수그림이 가득했다. 자연을 사랑하고 벗삼았던 선비들에게 가장 매력적으로 느껴졌던 산수의 아름다움이 아끼는 벼루에 투영된 것이다.

추사의 벼루에 대한 사랑을 더 잘 알 수 있게 하는 것은 현전하는 이한복李漢福(1897~1940)의 벼루 그림이다. 이 벼루는 그 발문에서 출처를 밝히고 있다. 명나라 동기창董其昌과 청나라 옹방강翁方綱을 거쳐 김정희가 소장하게 되었던 벼루라고 한다. 이후, 이 벼루는 박영철朴榮喆(1879~1939)에게 넘겨져 이한복에 의해서 그려진 그림이라고 한다. 김정희의 스승이었던 옹방강翁方綱(1733~1818)이[63] 사용했던 벼루라는 것은 김정희에게는 매우 남다른 의미를 가지고 있었을 것이다. 이것은 앞서 언급한 류성룡 경상에서처럼, 그것을 썼던 사용자에 대한 경외심과 존중, 그리고 그를 따르고자 하는 마음이 담겨 있다는 것을 알 수 있다. 이렇듯 벼루는 글을 쓰는 필기도구로, 또 감상을 위한 그림으로, 때로는 소유자의 학식과 인품을 전하는 귀한 유물로 받아들여졌다.

벼루의 시원은 중국에서 찾을 수 있는데, 정확한 시기를 짚기에는 무리가 있으나 한대漢代에 처음으로 '硯'자를 기록하였고, 출토 벼루 또한 전한다고

삼연재연보 三硯齋硯譜
이한복(1879~1940), 종이에 먹,
26.8×40.6cm,
수경실修綆室

도연陶硯 (좌)
백제, 높이 15.8cm
국립중앙박물관
고려톱니문 풍자연 (우)
길이 12.5cm
개인 소장

한다.[64] 대륙에서는 석재 벼루 외에 개와蓋瓦나 징니연澄泥硯[65]이 많이 사용되었다고 하는데, 청나라까지 지속적으로 사용되었다. 우리나라에서도 개와를 벼루로 사용했던 것이 조선시대 문헌을 통해서도 확인되며, 다양한 석재와 동, 죽, 노鹵, 칠, 파려(유리 또는 수정), 옥, 도와陶瓦, 동철銅鐵 등으로도 벼루를 만들 수 있다고 전하지만 징니연을 사용한 흔적은 없다.[66]

우리나라 벼루의 시작은 가야와 삼국의 도연陶硯, 토제연土製硯, 석연石硯[67]에서 볼 수 있고 통일신라시대에는 안압지에서 출토된 목심칠연木心漆硯이 있다. 고려시대에 오면 '風'자 형태의 풍자연이 대표적이다.[68] 고려시대 벼루로는 국립중앙박물관 소장의 석제용두장식방형연石製龍頭裝飾方形硯, 삼성미술관 리움 소장의 청자상감국모란문신축명연靑磁象嵌菊牧丹文辛丑銘硯(보물1382) 등이 전하고 있다.

조선시대의 벼루는[69] 석연의 종류가 무수하게 발달하게 되는데, 그 중에서 남포석藍浦石이라 불리는 보령의 까만 오석에 관해 모두들 칭찬에 마지 않았다.[70] 또, 조각이 아름다워 화초석이라고도 불리는 위원 화초석渭原花草石이 있는데, 이것은 평안북도의 위원에서 나는 벼루이다. 벼루의 조각은 영조 때 석치石痴 정철조鄭喆祚

위원화초석 (좌)
20x30cm
개인 소장
유곡폭포산수연 幽谷瀑布山水硯 (우)
남포석, 1645~1718,
33.4x18x5.5cm

(1730~1781)[71]라는 인물에 의해 절정을 이루게 된다. 그는 석치라는 호에서도 보듯이 돌에 미쳐 돌을 보면 특별한 도구 없이도 아름다운 조각을 하는 천부적 재능이 있었던 사람으로 전한다.

다음으로 자석연紫石硯이 있다. 고려시대부터 이미 사랑받고 있었던 벼루로 진천과 단양의 자석연은 매우 유명하였다고 한다. 벼루는 종이나 붓과 다르게 신하에게 하사하는 경우가 드물었다. 만약 하사하는 경우에도 다른 물품에 비하여 숫자 또한 적었는데, 국가적인 행사나[72] 왕의 하사품에는 역시 자석연이 들어 있음을 확인할 수 있다. 당시 자석연은 우리나라 명물로서 중요한 자리였던 것으로 보인다.

〈유곡폭포산수연幽谷瀑布山水硯〉은 조선중기의 문인 이여李畬 (1645~1718)가 사용했던 남포석의 벼루이다. 이여는 1710년 숙종 36년에 영의정까지 올랐던 재상으로 당시 손재주가 좋았던 명인名人이 제작했다는 것과 제작 시기가 명확한 유물로 매우 중요하다.

청자 연적 (좌)

백자청화진사채도형연적白磁青華辰
砂彩桃形硯滴 (우)
19세기, 높이 12.5cm
호림박물관

덧붙여, 벼루에 대한 흥미로운 기록으로 벼루를 보관하는 방법이 명나라 때 편찬된 『고반여사拷槃餘事』에 전하고 있다. 이것은 우리나라 선비들에게도 전해졌을 것으로, "사용한 벼루는 바로 씻어 주어야 하고 연지硯池에는 물을 담아 두지만 먹을 가는 곳에는 물을 말려두어야 하고, 끓인 물로 닦아서는 안 되고, 모전毛氈조각이나 헝겊, 헌종이로 문지르면 부스러기가 떨어지니 금해야 하고, 조각皁角이나 사과絲瓜대, 반하半夏조각, 연방蓮房껍질로 씻으면 때를 벗기고 벼루도 상하지 않게 할 수 있다."고 기록하고 있다.[73] 같은 책에 또, 붓은 사용하다가 버려지게 되면 그냥 버리지 않고 땅에 묻는다고 하였는데, 당시는 문방용품을 쓰다가 흔히 잃어버리거나 쉽게 새것으로 교환하는 오늘날과는 많이 달랐던 시대였다는 것을 말해준다.

벼루 옆에 놓이는 문방구로 연적을 빼 놓을 수 없다. 두 개의 구멍이 나 있어 하나는 물을 따르게 되어 있고 하나는 손가락으로 막아서 물의 양을 조절하도록 만들어진 것이다.

연적은 은, 동, 유, 자기로 만들었는데, 특히 자기로 만든 연적이 19세기 이후 급증하여 다양한 형태로 전하고 있다.

분청사기 연적 (좌)
16세기
개인 소장

백자진사 동물형 연적 (우)
19세기
개인 소장

조선후기 문화의 전성기를 이뤘던 영·정조 시기를 거쳐 19세기에 오면 경제 부흥과 더불어 미술사에 있어서 새로운 바람이 불어온다. 도자는 17~18세기 크게 발달했던 청화백자와 순백자, 철화와 진사의 맥을 이으면서 필통, 지통, 연적, 묵호, 필가, 필세 등 다양한 용도의 문방구가 순백에서 첩화기법에 이르기까지 다양한 발전을 이룬다.

또, 이 시기에는 청나라 문물이 빠르게 흡수 되면서 서화 고동 취미가 퍼지게 되는데, 이러한 영향은 갖가지의 문물에서 청나라의 영향을 느낄 수 있다. 당시 이러한 문방구의 변화는 서화 문화와도 연관성을 찾을 수 있지 않을까 생각된다.

사랑방 선비 곁에 놓였던 작은 화로에서도 19세기 이후 청나라의 강한 영향을 살필 수 있다. 화로는 놋쇠鍮와 돌石로 주로 만들어 겼는데, 19세기 도자기로 만들어진 문방구의 종류가 확대되면서 화로 역시 이전에는 살필 수 없었던 양쪽에 큰 둥근 손잡이가 달린 청나라식의 화로를 볼 수 있다.

이렇게 19세기 이후의 문화 전반에 청나라의 영향이 있었고, 그것은 문방구 전반에 영향을 미쳐 당시 종이 역시 청나라에서 수입된 것이 많이 사용되었음을 알 수 있다.[74]

청화백자 산수문산형 필격 뒷면 (좌)
19세기, 10x4x4.6cm
개인 소장

백자필세 (우)
19세기, 높이 8.3cm
국립중앙박물관
꽃 모양의 접시 가운데 사각형 물통
이 있으며, 태극모양의 칸막이가 있는
단아함과 품격을 갖추었다.

연상 (하)
19세기
개인 소장

　　19세기에 도자로 만들어진 문방구의 급증은 당시 시대양상의 한 특징으로도 볼 수 있다. 앞서 언급하였듯이 청나라의 강한 영향뿐 아니라 이전에 볼 수 없었던 창의적이고 독창적인 형태와 미를 추구했던 것을 알 수 있다. 그 예로, 우리의 정겨운 산수가 그려지고 낮고 험하지 않은 듯한 우리의 산을 연상하게 하는 〈청화백자 산수문 산형필격靑花白磁山水文山形筆格〉이라든지 이전에 없었던 독특한 형태로 용도에 맞게 실용적으로 만들어진 붓을 빠는 〈백자 필세白磁筆洗〉 등은 그야말로 재치가 넘치는 귀중한 것이다.
　　17~18세기 도자기의 흐름은 우리의 도자 기술의 한 획을 긋는 시기였으며, 더불어 차별화되는 기형과 아름다움을 발전시킨 시대

이다. 이러한 바탕 위에 만들어진 19세기의 다양성은 당시 선비들에게는 신선한 충격이면서 문화의 새로운 발전을 예견하는 것으로 생각된다.

벼루와 관련해서 이런 고급스런 물건들이 함께 하면서, 선비의 멋과 풍취를 더 빛나게 했다는 것은 더 말할 필요가 없을 것이다. 벼루를 담아 두는 연상도 역시 그러했다. 다리가 없이 상자 형태로 된 앞서 본 흑칠연갑黑漆硯匣과 같은 형태가 있는가 하면, 다리가 달리고 그 아래 공간을 만들어서 여러 쓰임새로 만든 '연상'이라 부르는 두 가지가 있다.

어떤 선비들은 쓰고 있는 책상에 먹을 담아 두어서 책상 서랍을 까맣게 만든 경우도 있지만, 조선 시대 작은 책상에 연상과 필기도구 모두를 보관하는 것은 역시 무리라서 대부분은 연상이나 연갑이 필요했다.

농암聾巖 이현보李賢輔(1467~1555)의 초상화를 보면, 한껏 차린 이현보 선생 앞에 놓인 책상에 붉은 색의 연갑이 보인다. 화려한 차림과 당당한 자세, 신발까지 차린 초상화 속의 책상 위에 진열된 물건들은 특별히 중하게 여긴 것들이다. 이현보 선생의 귀중품 중의 하나였던 이 주칠 연갑은 그가 가지고 있었을 소중한 벼루를 담아 두기에 알맞은 화려함을 가지고 있다.

연갑에 사용된 주칠은 일반 사가에서는 사용이 금지되었던 칠이었다. 옻칠에 안료를 넣어 붉은 색을 내었던 주

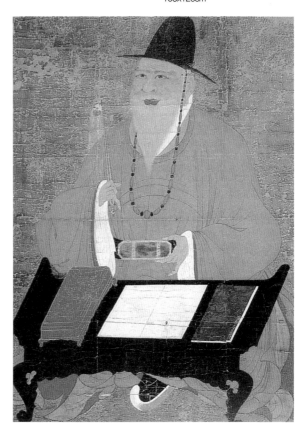

이현보 초상
1536년(보물 제872호), 수묵,
105x126cm

연상 硯箱
19세기, 33.3x20.2x26.5cm
국립중앙박물관

칠은 궁중에서만 사용하였던 고가품이었다. 『조선왕조실록』에 의하면, 심지어 주칠을 한 서안書案을 한 관리가 구경한다고 빌려가서는 가져오지 않아 상소가 올라 온 예도 있으니, 갖고 싶어도 쉽게 얻을 수 없었던 귀중품이라는 것을 알 수 있다.[75]

연갑이나 연상은 주칠로 화려함을 강조하거나 대나무를 쪼개어 붙여 장식하기도 했으나, 문인들이 사용했던 연상은 여인들이 사용했던 화려한 화각 장식[76]이나 자개 장식[77]은 사용하지 않았다. 오히려, 자연미가 녹아 있는 단순한 형태의 도구들을 사랑했는데, 연상을 예로 들어 살피면 먹감나무로 만들어 먹감나무의 자연스런 문양을 꾸밈으로 삼거나, 결이 도두라지는 오동나무로 만들어 오동나무 결이 살아 결 자체가 장식이 되기도 하였다.

물푸레나무로 제작한 연상에 대해서는 다음과 같은 정인보鄭寅普 (1883~1950) 선생의 글이 전한다.

내가 살면서 전에 공부한 것이 부끄럽지만 벼루에 연지도 고생스러웠을 것이다. 연운과 같이 (문장이) 더욱 아름다운데 이것은 상이 이바지했다고는 할 수 없으나 아름다운 나무에 물결 같은 무늬가 있고 원숭이가 나무에 매달려 있는 듯한 (문양이) 세월이 오래다. 은혜롭고 좋은 것은 내 뜻을 알고 도끼질이 아주 잘되어 있다. 만든 것은 질박한데, 능히 스스로 아담하다. 색은 참으로 다시 어루만지고 싶게 만들고, 비유컨대 높은 세상의 선비와 같다. 안으로는 족하나 겉으로 취할 것이 없다. 역사驛使가 처음 가져왔을 때 등을 밝히고 아내와 아이들이 받아 왔다. 문방구로서 위치가 편

안하다. 한번 웃으면서 물끄러미 바라보니 다스리는 도가 다만 이와 같더라.[78]

조선시대 문인들은 벼루에서도 중국과 비교할 때 그리 많은 조각과 색채를 가미하지 않았듯이 연상에서도 그러한 태도를 가졌다. 이것은 문방에 놓인 가구 전반에서도 보는 것으로 깔끔한 외관에 자연적인 문양을 사랑했음을 알 수 있다.

문인들이 글을 쓰기 위해 또, 감상을 위해 두었던 벼루는 선비의 뜻을 담은 특별한 도구였다. 이와 함께 쓰인 연적이나 연갑, 연상 또한 당시 글을 썼던 문인들의 취향과 시대적 미감이 그대로 담겨 있음을 살필 수 있는 것이다.

지금까지 문방사우를 중심으로, 전통 서화문화를 향유한 선비들의 도구들을 살펴보았다. 문방사우는 중국에서 일찍이 '호치후 저지백(好時候楮知白-종이)', '관성후 모원예(管城候毛元銳-붓)', '송자후 이현광(松滋候易玄光-먹)', '즉묵후 석허중(卽墨候石虛中-벼루)'과 같이 벼슬을 주어 문방사후로 일컬었던 만큼, 선비에게 문방도구는 도구 이상의 의미를 가져왔다. 이와 더불어 예술적 가치를 함께 함축하고 있는데, 이는 세련된 선비문화와 동행했던 유산들이며, 서화문화사의 일부로 다뤄져야 할 것이다. 앞으로 유물에 대한 보다 구체적인 연구와 발굴을 통해 우리 문방구가 서화문화에 끼친 영향과 특성에 대한 고찰이 있기를 기대한다.

〈김미라〉

부 록

주석

찾아보기

제3장
조선시대의 서예 동향과 서예가

1 조선왕조의 기본 법서인『경국대전』「예전·취재」를 보면 교서관 관원에게 매월 提調가 八分과 大篆과 上方篆 등의 글자를 시험 보도록 하였고 과목의 차서를 장부에 기록하여 성적의 상하를 증빙하도록 하였다. 대전은 비갈에 사용하고, 소전은 도서에 사용하며, 상방전은 인장에 사용한다.

2『세종실록』권83, 20년 11월 4일.

3『세종실록』권96, 24년 5월 28일.

4 안평대군은 그가 수장하고 있던 법첩을 이미 1443년(세종 25년)에 간행했었다.(이완우,「조선시대 송설체의 토착화」,『서예학』2호, 2001, p.251)

5『문종실록』권4, 즉위년 11월.

6『保閑齋集』권14,「畵記」

7『단종실록』권4, 1년 2월 신축 14일.

8『세조실록』권2, 1년 10월 신축 14일.

9『세조실록』권8, 3년 7월 정묘 6일.

10『세조실록』권16, 5년 6월 갑술 24일.

11『세조실록』권24, 7년 6월 갑술 5일.

12『성종실록』권51, 6년 1월 기묘 29일.

13『성종실록』권278, 13년 8월 정미 14일.

14 성종 15년 5월과 21년 3월에도 조맹부 글씨를 진상하는 기록이 있고, 중종 19년 5월에 선우추 글씨를 진상하는 기록이 있다.

15『중종실록』권23, 10년 11월 병술 4일.

16「선조실록」권202, 39년 8월 임인 6일.

17 이완우,『석봉 한호 서예 연구』(한국정신문화연구원 박사논문, 1998)에서 석봉체의 성행에 대해 잘 밝히고 있다.

18 이 활자는 이후 재주갑인자, 무오자, 무신자, 임진자, 정유자로 改鑄되면서 조선 말기까지 이어진다. 활자가 아름다워 다른 활자가 만들어지는 데 기술을 제공하였으며 각 개주 활자 마다 각각의 특징이 있다고 한다. 이하 활자에 대해서는 천혜봉,『한국서지학』(민음사, 1996)을 참조.

19 이성배「고려서예의 특징」,『서예학』2, 한국서예학회, 2001, p.242.

20 이완우는「조선시대 송설체의 토착화」(『서예학』2집, 한국서예학회, 2001)에서 송설체가 조선화되는 과정을 잘 설명하고 있다.

21「문종실록」권13, 2년 병오 5일.

22『희락당집』권8,「용천담숙기」.

23 이완우, 앞의 글, pp.257~258 참조.

24『稗林』제5집「諛聞瑣錄」1

25『瓛齋集』권5,「閒中筆談」

26 이학적 서예의식은 程子와 朱子의 글에서 잘 드러나고 있다. 주자의「書字銘」을 보면 明道先生이 '某는 글자를 쓸 때 매우 恭敬스럽게 하니, 글자를 예쁘게 하려하지 않고 단지 이것을 배우네.'라고 하였다. 여기서 '敬'이란 主一無適의 의미로 하나에 집중하여 방심하지 않는 것으로 성리학의 대표적인 수양법의 하나이다. 정자는 글씨를 예쁘게 쓰기보다 집중하여 쓰는 행위 자체에서 敬을 배운다고 하는 것이다. 주자는 정자의 이러한 관점을 계승하여 銘을 짓기를 '붓

대를 잡고 毫에 먹물을 적셔서/ 종이를 펴고 운
필을 하네. 하나 됨이 그 속에 있어(一在其中)/
점들마다 획들마다 그러 하지. 뜻을 방종하면
거칠어지고/ 예쁨을 취하면 眩惑되어라. 반드
시 (이것을) 받든다면/ 신명함이 그 덕에 나타
나리.'라고 하였다. 이것은 글씨 쓸 때 한결 같
은 마음이 그 속에 있어야지 마음의 평정이 무
너져 지나친 상태를 경계하는 의미이다. 마음이
풀어져 지나치면 마음이 거칠어지며, 또 반대로
예쁘게 하는데 지나치면 마음이 현혹되어 빠져
버리게 되는 것이다. 지나치거나 뜻을 방자하게
하거나 지나치게 빠져서 헤어나지 못함을 경계
한 것이다.

27 『단종실록』 권11, 2년 4월 기해 29일

28 하위지는 세종 때 집현전 학사로 많은 활동을
하였으며, 세조 2년에 단종 복위를 꾀하다가 節
死한 死六臣의 하나였다.

29 『성종 실록』 권166, 15년 5월 정유 11일.

30 성종의 이러한 태도는 唐의 穆宗(821~824)이
유공권(778~865)에게 用筆의 근본을 물었을
때 '用筆在心, 心正則筆正'이라 대답하며 서예
를 통해 정치를 간언한 사실과도 부합되기 때
문이다.

31 『주자대전』「문」 84 : 주자 서예론의 요점은 두
가지로 볼 수 있는데 하나는 '今人不及古人'의
古法重視의 관점이고, 다른 하나는 「書札與德
性有相關」이라는 藝德相關論이라는 修養論的
관점이다. 특히 두 번째 관점은 藝와 德의 상관
성을 강조하는 것으로 주자는 왕형공의 글씨를
'躁擾急迫'한 것이 병통이라 지적하고, 한위공
의 글씨를 '安靜詳密, 雍容和豫'라고 하여 글씨
와 덕이 상관있다고 여겼다.

32 『해동명신록』

33 『어우야담』 3권 「서화」

34 『패림』 제6집. 「송계만록」 하.

35 『어우야담』 3권 「서화」

36 위와 같음.

37 위와 같음.

38 위와 같음.

39 『세종실록』 권 52 13년 6월 갑오 2일.

40 『慵齋叢話』 권9.

41 조선시대 묘역에 대한 규정은 『世宗實錄』 권26,
세종 6년 조에 처음 나타난다. 또 『國朝五禮儀』
에서 成墳할 때 묘의 높이를 4척으로 제한하고
있으며, 『四禮便覽』에서는 분묘의 다양한 석물
에 대해 규정하였다.

42 이하 내용은 손환일, 『한국 금석문의 두전』(서
화문화사, 2011) 참조.

43 경기도박물관, 『경기묘제석조미술』(上), 2007,
pp.14~15.

44 조선초기의 예서는 원대 조맹부의 〈六體千字
文〉 등의 영향을 받았을 것으로 보인다. 16
세기에 李滉이 쓴 〈性理群書跋〉은 송대의 劉
球(1392~1443)가 간행한 『隸韻』을 기본으
로 한 예서로 보인다. 또 이황의 문인인 許筬
(1548~1612)은 당시 문인들에게 알려진 명
말의 사신 金湜과 宋珏(1576~1632)의 예서의
영향을 받았는데 그들의 예서는 한대의 〈夏承
碑〉 서풍이었다. 이처럼 조선초기 예서는 송·
원·명 예서의 영향을 받았다.

45 이희순, 「조선시대 예서풍 연구」, 한국학 중앙
연구원 한국학대학원 석사논문(2008) 참조.

46 〈조전비〉는 명대 萬曆 연간(1573~1619)에 출
토되어 당시 큰 관심의 대상이 되었다.

47 손환일, 『한국 금석문의 두전』, 서화미디어,
2011. 참조.

48 이민식, 「정조시대의 서예관과 서체반정」, 『정
조시대의 명필』, 한신대학교 박물관, 2002.

pp.102~113 참조.

49 이희순, 「조선시대 예서풍 연구」, 한국학 중앙
 연구원 한국학대학원 석사논문(2008) 참조.

50 손환일, 앞의 책 참조.

51 이완우, 앞의 논문, p.101.

52 여기에 수록된 인물의 순서는 1947년에 일본
 동경에서 현재의 두루마리 형식으로 표구되면
 서 정해진 것이다. 1929년에 內藤湖南이 논문
 으로 소개했을 당시에는 이와 순서가 달랐다고
 한다.(안휘준 · 이병한, 『몽유도원도』, 예경문화
 사, 1988, pp.71~72 참고).

53 成俔, 『慵齋叢話』

54 『成謹甫集』 권1, 「詩」

55 『喜樂堂集』 권8 「龍泉談寂記」

56 사가독서란 세종 6년(1424)에 처음 실시된 것
 으로 임금이 신하에게 1년 정도의 휴가를 주어
 독서에 전념하도록 한 제도이다. 사가독서를 하
 던 장소는 진관사 외에도 여러 곳이 있었다. 東
 湖(옥수동 부근), 西湖(마포 부근), 南湖(용산
 부근)가 있었고, 그곳을 湖堂이라고 하였으며,
 장소에 따라 각각 東湖堂, 西湖堂, 南湖堂으로
 불렀다.

57 『於于野談』 권3, 「書畵」

58 『용재총화』 권3, 「서화」

59 『어우야담』 권3, 「서화」

60 장욱은 劍身一體가 되어 천변만화하는 검무의
 동작을 통해 필법의 오묘한 변화를 익히며, 부
 드럽고 강한 필세를 터득할 수가 있었다. 소동
 파의 표현에 의하면 장욱은 술에 취해야 좋은
 글씨를 썼고 술이 깨면 좋은 글씨가 나오지 않
 았다고 했듯이 항상 술에 취해 있었다고 한다.
 그래서 두보는 '飮中八仙歌'에서 팔선의 하나
 로 장욱을 거론했다.

61 『근역서화징』

62 『退溪先生文集』 권3, 『和子·中開居二十詠·習書』

63 『退溪先生言行錄』 권5.

64 李德弘, 『艮齋集』 권6, 「溪山記善錄」

65 『어우야담』 권3, 「서화」

66 장(여)필은 明代 仁宗代에 태어나 憲宗代에 활
 약한 인물로 본명은 弼이며, 호는 東海이고, 汝
 弼은 字로 松江 華亭사람이다. 기록에 의하면
 '그는 초서에 특히 뛰어나서 술에 거나하게 취
 해 흥이 나면 잠깐 사이 수십 장을 쓰는데 빠르
 기가 풍우 같으며, 날쌔기가 龍蛇 같고, 기울어
 진 것은 떨어지는 돌 같으며, 파리한 것은 枯藤
 같았다. 그의 狂書醉墨은 세상에 퍼져서 비록
 해외에 있는 나라라도 모두 그의 묵적을 구했
 다. 세상 사람들은 顚張(즉 장욱)이 다시 나타
 났다고 여겼다.'고 하였다.(『中國書法大辭典』,
 書譜出版社, 張弼條 참조).

67 이완우, 『석봉 한호 서예연구』, 한국정신문화연
 구원 박사논문, 1998, p.202.

68 曺夏望, 『西州集』「贈王考夏寧君行狀」

69 이민식, 「양송서파고」, 『양송체특별전』, 한신대
 박물관, 2001. 참조

70 이성배, 「우암송시열의 서예와 비평의식」,
 『한국사상과 문화』 42, 한국사상문화연구원,
 2008. p.331.

71 이민식, 「정조시대의 서예관과 서체반정」, 『정
 조시대의 명필』, 한신대학교 박물관, 2002.
 pp.108~109.

72 이완우, 「이광사 서예연구」, 한국학중앙연구원
 석사논문, 1989 참조.

73 이희순, 「조선시대 예서풍 연구」, 한국학중앙연
 구원석사논문, 2007, p.127.

74 김지나, 「조선후기 송하 조윤형의 서예연구」,
 대전대학교 석사논문, 2007. 참조.

75 유봉학, 「정조시대의 명필과 명비」, 『정조

시대의 명필』, 한신대학교 박물관, 2002.
pp.92~101.

제5장
한글서예의 변천

1 1997년 10월 1일에 유네스코 세계문화유산위원
 회에서 조선왕조실록과 함께 등재되었음.
2 1940년 7월 경북 안동군 와룡면 주하동 이한걸
 씨 집에 소장되어 있었음.
3 "正音二十八字各象形其形而制之"
4 박병천, 『한글궁체연구』, 일지사, 1983, p.125.
5 이철경, 「한글서예의 어제와 오늘」, 『목화(木
 花)』6호, 동덕여대, 1977, p.52.
6 김충현, 우리 글 쓰는 법, 임오년 팔월, 1942년
 에 필사함.
7 박병천, 윤양희, 김세호, 『조선시대 한글서예, 예
 술의 전당』, 1994, p.138.

제6장
서예생활과 문방사우

1 유기옥, 「벼루 소재 명에 수용된 유가적 처세의
 지표와 의미」, 『한국언어문학』, vol.52, 2004.
 이 글은 한국 문방제우 시문보에서 열거하는 한
 시 들 중에 벼루를 소재로 하여 다룬 것으로
 120여 수를 들고 있다. 이를 통해 문인들이 추구
 한 것을 몇 가지로 구분할 수 있다. 그것은 벼루
 와 먹의 운용에 빗대어 자아성찰을 강조하고 갈
 아도 쉽게 닳아지지 않는 벼루 속성을 빌어 불변

의 덕을 말하였으며, 견고하고 묵중한 벼루의 외
형을 통해 이를 선비의 도와 연결하여 유학자들
이 따라야 할 덕을 말하고, 벼루를 근본적으로
文과 質로 보아 교훈적으로 시사하는 바를 강조
한 내용이다.
2 李仁老의 『破閑集』에서 문방사우를 설명하면
 서 '문방'이라는 단어가 보인다고 한다. 물론 중
 국에서도 문방이라는 단어는 자주 보이는데, 송
 나라 葉夢得의 『避暑錄話』에 '세간에서 말하기
 를 흡주에는 문방사보가 있다. 문방사보는 書房
 에 소용되는 紙, 墨, 筆, 硯이다.'라고 해서 문방
 과 서방을 같은 뜻으로 사용했다고 한다. 즉, 문
 방은 글을 쓰는 방이며, 선비들의 거처였던 것이
 다.(김삼대자, 「文房諸具」, 『朝鮮時代 文房諸
 具』, 국립중앙박물관, 1992, 참조).
3 중국에서는 紙筆墨硯이 아니라 筆墨紙硯이라고
 한다. 『조선왕조실록』 성종 7년 2월 25일 기록
 에도 명나라 사신이 필묵지연이라 적어 보내어,
 통상 지필묵연이라 명명한 것과 차이를 볼 수 있
 다.
4 『日本の工藝4, 紙』, 淡交社, 東京, 1966, p.183
 및 이종석, 「종이」, 『韓國의 傳統工藝』, 1998,
 pp.165~172 재인용.
5 폭 6.5cm 길이 7m에 이르는 가장 오래된 것으
 로 알려져 있다.
6 신라의 기록에는 眞德女王 원년(648) 종이 연
 에 관한 기록이 전하고 있어 종이 사용이 이전부
 터 사용되었음을 알 수 있다.
7 중국의 종이기술을 배우기 위한 조선 왕실의 노
 력들이 세종과 세조 시기 중국에 사람을 보내어
 직접 기술을 전수해 오도록 한 『조선왕조실록』
 기록들에서 찾아 볼 수 있다. 이는 아마도 중국
 과 우리나라의 제지 기술은 그 방법이나 재료에
 서 약간씩의 차이가 있었던 것으로 보이며, 국가적

인 차원에서 제지 기술 고양에 대한 관심이 있었
다는 것을 알 수 있다.

8 송나라 조희곡이 지은 『洞天淸錄』에 의하면,
"고려지란 것은 면견으로 만들었는데 빛은 비단
처럼 희고 질기기는 명주와 같아서 먹을 잘 받으
니 사랑할 만하며 이는 중국에 없는 것이다"라
고 하였다.(이종석, 「종이」, 『韓國의 傳統工藝』,
1998. pp.165~172) 또 이 논고에서는 본문의
'고려의 취지'라는 것을 고려 때 금은자의 사경
에 즐겨 사용했던 아청색의 쪽물 들인 종이로 추
측한다.

9 『북학의』 內篇, 紙, "종이는 먹을 잘 받아야 글
씨 쓰기나 그림 그리기에 적당하고 좋은 것이다.
찢어지지 않는 것만으로 반드시 좋은 것은 아니
다. 어떤 사람은 '우리나라 종이가 천하에서 제
일이다'라고 하나 그렇지 않다. 우리나라에는 종
이를 뜨는 簾에 일정한 칫수가 없다. 그러므로
책 종이를 절단할 때 半截하면 너무 커서 나머
지는 모두 끊어 버려야 하고, 三截하면 너무 짧
아서 글자 밑이 없어지는 폐단이 있다. 또 八道
종이의 長短이 모두 같지 않아서 이 때문에 허
비하는 종이가 얼마인지 모른다. 종이는 반드시
書冊에만 소용되는 것이 아니지만 그것을 표준
으로 하고 길이를 맞추어서 만들 것이다."라고
하였다.

10 『고려사』 권78, 식화1 전제 녹과전. "향교 소속
의 지장, 墨尺(먹을 만드는 장인), 水汲(물을
깃는 관청의 여자 종), 刀尺(희생동물을 도살
하는 자) 등의 位田은 전례대로 떼어 준다."
한편, 조선시대에 이르면 종이를 대량 생산하
게 된다. 태종 16년(1415) 조지소가 설치되고,
提調 2명 司紙 1명 別提 4명을 두어 기술 관
계를 하며 지장 85명에 잡역부 95명이 배치되
어 있다. 각 도에도 638명의 지장이 소속되어

있었다고 한다.

11 『고려사』 권80, 지34 식화 3 녹봉. 모두 300
일 이상 복무한 자들에게 주기로 하며 문종 30
년에 제정하기를 '중상서의 紙匠 행주부위 1명
벼 12섬'으로 그림을 지도하는 畵業指諭가 쌀
15섬을 받아 가장 많은 것에 비해서는 적었으
나 다른 공장에 비해서는 해택이 있었던 것으
로 보인다.

12 『조선왕조실록』의 세조 3년(1459)에 저피 표
백제로 木灰 잿물을 사용했음을 기록하고 있
다.

13 김삼대자, 「문방제구」, 『조선시대 문방제구』,
국립중앙박물관, 1992, p.178 참조.

14 지갑은 방한용으로 사용했던 옷 종류였던 것으
로 본다(김삼기, 「종이」, 『나무와 종이』, 국립민
속박물관). 한편, 『세종실록』에 의하면 종이를
접어 미늘을 만들고 녹피로 엮어 만들어 검은
칠을 한 것을 지갑이라 하며, 이것은 용도에 따
라 홍색, 황색, 청색의 물을 들이고 마지막으로
겉은 검은 칠로 마감을 하였다. 만들기 편하고
무겁지 않아 입기도 편리하다는 기록이 전한다.
물론 지갑이 호신구로서 역할이 어려워 이에
대한 지적도 있었으나 그 기록이 조선 중기까
지 지속적으로 나오는 것으로 보아 아마 활용
했던 것으로 보인다. 이것은 중국에 방물로 보
내기도 하였고 의례용으로도 사용되었다.

15 『조선왕조실록』 인조 3년 10월 기록에 의하면,
태종 때 처음 철전을 쓰게 되고, 이전에는 楮
貨를 사용했다고 하면서 인조 당시에도 저화가
성행하고 있음을 지적하는 내용이 기록되어 있
다.

16 고종 임인년의 〈진연의궤〉에 의하면 내진연과
외진연에 소용된 조화는 모두 무려 45,000여
개에 달했음을 알 수 있다.(박영선, 「종이」, 『한

국민속대계』, 고려대민족문화소, 1966)

17 1466년 조지소를 造紙署로 개칭했다가 1882
　년 폐지된다.

18 숙종 연간(1674~1720) 牛疫이 성하여 소들
　이 죽게 되자, 戰笠을 지승(紙繩)으로 엮어 만
　들라고 했는데 이에 이러한 병폐가 무성했다고
　한다.

19 『승정원일기』 숙종 9년 9월 2일 및 김삼기, 앞
　의 논문 재인용.

20 『성종실록』 성종 21년 4월 15일 및 김삼기 위
　의 논문 참조.

21 창덕궁에는 왕실에 사용하기 위해 구입하여 보
　관하였던 시전지들이 보관되어 있었는데, 이것
　이 고궁박물관으로 이관된 것들이다.(국립고궁
　박물관, 『명성황후 한글 편지와 조선왕실의 시
　전지』, 2010. 참조).

22 손계영, 「국립고궁박물관 소장 청말 시전지에
　대하여」, 『명성황후 한글 편지와 조선왕실의 시
　전지』, 국립고궁박물관, 2010.

23 국립민속박물관과 영남대학교 박물관 소장의
　19세기 시전지판들의 소재들은 대부분이 사군
　자를 비롯한 화훼문양이었다. 미인도나 화훼초
　충도와 같은 새로운 소재들도 받아들이긴 했
　으나 소극적이었다. 조선에서는 중국에서 시전
　지가 상품화되어 대량으로 만들어졌던 것과 구
　별되어 개인적인 수요에 따른 독창적인 소재의
　시전지들이 발달하는 양상을 보였다.(고연희,
　「조선후기 시전지의 일상성과 회화성」, 한국학
　특성 학술대회: 한국의 일상문화, 2004).

24 국립고궁박물관, 앞의 책, 2010.

25 고궁박물관에는 조선 왕실 사용의 시전지 묶음
　들이 다수 소장되어 있다. 그 중에 이 시전지와
　같은 것이 있어 그 내역을 알 수 있는데, 이것
　은 '盛號仿古名牋'이라고 적혀 있는 전갑 속에

소장된 시전지와 같은 것들로 전갑 내의 안내
문을 통해 그 유통과정을 이해할 수 있다. 금성
은 북경에 위치하고 있었던 곳으로 청나라 상
점에서 다량 구입된 시전지의 사용 예를 볼 수
있는 흥미로운 예라고 할 수 있다.(손계영, 앞
의 논문 참조).

26 나비는 80세의 의미로 장수를 상징한다고 하는
　데, 이것은 杜甫의 칠언율시 〈曲江〉의 시에 드
　러난다고 한다. "술빚은 늘상 가는 곳마다 있거
　니와/인생 칠십은 예로부터 드물다네/꽃을 파
　고드는 나비는 깊은 꽃 속에 보이고/ 꽁무니
　로 물질한 잠자리는 천천히 나는구나"라는 시
　속에 나비가 장수와 연관이 있음을 알 수 있
　다.(손계영, 앞의 논문, p.436 참조).

27 손계영, 위의 논문 참조. 고연희, 앞의 논문에
　따르면, 18세기 또 하나의 특징으로 18세기 이
　후 것에서 다색판화와 작은 크기의 화훼를 주
　제로 하는 전지의 발달을 들었다.

28 손계영, 「詩箋紙의 유형과 특징-竹冊型 詩箋
　紙를 중심으로」, 『고문서 연구』 vol 23, 2003.
　참조.

29 중국의 天津에 위치했었던 문방사우 전문점이
　었던 文美齋에서 제작된 시전지이다.(국립고궁
　박물관, 앞의 책, 참조).

30 손계영, 앞의 논문, p.438 인용. 이 논문에서 보
　면, 왼편 상단에서 보는 잔잔히 날아가는 기러
　기를 보아 멀리 있는 남편을 기다리며 고된 노
　역으로 하루하루를 살아가는 여인의 고달픈 심
　정을 표현한 것이라 해석하였다.

31 시전지에는 이렇게 일상적인 여인이 등장하는
　경우도 있고, 〈미인도〉를 소재로 한 것도 일부
　전한다.

32 『고반여사』 참조. 김삼대자, 『우리의 문방제
　구』, 대인기획, 1996, pp.36~37 참조.

33 붓자루와, 초가리, 붓뚜껑은 괄호 안의 명칭으로 불리기도 하였다.(국립중앙과학관, 『겨레과학기술조사연구IX-붓과벼루』, 2001, p.5).

34 『지봉유설』 목용부 기용편에 의하면 "지금 우리나라에서는 龍鞭으로 붓대를 만든다. 용편은 함경도 바다 속에서 나는데, 나무 종류로서 돌과 같다. 빛은 희고 굳고 곧아서 힘줄과 같으니 실로 기이한 물건이다."라는 대목이 전한다.(김삼대자, 앞의 책, p.42 참조)

35 붓 제작공정에 관한 것은 무형문화재 진다리붓 안종선옹의 계보를 잇고 있는 안명환 기능보유자와 밀양붓을 대표하는 박무영과 김형찬의 계보를 잇고 있는 김용식 기능보유자의 제작 방법을 요약한것이다.(국립중앙과학관, 앞의 책, pp.22~36 및 김종태 「필장」, 『무형문화재보고서』 제184호 20, 문화재청, 1990. 참조)

36 권도홍, 앞의 책, pp.311~312에서 『문방사고』, 『예주쌍즙』, 위탄의 『필경』, 유공권의 『사인혜필첩』의 예문들 참조.

37 권도홍, 위의 책, p.316 재인용.

38 완당은 족제비털보다 담비꼬리털이 더 좋다고 붓에 대해 짧은 언급을 한 적이 있으나, 『완당전집』 2권 신관호에게 제 1신에, 제주시절 위당 신관호에게 붓을 선물하면서 "저는 붓을 강하고 부드러운 것을 따지지 않고 있는 대로 사용하며 특히 한 가지만 즐겨 쓰지는 않습니다. 이에 조그만 붓 한 자루를 보내드립니다. 이 붓을 보면 극히 얇고 털을 고른 것도 정미하며 거꾸로 막힌 털이나 나쁜 끝이 하나도 없습니다" 하고 한 데에서도 붓 자체에 대한 큰 관심을 보였던 것은 아닌 듯하다.

39 족제비털로 만들어진 붓은 황호필 혹은 낭미필로 불려졌다.(손환일, 앞의 책, pp.245~252 참조).

40 『지봉유설』 권20, 卉木部 草. "龍鞭草는 함경도 바다 속에서 난다. 그 모양이 굳고 곧으며, 깨끗하고 희어서 마치 옥과 같다. 지금 사람들은 이것을 따다가 붓대를 만든다. 이 물건은 琅玗(아름다운 대나무)의 종류이나, 어느 책에서도 보이지 않는다. 아마 중국에는 없었던 듯싶다." 『芝峯類說』 권12, 文章部 五 五代詩. 韓定辭(당나라 말기의 사람으로 五代에 벼슬한 사람이다)의 시에 말하기를, "성대한 덕은 은관을 가지고 기술하기에 좋다"라고 하였다. 상고하여 보니 梁나라의 元帝는 3가지의 붓을 가지고 있었으니 충효가 완전한 자의 일은 金管의 붓으로 쓰고 덕행이 순수한 자의 사적은 銀管의 붓으로 쓰고 문장이 넉넉하고 뛰어난 자의 일은 斑竹管의 붓으로 기록한다"고 한다. 『목민심서』書 권4, 제7부 禮典 6條 2 제6장 課藝. "무릇 정부 고관은 쓰는 붓도 각기 다르니 硃色, 청색, 赭黃色, 녹색, 자색으로 하여 각자가 평점하고 끝에 총평을 쓴다."

41 이겸노, 『문방사우』, 대원사, 1989, p.54 재인용.

42 김삼대자, 『우리의 문방제구』, 대인기획, 재인용.

43 오동나무를 인두로 태운 후, 짚으로 문질러 여름에 자라 약한 부분은 떨어지게 하고 겨울에 자란 강한 부분만 남겨 나무결을 보다 선명하게 도드라지게 하는 우리나라 목공예의 고유한 꾸밈 방법이다.

44 김삼대자, 앞의 논문 참조.

45 초기에는 석탄 또는 흑연의 일종을 칠에 개어 사용했던 방법이 한 대 이후부터 煙煤로 만들어지게 된 것으로 추정하고 있다. 손환일, 앞의 책, p.274에서 예로 든 6세기 〈집안 사신총 필신도〉에서 보는 주구가 달린 벼루가 혹 그을음과 아교를 사용한 먹이 아니라 칠을 개어 사용

하기 위한 용도였을 가능성 역시 생각해 볼 수 있다.

46 權度洪, 『문방청완설』, 대원사, 2006, p.274 참조.

47 김삼대자, 앞의 논문, p.188 참조.

48 성종 1년 3월 16일. "호조에서 진언 내에 행할 만한 조건을 의논하여 아뢰기를 … 바치는 먹은 그 수량이 1백정이면 아교를 만드는 쇠가죽 5~6장이 되고, 그 한 장의 값이 곡식 10석에 이르는데, 민호에게 독촉하여 징수하니"라 하였다. 우리나라 먹을 만드는데 쇠가죽의 아교를 사용했음을 알 수 있다.

49 나무갑에는 '宋僧法一珍藏'이라 적고 그 아래에 법일은 발이 넓어 奇物을 얻었는데 먹 길이는 한 홀의 길이와 같고 먹 거죽은 이무기의 등과 같다고 적고 있다(권도흥, 앞의 책, p.276 참조).

50 權度洪, 『문방청완설』, 대원사, 2006, pp.276~277 참조.

51 손환일, 앞의 책, pp.247~249 및 『해동역사』에서 발췌.

52 이인로의 기록에 의하면, 먹을 만드는 데는 상당한 공력이 들었음을 말하고 있다. 묵장의 규모는 경공장에 속한 상의원에 4인이 있으며 외공장에는 충청도 6인, 경상도 8인, 전라도 6인이 있는 정도였다.

53 『산림경제』에 따르면 먹을 만드는 방법 역시 그을음 10근에 아교 4근을 섞어 찧어 만든다고 하였다. 중국의 기록들에서 먹을 만드는데 가장 중요한 것은 연매와 아교이며 그 혼합 비율과 더불어 얼마나 정성스럽게 찧는가에 달려 있으며, 향을 내기 위해 사향 등이 사용되었다.

54 숙종 21년 1월 18일 임금이 호조에 명하여 들기름(수임유) 2백말(두)을 올리라고 하였다.

55 영조 6년 9월 9일. 舊史는 묵으로 新史는 주색으로 송나라 철종이 썼다라는 기록이 있으며, 『증보문헌비고』의 고려조에 구사와 신사를 묵과 주묵으로 쓰는 것에 대한 의견들을 적고 있다.

56 상의 중앙부를 낮게 만드는 것을 말하는데, 김삼대자는 실제 전하는 유물은 편편한 것만 전하고 이렇게 층이 있는 것은 전하지 않는다"고 하였다.

57 김삼대자, 앞의 논문, p.199 재인용.

58 김삼대자, 「文房諸具」, 『朝鮮時代 文房諸具』, 국립중앙박물관, 1992, pp.194~196 참조.

59 '臨池淸興'은 벼루를 대하니 맑은 기운이 일어난다는 의미이다.

60 김미라, 『우리 목가구의 멋』, 보림출판사, 2007. 참조.

61 경상의 배면에는 음각으로 7행의 이만부(1664~1732, 풍산 류씨 집안의 사위)가 쓴 글이 적혀 있다. 그 일부분을 보면, '서애 선생의 대나무 서궤는 수암(류성룡의 아들 류진)에게 또 빙군 선생(류성룡의 증손으로 이만부의 장인인 류천지)에게 전해졌으니, 이는 대개 풍산 류씨 집안에 대대로 전해온 구물이다. 내가 이 집안에 장가든 뒤에는 벗 류여상군(류천지의 아들)이 내가 고서를 읽고 옛 것을 좋아한다 하여, 그것을 나에게 증여하였다. 무릇 물건이 오래되면 보배가 된다. 하물며 류문충공(류성룡)께서 천지의 사업을 경영하고 고금의 학문을 관통한 바탕을 모두 이 서궤 위에서 얻으셨으니 이 서궤에 대해서는 더욱 감격할 만하고 분발할 만하다.'라는 내용이다. 경상에 담긴 의미

와 선조의 뜻을 기리고자하는 후손의 마음이 담겨 있다.(국립중앙박물관,『하늘이 내린 재상 류성룡』, 2007, p.98 참조)

62 이규보,『동국이상국집』제19권 명 小硯에 대한 銘; 김삼대자, p.193에서 재인용.

63 옹방강은 청나라 경학, 금석학의 대가였으며 대수장가이자 감식안으로 1810년 1월, 78세로 25세의 김정희를 만나게 되었고, 그를 '經術文章海東第一'이라 일컬었다. 이후 그들은 학문을 지속적으로 교유했으며 김정희의 스승으로 알려져 있다.

64 權度洪,『문방청완설』(대원사, 2006)에 의하면 "호북성의 옛 초나라가 있었던 자리 雲夢이라는 곳과 진나라 묘에서 돌벼루가 출토되고, 또, 섬서성 앙소문화 유적지에서 발굴된 지금으로부터 6000년이 넘은 시대의 돌벼루라 보이는 돌절구가 출토되었다"고 하여, 벼루의 시원을 높이 올려 보기도 한다.

65 징니연은 명나라 문헌을 인용하여『성호사설』에서 "絳縣에서 만드는 징니연은 비단 주머니를 꿰매서 콸콸 흐르는 물속에 묻어 두었다가 한 해를 넘긴 후에 파 내면 고운 진흙과 모래가 주머니에 꽉 담겨져 있다. 이것을 구워서 벼루를 만들면 물이 잦아지지 않는다."고 하였다.

66 『五洲衍文長箋散稿』의「硯材辨證說」과「古瓦澄泥二硯辨證說」등의 문헌자료를 토대로 밝혀진 것이다.(김삼대자, 앞의 논문 참조).

67 손환일,『한국의 벼루』, 서화미디어, 2010, p.16 참조.

68 米芾『硯史』중에「고려연」의 대목을 살피면, "고려연은 벼루의 결이 단단하면서도 치밀하며, 소리가 난다. 먹을 갈면 색깔이 푸르게 되며, 간간이 흰색의 金星이 있어서 돌의 가로무늬를 따라서 촘촘하게 줄을 이루고 있는데, 오래 쓰면 무늬가 없어진다."라고 적고 있다.(손환일, 위의 책 재인용).

69 『五洲衍文長箋散稿』「硯材辨證說」,『林園十六志』「東國硯品」, 성해응(1760~1839)『研經齋全集』에 당시 벼루 기록을 살필 수 있다.

70 이유원(1814~1888)의『林下筆記』에는 중국 북경의 벼슬아치들이 남포석을 구하려 했다는 기록이 전한다. 서유구와 성해응에 따르면 금성문과 금사문, 은사문이 있는 남포석을 제일이라고 한다.

71 유득공의『동연보』에는 단순한 방형벼루에서 각종의 문양을 조각하여 예술화한 사람은 정철조라 적고 있다. 손환일의 앞의 책에 의하면 정철조는 문과에 급제한 문인이었고, 홍대용, 이서구, 박제가, 이덕무, 유득공과 함께 어울렸던 실학자였다고 한다.

72 『증보문헌비고』권151, 전부고11 공제2. "정조 2년 조선에는, 납일에 … 대전에는 화룡묵과 대자석연, 중자석연, 소자석연을, 중궁전에는 중자석연과 화룡묵을 세손궁에는 대자석연, 화룡묵을 납하도록"이라고 하고 있다.

73 김삼대자, 앞의 논문, p.192 참조.

74 『한국의 종이문화』, 국립민속박물관, 1995 및 정선영의 논문 참조.

75 『태종실록』5권, 3년 6월 23일. '사헌부 상소로 정탁을 해풍 농장에서 다시 변방으로 옮기다'의 내용에, "鄭擢을 邊方으로 옮겨 두었다. 사헌부에서 상하여 말하였다. '太上王께서 工人에게 명하여 朱紅書案을 만들게 하시고, 만든 뒤에 태상왕께서 이를 잊으셨는데, 정탁이 서안의 아름다운 것을 알고 사려고 하니, 공인이 말하기를, '進上할 물건을 어찌 감히 사사로 팔겠느냐?' 하니, 탁이 말하기를, '내가 구경하고 돌려주겠다.' 하고, 빌려 간지가 오래 되어도 돌려

보내지 않으니 죄주기를 청합니다."라고 하였
다.

76 소의 뿔을 얇게 연마하여 채색안료로 그림을
그려 나무 기물에 장식하는 기법을 말한다.

77 전복, 조개 등의 패류를 얇게 연마하여 옻칠한
나무 기물에 붙여 장식하는 기법을 말한다.

78 具滋武,『韓國文房諸友詩文譜』, 下, 保景文化
社, 1994, pp.323~324.

찾아보기

ㅊ